上海市重点人文社科基地"立德树人"音乐教育教学研究基地共同资助

A CULTURAL PSYCHOLOGY OF MUSIC EDUCATION

U0133317

音乐教育学科"世界音乐教育精品书系"

主编：余丹红

音乐教育文化心理学

［澳大利亚］玛格丽特·S. 巴雷特　主编

关　涛　翻译

刘　沛　审校

SMPH
上海音乐出版社
WWW.SMPH.CN

图字：09－2022－003 号

图书在版编目（CIP）数据

音乐教育文化心理学 ／[澳]玛格丽特·S.巴雷特编著；关涛翻译.
－上海：上海音乐出版社，2023.12 重印
ISBN 978-7-5523-2362-7

Ⅰ．音… Ⅱ．①玛… ②关… Ⅲ．音乐教育－文化心理学－研究
Ⅳ.J60-05

中国版本图书馆 CIP 数据核字（2022）第 022915 号

A CULTURAL PSYCHOLOGY OF MUSIC EDUCATION, FIRST EDITION was originally published in English in 2011. This translation is published by arrangement with Oxford University Press. Shanghai Music Publishing House is solely responsible for this translation from the original work and Oxford University Press shall have no liability for any errors, omissions or inaccuracies or ambiguities in such translation or for any losses caused by reliance thereon.

书　　名：音乐教育文化心理学
编　　著：[澳]玛格丽特·S.巴雷特
主　　编：余丹红
翻　　译：关　涛
审　　校：刘　沛

责任编辑：张静星
责任校对：满月明
封面设计：翟晓峰

出版：上海世纪出版集团　上海市闵行区号景路 159 弄　201101
　　　上海音乐出版社　上海市闵行区号景路 159 弄 A 座 6F　201101
网址：www.ewen.co
　　　www.smph.cn
发行：上海音乐出版社
印订：上海盛通时代印刷有限公司
开本：787×1092　1/16　印张：16.75　字数：365,000
2022 年 3 月第 1 版　2023 年 12 月第 2 次印刷
ISBN 978-7-5523-2362-7/J·2172
定价：68.00 元

读者服务热线：(021) 53201888　印装质量热线：(021) 64310542
反盗版热线：(021) 64734302　(021) 53203663
郑重声明：版权所有　翻印必究

总 序

20 世纪 80 年代以来，我国音乐教育领域产生了一系列深刻的改变：以德国奥尔夫教学法的逐渐进入为契机，我国音乐教育领域开始了放眼看世界的历程。

最初，教学法以其直指人心的力量为我们打开了一扇面对世界的窗户。慢慢地，我们对音乐教育学的概念逐渐扩展到对整个学科领域的探究，音乐教育学领域宽广博大的研究范畴开始呈现：音乐教育史、音乐教育心理、脑科学与音乐教育、音乐教育管理、音乐教育比较研究、音乐课程论、音乐教育评估、音乐教育社会学与人类学、音乐教育哲学、音乐治疗……——学科意识由此觉醒，音乐教育学领域开始进入空前发展阶段。

至此，学界已对学科疆域与内部体系等结构性问题基本达成共识，音乐教育学学科界定逐渐清晰。

上海音乐学院音乐教育系的前身是 1927 年的国立音乐院师范科。在近一个世纪的风雨历程中，音乐教育专业在时断时续的办学历程中坎坷前行。然而，该专业的教育者们始终不忘初心，为我国培养了一批又一批基础教育专才，并从中产生了我国第一位基础教育领域的音乐教研员，以及大量进入一线教学单位和音乐教育理论研究与音乐推广领域的音乐教育者，对我国的音乐教育领域产生了十分积极的推动作用。

上海音乐学院历任领导都对音乐教育专业的重建、管理与建设给予了最大可能的支持。贺绿汀院长一直心系国民音乐教育，早在 20 世纪 80 年代初，便创立了上海市中小学音乐教育研究会；江明惇院长在贺老的大力支持下于 1997 年重建了音乐教育专业，江院长亲自兼任音乐教育系第一任系主任。他们对国民音乐教育的深切期望、对专业音乐学院所需承担的面对社会大众的音乐教育的责任等，都有着独到而深刻的理解，因而给予了该学科足够的自由空间，使其能够遵循其特定轨迹健康成长。在上海音乐学院经济困难的岁月，他们没有任何学科藩篱与偏见，给予了诸多雪中送炭式的帮助，使得该学科得以迅速成长与发展。

在进入 21 世纪之后，音乐教育系充分继承了自国立音乐院时期师范科的优质教育、精品教育的传统，发挥了上海音乐学院国际化平台的影响力，在学科建设上精益求精，砥砺前行，追求一流。

自 2004 年开始，上海音乐学院音乐教育系团队在国内、国际音乐教育专业基础与音乐技能等各类比赛中展示了扎实的专业功底：2004 年、2014 年两次参加教育部主办的"珠江杯"音乐教育专业基本功比赛，均获得五项全能团体冠军、个人冠军；2012 年获得美国辛辛那提世界合唱比赛女生组金牌冠军，之前共获得同类比赛金牌六枚。

我们十分重视学科建设的立意与视野，在国内首次正式提出了以音乐教育学理论与实践为专业主干课程的本科教学课程体系，并以此为基础理论框架，进行了课程建设与教材建设，构建了一套扎实的音乐教育学理论课程体系。该学科构建理论在《人民音乐》《中国音乐教育》等刊物上发表之后，引起业内的高度关注与认同。

在上海音乐学院自由开明的学术环境下，音乐教育系开始进入蓬勃发展阶段，开始了第一轮理论丛书体系建设。在 2010 年左右，第一批三十本左右的专著、译著与教材相继出版。该轮建设获得上海市教委"教育高地"项目支持。2014 年，成果之一的钢琴系列教材获得上海市高校优秀教材二等奖。

之后，音乐教育专业开始进入学科建设的快车道：余丹红主编的《中国音乐教育年鉴》是我国唯一的音乐教育行业年鉴，被美国哈佛大学、斯坦福大学、伊利诺伊大学和中国香港大学等大学的图书馆收藏；余丹红策划并出品的"中国音乐教育系列纪录片"在腾讯视频、美国 YouTube、Facebook 等播出后，得到了国际同行的热情回应，为世界了解中国音乐教育开辟了一条新途径。

2013 年开始，余丹红教授领衔的上海市"立德树人"重点人文基地"音乐教育教学研究基地"成立；2015 年，上海音乐学院"高峰高原"项目"音乐教育学团队"获批成立。上海市教委在政策上、资金上给予较大力度的资助与投入，使音乐教育学科的研究得以顺利往纵深推进。

在这样的发展背景下，音乐教育学研究团队开始加大音乐教育学理论著作撰写与翻译工作的步伐，大批购买国际一流学术出版社如 Oxford University 出版社、Springer 出版社、R&L Education 出版社、GIA 出版社、SAGE 出版社的音乐教育著作版权，批量翻译出版音乐教育学科代表性专著，在音乐教育学领域有效填补了我国与国际前沿研究之间的沟壑——这是争取国际间平等学科对话的必要前提与保障。同时，我们也针对一线教学与社会教育需求，有指向性地为具体受众群量身定制一批具有可操作性的实践型教材。

感谢我们研究团队的同仁与朋友们，正是由于大家为共同追求的目标而忘我奋斗、不懈追求，才使得我们的研究成果落地，一切成为可能。他们是：

中国音乐学院刘沛教授和他的研究团队；

浙江音乐学院音乐教育系教师章艺悦、谢铭磊；

华东理工大学王懿教授、曹化勤教授；

上海优思文化传播有限公司计乐先生和他的团队；

上海教育出版社李世钦、余少鹏；

上海音乐学院研究生高超、罗中一；

留学海外的学生吴悠、顾家慰、郭容、胡庭银；

我亲爱的同事杨燕宜、彭瑜、蒋虹等教授，以及相伴十几年的学生兼同事陈蓉和颜悦。

感谢给予我研究项目支持的坚强后盾：上海市教委基础教育处、上海市教委科研处、上海市教委教研室、上海音乐学院、上海音乐学院出版社、上海教育出版社、上海音乐出版社。

本套新丛书的产生，是在上海市教委科研项目的大力支持下得以付诸实施。我深知我们今天所做的一切，都是未来音乐教育学大厦的进阶之石。当下我们所做的这些工作，既是时代赋予我们的责任与光荣使命，也是我国音乐教育学学科建设与积累的重要组成部分。

音乐教育事业是一项需要全社会关注与支持、对和谐社会的构建、对人格的培养有着重大作用的事业。它所承载的不仅是音乐学科知识的传授，还承载着"人的教育"的神圣命题。成功的音乐教育可给予多元情感体验，从而使人拥有更为丰富而润泽的人生。虽然，它不能一鸣惊人，也不能创造直接的物质财富，然而正是这种"润物细无声"的潜移默化功用，才真正体现出"百年树人"的意蕴。

这，也就是音乐教育研究最终指向的理想与目标。

余丹红

上海音乐学院音乐教育系

2017 年 7 月 7 日

中文版前言
音乐教育文化心理学的变革潜力

通过人类现象的文化心理学研究取径（Approach）[①]，我们可以认识到，人类在塑造自身居住的世界的同时，世上有形与无形文化的方方面面也塑造着人类。以往的心理学将文化视为可控"变量"，文化心理学的研究取径则超越了这种陈旧的观念，开始考虑到文化与人类是在共生共存的互动中生发出"绚烂火花"。不仅如此，文化心理学研究还考虑到文化和社会的无形方面，如信念、价值观、态度、身份认同，以及人类的行为模式，并把眼光投向有形的制度，如公民制度、政治制度、宗教制度和世俗制度的塑造作用，以及相应的政治、实践和有形的产物。

文化心理学的研究取径，在许多领域中占有相当大的比重。比如，在幼儿教育方面，罗戈夫（Rogoff，2003）、爱德华兹、弗里尔和伯特赫尔（Edwards, Fleer & Bottcher, 2019）以及弗里尔与赫泽高（Fleer & Hedegaard, 2010）借鉴了维果斯基的理论，用来表述文化在幼儿发展中所发挥的巨大作用。此外，关于创造力的研究已经超越了创造力是所谓"孤独的天才（lonely genius）"的专利这一狭隘的观念，认识到实践领域的塑造力、工作的过程和结果中所包含的诸多传统以及合作性实践在创造力研究中的重要性（Barrett, 2014; Glaveanu, 2014）。

在《音乐教育文化心理学》首次出版之时，盖瑞·麦克弗森（McPherson, G.）这样写道："在任何学科领域，突破性的变革都很少发生。但是，改变如果真的发生，就会重塑人们的观念，在某种程度上推动一门学科向前发展，并大大丰富这门学科的相关研究"（McPherson, 2011, xi）。本书首次出版以来已十年，世界发生了巨大的变革。十年前，社交媒体的出现还是一个比较新的现象（推特始于2006年，微博始于2009年），而数字化革

[①] 取径（Approach）一词可参见北京大学陈向明教授的文章《从"范式"的视角看质的研究之定位》。陈向明认为，质的研究可以在不同层面被定位，并讨论其不同功能。如果被认为是"方法论"（Methodology），此时属于范式的层面，涵盖了"解释主义"的理论内涵以及"后实证主义"和"批判理论"的要素。如果被认为是"取径"，则指向概括层面较低的研究方式，如：历史研究、民族志研究、个案研究、现象学研究、传记研究、扎根理论研究等。如果被认为是"方法"（Method），则指向更加具体的操作层面，如访谈、观察和实物分析等。如果被认为是"技巧"（Technique），则表示实际使用的工具和技能，如访谈提纲、访谈时的提问、观察时的记录方式等。我们在翻译《音乐教育文化心理学》的过程中，发现这一新兴学科在知识论（Epistemology）层面上是与解释主义的范式相吻合的，全书所使用质的研究取径也包括了历史与文献研究、民族志研究、个案研究、扎根理论研究等。

命的全面影响也尚未实现。如今，数字化创新正凭借着慕课、翻转课堂以及对远程教育用途和目的的再认识，改变着高等教育的方方面而。音乐教育也处在变革的风口浪尖。本书出版以后，越来越多的研究涉及数字化技术在音乐创作、音乐消费、音乐传播和音乐保存方面的文化塑造力量（Ruthmann and Mantie，2017）。

文化心理学的研究取径为我们了解儿童在家庭和社区环境中的早期音乐学习和发展提供思路的同时（Barrett，2019a），也有助于我们认清音乐在儿童身份认同中的作用（Barrett，2011，2019b)。文化心理学的研究取径还提供了一种独特的视角，使我们得以立足于个人与社群的一系列音乐现象，理解社会与文化差异间的细微差别，解释这些因素塑造我们音乐世界的方式。可见，将文化心理学的视角应用于音乐教育学科的广泛领域具有极大的潜力。

对于《音乐教育文化心理学》中文译著的出版，我表示热烈的祝贺。我也期待着与全球学者继续对话，探讨文化心理学取径在音乐教育研究与实践中的变革潜力与无限可能。最后，我要感谢使这本书得以出版的中国音乐学院刘沛教授、上海音乐学院余丹红教授，也特别感谢在刘沛教授指导下，关涛对这项工作的奉献和坚持。

玛格丽特·S. 巴雷特（Margaret S. Barrett）

References

Barrett, M.S. (2019a). Playing in and through the musical worlds of children. In S. Alcock & N. Stobbs (Eds), *Re-thinking play as pedagogy*. New York: Routledge.

Barrett, M.S. (2019b). Singing and invented song-making in infants and young children's early learning and development: from shared to independent song-making. In G. F. Welch, D. M. Howard & J. Nix (Eds). *The Oxford handbook of singing* (471–487). Oxford: Oxford University Press.

Barrett, M.S. (2014). Collaborative creativity and creative collaboration: Troubling the creative imaginary. In M.S. Barrett (Ed.), *Collaborative creative thought and practice in music* (pp.3–14). Farnham, Surrey: Ashgate Publishing Ltd.

Barrett, M. S. (2011). Musical narratives: A study of a young child's identity work in and through music-making. *Psychology of Music*, 39(4), 403–423.

Edwards, A., Fleer, M., & Bottcher, L. (2019) (Eds). *Cultural-historicul approaches to studying learning and development: Societal, Institutioncal and personal perspectives*.Dordrechdt, The Netherlands.

Fleer, M. & Hedegaard, M. (2010). *Early learning and development: Cultural-historical concepts in play*. Cambridge: Cambridge University Press.

Glaveanu, V. (2014). *Distributed creativity: Thinking outside the box of the creative individual. Dordrechdt*, The Netherlands: Springer.

Rogoff, B. (2003). *The cultural nature of human development*. New York: Oxford University Press.

Ruthmann, A. & Mantie, R. (2017). *The Oxford handbook of technology and music education*, New York: Oxford University Press.

译 本 序

刘 沛

近年来，文化心理学的研究在海内外获得了极大的关注，取得了长足的发展。[①] 其诞生和成长 [②] 与人类学、社会学、民族学、人种学等领域关于文化方面的研究有着千丝万缕的联系，因此，我们可以将文化心理学理解为心理学与文化人类学等学科相互渗透、相互影响而形成的一门融合性的独立学科。其目的在于，"立足于某种特定社会文化语境下实际的社会问题和心理问题，以社会化与人际互动过程为研究重点，探讨文化对人的心理和行为生成，以及心理与文化、社会的交互作用。"[③] 音乐教育也带有跨学科的性质，我们看待音乐的眼光不能局限于专业的和业余音乐家的经验和知识之上，而更应该重视文化实践。[④] 音乐教育研究应该重视在特定的文化语境下，对不同的音乐思想、音乐教学、音乐行为和音乐表达进行分析与对比，同时也要强调对教学环境中不同个体的心理活动的剖析和理解，进而更好地促进教学。显而易见，文化心理学对音乐教育的发展有着不可忽视的支撑作用。[⑤] 然而，近年来海内外关于音乐教育文化心理学研究却一直举步维艰——尽管有关著作相继问世，但还需要挂靠在其他的标题下，依附于音乐的其他领域中。[⑥] 究其原因，在于彼此之间的文化、语

[①] 参见Shweder, R. A., Goodnow, J., Hatano, G., LeVine, R. A., Markus, H., & Miller, P. The cultural psychology of development: One mind, many mentalities. In W. Damon & R. M. Lerner（Eds.），Handbook of child psychology: Theoretical models of human development. Hoboken, NJ, US: John Wiley & Sons Inc, 1998, pp.865–937.

[②] 文化心理学的起源可回溯到冯特（Wundt）的民族心理学研究。冯特认为，对高级心理过程（如思维、想象、记忆、推理、判断）的基本规律的研究，必须通过对习俗、语言、神话和风俗习惯等社会化产物的分析来达成。

[③] 谭瑜：《跨文化心理学与文化心理学比较》，《吉首大学学报》2011年，第1期。

[④] 刘沛译著：《音乐教育的重要课题——当代理论与实践》，中央音乐学院出版社2017年版，第23页。

[⑤] Wiggins, J. When the music is theirs: Scaffolding young songwriters. In A Cultural Psychology of Music Education（pp.83–115）. Oxford University Press, 2011.

[⑥] 例如，埃利斯在阐述澳大利亚皮詹加加拉土著的音乐学习时，就讨论了音乐教育心理学的文化方面（Ellis, 1985）；赖斯（Rice, 1994）以保加利亚音乐家为例，讨论了音乐认知的部分；而帕尔曼（Perlman, 2004）的关注方向则在于爪哇音乐家将最复杂的爪哇佳美兰音乐理论化的过程，以及音乐家教学的日常；弗尔克斯塔德（Folkestad, 2002）的著作是关于个人如何将音乐学习视为构建民族认同感的一部分；诺斯、哈格里夫斯以及塔兰特（North, Hargreaves & Tarrant, 2002）通过社会心理学的视角聚焦于西方以及其他的背景，特别关注了民族音乐家的工作，继而得出了一份有关音乐教育的综述。参见本文后半部分的具体数据解释。

言、风俗、心理和社会的陌生与隔阂，以及缺乏对彼此的研究目的、研究方法、数据收集、资料分析和结论解释的具体而深刻的认识。从这个意义上看，本译著则可在一定程度上填补这一领域的空白。

本书是国内首部音乐教育文化心理学译著，收集了国际知名的十位音乐教育专家的文章。[①] 本书主编是昆士兰大学音乐学院院长玛格丽特·巴雷特（Margaret S. Barrett）教授，她在国际知名的刊物《音乐教育研究》（*Research Studies in Music Education*）、《音乐心理学》（*Psychology of Music*）、《音乐教育研究期刊》（*Journal of Research in Music Education*）上发表了一百余篇文章、书籍章节和会议论文。最近的出版物包括《音乐思想与实践中的协同创造力》（*Collaborative creativity in musical thought and practice*）（2014），《叙事发声：音乐教育中的叙事探究选集》（*Narrative soundings: An anthology of narrative inquiry in music education*）（2012）以及《音乐教育文化心理学》（*Cultural Psychology of Music Education*）（2011）。她获得了"澳大利亚音乐教育协会奖金"（2011）、"卓越教学奖"（2003）、"研究高等学位监督"（2016）和"研究参与认可"（2016）。最近，她还获得了富布赖特高级研究奖金（2017—2018）。国际音乐教育协会（ISME）现任主席苏珊·奥尼尔（Susan O'Neill）教授也在本书中撰写了部分章节，她在音乐发展和学习的领域工作超过二十五年，致力于培养年轻人的音乐参与，关注文化之间的交流、数字媒体以及音乐身份等跨学科议题。奥尼尔教授在音乐心理学和音乐教育领域发表了大量著作，其中包括牛津大学出版社十五本专业书籍的某些章节。苏珊·哈勒姆（Susan Hallam）教授在音乐教育事业作出了杰出的贡献。伦敦大学音乐教育学院院长格拉汉姆·韦尔奇（Graham F. Welch）教授的出版成果超过三百种，内容横跨音乐发展和音乐教育、教师教育、音乐心理学、歌唱和语音科学、音乐中的特殊教育和残疾人教育等多个领域。他的研究团队在2011年获得了英国皇家公共卫生协会的"艺术与健康"奖。从2015年起，他被任命为英国保罗·哈姆林基金会音乐教育专家委员会主席。其余六位作者的学术背景、研究兴趣以及相关成果也同样十分丰厚，具体可见撰稿人简介，在此不做展开。

在本书第一章中，玛格丽特·巴雷特着重叙述了20世纪90年代以来文化心理学研究的代表人物迈克尔·科尔（Michael Cole）的观点——文化心理学是研究文化在人类心理生活中的作用的学科。[②] 科尔对苏联心理学中的社会文化历史学派推崇备至，并尝试以此作为自己的思想框架，建立文化心理学的理论体系。须知，以维果斯基（Lev Vygotsky）为首的社会文化历史学派，其理论核心有两点：一是强调人的心理活动是以文化为中介的发展过

① 香港教育大学文化与创意艺术学系的杨洋博士为本译著提供了多位作者的详细资料和最新动态，在此表示衷心感谢。

② Cole，M：*Cultural psychology：A once and future discipline*. Cambridge，Mass.；London，England：Belknap Press of Harvard University Press，1996.

程；二是强调这种文化的历史传承与演变过程。① 本书中的许多作者也借鉴了维果斯基的相关理论，如最近发展区理论（Zone of Proximal Development）、文化—历史发展理论（Culture-History Theory）等。巴雷特教授随后逐一介绍了书中每位作者所著章节的主要内容：

彼得·邓巴-霍尔（Peter Dunbar-Hall）和凯瑟琳·马什（Kathryn Marsh）研究了儿童参与的两种独特音乐文化——巴厘音乐传统② 和儿童操场的音乐文化③，用于确定音乐学习实践是如何通过这些环境的价值观、身份和文化实践而形成的。帕特里夏·席恩·坎贝尔（Patricia Shehan Campbell）概述了美国不同文化群体：爱尔兰裔美国人、墨西哥裔美国人、越南裔美国人、非洲裔美国人以及美国原住民在音乐创作和音乐教育方面的价值观和实践形式。④ 这三位研究者都将民族音乐学的视角引入了音乐教育文化心理学，反映出一些民族志和文化心理学方法的互补性。这契合了文化心理学力图摆脱自然主义科学观的束缚、恢复心理学文化品性的特点。文化心理学强调心理现象的多样性、复杂性和可变性，其研究的对象是人的心理与行为，因此，它的研究反对研究对象的孤立化、客观化，重视心理的文化历史性。此外，文化心理学还主张将人类的心理置于具体的历史、社会、文化、实践的框架中加以理解。⑤

杰基·维金斯（Jackie Wiggins）、塞西莉亚·赫尔特伯格（Cecilia Hultberg）、马格纳·埃斯佩兰（Magne Espeland）以及苏珊·奥尼尔借鉴了维果斯基传统的文化心理学——特别是杰罗姆·布鲁纳（Jerome Bruner）等学者在教育理论与实践中所采取的方法。他们的论述关注了儿童音乐学习中的支架式教学与学生的能动性⑥，教学的传统与技巧（铃木教学法以及马林巴教学法）⑦，校园音乐聆听的百年历史及发展⑧，以及在多元文化的语境下通过对话与求索促进音乐教育的多样性发展。⑨ 其涉及的研究方法涵盖了参与式观察、访谈、个案研究、行动研究、历史研究法和文献研究等。这同样符合了文化心理学主张研究方法多元化的特性。质性文化心理学研究方法有别于传统实证方法之处，在于其关注社会文化的历史线索，强调心理现象发生的语境。在质性研究中，研究者的价值涉入与文化显现侧重于他们所持的立场以及对角色的反思，并且，在对被试反应的意义解释与文化挖掘方面，

① 许波、钟暗华：《文化心理学的内涵及特点（A）》，《阴山学刊》2012 年第 4 期。

② 见本书第二章《巴厘岛孩子的音乐舞蹈学习：民族音乐学视角下的音乐教育文化心理学》。

③ 见本书第三章《音乐游戏的意义创作：操场上的文化心理学》。

④ 见本书第四章《音乐的文化适应：社会文化的影响以及儿童音乐体验的意义》。

⑤ Schonbein, W: Cultural psychology: A once and future discipline. Philosophical Psychology, 1997, pp.557–560.

⑥ 见本书第五章《当音乐属于他们：支撑起我们的小小作曲家》。

⑦ 见本书第六章《诠释音乐或乐器演奏：在以听觉和乐谱为基础的器乐教学中，中学生对于文化工具的使用》。

⑧ 见本书第七章《校园音乐聆听百年史：走向实践与文化心理学的共鸣？》。

⑨ 见本书第八章《在音乐表演中学习：通过求索与对话理解文化的多样性》。

质性研究重视被试对文化的主观建构与个人理解。[①] 而在这四位作者的章节中，这些特性都得到了充分的显现。

苏珊·哈勒姆（Susan Hallam）研究了音乐学习和发展的跨文化案例，用以论证人类学习的"普遍"方面、文化的作用以及基因遗传之间潜在的相互作用。[②] 通过神经学和心理学研究的视角，哈勒姆教授对音乐和音乐专业知识的概念进行了探讨，以考察文化在音乐学习和发展中的功能和作用。这也在一定程度上符合了文化心理学所秉承的注重研究生态性的观点。在心理学中，研究者与研究对象都是人，而人是具有思想、情感、性格、意识、气质的独立个体，即具有社会和生物的双重属性。而文化心理学正是强调在自然环境中，真实背景下对个体与自然，以及社会环境中的各种因素的相互作用展开研究，从而揭示人们心理变化和发展的规律。格拉汉姆·韦尔奇和玛格丽特·巴雷特研究了英国大教堂唱诗班的文化背景和实践，以确定这些环境下学习的特征，以及支持和塑造这些特征的社会文化结构。文化历史活动理论为格拉汉姆·韦尔奇提供了独特的视角，用于研究英国大教堂唱诗班百年传统中的重大文化变革——引进了女性唱诗班歌手。[③] 英国的教堂唱诗班也为玛格丽特·巴雷特调查早期的专业知识提供了背景和环境。她考虑了文化系统塑造人类参与和互动的方式，用以说明英国教堂唱诗班的文化体系是如何塑造男孩唱诗班的音乐学习，身份和发展的。[④]

本书涉及的学术和实践范围较宽，各章作者的表达风格也不尽相同。所以，各章文字看似存在差异，实则一直遵循着文化心理学的理念进行撰写。有的作者秉性奔放，田野调查的足迹遍及南北半球，承担的内容也恰好易于思想和激情的发挥，读者读起来自然饶有兴趣；有的文章内容本身就很实际，从理性、客观、实证的角度切入，不容作者书写美文，希望读者对此有所体谅。[⑤]

十位作者的音乐教育研究从不同的视角切入文化心理学，呈现了其主要的研究方法，即民族志方法（Ethnography Approach）、主位研究法（Emic Approach）、解释学方法（Ermeneutics Approach）和现象学方法（Phenomenology Approach）。[⑥] 有趣的是，他们都不约而同地在文章中或隐或现、或多或少地涉及"文化中心主义"（Cultural Centrism）的概念，并对半个世纪以来风靡全球的"多元文化音乐教育"（Multi-Cultural Music Education）的实践和教学颇有微词。在他们看来，音乐课堂上的多元文化音乐教育依旧秉持着"西方古典音乐为先"的理念。他们指出，在北美的学校课程中，音乐教育仍然关注

① 许波、钟暗华：《文化心理学的内涵及特点（A）》，《阴山学刊》2012年第4期。

② 见本书第九章《文化、音乐性以及音乐专长》。

③ 见本书第十章《大教堂音乐语境下的文化与性别：活动理论探索》。

④ 见本书第十一章《教堂唱诗班歌手的培养之路与职业体验：对于早年拥有音乐专长者的文化心理学分析》。

⑤ 刘沛译著：《音乐教育的重要课题——当代理论与实践》，中央音乐学院出版社2017年版，第2页。

⑥ 丁道群：《文化心理学的兴起》，《心理学探新》2002年第1期。

以欧洲为中心的音乐传统和基于西方古典管弦乐队的教学，其他的音乐（包括西方流行音乐和非西方音乐）依然处在课程的边缘。[①] 对此，本书作者美国著名音乐教育学家坎贝尔教授就一针见血地指出，多元文化音乐教育热衷于标榜音乐的多样性和音乐的"世界旅行"，但面对更深层次的问题时（如了解音乐所代表的历史文化、社会习俗、民族种族问题），却总是说不透彻。[②] 诚然，我们至今仍在争论不休，将流行音乐与世界音乐带进课题，其价值是否等同于西方艺术音乐在课堂中的作用？但无论如何，音乐教育作为一种维系社会公正、民族平等的手段，其心理和文化的作用是不容忽视的。[③] 我们也应该敏锐地看到国际上对于文化、种族、社会公平等问题的政治风向转变。如唐纳德·特朗普（Donald Trump）当选美国第四十五届总统所带来的白人至上主义的公开反扑，[④] 以及他所鼓吹并倡导的极端种族主义、厌恶女性主义、异性恋主义和经典主义，这已经使美国政局具有了恐伊斯兰、反犹太主义、反移民、反土著的倾向。2016 年美国音乐教育协会（NAfME）执行主席迈克尔·布特拉（Michael Butera）引咎辞职[⑤] 所带来的关于艺术的多样性、包容性和公平的议题也同样引人关注——布特拉在会议期间声称"他的董事会全是由白人组成，而他无法使董事会多元化，因为董事会不是被任命的，而是由成员选举产生的"。NAfME 的会员身份也并不多元化，因为"黑人和拉美裔缺乏这个领域所需的键盘技能"，布特拉还暗示"作为研究领域，音乐理论对他们来说太难了"。如此种种，才更显得在文化心理学的语境下开展音乐教育实践迫在眉睫，尽管文化在表现方式上是多样的，但在价值上却是平等的，不同文化之间没有高低优劣之分，没有哪一种文化能够超越其他文化成为全人类普世的标准。西方文化并不是规定全人类的样板，更不是世界文化的中心。[⑥] 如果在心理学研究中忽视这个前提，文化歧视和文化中心主义将不可避免。音乐教育作为民族、文化间沟通的纽带（Bond）和桥梁（Bridge），既具有在同族之间建立沟通和理解的同源性（Homology）特点，也具有在异族间建立信任和友谊的异源性（Heterology）特性。[⑦] 因此，以文化心理学理论为基础，充分发扬音乐这一柔软而富有弹性的桥梁和纽带，以促进不同民族之间和文化之间的理解、尊重、信任与融合是可行的。

① Morton, Charlene. *Feminist theory and the displaced music curriculum*：*Beyond the "add and stir" projects*. Philosophy of Music Education Review, 1994, 2（2），p.106–121.

② Campbell, Patricia Shehan. *Music education in a time of culturaltransformation*. Music Educators Journal, 2002, 89（1），p.27–32.

③ 刘沛译著：《音乐教育的重要课题——当代理论与实践》，中央音乐学院出版社 2017 年版，第 25 页。

④ Hess, J.Troubling Whiteness：*Music education and the "messiness" of equity work*. International Journal of Music Education, 2018, 36（2），p.128–144.

⑤ Hess, Juliet. *Equity and Music Education*：*Euphemisms，Terminal Naivety，and Whiteness*. Action, Criticism, and Theory for Music Education, 2017, 16（3），p.15–47.

⑥ 许波、钟暗华：《文化心理学的内涵及特点（A）》，《阴山学刊》2012 年第 4 期。

⑦ Roy, W. & Dowd, T. *What is Sociological about Music*？Annual Review of Sociology, 2010, 36（1），p.183–203.

实际上，音乐的纽带作用也已经在西方的一些国家得以践行。丹尼尔·巴伦博依姆（Daniel Barenboim）与爱德华·萨义德（Edward W. Said）在魏玛创建的"西东合集管弦乐团"[①]使以色列与阿拉伯青年音乐家有机会跨越种族藩篱，相互切磋，共同演奏；南斯拉夫举行的"库马诺沃青年开放节"[②]也同样为种族间的沟通敞开了大门；与此同时，批判种族音乐教育（Anti-Racist Music Education）[③]也在北美得到了充分的关注和发展，对多元文化音乐教育造成了不小的冲击。批判种族音乐教育的概念是由密歇根州立大学音乐教育教授朱丽叶·赫斯（Juliet Hess）以及多伦多大学音乐教育教授黛博拉·布拉德利（Deborah Bradley）等人提出，时兴于北美，以反种族主义、多中心性、民族认同、社会公平为理论框架，提倡在音乐课堂之上尽可能多地为学生提供与之民族身份相符的音乐以及各式各样的世界音乐，如加纳音乐、巴西音乐、西方古典音乐、东欧和西欧的民间音乐、中国民间音乐、嘻哈音乐和爪哇佳美兰音乐等，使学生能够"身临其境"地了解音乐及其背后所蕴含的各民族的文化、历史、社会风俗，从而更加尊重彼此，并在意识形态上形成真正的平等；不同于多元文化音乐教育中以白人意识形态为主，西方古典音乐为尊的音乐课程等级设置，批判种族音乐教育提出将所有类型的音乐放在同一水平面上对待。由此可见，音乐的力量可以架起社会、文化、民族间的沟通桥梁，并充分践行文化心理学的理念。

放眼全球，文化心理学是心理学近二十年来迅速发展的领域之一。在北美，许多普通心理学教科书的编写都已经将文化心理学定义为心理学重要的探究方向。在中国，随着文化议题的愈发受到重视以及跨文化交流的日益紧密，文化心理学学科也随之快速发展。2013年12月在武汉大学召开的"中国首届文化心理学高峰论坛"（也是中国文化心理学专业委员会的成立会），更是将文化心理学在中国的发展推向了高峰。[④]然而，文化心理学在音乐教育领域的运用却依然十分稀少，无论中西方皆是如此。通过知网进行搜索可以看到，半个世纪以来，仅有一篇关于音乐教育文化心理学的论文《文化心理关照下的音乐教育新观念》，其重点在于对文化心理学历史的回溯，以及对于将文化心理学引入基础音乐教育研究的质性思辨的探索。通过谷歌学术搜索可以看到，国际上对于音乐教育文化心理学的讨论也不频繁。具备清晰的研究问题、详实的田野调查数据、明确的研究方法和严谨的研究结论的实证研究书籍，也仅有本译著的原版《音乐教育文化心理学》。因此，想要填补这一领域的空白，还需要更多海内外音乐教育人士前仆后继、继往开来，推动文化心理学视角

① Riiser, S. *National Identity and the West-Eastern Divan Orchestra*. Music and Arts in Action, 2010, 2（2）, p.19–37.

② Balandina, Alexandra. *Music and conflict transformation in the post-Yugoslav era：Empowering youth to develop harmonic inter-ethnic relationships in Kumanovo，Macedonia*. International Journal of Community Music, 2010, 3（2）, p.229–244.

③ Anti-racist music education 可直译为反种族音乐教育。但在译著《音乐教育的重要课题——当代理论与实践》中，刘沛教授将反种族音乐教育译为批判种族音乐教育，两者蕴含的意义相同，但批判二字更带有反思社会公正、争取种族公平的意味，所以本文使用批判种族音乐教育这一术语。

④ 钟年、谢莎：《建设有文化的文化心理学》,《苏州大学学报（教育科学版）》2014年第2期。

下音乐教育学科的向前发展，并将音乐教育运用到更大、更宽、更广的社会、政治、历史、民族的语境。

其实，在中西文化碰撞而交融的大背景下，传统国人也曾努力地辨析过中国文化中的心理学出路。国学大家钱穆在《略论中国心理学》[①]一文中讨论了中西双方心理学上的异同。钱穆先生在文中直言"中国人言学多主其和合会通处，西方人言学则多言其分别隔离处"。而在心理学研究方面，钱穆提出：

> 西方人言心，指其分别隔离处言，故在西方心理学中，情非其要。中国人言心，则与西方大异。西方心理学属于自然科学，而中国心理学则属人文科学。惟一重自然，一重人文，斯不同耳。实则人文亦是一种自然，西方则从自然推言及人文，中国则从人文推言及自然，先后轻重缓急又不同。

既然本源不同，中国的音乐教育工作者在讨论文化心理学概念时也应该秉承审慎和兼收并蓄的态度。一方面从传统经典脉络中，挖掘对心理的独特需求和关注点，要善于在阅读中联系自己的教育实际，并善于追溯、寻求、继承、发扬中华优秀传统文化的思想，尤其应该重视在特定语境下，文化隔阂、文化陌生、文化冲突中的心理变化。更重要的是，要立足于中华文化之思想主脉，那里有广阔的思想天地，不可不在其中翱翔一番。

最后，我想借用墨尔本大学音乐学院教授盖瑞·麦克弗森（Gary E. McPherson）对于本书的评价收尾："在任何学科领域，突破性的变革都很少发生。但是改变如果真的发生，就会重塑人们的观念，在某种程度上推动一门学科向前发展，并大大丰富对这门学科的相关研究。《音乐教育文化心理学》就是这样的一本读物，它会改变我们的所思所做，并在某种程度上对音乐教育实践和学术讨论产生巨大的影响"。[②]

本书译者关涛目前在广州大学音乐舞蹈学院做博士后。本书内容涉及面广，内容繁杂，谬误在所难免，希望读者和同行指正其中的不当和错误，以便重印时加以纠正。

① 钱穆：《现代中国学术论衡》。

② Barrett, M. S. *A Cultural Psychology of Music Education*. Oxford University Press, 2011, Foreword.

前　言

　　本书是由集体编著而成，作者都是国际知名的教育专家。他们在职业生涯中都对音乐发展的各个方面进行了长时间的思考和探究，形成了对于音乐教育性质和目的更加完整的理解。音乐教育文化心理学中的新概念提供了一种严谨但是可行的方法，解释了个体、音乐家的社会文化背景与音乐学习的紧密关系，并阐释了多样的跨学科视角，使我们得以反思：大众的观点在某种程度上会加深对音乐教育特征多样性的理解。这种影响重塑着当前的观念，而这一切都有助于音乐教育理论和实践的进一步提高。

　　本书包含十一个章节，信息量之丰可谓海纳百川，包罗万象。得益于多样的背景环境和交叉的观点，我们的理解才能进一步拓宽，这些观点包括：孩子如何学习音乐和舞蹈；孩子怎样通过多样的表演形式表现自己；孩子如何理解周围的音乐文化；教师的行为怎样提高或者阻碍学生的学习；为什么对学习者来说，掌握文化工具（如象征性和文化性的工具）进而提高他们的学习是至关重要的；我们该如何挑战音乐学习中那些根深蒂固的观念；我们又该如何置身于文化中，借助文化进一步了解文化与人的关系（或文化与其他的概念的关系）；音乐学习和发展的跨文化研究该如何为初学者乃至专家构建一个对音乐发展形式更完整的理解。

　　在任何学科领域，突破性的变革都很少发生。但改变如果真的发生，就会重塑人们的观念，在某种程度上推动一门学科向前发展，并大大丰富对这门学科的研究。《音乐教育文化心理学》就是这样的一本著作，它会改变我们的所思所行。本书的重心在于对文化、传统、社会实践影响的理解。书中的十位作者提供了一条令人梦寐以求的新径，去诠释多样文化和社会实践该如何融入音乐教育的多样形式，进而塑造孩子的认知过程以及多姿多彩的音乐活动。同样，本书也是一本应时之作，在人们的观念中掀起了一阵改革的清风，并在某种程度上对音乐教育实践和学术讨论产生了巨大的影响。

<div align="right">

盖瑞·E. 麦克弗森

墨尔本大学奥蒙德学院教授

</div>

致　谢

　　书中的每一个章节都分别由编者和三名专家级别的审核员进行评审，其中包括本书的其他作者和一些匿名的外围评审员。除了他们对于本书的贡献，我还要感谢戈兰·福克斯特（Göran Folkestad）、露西·格林（Lucy Green）、乔伊斯·格罗姆科（Joyce Gromko）、大卫·哈格里夫斯（David Hargreaves）、雷蒙德·麦克唐纳（Raymond MacDonald）、盖瑞·麦克弗森（Gary McPherson）、珍妮特·米尔斯（Janet Mills）、亚当·奥科尔福特（Adam Ockelford）、贝内特·雷默（Bennett Reimer）、R. 凯斯·索耶（R. Keith Sawyer）、罗莎琳·史密斯（Rosalynd Smith）、桑德拉·斯托弗（Sandra Stauffer）、罗伯特·沃克（Robert Walker）以及苏珊·杨（Susan Young）。这里的所有人，我对你们在此书中所付出的努力，以及在此书准备过程中所给予的建议和评论表示我最真挚的感谢。

　　在此书的准备过程中，我幸运地得到了牛津大学出版社编辑组的帮助。我要感谢牛津大学出版社委任编辑马丁·鲍姆（Martin Baum）和他的助理们，首先是卡罗尔·麦斯威尔（Carol Maxwell），他退休之后，继任者夏洛特·格林（Charlotte Green）也给予了我无私的帮助，感谢他们对于出版计划的兴趣和支持。在终稿的准备中，曾产生许许多多的难题，但他们都能及时地施以援手，一一解决，对此我心存感激。

　　我还要借这个机会专门感谢塔米·琼斯博士（Tammy Jones）对于此书的贡献。他是这个计划的编辑助理，他的见解、组织以及对细节的专注对于本书来说都是无价的瑰宝。此外，他良好的幽默感也贯穿于计划始终，我们对此十分赞赏。

　　对于每一位作者我都致以由衷的谢意，感谢你们对于这个项目所倾注的兴趣和热情，以及你们对于计划的完成所给予的评论和帮助。

　　我希望这本书能够有助于音乐更广泛的社会交流，有助于文化心理学、音乐教育的进一步发展，以及在这个领域中催生出更进一步的兴趣和工作。

玛格丽特·S. 巴雷特

2010 年 4 月

撰　稿　人

　　玛格丽特·S. 巴雷特（Margaret S. Barrett），昆士兰大学音乐学院教授、系主任。她的研究兴趣包括音乐与艺术在人类思想与活动中的作用，创造力以及创造性思维和活动的教学法，审美决策，音乐中幼儿的音乐思维和音乐身份认同，青少年艺术的意义与价值。这些研究由澳大利亚研究理事会、澳大利亚艺术理事会以及英国研究院资助，并已在相应学科的主要期刊和专著上发表。出版的刊物包括《音乐教育中的叙事研究：令人不安的确定性》（*Narrative Inquiry in Music Education: Troubling Certainty*）（Spring 2009, with Sandra Stauffer）、《国际艺术教育研究手册》（*International Handbook on Research in Arts Education*）（Springer，2007）以及《牛津音乐教育手册：幼儿教育版》（*Early Childhood Section of Oxford Handbook of Music Education*）（Oxford，2011）。她是国际音乐教育协会（ISME）候任主席（2012 年成为主席），曾担任澳大利亚国家音乐教育协会主席、国际音乐教育协会研究委员会委员、国际音乐教育协会选举委员会委员。玛格丽特是《音乐教育研究》（*Research Studies in Music Education*）的主编，《音乐心理学》（*Psychology of Music*）的联合主编，以及该学科重点期刊的编委会委员。

　　帕特里夏·席恩·坎贝尔（Patricia Shehan Campbell），华盛顿大学（唐纳德·E. 彼得森）音乐教授，所授课程为教育与民族音乐学方向。她的学术兴趣包括儿童音乐文化、世界音乐教学法、音乐教育实践研究中的民族音乐学方法。她撰写了《头脑中的歌：音乐及其在儿童生活中的意义》（*Songs in their Heads: Music and its Meanings in Children's Lives*）（1998，2nd edition 2010）、《音乐家与教师》（*Musician and teacher*）（2008）、《音乐教育中的曲调和节奏》（*Tunes and Grooves in Music Education*）（2004）、《全球音乐教学》（*Teaching Music Globally*）（2008）（与牛津环球音乐系列的邦尼·韦德合编）、《来自世界的课程》（*Lessons from the World*）（1991 / 2001）、《文化语境中的音乐》（*Music in Cultural Context*）（1996），并作为合著者参与撰写了《童年的音乐》（*Music in Childhood*）（3rd edition，2006）。她是史密森学会民俗学（方向）的理事会成员，也是《音乐心理学》（*Psychology of Music*）、《音乐教育研究》（*Research Studies in Music Education*）和《音乐教育研究期刊》（*Journal of Research in Music Education*）的编辑委员会成员，同时还担任民

族音乐学学会的副主席。

彼得·邓巴-霍尔（Peter Dunbar–Hall），悉尼大学悉尼音乐学院音乐教育系副教授。他的研究兴趣包括澳大利亚原住民音乐、音乐教育的历史和哲学、澳大利亚文化史，以及巴厘音乐和舞蹈。他的研究得到了澳大利亚艺术委员会和澳大利亚研究委员会的资助。他的出版物包括澳大利亚女高音斯特雷拉·威尔逊（Strella Wilson）的传记，以及《致命的声音，致命的地方：当代澳大利亚土著音乐》（*Deadly sounds, deadly places: Contemporary Aboriginal music in Australia*）。彼得是多家期刊编委会的成员，包括《音乐教育研究》（*Research Studies in Music Education*）、《音乐教育史学研究期刊》（*Journal of Historical Research in Music Education*）。他还是悉尼的巴厘岛佳美兰乐团（Sekaa Gong Tirta Sinar）的表演成员。

马格纳·埃斯佩兰（Magne Espeland），挪威西部斯图尔／海于格松大学（HSH）音乐与教育教授，他的专业是课程研究、普通课堂音乐方法论和艺术教育研究方法。他的研究兴趣一直在于音乐聆听与音乐创造的作用、特征与秘密，以及音乐课堂中的技术运用。他是 2002 年国际音乐教育协会（ISME）在卑尔根举办的第 25 届国际音乐教育协会主席。此外，他也曾是国际音乐教育协会理事会的成员。他是《英国音乐教育期刊》（*British Journal of Music Education*）国际咨询小组的成员，从创刊伊始就是《国际教育与艺术期刊》（*International Journal of Education and the Arts*）的编辑委员会成员。他还是《国际艺术教育研究手册》（*International Handbook on Research in Arts Education*）（2007）评价和评估部分的主编。目前担任海于格松大学"文化、艺术和教育创新"研究项目的项目主席，同时也是 MusicNet West（西部音乐网络）的领导者——为挪威西部高等教育人员参与音乐研究和学习提供网络支持。

苏珊·哈勒姆（Susan Hallam），伦敦大学教育学院教育学教授，现任政策与社会学院院长。她在完成心理学研究，并于 1991 年成为学院教育心理学系的学者之前，从事过专业音乐家和音乐教育家的职业。她的研究兴趣包括学校中的不公正现象，以及（学生）对能力分组和课业布置的不满；关于音乐学习、实践、表演、音乐能力、音乐理解的议题；音乐对行为和学习的影响。她出版了多本专著，包括《器乐教学：教与学进阶实用指南》（*Instrumental Teaching: A Practical Guide to Better Teaching and Learning*）（1998）、《音乐的力量》（*The Power of Music*）（2001）、《教育中的音乐心理学》（*Music Psychology in Education*）（2005）。她也是《牛津音乐心理学手册》（*Oxford Handbook of Psychology of Music*）（2009）的主编，《英国 21 世纪音乐教育：成就、分析与愿景》（*Music Education in the 21st century in the United Kingdom: Achievements, Analysis and Aspirations*）的作者之一，

同时她还撰写了超过一百篇的学术论文。她曾任《音乐心理学》（*Psychology of Music*）、《教育心理学评论》（*Psychology of Education Review*）、《学问》（*Learning Matters*）等期刊的编辑。她曾两度担任英国心理学会教育科主任，此外还曾担任英国教育研究协会的财务主管、英国质量保证署的审计员，以及英国社会科学学会院士。

塞西莉亚·赫尔特伯格（Cecilia Hultberg），现任斯德哥尔摩皇家音乐学院音乐教育教授、音乐教育研究课题组主席。她有室内乐表演音乐家的背景，并曾在西柏林艺术学院（音乐表演和长笛专业）和瑞典隆德大学（音乐教育专业）马尔默音乐学院接受教育。在她的博士论文（2000）中，她探讨了钢琴家的音乐记谱方法。她进一步的研究则关注了不同层次中的学习条件和个人教学方法。具体而言，她通过器乐学习来探索学习和能力的发展。她正在领导全面的合作研究项目，如《"乐器演奏者"的音乐能力发展》（瑞典研究理事会）和《"学生"自主学习》（高等教育网络和合作管理局）。

凯瑟琳·马什（Kathryn Marsh），悉尼大学悉尼音乐学院音乐教育副教授，她所教授的课程内容包括小学音乐教育、音乐教育中的文化多样性以及与音乐教育研究方法。拥有民族音乐学博士学位和音乐教育专业背景，她的研究兴趣包括儿童音乐剧、儿童创造力、难民儿童生活中的音乐和多元文化音乐教育。她出版了许多学术专著，如《音乐操场：儿童歌曲与游戏的全球传统与变迁》（*The Musical Playground: Global Tradition and Change in Children's Songs and Games*）（2008），该书由牛津大学出版社出版并获得了民俗学协会的凯瑟琳·布里格斯奖。多年来，她一直积极参与课程开发和教师培训，并定期在国际上亮相。马什获得过多个国家研究基金的资助，内容涉及澳大利亚、欧洲、英国、美国和韩国儿童音乐剧的国际跨文化合作研究。她曾是跨学科研究小组的成员，该小组负责澳大利亚学校音乐教育的全国评估。她也是该学科主要国际期刊编辑委员会的成员。

苏珊·奥尼尔（Susan O'Neill），西蒙·弗雷泽大学教育学院副教授。同时，她还担任"青年、音乐和教育研究部"主任，该部门目前由加拿大社会科学和人文研究理事会资助。她是加拿大音乐教育家系列丛书《研究实践》（*Research to Practice*）的高级编辑，她在音乐心理学和音乐教育领域发表了大量作品，在牛津大学出版社编撰的 11 本书中，都有她的章节贡献。她的研究兴趣集中在年轻人重视音乐创作的方式，以及青年音乐参与对动机、身份、幸福感和文化理解的影响。

格拉汉姆·F.韦尔奇（Graham F. Welch），伦敦大学音乐教育学院院长、教授，音乐教育学院幼儿和初等教育系主任。曾任国际教育、音乐和心理研究协会主席（SEMPRE）、国际音乐教育协会主席（ISME）（2010—2012）以及国际音乐教育协会研究委员会联合主

席。现任客座教授的大学包括昆士兰大学、利默里克大学以及坎特伯雷基督教堂大学、考文垂大学、罗汉普顿大学、东伦敦大学和英国皇家音乐学院。他是英国艺术与人文研究理事会（AHRC）音乐学院的成员。他曾在（1）丹佛的美国国家语音中心（NCVS）、斯德哥尔摩的瑞典语音研究中心以及英国和意大利政府机构担任儿童歌唱和声乐发展方面的专家顾问；（2）于乌克兰的英国理事会和阿拉伯联合酋长国青年教育部负责教育和教师发展；（3）于南非国家研究基金会和阿根廷英国文化协会负责推进关于音乐研究文化的发展。出版物数量超过 260 种，包括音乐发展和音乐教育、教师教育、音乐心理学、歌唱和声乐科学、音乐中的特殊教育和残疾人教育。他是世界顶尖的音乐教育期刊的主编，这些期刊包括《国际音乐教育期刊》（*International Journal of Music Education*）、《音乐教育研究期刊》（*Journal of Research in Music Education*）、《音乐教育研究》（*Research Studies in Music Education*）、《英国音乐教育期刊》（*British Journal of Music Education*）、《音乐教育研究》（*Music Education Research*）。

杰基·维金斯（Jackie Wiggins），奥克兰大学音乐、戏剧和舞蹈系主任，音乐教育教授。她以在建构主义音乐教育理论和实践、儿童音乐创造力以及音乐课堂技术方面的工作而闻名。维金斯一直是地方、州、国家和国际环境中的活动临床医生、主持人和作家。作为一名研究者，她研究了学生在音乐学习环境中创作和即兴创作经验的本质，以及教师在这些环境中的角色。她的出版物包括：《音乐理解教学》（*Teaching for Musical Understanding*）（McGraw-Hill，2001；CARMU，Oakland University，2009）、《课堂中的作曲》（*Composition in the Classroom*）（MENC，1990）、《小学音乐课堂中的合成器》（*Synthesizers in the Elementary Music Classroom*）（MENC，1991），以及众多期刊文章和书籍章节。维金斯是利奥拉·布雷斯勒（Springer，2007）所编辑的《艺术教育研究手册》（*Handbook of Research in Arts Education*）的撰稿人，也是《牛津音乐教育手册》（*Oxford Handbook for Music Education*）的撰稿人。她是一位积极的评论家，在《音乐教育研究委员会公报》（*Bulletin of the Center for Research in Music Education*）、《国际教育艺术期刊》（*International Journal of Education and the Arts*）和《亚太艺术教育期刊》（*Asia-Pacific Journal for Arts Education*）的编委委员会工作。

目 录

第十一章　教堂唱诗班歌手的培养之路与职业体验：对于早年拥有音乐专长者的文化心理学分析 ··················

第一章　走进音乐教育文化心理学

玛格丽特·S. 巴雷特

文化心理学这一概念，既包含老式的观点，也带有新潮的寓意。这一模糊而又颇具张力的概念在迈克尔·科尔开创性的著作《文化心理学：过去与未来的学科（1996）》中得以充分体现。科尔在书中指出，当代文化心理学的起源可以追溯到 18 世纪早期，当时那不勒斯的哲学家如吉安巴蒂斯托·维科（Giambattisto Vico）就已经注意到了这一颇具潜力的学科，但维科寻求发展的这一门关于人性的科学与自然世界的科学截然不同。科尔提出，对于社会、文化现象以及我们所处世界的研究，需运用一种特殊的研究方法实践于物质世界中。科尔将这种方法归纳为"通过对语言、神话以及宗教仪式的历史分析，理解和认知人类的本性"（1996，p.23）。这一概念已经对于人类研究的许多领域产生了不俗的影响，比如人类学和人种学，简而言之，即通过对人类生活、工作的社会、文化背景的研究以进一步了解人类的个体。在科尔潜在的文化心理学蓝图中，他追溯历史、偶然性心理理论以及文化历史科学的发展，并将它们与那些无关于历史的、普世的心理理论作了比较。他的著作或可被视为 20 世纪末 21 世纪初文化心理学回归的重要标志之一。

文化心理学的回归也部分归因于 20 世纪 60 年代初的"重新发现"，以及在此之前苏联心理学家如维果斯基、列昂捷夫（Leontiev）、卢里亚（Luria）以及他们同事的共同努力。对于这批学者的理论和实证研究，已有多个翻译版本，包含英语和德语在内的多国语言。这一举动不仅引发了人们对于文化心理学理论和实践文化视角的浓厚兴趣，而且对各领域的影响也显而易见，如教育心理学领域（Bruner，1990，1996）、发展心理学领域（Rogoff，2003；Schweder，1991；Schweder et al.，1998）以及社会心理学领域（Fiske，Kitayama，Markus & Nisbett，1998），文化心理学的原理对众多学者的工作起到了支持作用。尽管人们愈发重视文化心理学的原则和实践，但它依然会被视为一门新兴的领域。适用于该领域的相关术语包括社会文化心理学、文化历史心理学以及文化历史活动理论（CHAT）。曾使用文化历史心理学这一术语的柴克林（Chaiklin，2001）指出，文化心理学领域尚未"形成相应的体系"，他评价道："尽管作为知识的实践，拥有悠久的历史"，但"文化历史心理学"

作为一种约定俗成的实践却仍旧十分年轻（2001，p.16）。柴克林同时认为，文化历史心理学在组织结构上的缺失主要是因为苏联政府对维果斯基传统学说的打压政策，这体现在1936年苏联官方颁布的教育法令中，而这一负面影响一直延续到了20世纪50年代中期。但无论苏联的学者们运用何种术语或称号来开展他们的工作，都无可避免地与维果斯基的学说形成交集。简而言之，维氏的传统学说往往是他们工作的共同组成部分，推动着文化心理学的发展。

一本手册的出版往往预示着某一领域的即将兴起。而这样的事件有着明确的范围以及中心思想，并发生在特定的时间段中，借此表明在这一领域里，进一步研究的时机已经成熟。文化心理学领域兴起的标志是伴随着两本手册的出版（Kitayama & Cohen，2007；Valsiner & Rosa，2007）。在此，我并非要对这些手册中所采用的方法进行比较分析，而是要找到一些在当代发展中，对该领域产生相当影响的标识。同时承认在文化心理学（的当代研究）中广泛的观点和立场。此外，本文也为音乐教育文化心理的实际运用和未来前景提供了详实的背景。

关于文化心理学

文化心理学已经被不同的方式进行了描述和定义。柴克林认为文化心理学是"通过社会组织实践中的社会参与来发展心理功能的研究"（Chaiklin，2001，p.21）。这一定义来源于对个人、社会文化背景的研究，也可以被视为方法论中个人主义的一种形式。文化心理学亦可被视为是对社会和文化实践的研究，以及个人和集体心理过程的发展。在塑造个人和集体的思想和行动中，文化心理学方法承认物质文化（包括物品、手工制品以及可以被使用的结构和规则）、社会文化（一种文化的社会制度以及规范这些制度的行为规则），以及主观文化的作用（特定的社会团体中所共享的思想和知识）（Chiu & Hong，2006）。

心理学中的一个核心问题是寻求解释人类思想和活动的本质和发展。在历史上，从事此项研究的社会科学家一直专注于个人研究，通常会孤立于其他人和（或）他们生活和工作的文化（历史）背景之外。反过来，为了解决这些问题，个人却很少孤立地生活和工作；从我们存在伊始，我们便沉浸在既现实又虚拟的社会网络中。这些社会网络包括了正式成立的机构（包括学校和工作场所）和组织（如政党和特殊利益集团），以及通过家庭、友谊以及亲密团体而出现的非正式网络。人们越来越认识到当置身于这些团体中时，个人的思想和行为变化很大，这也反映出参与这些群体对个人思想和行为的塑造力。嵌入在社交网络中的，是一系列体现思维和行为方式的文化习俗，以及那些支持和拓展文化中特定思想和行为的工具和手工艺品。

文化心理学的核心是认识到自我、社会和世界是不可分割的。在个人、社会和文化世界相互作用的持续过程中，心理和社会文化"相辅相成"（Schweder，1990；也可参见

Markus & Hamedadani，2007）。通过相辅相成的过程，个人和集体不仅塑造了他们工作、生活的背景和语境，反之，他们也会受到所处背景环境的影响。在这一观点中，语境和背景是人类思维和活动的组成部分，而不是考察一个现象时需要考虑的变项。总之，我们不能把思想同认知与文化、语境、价值观和信仰分开，也不能将文化趋同。

文化心理学和教育

在《教育的文化》的序言中，杰罗姆·布鲁纳陈述了他的中心论点："文化塑造心智，它为我们提供了一个工具，凭借此工具，不仅可以构建我们的世界，而且可以构建我们对自我和权利的概念。"（1996，p.X）对于布鲁纳而言，"教育的文化心理学并不要求在不同的教育背景和实践之间不断地进行文化比较，而是要求人们在自身的文化语境下考虑教育和学校学习。"（p.X）在概述文化心理学的特点时，布鲁纳重申了心理活动的内在社会性，他认为："心理活动是与他人共存，并在沟通中成型，同时在文化符号、传统和爱好中展开的。"（p.XI）布鲁纳通过"文化主义"的教育方式提出了一系列问题：

> 首先要问的是"教育"在文化中的作用，以及它在人们生活中扮演着什么样的角色。接下来的问题可能是为什么教育处于文化之中，以及这种教育如何反映出权利、地位和其他利益的分配……文化主义也要求提供给人们能够应对的有利资源，并指出了在这些资源中的哪一部分是通过"教育"而制定的。它还会一直关注教育过程中的外部制约因素，如学校和教室的组织或者是对教师的招聘，以及内部因素如先天条件的自然或强制分配。对于先天条件而言，可能会受到符号的系统可及性和基因分布的影响。（Bruner，1996，p.11）

文化主义的学习和发展观认识到，发展不是"永恒"的，不能被生物学和年代学所单独定义。相反，它是"历史性"的，并通过参与社会文化实践和使用"工具和标识"来界定（Vygotsky，1978）。罗戈夫提醒我们，"人类作为文化社区中的参与者，他们的发展只能根据社区的文化实践和环境来理解——但这些因素也是会改变的。"（Rogoff，2003，pp.2-3）

有关文化心理学的学科认为人类的经验是社会性和情境性的，并且由文化所形成。文化心理学不是严格地根据行为的进化和生物学解释来看待人类，而是认识到人类行为的社会性、具体性、文化性，以及我们从事特定文化的意义和实践体系的方式。在这一主题的早期创作中，布鲁纳将文化心理学描述为一种解释心理学，寻求人类在文化语境中创作意义所应遵循的规则。（1990，p.12）

在阅读人类经验和意义的过程中，心理过程以及通过这些过程催生出的产品、手工艺品和事件，与嵌入这些过程中的文化实践和共同意义（范围包括大众和个人）相互依存。文化心理学的学习观认识到人类行为和意义的多样性，文化语境对意义形成过程的影响方式

（我们思考和行动的工具）以及这些过程的最终产物。我们所处环境中的物体、图像、思想和仪式组成了构建我们思维方式的材料，而运用这些材料的过程则进一步塑造了我们的文化互动。

通过文化心理学的视角，我们可以承认，一个事件可能有多种的解释方式，这取决于事件所处的不同文化语境。文化心理学议程可以被描述为试图阐明文化实践和意义的方式，以及由心理过程和结构所组成的人际中介——彼此间相互关联、相互促进和相互支持。

音乐教育文化心理学

当我们把文化心理学的原理运用于音乐教育时，我们能学到什么？从某种程度上，对不同音乐教育环境和实践的调查为音乐教育工作者提供了机会，以解决某些早已形成的音乐教育设想，并重新考虑音乐教育的目标、理论和实践。在更复杂的程度中，音乐教育文化心理学方法为更深入地了解音乐教育的实践提供了机会，以便人们领会文化在塑造中的作用：这包括儿童的音乐学习和思考；教师的音乐教学；在学习和教学中产生的正式和非正式的体系和结构；以及这些过程在音乐思想与实践发展中的交集。音乐教育文化心理学可以帮助我们识别音乐学习的"有利文化"（Bruner，1996，p.XV）特征。

最近音乐教育方面的研究试图调查不同社区中音乐、音乐制作和音乐教育的风格和方式，以及这些社区在文化上的结合方式（Green，2001，2008；Marsh，2008）。这些研究还揭露了一系列异常的现象。例如在儿童社区从事文化实践时，孩子参与音乐创作的方式与在正规教育制度化的社区或者实验室中的方式截然不同。

发展是儿童与周围环境之间的一个互动过程，是从社会和文化的角度定义音乐教育制度的方式，而这种教育意义上的音乐价值观则促进了对文化主义的审视。

本书旨在探讨文化心理学中"曾经和未来的学科"，可能有助于我们理解在一系列文化背景中音乐教育和音乐参与的方式，这些文化背景本身的影响和力量，以及这种理解对音乐教育理论和实践的后续影响。本书还汇集了许多音乐教育研究者的文章，这些文章都参考并引用了文化心理学的框架。它并不是一本关于音乐教育文化心理学手册，相反，它试图在这一发展领域中提供一个介绍性的视角，并指出音乐教育文化心理学的一些未来的研究途径。

本书的计划

音乐教育本质上是跨学科的。越来越多的音乐教育学者和研究人员转向音乐和教育之外的学科，包括心理学、社会学以及最近的人类学，以便开发更多的调查工具和理论框架，并通过这些框架解决音乐教育的基本问题。关于音乐发展的本质、音乐学习与教学、音乐文化与音乐教育、身份和音乐学习之间的关系以及音乐童年的问题，学者们已经从不同的学科

角度进行了重新审视，并为这些问题的复杂性提供了更多的见解。

在本书中，音乐教育学者和研究人员通过深入研究音乐学习的文化、语境和背景的相互作用，提出音乐教育文化心理学的概念。彼得·邓巴-霍尔以及凯瑟琳·马什研究了儿童参与的两种独特音乐文化——巴厘音乐传统和儿童操场的音乐文化，用于确定音乐学习是如何通过这些环境的价值观、身份和文化实践而形成的。同样的，帕特里夏·席恩·坎贝尔概述了美国不同文化群体在音乐制作和音乐教育方面的价值观和实践形式。这三位研究者都将民族音乐学的视角引入音乐的文化心理学中，反映了一些民族志和文化心理学方法的互补性（Cole，1996）。

彼得·邓巴-霍尔运用文化心理学的视角，探讨并解释了巴厘儿童对传统音乐和舞蹈的学习方式是由当地文化对音乐的重视和使用，以及对教学的信仰和实践所决定的。根据在巴厘岛十多年的实地考察经历，邓巴-霍尔表明在这样语境中，音乐教育的目的、方法和成果是将儿童音乐视为巴厘社会文化实践的核心。音乐教育的重点是"能够重新演绎（巴厘岛）剧目的范例，并在相应风格和审美的严格指导下进行重新创作"（Dunbar-Hall，本书第 14 页），以便把这个剧目视为仪式和文化实践的重要参与者。邓巴-霍尔详细地描述和分析了"文化"或"社会"对学习者及其社区的期望（本书第 13 页），说明了这些期望的相互强化性和由此产生的实践。他展示了孩子参与学习传统巴厘音乐和舞蹈的方式，这种方式不仅为孩子提供了一种在仪式和庆典中参与音乐活动的手段，而且能授予他们巴厘岛社会的规范和习俗，使他们逐渐成长为巴厘人。

凯瑟琳·马什的文章研究了儿童通过音乐游戏创作意义的方式。在将游戏定义为一种文化建构的过程中，马什重点关注了三个问题，即音乐游戏的改编，跨文化以及身份认同，以此突出儿童机构在互动教学法中的性质和范围。须知，在儿童思想和行动的发展中，游戏作为一种塑造力量其作用已经被承认，而人们不太理解的是这类游戏的音乐维度，以及孩子们通过在学校和社区等非正式空间和场所，自发组织音乐游戏来行使文化的方式。马什认为操场不仅借鉴了成人创造的音乐文化，而且还形成了自己独特的音乐文化，创建并颁布了音乐创造和表演的特定公式。她认为，这样一个过程促成了"文化工具包"的产生，孩子们身在其中，汲取着音乐的养分，不断走向成熟。马什强调孩子通过接触各种媒体形式并与之互动所产生影响的范围和多样性，以及许多学校和社区人口日益全球化的本质。这些影响包括：

> 家人、兄弟姐妹以及其他亲戚；电视上的媒体源、光盘、盒式录音带、电影、数字化视频光盘、视频录像以及网络；操场和教室中的同伴；教师、部分学校课程的教材；以及在出生地、访问文化起源国或在其他地方度假所获得的经验。（Marsh，本书第 43 页）

马什认为所有这些影响都会反馈到运动场的文化中，在那里，孩子们可以在成人世界之外的地方练习自主性。她提供了大量的片段，展示了孩子是如何在音乐游戏中发挥积极作用的。她认为这样的游戏体验会产生一个以儿童为导向的教学法，这可能会对课堂上的学习

和教学实践有积极影响。

在帕特里夏·席恩·坎贝尔的章节中，她研究了儿童是如何融入集体音乐文化的。利用"音乐文化适应"的概念，坎贝尔追溯了一系列文化传统中儿童所走过的音乐之路：从婴儿期和幼儿期的音乐演讲开始，到接触媒体和技术，以及参与美国"民族"文化之中。在美国日益多元的文化背景下，坎贝尔在撰写的文章中将调查视角集中在移民儿童及其家庭上，这些团体"仍然接近是一种特定民族的道德和价值观中的独特文化"（本书第45页）。为了达到研究目的，坎贝尔在文章中调查了五个"种族"传统，包括爱尔兰裔美国人、墨西哥裔美国人、越南裔美国人、非洲裔美国人和美国原住民。通过这一研究，坎贝尔提供了音乐教养、文化适应和社会化的多样性和实践性的例子，以及儿童从这些经历中获得音乐意义的方式。坎贝尔和越来越多的学者（Barrett，2003，2006，2009；Marsh，2008；Young，2008）承认，孩子在学校环境中为正规音乐学习所带来的丰富多彩的音乐技能、知识和资源，并试图对这些技能、知识和资源的性质和程度，以及培养这些环境的社会文化实践提供一些见解。坎贝尔借鉴了两个关键理论：分别是尤里·布朗芬布伦纳（Uire Bronfenbrenner）的生态系统理论（1979；Bronfenbrenner & Morris，1998）和阿君·阿帕杜莱（Arjun Appadurai，1996）的"景观"理论，这些理论试图将社会文化因素和影响纳入学习和发展的调查中。在承认这些理论广泛性的同时，坎贝尔的兴趣还在于孩子们最容易接触到的住宅、家庭、学校以及邻里（Bronfenbrenner & Morris，1998）等微观和中观的体系，以及在这些体系中，影响儿童互动的族群、技术和媒体的"景观"（Appadurai，1996）。坎贝尔认为儿童的音乐世界包含一个"复杂的听觉生态系统"，这有助于我们进一步了解儿童的音乐学习。

杰基·维金斯、塞西莉亚·赫尔特伯格、马格纳·埃斯佩兰以及苏珊·奥尼尔借鉴了维果斯基传统的文化心理学，特别是杰罗姆·布鲁纳等学者在教育理论与实践中所采取的方法。他们的工作关注了：支架式教学（Wiggins）、先进科技中的文化工具（Espeland）、教学传统与技巧（Hultberg）以及通过场所和共享空间进行身份的调整（O'Neill）。

杰基·维金斯研究了在教师的支持下，学生合作进行歌曲创作的范例，这为儿童音乐学习中的学习者能动性和教师支架的研究提供了相应的背景。维金斯文章的前提在于：学习是一个以谈判和相互关系为特征的互动社会过程（Bruner，1996；Wenger，1998）；学习是在实践社区中进行的（Lave & Wenger，1991）；学习位于物理环境中（通常是教室），反过来又塑造了互动的性质、意图和目的。通过仔细分析自己和他人在儿童音乐学习中进行支架式教学的行为，维金斯探讨了教师在音乐创造过程中启发或限制学生学习意识的方式，以及学习者是如何借助他们掌握的文化符号和工具来从这些创造经验中获得意义的。维金斯的支架式教学策略承认对教学意图和支架式学习结果截然不同的看法，这些观点包括：将支架式学习看作一种支持学习者的有利学习策略（Woods，Bruner & Ross，1976）；将支架式教学视为对学习者思维和活动的干扰（Allsup，2002），一种控制和约束的形式。维金斯还思考了支架式教学的不同维度，如音乐和社会，并指出各种形式的支架式学习可以协同工作，以

支持和扩展学生的互动和学习。她建议要注意这两种关于支架式教学的观点，以平衡教学策略间潜在的紧张关系，其目的在于促进学习者能动性的发展，并完善教师支架式教学的结构和过程。

文化心理学认识到"文化工具"，如符号、标志和人工制品在塑造思想和行动方面起到的重要作用。根据维果斯基的文化历史理论（Vygotsky，1978，1986），塞西莉亚·赫尔特伯格提醒我们标志、符号以及人工制品之间存在着复杂的关系，因而需要在相互作用而不是孤立的情况下考虑这些关系。俄罗斯文化历史学派的中心论点在于，"人文心理过程的结构和发展是通过文化中介、历史发展以及实践活动而形成的。"（Cole，1996，p.108）我们需要通过关注：（1）人工制品；（2）历史发展（这一点可以从文化适应、文化知识的传播以及世代相传的方式中看出来）；（3）实际活动等概念之间的相互关系，来强调学习和发展的社会根源。（Cole，1996，p.111）赫尔特伯格研究了两位教师的工作方式——一种是在以乐谱为基础的音乐环境中，另一种是在以听觉为基础的音乐环境里——以说明不同工具和手工制品之间复杂的相互作用，如（打印的）乐谱和音乐作品的听觉呈现（表演）。她询问了这些教师是如何利用他们的知识作为音乐（分别是西方古典音乐和津巴布韦马林巴合奏）和教学（铃木钢琴教学和以听觉为基础的小组教学）传统的文化传承者，进而利用乐谱、听觉以及音乐的具体表现来促进学生的思考和实践活动。在这些环境中，教师将学生的表演作为一种文化工具，用于反思和理解自身以及学生的学习。赫尔特伯格还展示了乐器在学生学习中可能发挥的作用。例如，一种用于练习或体验特定技术的机械工具，或一种表达音乐意义的文化工具。她特别强调需要让学生注意音乐学习中文化工具的相互作用，如在文化工具的相互影响下：构建音乐概念的惯例，表达音乐思想、音乐符号的习惯，以及乐器发声的可能性。

马格纳·埃斯佩兰借鉴了布鲁纳（1996）文化心理学的九项原则，用以构建音乐教育中的音乐聆听实践历史，并勾画出未来音乐教育工作的潜在应用。埃斯佩兰确信聆听是音乐体验的基础，但需要对：（1）表演、作曲中的聆听；（2）其他的"聆听"学科，如音乐史，音乐分析和音乐理论；（3）"教育音乐聆听"作出区分（本书第125页）。后者是由埃斯佩兰定义的，"教育年轻人认识、理解和欣赏特定音乐作品的本质及其各自背景的不同方式"，这也是本章的重点。

埃斯佩兰关于"教育音乐聆听"的历史叙事阐释了嵌入技术进步中的文化工具（如留声机）塑造我们参与音乐和音乐学习的方式。他指出了在教育音乐聆听方法中出现的三个主要问题：（1）音乐聆听中的附加位置；（2）绝对的或借鉴意义的创造；（3）音乐经典的作用。受英国学者斯图尔特·麦克弗森早期著作的启发，埃斯佩兰将早期的"附加位置"描述为一种将听觉技能发展与音乐欣赏相结合的方式，并将其与那些"只强调孩子个人的情感反应而排斥其他考虑因素"的方式进行了对比。在他所确定的第二个问题上，音乐聆听的情感和反应与"更正式"或"绝对"的方法之间的区别也很明显，其（区分）内容涉及绝对意义或参照意义的相对作用，以及教师在教育学中的运用。留声机和无线电音乐的出现，让任何有财

力的人都能聆听到西方音乐的"经典"。埃斯佩兰提供了关于何时以及如何引入音乐杰作的概述，并且在这个过程中，展示了从20世纪早期开始的教育音乐聆听的复杂而微妙的观点。

"听什么音乐？怎样听？"根本上是文化的问题，事实上，也是文化心理以及教育的问题。在描述潜在的教育音乐聆听世界时，埃斯佩兰借鉴了迪萨纳亚克"艺术化"（Dissanayake，2007）的概念，并将其描述为"对美学操作的运用和回应"（2007，p.793）。对埃斯佩兰而言，艺术化在以学生为中心以及激发学生反应的实践中已经得到了证明，它包括艺术表达、解释推理、发现和解决问题，为当代音乐教育中音乐聆听实践的复兴和发展提供了一种切实可行的方式。这些实践借鉴了许多布鲁纳文化心理学的原理，埃斯佩兰预示这会促使音乐教育界重新审视当前的音乐聆听理论和实践。

通过强调教育工作者所从事的、具有潜在冲突的社会议程，苏珊·奥尼尔开始讨论音乐表演中的文化和学习：即"承认并调解个人或群体的独特身份，让居住在同一屋檐下的人们（不论其文化背景如何）都能感受到价值感和归属感"（本书第146页）。奥尼尔要求我们思考如何应对文化差异所带来的实际挑战，以及我们在学习和教学环境中解决这些挑战的方法。在多学科的方法中，奥尼尔将多元文化教育理论与实践、社会心理学以及文化心理学结合在一起，以探究多元文化音乐教育的核心与目的。她认为音乐表演学习的对话方式为自我在文化中的交流提供了机会，这反过来又会促使人们更深入地理解文化、自我以及其他因素，包括自我与他人（即对话性自我）。

本书的最后三章借鉴了文化心理学的变体来研究音乐的学习与发展，以及音乐经验的习得。苏珊·哈勒姆研究了音乐学习和发展的跨文化案例，用以思忖人类学习的"普遍"方面、文化的作用以及基因遗传之间潜在的相互作用。格拉汉姆·韦尔奇和玛格丽特·巴雷特都研究了英国大教堂唱诗班的文化背景和实践，以确定这些环境下学习的特征，以及支持和塑造这些特征的社会文化结构。

苏珊·哈勒姆通过神经学和心理学研究的视角，对音乐和音乐专业知识的概念进行了探讨，以考察文化在音乐学习和发展中的功能和作用。研究文化和行为的方法包括相对主义和绝对主义，从相对主义的观点来看，人类行为是由文化语境所定义的，而绝对主义的观点则认为文化在塑造人类行为方面起着很小的作用。哈勒姆指出了这两个极端之间的中立观点，特别是普遍主义和生态文化主义的观点，这些观点表明尽管所有人类都有共同的心理思想和活动，但这些因素在我们出生和成长的文化背景下形成了不同的形态。哈勒姆提供了一项研究概述，旨在调查不同文化背景下音乐思想和行为的共性和差异，以探究"音乐性"的不同文化观念，以及这些观念在时间和地点上的改变方式。从"音乐发展的倾向和……音乐性与语言能力一样具有普遍性"的观点出发（本书第165页），通过对广泛研究的分析，哈勒姆阐明了文化、发展和获得音乐专业知识之间的相互作用。她提出了一些观点，如长期的音乐接触（尤其是作为表演者的长期音乐参与），以反映我们在文化中以及通过文化"学习传记"的方式塑造神经结构的过程。哈勒姆还概述了在实践社区中获得音乐专业知识的方

式，其中音乐参与的特定形式和过程都具有文化的价值。她认为音乐专业知识在某种程度上可以被解释为"在深思熟虑的实践中所花费的时间"，并考虑了个人知识、经验、动机之间复杂的相互作用，以及关于音乐性质的特定文化信仰。

文化历史活动理论（CHAT）为格拉汉姆·韦尔奇提供了视角，用于研究英国大教堂唱诗班百年传统中的重大文化变革——引进了女性唱诗班歌手。文化历史活动理论还提供了一种方法，来探寻这种变革在当代生活中是如何被制定和理解的，并考虑到在塑造女性唱诗班的音乐生活和学习方面，大教堂给予的支持和约束。韦尔奇追溯了所有男性唱诗班传统的悠久历史，并对20世纪后期英国大教堂唱诗班引入女性歌唱家的社会、文化、教育和音乐因素进行了仔细的分析。这种"文化转变"并非没有争议。韦尔奇借鉴了斯堪的纳维亚的文化历史活动理论（Engeström，2001）来分析英国大教堂合唱团的"活动系统"（包括文化艺术品、在大教堂社区内的团员、建立的传统和规则——包括在各成员之间划分唱诗班"工作"的方式以及活动的目标和结果）；解释了文化变化是如何发生的；并说明这种变化对英国大教堂唱诗班的传统以及参与这一传统的人的影响。韦尔奇对威尔斯大教堂的纵向案例研究集中在女性唱诗班的发展上。韦尔奇认为，在这种背景下，唱诗班的发展是"被系统化的文化实践所培育、塑造和约束的"（本书第200页），这种文化习俗会在适应变化的同时，反射性地延续这一系统。

英国的教堂唱诗班也为玛格丽特·巴雷特调查早期的专业知识提供了背景和环境。她考虑了文化系统塑造人类参与和互动的方式，用以说明英国教堂唱诗班的文化体系是如何塑造男孩唱诗班的音乐学习、身份和发展的。研究表明，专业技能发展的关键在于两个因素：（1）环境条件，包括积极和支持性的家庭价值观和结构，以及早期和持续获得资源和教育的机会；（2）适当的教育，包括以目标为中心的刻意练习，并由其他专家进行评论和监督。巴雷特对一个英国大教堂唱诗班的纵向案例的叙事分析，就阐释了以上因素是如何在这种背景下建立的。她还对参与这一实践团体的个人成本，以及在参与过程中（人们）所遇到的负担和约束提供了一些见解。

在这一开篇章节中，我试图对文化心理学重新出现的方式作一个简要的概述，并将其用于人类思想和行为的研究。本文简要概述了文化心理学在音乐教育中的理论与实践应用。随后的章节对该领域的工作提供了丰富的初步介绍，我希望，这将鼓励进一步的参与和辩论。

参 考 文 献

Allsup, R. E. (2002). *Crossing over: mutual learning and democratic action in instrumental music education.* Unpublished doctoral dissertation, Teachers College, Columbia University, New York.

Appadurai, A. (1996). *Modernity at large: cultural dimensions of globalization*. Minneapolis, MN: University of Minnesota Press.

Barrett, M. S. (2003). Meme engineers: children as producers of musical culture. *International Journal of Early Years Education*, *11*(3), 195–212.

Barrett, M. S. (2006). Inventing songs, inventing worlds: the 'genesis' of creative thought and activity in young children's lives. *International Journal of Early Years Education*, *14*(3), 201–20.

Barrett, M. S. (2009). Sounding lives in and through music: a narrative inquiry of the 'everyday' musical engagement of a young child. *Journal of Early Childhood Research*, *7*(2), 115–34.

Bronfenbrenner, U. (1979). *The ecology of human development: experiments by nature and design*. Cambridge, MA: Harvard University Press.

Bronfenbrenner, U., & Morris, P. A. (1998). The ecology of developmental processes. In W. Damon & R. M. Lerner (Eds.), *Handbook of child psychology* (Vol. 1, pp. 993–1028). New York: Wiley.

Bruner, J. (1990). *Acts of meaning*. Cambridge, MA: Harvard University Press.

Bruner, J. (1996). *The culture of education*. Cambridge, MA: Harvard University Press.

Chaiklin, S. (2001). Cultural–historical psychology as a multinational practice. In S. Chaiklin (Ed.), *The theory and practice of cultural–historical psychology* (pp. 15–34). Aarhus, Denmark: Aarhus University Press.

Chiu, C.-Y., & Hong, Y.-Y. (2006). *Social psychology of culture*. New York: Psychology Press.

Cole, M. (1996). *Cultural psychology: the once and future discipline*. Cambridge, MA: The Bellknapp Press of Harvard University Press.

Dissanayake, E. (2007). In the beginning: pleistocene and infant aesthetics and 21st century education in the arts. In L. Bresler (Ed.), *International handbook of research in arts education* (pp. 783–95). Dordrecht: Springer.

Engeström, Y. (2001). Expansive learning at work: toward an activity theoretical reconceptualisation. *Journal of Education and Work*, *14*(1), 133–56.

Fiske, A. P., Kitayama, S., Markus, H. R., & Nisbett, R. E. (1998). The cultural matrix of social psychology. In D. T. Gilbert, S. T. Fiske & G. Lindzey (Eds.), *Handbook of social psychology* (4th edn, pp. 915–81). New York: McGraw-Hill.

Green, L. (2001). *How popular musicians learn: a way ahead for music education*. Aldershot, UK: Ashgate.

Green, L. (2008). *Music, informal learning and the school: a new classroom pedagogy*. Aldershot, UK: Ashgate.

Herskovits, M. (1949). *Man and his works*. Evanston, IL: Northwestern University Press.

Kitayama, S., & Cohen, D. (Eds.). (2007). *Handbook of cultural psychology*. New York:

Guilford Press.

Lave, J., & Wenger, E. (1991). *Situated learning: legitimate peripheral participation.* Cambridge: Cambridge University Press.

MacPherson, S. (1910). *Music and its appreciation, or the foundations of true listening.* London: Joseph Williams.

Markus, H. R., & Hamedani, M. G. (2007). Sociocultural psychology: the dynamic interdependence among self systems and social systems. In S. Kitayama & D. Cohen (Eds.), *Handbook of cultural psychology* (pp. 3–39). New York: Guilford Press.

Marsh, K. (2008). *The musical playground: global tradition and change in children's songs and games.* Oxford: Oxford University Press.

Rogoff, B. (2003). *The cultural nature of human development.* New York: Oxford University Press.

Schweder, R. A. (1990). Cultural psychology—what is it? In J. W. Stigler, R. A. Shweder & G. Herdt (Eds.), *Cultural psychology. Essays on comparative human development* (pp. 1–42). Cambridge: Cambridge University Press.

Schweder, R. A. (1991). *Cultural psychology: thinking through cultures.* Cambridge, MA: Harvard University Press.

Schweder, R. A., Goodnow, J., Hatano, G., LeVine, R., Markus, H., & Miller, P. J. (1998). The cultural psychology of development: one mind, many mentalities. In W. Damon (Ed.), *Handbook of child psychology*, Vol. 1, *Theoretical models of human development* (5th edn, pp. 865–937). New York: Wiley.

Valsiner, J., & Rosa, A. (Eds.) (2007). *The Cambridge handbook of sociocultural psychology.* New York: Cambridge University Press.

Vico, G. (1725/1948). *The new science* (T. G. Bergin & M. H. Fish, Trans.). Ithaca, NY: Cornell University Press.

Vygotsky, L. S. (1978). *Mind in society: the development of higher psychological processes* (Eds. M. Cole, V. John-Steiner, S. Scribner & E. Souberman). Cambridge, MA: Harvard University Press.

Vygotsky, L. S. (1986). *Thought and language* (new rev. trans. by A. Kozulin). Cambridge, MA: MIT Press.

Wenger, E. (1998). *Communities of practice: learning, meaning and identity.* New York: Cambridge University Press.

Woods, P., Bruner, J., & Ross, G. (1976). The role of tutoring in problem-solving. *Journal of Child Psychology and Psychiatry*, *17*, 89–100.

Young, S. (2008). Lullaby light shows: everyday musical experience among under-two-year-olds. *International Journal of Music Education*, *26*(1), 33–46.

第二章　巴厘岛孩子的音乐舞蹈学习：民族音乐学视角下的音乐教育文化心理学

彼得·邓巴-霍尔

绪　　论

中午，在巴厘岛南部的乌布村（以特色的艺术活动闻名），我与一些游客观看了一组当地女孩的舞蹈排练，旁边则是一组男孩的佳美兰乐器伴奏。尽管两项活动同时展开，配合却并不默契。此时，舞蹈教师走到女孩中间，纠正着她们的姿势和步伐，而佳美兰教师也走到敲击乐器的男孩跟前，校准着他们的演奏。大量的时间花费在了音乐舞蹈的重复中。如果找到了错误之处，他们就会在下一遍的演奏中予以纠正，但从不放缓音乐或舞蹈进行慢练。为了记录巴厘孩子学习、排练、表演音乐舞蹈的全况，游客的摄像机往往都在超负荷运转。最终，所有的排演完毕，尽管舞者和演奏者都没有穿上传统服装，但完整的 Tari Kijang Kencana（闪亮的鹿舞）表演已然成形。几天内，孩子们会在（一年一度）巴厘艺术节的儿童组中表演这一舞蹈。每个小孩都想在演出中拔得头筹。

事实上，这个典型的巴厘岛孩子学习音乐舞蹈的小故事所反映出的儿童音乐教学，与其他地方的音乐教学相比并无二致：高强度的练习、全神贯注、纠正错误、教师的指导、团体的努力。但是在这个故事中，音乐教学的目的、方法以及结果都深受当地社会文化的影响，巴厘岛传统的音乐特色、音乐价值观、教学方法以及学习风格都在音乐舞蹈的排练中展露无遗。为了深刻理解我所观察到的这次排练，我们需要看清这本质上是一个民族音乐学的问题，需要从文化心理学的角度对巴厘岛孩子音乐舞蹈的教学进行解读。

音乐教育文化心理学可以被视为音乐心理学的最新分支，它带有历史的成分。民族音乐学家们置身其中，研究着独特文化背景下的音乐教学，他们发现：教师教学的意图或结果总会散发出某种专属文化的气息，而这种文化气息则直接影响着音乐经验的内容和构建。借助于文化的背景，人们得以接近音乐、审视音乐、学习和教授音乐，同时也思考着音乐本身以及音乐对人类生活的影响。此外，人们也会思忖：为什么自己的音乐学习方式在民族音乐学家眼中，尤其是在研究音乐传播的民族音乐家眼中是那么的自然平常。在这种情形下，大

批研究音乐教育文化心理学的著作相继问世，尽管这一音乐的研究领域尚未得到广泛关注，有时还需要挂靠在其他的标题下，依附于音乐的其他领域。

举一些例子：埃利斯（Ellis）在阐述澳大利亚皮詹加加拉土著的音乐学习时，就讨论了音乐教育心理学的文化方面（Ellis，1985）。赖斯（Rice，1994）以保加利亚音乐家为例，讨论了音乐认知的部分。而帕尔曼（Perlman，2004）的关注方向则在于爪哇音乐家将最复杂的爪哇佳美兰音乐理论化的过程，以及音乐家教学的日常。在柏林（Berlin，1994）的研究中，他将爵士即兴视为一种音乐文化，用一章的内容描述了爵士音乐家的学习经历，以及这些经历所反映的整个爵士社区的音乐理念。而在更早的时期，柏林（1981）是从文化的视角出发，分析了津巴布韦修纳人的安比拉琴教学，他用完整的一章对演奏者与安比拉琴之间的关系进行了详细的描述补充。布兰德（Brand，2006）用更为整体的方式，总结了在亚洲背景下，音乐教学的一系列方法，塞戈（Szego，2002）则讨论了音乐的传播，诺斯、哈格里夫斯以及塔兰特（North，Hargreaves & Tarrant，2002）通过社会心理学的视角聚焦于西方以及其他的背景，特别关注了民族音乐家的工作，继而得出了一份有关音乐教育的综述。此外，弗尔克斯塔德（Folkestad，2002）的著作是关于个人如何将音乐学习视为构建民族认同感的一部分。巴雷特、坎贝尔、马什则从教育心理学的角度出发，描写了是谁搭建了民族音乐学与音乐教育之间的桥梁，并提供了相应的例子，描述、解释了孩子在"音乐实践社区"中学习音乐的过程及原因（Barrett，2005，p.261；Campbell，1998；Marsh，1995）。哈格里夫斯、麦克唐纳以及米尔（Hargreaves，MacDonald & Miell，2005）通过音乐心理学的视角，解释了所谓的"情境和背景"（p.8）以及"社会和文化语境"（p.15），他们认为：在音乐和音乐的表演意义中，"情境、社会和文化语境"扮演着举足轻重的角色。

在以上的讨论中，我们体会到了社会和文化背景的影响，而这种影响也同样适用于巴厘岛孩子的音乐舞蹈教学。此外，讨论也从各个方面印证、强化了专家们的观点，正如维果斯基认为：通过研究孩子的住地，并置身于孩子的社会文化环境中，能够更深入地理解孩子的童年。而巴雷特则声明：

> 以社会文化的角度来看，文化绝不仅仅是"附属品"或者非正式的因素。文化是人类思想和行动的结晶，是人类发展中不可或缺的一部分。（Barrett，2005，p.263）

接下来，是一些关于巴厘岛孩子如何学习音乐舞蹈的例子，在这些例子中，我们可以看到巴厘岛人对传统文化的坚持以及宗教文化背景对他们音乐学习的影响。与其建议把这个巴厘岛教学的例子推而广之，将其视为文化如何影响音乐经验的广泛理论基础，不如将它视为道林和哈伍德（Dowling & Harwood，1986，p.225）所定义的"在纷繁复杂的社会背景下，对人的真实生活行为的描述"。这个例子还是凡·曼宁（van Manen，2003）眼中典型的"研究生活的经验"，是特定背景下音乐教学的个案研究，同时引发了对全体音乐教育学的疑问。该例子还着重强调：人们应该重视音乐教育的分析，去关注那些并未将社会、文化因素纳入

考虑范围的音乐学习者。例如，通过参与日常生活中必不可少的宗教仪式表演，表演者就能够习得相应的音乐技术。这一行动就颠覆了以往的学习理论，音乐教学的目的、方法和结果也会变得大为不同。例子一开始就强调了孩子学习音乐的原因和方法——他们的音乐学习深受 20 世纪 30 年代以来巴厘岛文学的影响，在这些著作中都有关于孩子作为学生和表演者的小篇幅描写。接下来介绍了巴厘岛文化和社会的各个方面，作为音乐教学的专属文化背景，例子还展示了孩子的音乐活动对巴厘岛社会生活的重要性，以及巴厘社会预期实施的教学策略和学习风格。例子中大部分的成果都出自于我 1999—2007 年间对巴厘岛的实地考察。

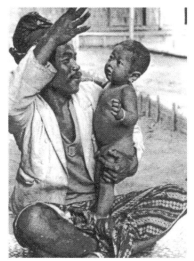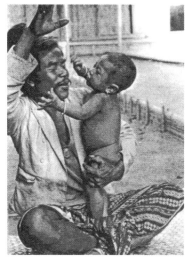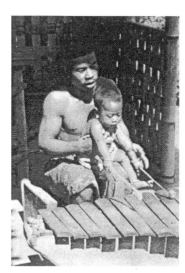

图 2.1　此三张图片由格列高里·贝特森（Gregory Bateson）和玛格丽特·米德（Margaret Mead）拍摄并呈现，展现的是孩子在家庭环境下进行舞蹈和音乐学习的情境

历史视角下的——巴厘岛儿童音乐家

1942 年，格列高里·贝特森（Gregory Bateson）和玛格丽特·米德（Margaret Mead）出版了他们的著作《摄影分析下的巴厘人性格》，该书由数百张 20 世纪 30 年代晚期巴厘岛村落的活动照片组成，全部出自于贝特森和米德之手。透过这些照片，定期的音乐活动场景清晰可见，活动中也不乏孩子们的身影。在贝特森和米德为这些照片写下的注释中，明显感觉得到他们对孩子音乐舞蹈教学的关注。举个例子，对于一组（三张）父亲教孩子舞蹈动作和乐器的照片，他们是这样写的：

> 一位父亲在教他的孩子舞蹈，一边哼唱一边变换着手势。在第一张照片里，父亲脸上洋溢着典型的舞蹈微笑，而孩子正在观察父亲举起的右手。第二张照片，孩子正尝试抓住那只高举的手臂……第三张则是该父亲在教孩子敲击木琴。（Bateson & Mead，1942，p.84）

在另一组照片里，米德描写了巴厘岛孩子参加宗教仪式的情景：

> 在巴厘，或许人人都会评论文娱节目，但他们并不介意著名的管弦乐队里金属木琴演奏的首席是一名小孩，尽管他需要一个凳子才能触及到那些键面；而当一名演奏者由于年老，双手颤抖无法精准地进行弹奏时，他也可以转向其他的艺术表演，这无碍于文娱节目的表达。但在统一的表演中，天资卓越的演奏者与平庸演奏者之间的差距会趋向于无——演奏需要的，不是个体技巧的高度发展，而是声部在总体中的融合。孩子与成人之间的地位差距——作为演奏者、表演者、音乐家——消失了。唯一的特例是，在仪式中一段特殊的舞蹈表演只能由未到青春期的小女孩进行演绎。

这个关注于孩子的音乐活动，以及其与成人音乐活动的相似性和关联性，同样也被巴厘岛上贝特森和米德的同行进行过印证。贝里尔·德佐特和沃尔特·斯皮斯（Beryl de Zoete & Walter Spies, 1938, p.6）在著作中写道：孩子参与到音乐活动是他们学习音乐的主要方式：

> 在尚未学会走路之前，孩子会坐在父亲的双膝之间进行佳美兰乐器的学习，在父亲双手的诱导下，孩子的小手会撞击铙钹或者金属键面，又或者紧握着鼓棒。看起来孩子会凭借不断的肢体动作将旋律和复杂的节奏直接内化到身体里，就像他们学习舞蹈的节奏和姿势一样。

在同一个十年中，加拿大作曲家科林·麦克菲（Colin McPhee）也开始了自己的笔耕，在他的著作《巴厘岛上的孩子和音乐》（McPhee，1970，pp.212-239）中，他分析了音乐和孩子间的相互作用。他的自传《巴厘岛上的家》对巴厘岛孩子的音乐活动进行了描写，此外，他还将这些描写进一步扩展，成就了他的另一本儿童中篇小说《社会中的小大人》（McPhee，1948［2002］），这本小说写的是一群小男孩获得了佳美兰的乐器后，开启了奇幻冒险之旅，最终在部落首领面前进行了佳美兰乐器的表演。麦克菲的妻子简·贝洛（Jane Belo）在她著名的人类学研究《巴厘岛的戏剧代表——邪恶和正义》（Rangda and Barong）中，运用了上百张儿童音乐家和舞蹈者的照片（Belo，1949）。此外，在她的著作《巴厘岛的迷幻之舞》里，她也对照片中的儿童表演者进行了深入的分析，详细地记录了孩子在特殊舞蹈仪式中的一举一动（Belo，1960）。与此同时，美国的舞蹈作家凯瑟琳·梅尔尚（Katherine Mershon）也提供了许多20世纪30年代巴厘岛孩子表演的照片，讨论了孩子在宗教仪式中的地位以及与他们年龄相关的成人礼（Mershon，1971）。

最近，其他的作家则倾向于在著作中描述巴厘岛音乐中孩子的音乐活动。腾泽尔（Tenzer，1998，pp.107-108）对巴厘岛音乐学习中孩子的参与部分进行了描写。在他笔下，小孩子在第一次尝试表演前总会不断地对成人的演奏进行模仿，对文化的适应和不断的音乐体验会帮助孩子很快习得全部曲目。此外，这种学习方式也体现了音乐活动的社会益处和家庭学习的重要性。迪比亚和巴林杰（Dibia & Ballinger，2004，pp.38-39）在"孩子们的

佳美兰和舞蹈小组"一章中，描述了巴厘岛孩子的艺术表演活动。值得注意的还有麦克菲的贡献，1930 年末，他在巴厘岛上创建了第一个儿童佳美兰乐团，并持续致力于孩子音乐的学习和表演，到如今已是硕果累累——岛上居民已经对孩子的社会表演以及艺术节中的竞演习以为常了。而我的重心则在于孩子的佳美兰音乐舞蹈表演，并以此为线索进行深入研究（Dunbar-Hall，2006）。麦金托什（McIntosh，2006a，2006b）将自己的研究领域放在了巴厘岛中南部的儿童歌舞中，分析了一系列当地孩子的音乐活动，并以此讨论了民族音乐学的研究方法。

将视角拉回到 20 世纪 30 年代巴厘岛的文学著作，我们可以看到这样的画面——孩子的音乐参与和音乐学习逐渐成为了巴厘岛每日生活的常态。音乐活动也从悄无声息发展为随处可见。然而，在习得演奏技巧和全部曲目之外，（音乐）学习的目的和文化成果却很少被提及。在巴厘岛，这部分都是基于明确的宗教信仰和专属文化；它们有助于社会对音乐行为的接受，是音乐学习的源泉，并与家庭的期望息息相关。而正是这些（音乐学习的）目的和文化影响组成了本章的讨论重心。

巴厘岛上的音乐教学

巴厘岛上，音乐舞蹈的教学是人们生活中重要的组成部分，因而这类的教学对孩子而言必不可少。贝特森、米德（1942）以及德佐特和斯皮思（1938）指出，巴厘岛的音乐教学一般会发生在家庭中，由父母对孩子言传身教。除此之外，学生还会参加一系列有组织的课程，这些课程包括参观博物馆和美术馆；音乐家或舞蹈教师私人工作室的指导；来自于村落社区组织的支持。在这一系列的教学课程中，可以明显看到巴厘岛教学课程与其他地方音乐教学的相似之处（如教师的教导、固定的课程、排练到演出、队列教学模式、由易到难的曲目学习、对学生的表演水平进行评估）；然而，文化上的不同以及巴厘岛专属的社会环境却能让我们轻易地区分两地间的差异。尤其是与西方主流的音乐教学、音乐心理学文献相比，巴厘岛的儿童教学有着鲜明的本土特征。

音乐学习心理学著作着力于影响、定义一系列音乐的研究领域，包括学生如何识谱（Mills & McPherson，2006；Sloboda，2005）；初学者对乐器的选择（McPherson & Davidson，2006）；音乐学习的欲望以及持续下去的决心（Austin，Renwick & Mcpherson，2006；Davidson，1999）；音乐练习的作用和方法（Barry & Hallam，2002；Gruson，1988）；关于音乐家培养的人格同一性理论（MacDonald，Hargreaves & Miell，2002）；音乐认知（Davidson & Scripp，1988；Sloboda，2005）；以及学生在创作性活动中的发挥（如在即兴创作的过程中）（Pressing，1988；Sternberg，1999）。这些议题很少应用在巴厘岛的成人或儿童音乐学习上。如，巴厘岛的音乐教学或表演不使用乐谱——取而代之的是音乐教师的口传心授。具身化（听、思、动以及人文美的创作）的表演也代替了认知过程的教学，成为了音

乐学习的基础。这种教学反驳了音乐心理学中的一个核心观点，即"对任何想要真正融入音乐活动的人来说，阅读音乐（读谱）的能力是无可替代的"（Sloboda，2005，p.3）。孩子在学习佳美兰乐器或舞蹈之后，凭借相对定型的指导风格和审美习惯，就能够再创造出类似的曲目；个人主义的创新、个体表演风格的发展（在西方音乐教育中占有主导的地位）会泯灭在总体的融合中。个人的实践（练习）也会因为一系列原因变得默默无闻。

在巴厘岛上，不太可能出现个人或者家庭拥有乐器的情况（据我所知，即使是巴厘岛上的音乐家也不会拥有自己的乐器）；通常所有的乐器都是公有的，放置在诸如寺庙、balai（巴厘人的村落会议帐篷）的公共场所。音乐练习中也必然会有教师的参与指导，因此，排练的过程就是学习的过程也是预演的过程。即便是音乐家中部分成员所进行的佳美兰乐器的小段排练，其他演奏成员也会自动出席，参与全程陪练。排练过程中强调的是对一段音乐整体上的来回反复，不会将音乐细分为小段，进行专门的密集练习。之所以实施这样的排练方式，是为了协调佳美兰乐器之间轻微的音高差异——巴厘岛的音乐表演中，单独的一门乐器演奏无法达到预期的音响效果，只有与其他乐器相配合，正确的声音才会产生。循环往复的音乐表演（练习）也体现出了巴厘岛音乐的内在性质——轮回——一旦错误被发现，它会在后续的循环重复中得以纠正（在整体上），又或者在下一遍的整体重复时得到补救。这就给出了一个在特定文化背景下，识别音乐错误并予以改正的方式，它不重产品重过程——不在发现错误后立刻改正，而是在最终的循环中进行修复。以我在巴厘岛的音乐学习经验，正是这种（轮回的）民族信仰催生了独特的教学方式，在指引教学方向之余，也在教学过程中打下了鲜明的时代印记。

音 乐 的 习 得

（学生）音乐的学习和音乐家的教学凸显着互为整体、相互依赖的社会关系。而大量的音乐教学议题能够证明这一点。其中，音乐习得的目的可能最具有代表性。学习音乐或教授音乐意味着目的的选择，音乐习得的目的可以被解读为文化影响动机的标志。作为舞者和演奏者，巴厘岛居民在学习表演的过程中不仅能习得宗教仪式的圣歌，群体和个人需求也能得到满足——一般而言，这样的音乐学习都始于孩童时代，而巴厘的村落往往也会对孩子抱有殷切的期待，希望他们尽早加入音乐的活动中。举个例子，一些寺庙仪式的舞蹈必须由尚未进入青春期的女孩进行演绎，这就要求音乐教育必须从孩子抓起。同时，这也体现出了巴厘社会对孩子即将学习音乐舞蹈的期望。对于儿童音乐舞蹈的教学，巴厘岛上存在着一个繁荣的"部门"——培丽格尔（巴厘岛上的艺术组织），专门从事儿童的音乐舞蹈教学，同时也会培训专业教师。在培丽格尔的活动中，他们会培训乐器演奏者和舞蹈人员，并出版一些商业的舞蹈曲目录像，尤其是舞蹈教学方面的。

巴厘岛的印度教显示了对定期的、合乎礼仪的宗教祭祀活动的强烈依赖，借此维持世界的平衡。格尔茨说道：巴厘岛的生活不时会被频繁的节日庆典打断，岛上的居民都会进行庆祝，不过再频繁的寺庙庆典也会有条不紊地进行，不会在仪式中表现出过度的狂热。

通过个人或者团体的佳美兰乐器/舞蹈表演，能够实现巴厘社会的宗教期待——其中包括寺庙节日、葬礼仪式、生命轮回的仪式以及村落历法活动。这些活动奏效与否全部依赖于音乐、舞蹈的准备。而在宗教活动中，儿童是常见的表演者。他们的参与不仅能满足当地村落的需求，也有助于完成繁琐的村落宗教祭祀——Ramai（印度尼西亚：庆祝生命的诞生）被认为是表演成功的标志，同时帮助个人获得 Sakti（印度尼西亚：神灵的恩惠、超自然的力量）。值得留意的是，巴厘岛音乐舞蹈的表演并非主要面向有形的世界（巴厘人称之为 Sekala），更重要的是一种献祭，以欢迎和尊重的姿态，去祭拜无形世界（Niskala）中的精神和神灵。巴厘岛上音乐舞蹈的研究者就经常讨论 Sekala 和 Niskala 之间的关系，并且将它们视为宗教仪式中重要的组成部分（Bandem & de Boer，1995；Becker，2004；Eiseman，1990；Hobart，2003；Ramstedt，1993）。举个例子，哈尼什（Harnish，1991，pp.9–10）写道：

差不多所有的传统巴厘岛表演艺术都根植于宗教信仰，表演中的每一个动作都和宗教习惯有关。重要的戏剧、舞蹈和音乐表演……通常呈现于节日中，用于烘托、渲染仪式的力量……表演艺术同样也对神灵在普罗大众心中的形象进行了精妙的塑造，使神的旨意化为实在。种种艺术表演吸引着神灵在节日期间停驻在寺庙之中，水果和食物则放在供奉的盘子里，用于祭拜。艺术的表演展现出巴厘人对整个宇宙丰富又复杂的想象，舞蹈和乐器间难以言述的神圣感呼之欲出，将节日祭祀的气氛带到了顶点。

音乐学习的结果：比赛，旅游表演，政治和团体合作

除了习得音乐舞蹈中的宗教意义和社区复杂性，学习表演还有另外四个成果：首先是参与 Lomba（印尼：竞赛）的表演艺术；第二是为游客表演；第三是政治声明的议程；第四是实现社会"携手"的期望（印尼：协作的贡献）。

高水平的音乐舞蹈竞赛在巴厘岛上非常普及，各类儿童组织会以此为目标，加紧训练以便参加并赢得比赛。如果能在竞赛中胜出，会得到内在和外在的双重利益。对于一个村庄而言，如果自己村落孩子的佳美兰演奏或舞蹈表演在竞赛中拔得头筹，那会是本地莫大的荣耀。这样的成功往往会成为活字招牌，吸引到表演邀约和商业录像的定制（CDs，VCDs and DVDs），将竞赛与儿童学习音乐舞蹈的第二个成果相结合：为旅客表演。

为旅客展示真实的巴厘文化能够为社区带来确切、实际的经济收益，在以上的阐述中，

即使是日常的排练也是一次展示的机会，向游客们呈现巴厘的音乐和舞蹈。游客往往会被旅游宣传册中的歌舞所吸引，在当地人的盛情邀请下加入表演的行列，举一个例子：

> 表演的地点在 Ancak Saji 宫殿的南院（该院建于 16 世纪），每个周日和周二，乌布的孩子都会在那里学习表演和艺术课……他们的课程都是由一个名为 Tedung Agung 的表演机构组织开设的。

集体表演的盈利很少会发至个人手上，而是被用于各种费用的开支（教学费用，乐器的运输费和表演者的交通费，乐器的修理以及新乐器、服装的购买，这些经费一般都出自于社区）——对于表演中的每个人来说，参与演出只是为他人、为集体做贡献的另一种方式。需要注意的是，即使在旅游表演的环境下，演出中呈现的宗教水平的音乐舞蹈也具有相当的水准，会被广为认可——在旅游表演开始之前，一般都会先由场地旁的 Pemangku（巴厘岛上的牧师）给予见证和祝福。

在政治层面上，专属巴厘的音乐舞蹈能使当地人维护自己独有的身份特性，免于淹没在印尼联邦的主流文化政策中。巴厘人往往不认同自己的族源来自于雅加达，所以对孩子音乐舞蹈的教学能够确保巴厘的文化（有别于一般的印尼文化）源源不断地传承下去。这样的政治举动有着不同的方向和标准。比如我在这篇文章中所谈到的全部（巴厘岛）曲目，都能被宽松地定义为"传统"——这意味着，即使是最新的创作，也会呈现出巴厘岛表演艺术中的历史风格。巴厘孩子从小就会受到典型的巴厘传统音乐、舞蹈和服饰的教育影响，这也体现了当地政策的支持，在巴厘当局看来，保护好"黄金时代"残余的正宗文化是义不容辞的事情。孩子，就是进一步传承文化的载体，而对于他们的传统文化教育往往能够超出当局政策的预想，达到事半功倍的效果。

音乐教学的另一方面，则具体反映了巴厘岛"互助合作"的社会意识形态和实践——当地居民希望通过参与音乐活动，培养组员的集体默契和责任感。佳美兰表演就是音乐方面的一个例子（如在佳美兰乐器的演奏中，单一的一件乐器必须与其他乐器合奏，才能得到完整、和谐的节奏和旋律）；为舞者伴奏的佳美兰乐器则是另一个"互助合作"的实证；巴厘的教学方法也体现着"互助合作"的精神——教学总在集体的环境下实施，极少单独施教。在佳美兰乐器和舞蹈的学习中，孩子会进入文化政治的世界，并具象地呈现出巴厘的社会习俗，如"互助协作"。因此，通过音乐舞蹈的参与，孩子学习了巴厘社会文化的方式，清楚地了解作为集体中的一员应该发挥的作用，并且对巴厘岛"约定俗成"的规则有了深刻的理解。

学习成为表演者的最后一个方面，需要特别说明的——是关于 Taksu 的概念（巴厘岛：所有的灵光乍现都来自于神的指引）。演出想要取得成功，要求表演者必须体验和表现出 Taksu。术语"灵感"大致能体现出 Taksu 的精神意义：这是表演的精华所在，被视为能否完美再现预期宗教祭祀效果的关键。如果将音乐舞蹈表演用于治疗，Taksu 则是获得疗效的重要

力量，在日常生活中，Taksu 对人的身体感觉和心理健康有着不可或缺的作用（Hobart 2003；Sugriwa，2000）。Taksu，类似于巴厘岛的宗教思想，是源于信仰的力量。巴厘人会通过对祖先的供奉祭拜，来祈求风调雨顺以及找到存在的意义。巴厘岛的家庭房屋中，必然会有一间专门祭拜祖先的神殿，叫做 Kemulan Taksu（巴厘的祖先神殿）——这涉及当地人始终信仰祖先的力量，并需要通过祭拜的动作去感知祖先的存在和神明的指引。而 Taksu 就是起源于这一系列的祭拜，此外在所有的表演中，Taksu 也会保持宗教的最终意义（Eiseman，1990；Herbst，1997；Racki，1998）。在一次次的音乐活动中，孩子学习着佳美兰的乐器或者舞蹈，借助音乐，他们不仅能了解、接触到 Taksu，也能体会到以 Taksu 为基础的巴厘文化体系中的精髓。

我在乌布经历的小插曲——佳美兰乐器和舞蹈的排练，展现了巴厘岛音乐学习的各个方面。同时开始、但并不协调的 Tari Kijan Kencana 音乐舞蹈练习就是一个实例，它所展现的是人们对 Ramai 仪式（印尼：庆祝生命的诞生）的深厚感情。Tari Kijan Kencana 的练习旨在参与巴厘岛范围内的 Lomba 比赛。游客会被邀请加入音乐的活动（虽然他们大多都会拒绝）。活动中，一组教师会和孩子一起合作，其中可以观察到明确的性别差异。在压轴表演"部分"开始前，会有大量重复的音乐舞蹈表演。无论是排练或者正式演出，音乐舞蹈的速度始终如一，不会在排练预演时放慢速度。舞蹈会更适合由女孩进行演绎，它预示了（今后）成人舞蹈角色所需的舞蹈动作。活动中表演的是正宗的佳美兰音乐，不会以任何方式进行简化。

多样的音乐活动或许可以解释：作为人类经验的巴厘岛音乐教学展示了巴厘社会规范的各个方面，同时也与巴厘传统的文化、生活方式息息相关。此外，音乐活动也能让人们在特定的文化语境下，去理解巴厘岛的音乐教育。孩子在学习音乐的同时，也体验着社会和文化所留下的印记，而这些印记都根植于数千年来未见褪色的巴厘岛土地。

教 学 练 习

在儿童的音乐舞蹈学习中，有三个例子可以证明音乐学习的理论如何作用于真实的生活。第一个例子，是关于巴厘人对 2002 年 10 月 12 日岛上第一起爆炸案的反应。这个例子有助于解释信仰的力量，并与 Sekala-niskala 世界的二元论息息相关。此外，该例子源自于巴厘的文化语境，也影响着当地文化的表达方式。

爆炸发生后仅一个月，我就回到了巴厘岛。当我进入自己的田野调查中心——乌布村时，我马上察觉到，与先前的研究相比，村内的文化活动正在增加。村里有了更多的儿童舞蹈和佳美兰培训班；更多面向游客的巴厘音乐舞蹈表演也在紧锣密鼓的筹划中；出现了更多为游客表演的儿童团体；更多崭新的佳美兰乐器将投入表演中；创新的音乐会添加到表演曲目中；新的表演场地已经建成并开始投入使用；儿童的舞蹈表演完美地融入了成人的表演中。当被问及为何艺术活动明显增加，特别是儿童参与的课程和表演明显增多时，当地人确

认道：这一切都是 Niskala 领域中巴厘岛神灵的旨意——正是因为巴厘人最近忽视了传统的文化，才导致了爆炸的发生，所以现在需要及时地补救。其中，对于孩子的音乐舞蹈教学是最为重要的——这不仅事关希望得到神灵的垂青，也满足了未来宗教仪式中音乐舞蹈的需要。这也证实了那些非唯心论者的论断——表演中所展现的信仰的力量，是巴厘岛音乐舞蹈美学的基础，是成为音乐家的必备素质，还是儿童音乐舞蹈教学的重要纽带。

第二个例子是关于儿童参加宗教节日活动加隆安（Galungan）。加隆安是巴厘传统 Pawukon 日历（210 天为一个周期）中最重要的宗教活动，该日历是巴厘生活中众多同步日历中的一种。加隆安始于 Pawukon 日历中第十一周的星期三，活动会持续十天甚至更久。活动是为了庆祝至高无上的 Dharma（巴厘岛上：正义的力量和正确的宗教职责）战胜了 Adharma（巴厘岛上：不相信神的存在和无视宗教的存在）。在活动中，当地居民会通过对祖先神灵的祭拜和敬仰来获得心灵的慰藉，使自己充满力量。此外，活动中音乐舞蹈的表演都伴随着宗教的意义，十天的加隆安里包含着各种各样的音乐舞蹈活动（Bandem & de Boer，1995；Becker，2004；Covarrubias，1973；de Zoete & Spies，1938；Eiseman，1990；Hobart，2003；Mabbett，2001）。这段时间，巴龙（barong）会以小组为单位，陪伴着乐器演奏者，漫步于街头巷尾进行音乐表演。巴龙是一种神秘的生物，形象通常是两人套着大型服装，头戴兽皮面具。巴龙面具是由动物皮毛制成，例如狗或者猪，但最普遍的是狮子面具。巴龙的形式俗称为 Barong Ket（或者 Keket）。Barong Ket 象征着正义的力量，舞者通常在戏院里手舞足蹈，对抗那些邪恶势力——女巫 Rangda。在巴龙的漫游中，他们会进行 Ngelawang（巴厘岛：挨个串门）——停驻在每个家庭和商店的门口，进行舞蹈的演绎或者短剧的表演。这样的情景下，巴龙的队伍里还会新加入扮成猴子的演员（在舞蹈表演中，巴龙的角色是哑剧演员，他会与一组舞者相配合——在成人的舞蹈表演中，这些猴子都是由孩子出演的）。巴龙漫步于大街小道，驱逐着邪恶的力量，由此打消村民的疑虑，让他们坚信正义的力量是至高无上、无坚不摧的，无形之中，加隆安活动的积极影响便深入人心了。

村里的 Sekaa Taruna（巴厘岛：年轻男人的俱乐部）会负责 Ngelawang 的活动，他们会使用公有的巴龙面具和佳美兰乐器（锣、鼓和 Ceng-ceng，即小型固定好的铙钹）。在村里，一群男孩自发组建自己的巴龙团体是非常普遍的，他们会尽可能地搜寻乐器来进行活动的预排，并最终出现在 Ngelawang 的活动上。麦克菲（1947）、米德（1970b）和麦金托什（2006b）都曾描述在加隆安节期间儿童 Sekaa Barong（巴厘岛：巴龙俱乐部）的表演。在对儿童 Sekaa Barong 的观察中，我并没有发现丝毫对成人音乐动作的模仿。孩子们的表演更多是源自于他们对加隆安节的真实体会——一种真挚感情的自然流露。通过对巴龙的准备和表演，孩子不仅为社会做出了贡献，也体现出了宗教的影响——在表演中，孩子加深着宗教意识，也提升着个人的 Sakti 水平。儿童 Sekaa Barong 中的成员可能会在 Ngelawang 活动后收到一定的报酬，因为他们从另外（孩子）的角度展示了巴厘岛的文化宗教活动。

第三个巴厘岛儿童音乐舞蹈教学的例子是关于艺术组织的工作。许多艺术组织开设

了佳美兰和舞蹈的课程。以下例子是关于乌布附近 Pengosekan 村阿贡拉伊艺术博物馆（ARMA）所开设的课程。阿贡拉伊艺术博物馆的宗旨之一是巴厘岛文化的维护，为了达到这一目标，博物馆开设了许多面向儿童的课程。在博物馆中，儿童佳美兰和舞蹈班的授课教师包括了 Seniman Tua（印度尼西亚的高级艺术家）。通过这样包容性的教学组合，过去的传统会得以传承，顺利地迈向现在和未来。阿贡拉伊艺术博物馆将这些课程定义为——提供一个免费的机会，"让巴厘岛的孩子踊跃参与传统的舞蹈、佳美兰乐器、绘画的文化活动"（ARMA，undated，p.1）。为了实现这一目标：阿贡拉伊艺术博物馆拓宽了与当地学校的联系，鼓励课外课程的开设。博物馆为孩子们提供场地和教师，用于古典式舞蹈的教学，避免这一舞种的消失。贝利亚坦（Peliatan）地区数十年来都以巴厘传统的舞蹈闻名于世，而阿贡拉伊艺术博物馆的班级教学则使这种优秀的舞种得以延续，并使这一舞蹈达到了国际公认的水平。在舞蹈教学中，教师通常会跟随年长的舞者学习，在习得全部舞技之后，再将其倾授于年轻的孩子……即使在旅游业持续发酵的当下，巴厘的艺术依然会保持活力，蓬勃发展，直到下一个世纪。（ARMA，undated，p.2）

音乐课堂的学习成果一般展现于公共的演出场所（这样做主要是为了吸引游客，他们会为当地的音乐会买单，这在不经意间就为巴厘文化的维护提供了资金上的支持）。

教学过程和策略

对于孩子的音乐教学，我们应该多予鼓励，调动他们的积极性，激发他们的潜能，引导他们进入音乐舞蹈的学习中。以下部分对巴厘教师的教学过程和教学策略进行了描述，在多数情况下，这也依赖于社会的规范和期望。

儿童对成人音乐舞蹈的模仿，仍然是巴厘岛儿童音乐学习的常规步骤。所以在许多案例中，孩子在乐器或舞蹈起步前通常会对成人的排练和表演进行长时间的观摩。观摩之后，孩子往往也会尝试着模仿音乐会上乐手的演奏及舞者的动作。在随后的日子里，早期的耳濡目染也会转入对正式动作的学习。在巴厘，音乐舞蹈的教学带着浓厚的家庭传统。在众多与我合作过的巴厘音乐家中，我发现他们的技艺都承自父辈或祖辈。当然，这样的教学方式并不是唯一的，学校结构化的教学和艺术组织的帮助也会适时地补充进来。举个例子，巴厘岛南部的乌布村是公认的艺术活动中心。在那里，存在着大量以社区为基础的公共课程，从事于儿童音乐舞蹈的教学。这些课程中，随处可见学习佳美兰乐器的男生以及学习舞蹈的男生女生。一般而言，舞蹈的课程中女生会占大多数（但见下文对巴厘音乐舞蹈性别政策的讨论）。以下是男孩女孩的教学过程展示：

- 学习中，教师会展示动作要领，学生则进行模仿。
- 学生会以接受学习的方式，模仿年纪大一点的同伴的动作。
- 记忆学习是获得信息的主要方式。

● 教师会鼓励学生的自主表演，强调音乐必须"Masuk"（印度尼西亚：进入）身体，主张依靠肢体动作去感知学习。

● 学习通常是集体活动——个人的音乐教学基本是不可想象的。

● 有意识地强调学习者间的集体认同感，包括统一着装（如小组 T-shirt）。

● 标准的巴厘传统：对某一具体曲目有着明确的依赖。

● 教学中，同时会有多名教师进行言传身教（这意味着学生处在集体的氛围中，一名教师会专门负责一个小组）。

● 学习者会按照年龄或者能力被分入不同的团体，年龄较小的孩子对大一点的伙伴进行观察和模仿。（这是一种很好的预热——学生在获得成人教师的注意前，就已经向同伴"学习"了零星的佳美兰音乐或舞蹈。）

● 孩子团体会定期地公开演出，无论是面对村庄家庭或者是神庙祭祀，他们都能够游刃有余，达到学习过程的预期结果。

● 在大多数情况下，巴厘人不会阻止游客参与音乐的排练，自由地拍照和摄影。在他们看来，这些举动都是可以接受的。因此，孩子很小的时候就经常与游客近距离接触，为他们表演传统的演奏和舞蹈。

● 没有专门技术的练习，孩子会利用完整的音乐（排练）表演进行学习。

● 很少或没有教师"指导性的话语"——孩子会反复练习呈现在他们面前的音乐和舞蹈——主要步骤就是模仿和记忆。

● 音乐和舞蹈会分层次进行教学，基础包括一些基本动作和演奏技巧，但很少有专门为儿童设计的桥段，大部分曲目都是出自于成人的音乐表演。

● 教师对学习情景、教学内容以及教学风格都有很强的掌控力。

● 性别问题反映在了更广泛的巴厘社会中，尽管刻板的偏见依然存在，但巴厘社会正在尝试着做出改变。

巴厘孩子的音乐舞蹈教学策略不同于西方背景下的音乐教学，例如，教学是一项公开的活动，观众能够自由地到场观摩。民族思潮在巴厘的音乐教学中占主体地位，此外，Sanggar（培丽格尔舞蹈艺术学会）也在为维护民族文化添砖加瓦。巴厘音乐教学的指导性原则是依靠心记和身体感知。与世界上其他地方的教师实践相比，巴厘岛更注重于实践教学中的整体部分：脱离曲目本身所进行的单纯技术练习毫无用处，学生会在反复的音乐练习中习得表演的技巧。虽然有专门的，由孩子演绎的舞蹈如 Tari Kelinci（兔舞 Rabbit Dance）、Tari Kijang Kencana（闪亮的鹿舞 Shining Deer Dance）、Tari Kupu-Kupu（蝶舞 Butterfly Dance），但这只是一个过渡。通过对这类舞蹈的学习，年轻的女舞者逐渐了解了舞蹈的编排和特征，为之后成人舞蹈的学习打下了良好的基础。举个例子，在蝶舞中，女孩需要将薄纱似的"蝴蝶翅膀"戴在手臂上，在不断变换的舞姿中，女孩学会了扑打翅膀的动作，这跟 Legong Kraton（拉森）的成人舞蹈十分相近，都展现出鸟类虚弱的样子——须知在拉森

的舞蹈中，其中的一个角色就需要年轻的女成年演员进行演绎。同样的，在闪亮的鹿舞中对"跳跃"小鹿的模仿，也是在为成人的舞蹈表演做准备——在凯卡克舞（Kecak）的表演中，就需要一名年轻的成人舞者做出类似动作——展示出《罗摩衍那》（Ramayana）中拉玛-希达（Rama-Sita）的故事。这也就证实了所有儿童的舞蹈其实都是在为成人的作品做准备。

就像前面提到的，教学中，教师通常不会放缓音乐舞蹈的速度。同一时间内，我们能在音乐舞蹈的教学中观察到颇具表现力的策略（动力十足，强调重复，等等）——教学中不会单独教授某一个音符或动作，一切的学习都发生在整首曲目内。音乐的整体性才是教学目标所在。

对于表演者和观众来说，巴厘岛的佳美兰和舞蹈表演就像是一个动态的环境。通常，佳美兰乐器会围成一个三到四平米的表演空间，按秩序分边（二到三边）摆放。舞者在乐器之间翩翩起舞。观众或坐或站，围在佳美兰音乐家的身旁。而佳美兰演奏家则面对面坐着，以便观察每个搭档的动作。表演中，舞者的角色至关重要，她需要与鼓手相互暗示，决定舞蹈的动作和音乐的走向（舞蹈演员是表演集体的领导者，需要为其他乐手讲解音乐的结构特性）。在一些舞蹈中，如 Tari Baris Tunggal（男性的战舞），舞者会先在开放式的舞蹈音乐中建立自己的 Agem（巴厘语：舞蹈的风格和特性），让乐手逐渐适应，随后再进入舞池中心。这就要求两名佳美兰鼓手随时观察舞者的动作——舞者会适时发出身体信号，示意自己即将进入表演场地的中心，并开始舞蹈实质部分的表演。这样的形式在 Angesel（巴厘式的节奏姿势）中表现得淋漓尽致。在音乐舞蹈中，Angesel 总会与舞蹈动作、音乐提示相互契合，达到水乳交融的效果。一些舞蹈中，舞者会指明需要一个正规的 Angesel 动作，而平时，鼓手会即兴给出 Angesel 的鼓点，让舞者随之发挥。孩子的团体会利用这些肢体动作进行表演的练习，他们也会依靠聆听和观察，去摸索音乐表演的全过程。此外，学习表演的部分还可以参考诺斯、哈格里夫斯和塔兰特（2002）提出的人与人之间、人与情景之间的表演水平。

挑战现状：巴厘儿童的音乐活动

正如之前提及的无数次讨论，在巴厘的音乐舞蹈中，会有明确的性别分工。尽管几乎所有的男孩女孩都会学习舞蹈，但对于佳美兰乐器的学习，女孩通常会被拒之门外，以至于在巴厘的音乐表演中，极少出现女性佳美兰演奏家的身影。这样的情况也普遍反应在以性别为基础的巴厘音乐社会中。然而，随着性别问题在巴厘的成人社会受到挑战，孩子在表演艺术中刻板的性别分工也开始受到普遍质疑。

在传统的巴厘社会，性别角色的分工是根深蒂固的。举个例子，Banten 和 Ganang 的仪式（巴厘岛上一种祭神的仪式）只能由女性来执行，而向 Ngaben（巴厘岛上火化和葬礼仪式）的供奉则是男性的责任。在音乐中，约定俗成的往往是男性演奏佳美兰的乐器，女性进行舞蹈的演绎。当然舞蹈中也会有男性舞者的身影，在 Tari Baris Tunggal 舞中，男性舞者

的角色就曾举足轻重，但受限于刻板的性别成见，如今这一优秀的男性舞蹈通常只会由女生进行学习和演绎了。在我的经验中，孩子也会因性别的不同而进行音乐角色的分工——男孩演奏佳美兰乐器（一部分男孩也可以成为舞者），女孩则一定会是舞蹈演员。在舞蹈学习的情景中，男孩的数量要远远少于女孩。麦金托什（2006b）的田野调查经历就曾证实过这一点。尽管如此，在过去的十年中，表演艺术刻板的性别角色分工正不断接受着质疑和挑战，尤其是随着 Wanita（印度尼西亚的女子佳美兰团体）的崛起，女性在公共活动中的地位开始逐渐追平男性。但女性佳美兰演奏者的学习和表演一般都始于成年，很少有女演奏者从小就进行了佳美兰乐器的学习。这也就解释了一些巴厘人对女子佳美兰乐队的负面评论，她们的演奏完全不同于"男性"。

对于男生才是唯一的佳美兰演奏者的质疑和挑战，可以见于 Çudamani 的教学课程。位于鹏赛坎（Pengosekan）的 Çudamani 是一家类似阿贡拉伊艺术博物馆（ARMA）的教学团体，提倡对文化的保护应该从音乐的表演和教学开始：

> Çudamani 的成员将自身视为社区的领导者，运用音乐和舞蹈积极地促进村内艺术、文化和政治生活的发展……这个教学团体的起源可以追溯到 20 世纪 70 年代。当时，鹏赛坎的孩子放学后，总会聚在村里的 Balai（大帐篷）里，进行音乐的演奏练习。多年过去，这群独立思索的小孩组成的新音乐团体已经成为了村里的骄傲……Çudamani 将村里的宗教祭祀和社会生活融入音乐表演中，从而保持着巴厘岛艺术的活力（Çudamani, 2006）。

在 Çudamani 的活动中，可以感受到一股革新的社会思潮，他们鼓励女性学习佳美兰乐器。以下是 Çudamani 成员艾米科·苏西洛（Emiko Susilo）的描述：

> 在巴厘，女孩从小开始学习佳美兰乐器依然是非常罕见的……我们从女孩和教师那里得到了有力的回应……大约六年前我们开始组建这个团体……显而易见的是，音乐训练至关重要。我在美国长大，所以我常常困惑于这样的说辞——女性的演奏技巧总是简单又差劲，因为她们不具备这样的能力。
>
> 关于女性学习佳美兰的乐器，我觉得当务之急是给她们一个机会，去真正接触、学习、热爱和理解丰富多样、博大精深的巴厘岛佳美兰音乐，而精通佳美兰乐器的最大益处，是会让女性懂得如何与他人合作，如何去认真聆听，如何去评价自己的音乐家朋友……这种唇齿相依的关系会让女性懂得相互尊重，并养成一荣俱荣的共同成就感。
>
> （个人交流，2006 年 11 月 17 日）

艾米科·苏西洛继续介绍，关于女性学习佳美兰的乐器，还有诸多的好处：

> Çudamani 就是一个团体、一个家庭，置身其中的我们可以一同承诺，共同付出，

分享自豪和喜悦……我们发现，女孩只要进行了佳美兰乐器的学习，就会对此感同身受。但作为教师团队中的一员，对于女孩所能达到的演奏高度，我始终不能承诺太多。原因在于：男孩在学习佳美兰乐器时，人们总会不约而同地认为"他们日后可以成为伟大的音乐家"，自然会对他们精心栽培。但换成女孩的佳美兰教学，却往往因为性别等原因，得不到足够的重视。Çudamani 的教师年复一年地教着女孩基本的技术，摸索、开发着适合女孩个性的音乐教学法。在师生间温暖的互动中，女孩们开始认识到音乐教师的良苦用心，他们在女孩的乐器学习中倾注了太多太多的心血……而对女性的佳美兰乐器训练也成了 Çudamani 的最大成就之一。谁能预测女孩将来能否成为"专业的"音乐家呢？但她们热爱佳美兰，在演奏中感到了快乐，同时她们尊重和敬佩自己的教师。在集体的训练中，女孩们明白了她们是多么需要彼此……佳美兰音乐的表演使女孩有机会与不同年龄段的女性团体合作，也会让不同水平的演奏者相聚在一起，在演出中成长。无论是与手持简单乐器的新手合作，还是跟丰富经验的首席演奏者学习，都会是女孩音乐演奏生涯中宝贵的经验。

在以上的讨论中，我们看到巴厘儿童的音乐教学与岛上的政治文化活动息息相关，并且他们也在向刻板的社会现状发出挑战。许多情况下，巴厘的音乐教学会受到高度控制，它承载着本地乃至全国居民的目标和期望，会受到大力的支持和推动。村落之间的竞争和 Banjar（巴厘岛：村落中的未成年人）之间的竞争经常促使各村发布新的方案来支持教学活动。公共演出中的 Façade，通常会由巴厘居民和外来游客共同给予评价。这就产生了一定问题。举个例子，在 2006 年的 Gong Kebyar 节中，来自吉安雅（Gianya）的一个儿童佳美兰音乐舞蹈团正在进行预演，节目内容极具他们 Kebupaten（巴厘岛的一个地区）的风格——"热情……难以置信的 Gaya（印尼的精神）……以及充满活力与自信的表演吸引着观众的目光"（Worthy，2006）。孩子们的演出会为节日增光添彩（往往是以儿童团体的形式出现），同时他们也获得了一次在大众面前展示自我的机会。然而，沃西指出，像这样的儿童团体在节日的公共演出结束后，往往就不再继续进行练习和演出了。如此一来，举办节日的目的就值得怀疑了，沃西接着说道。此外，这样的节日可能也只会重点关注"一小群与政府艺术机构密切合作的精英艺术"（Worthy，2006）。此外，沃西还谈及男孩演奏乐器而女孩专攻舞蹈的例子——这个在巴厘岛上，强调音乐角色刻板的性别分工的例子，正持续受到来自于女子佳美兰音乐团体（见于 Bakan，1997 / 1998；Dibia & Ballinger，2004；McGraw，2004）和 Çudamani 舞蹈艺术培训协会的质疑和挑战。虽然这样的女子团体能够被支持男女平等的游客们所接受，但却无法得到巴厘本地人的大力支持。这种情况下，儿童佳美兰团体（倾向于男孩学习演奏）的作用就显得举足轻重了。团体中不断涌现的女性佳美兰演奏者不仅引起了大众的强烈共鸣，还动摇着巴厘社会根深蒂固的性别分工模式。与此同时，通过儿童的音乐教学，巴厘岛社会也展现出了一种勇于面对、积极改变的态度。

总　结

在众多音乐心理学文献中，焦点始终在于孩子学习的过程以及学习成果的展示（尤其是这涉及个人的音乐创造力）。而相关的讨论也往往关注于音乐的教学，将其视为一种为达到目的而展开的教师活动，但这种讨论所得到的结果往往是模棱两可的。在音乐教育文化心理学中，音乐教学的目的、方法和结果会反应出社会文化的语境。这种民族音乐学的方法将视角放在了孩子身上，关注他们在特定背景下学习音乐技巧和曲目的全过程。这种方法也证明了对音乐教学的解读必须要透过当地的音乐审美视角。这种特别的民族音乐学范式也分析了为什么音乐教学以及相关成果的展示需要由群落成员集体完成。此外，对巴厘岛音乐和孩子的分析也展示了民族音乐学范例的作用，它承认巴厘文化与表演艺术之间的深层关系，并指出这种关系可以解释普遍存在的音乐心理学的问题，而这类问题都会受到文化的影响：如巴厘岛儿童音乐舞蹈学习的范围，教师和学生合作相处的方式，音乐舞蹈教学组织的运转，儿童的学习风格，社会推动的与儿童音乐舞蹈学习相关的议程，以及这类范例所产生的结果。

通过了解音乐本身和音乐学习的社会文化背景，就能用巴厘人的视角去解读本章所介绍的每一个鲜活的教学案例。这样一来，就避免了单纯地观看乐器曲目、舞蹈动作的枯燥教学：每个教学案例的目的、意义以及具备的相应水平，都会被巴厘人有意识地划分层次——包括个人、家庭、表演团体、教师、社区以及更宽泛的巴厘文化和宗教的维护。为了彻底理解本章内容，需要对（巴厘）音乐舞蹈中所蕴含的宗教、社会以及政治意义进行深刻的调查与研究。正是这些根植于巴厘土地上的约定俗成，吸引、鼓励着巴厘人学习音乐和舞蹈。无论是牙牙学语的幼儿、白齿青眉的少年还是步履蹒跚的老者，都毫不掩饰他们对音乐舞蹈学习的向往和热爱。而相关的艺术组织，从私人的音乐舞蹈工作室到培丽格尔舞蹈艺术学会再到大型的博物馆和美术馆，都为巴厘音乐舞蹈的教学倾注了大量的心血。这也展现了这些音乐机构的信仰和决心——维护数千年的巴厘传统文化，将巴厘人的幸福延续下去。这就是最棒的音乐教育动机，不是吗？

感　谢

在我对巴厘音乐舞蹈进行调查研究的过程中，以下个人与集体给了我大量的建议和帮助，正是他们的慷慨才让我对巴厘的艺术有了更深层次的理解，在此表示衷心感谢：

Anak Agung Anom Putra, Cokorda Raka Swastika, Cokorda Sri Agung, Emiko Saraswati Susilo, I Ketut Cater, I Wayan Tusti Adnyana.

参 考 文 献

Agung Rai Museum of Art (ARMA) (undated). Museum prospectus.

Austin, J., Renwick, J., & McPherson, G. (2006). Developing motivation. In G. McPherson (Ed.), *The child as musician: a handbook of musical development* (pp. 211–38). Oxford: Oxford University Press.

Bakan, M. (1997/1998). From oxymoron to reality: agendas of gender and the rise of Balinese women's *gamelan beleganjur* in Bali, Indonesia. *Asian Music, XXIX*(1), 37–85.

Bandem, M., & de Boer, F. (1995). *Balinese dance in transition: kaja and kelod*. Singapore: Oxford University Press.

Barrett, M. (2005). Musical communities and children's communities of musical practice. In D. Miell, R. Macdonald & D. J. Hargreaves (Eds.), *Musical communication* (pp. 281–99). Oxford: Oxford University Press.

Barry, N., & Hallam, S. (2002). Practice. In R. Parncutt & G. E. McPherson (Eds.), *The science and psychology of music performance* (pp. 151–65). New York: Oxford University Press.

Bateson, G., & Mead, M. (1942). *Balinese character: a photographic analysis*. New York: New York Academy of Sciences.

Becker, J. (2004). *Deep listeners: music, emotion, trancing*. Bloomington: Indiana University Press.

Belo, J. (1949). *Bali: rangda and barong*. New York: J. J. Augustin.

Belo, J. (1960). *Trance in Bali*. New York: Columbia University Press.

Berliner, P. (1981). *The soul of mbira: music and traditions of the Shona people of Zimbabwe*. Berkeley: University of California Press.

Berliner, P. (1994). *Thinking in jazz: the infinite art of improvisation*. Chicago: University of Chicago Press.

Brand, M. (2006). *The teaching of music in nine Asian nations*. Lewiston: Edwin Mellen Press.

Campbell, P. (1998). *Songs in their heads*. Oxford: Oxford University Press.

Covarrubias, M. (1973). *Island of Bali*. Singapore: Periplus Editions.

Çudamani. (2006). *Gamelan music and dance of Bali*. Retrieved 12 December 2006 from www.cudamani.org

Davidson, J. (1999). Self and desire: a preliminary exploration of why students start and continue with music learning. *Research Studies in Music Education, 12*, 30–37.

Davidson, L., & Scripp, L. (1988). Young children's musical representations: windows on music cognition. In J. Sloboda (Ed.), *Generative processes in music: the psychology of performance, improvisation and composition* (pp. 195–230). Oxford: Clarendon Press.

de Zoete, B., & Spies, W. (1938). *Dance and drama in Bali*. London: Faber & Faber.

Dibia, W., & Ballinger, R. (2004). *Balinese dance, drama and music: a guide to the performing arts of Bali*. Singapore: Periplus.

Dowling, J., & Harwood, D. (1986). *Music cognition*. San Diego: Academic Press.

Dunbar-Hall, P. (2006). Reading performance: the case of Balinese baris. *Context: Journal of Music Research*, *31*, 81–94.

Eiseman, F. (1990). *Bali—sekala and niskala: essays on religion, ritual and art* (Vol. 1). Singapore: Periplus Editions.

Ellis, C. (1985). *Aboriginal music—education for living: cross-cultural experiences from South Australia*. St Lucia, Australia: University of Queensland Press.

Folkestad, G. (2002). National identity and music. In R. MacDonald, D. Hargreaves & D. Miell (Eds.), *Musical identities* (pp. 151–62). Oxford: Oxford University Press.

Geertz, C. (1973). *The interpretation of cultures*. New York: Basic Books.

Gruson, M. (1988). Rehearsal skill and musical competence: does practice make perfect? In J. Sloboda (Ed.), *Generative processes in music: the psychology of performance, improvisation and composition* (pp. 91–112). New York: Oxford University Press.

Hargreaves, D., MacDonald, R., & Miell, D. (Eds.) (2005). *Musical communication*. Oxford: Oxford University Press.

Harnish, D. (1991). Balinese performance as festival offering. *Asian Art*, *4*(2), 9–27.

Herbst, E. (1997). *Voices in Bali: energies and perceptions in vocal music and dance theatre*. Hanover, CT: Wesleyan University Press.

Hobart, A. (2003). *Healing performances of Bali: between darkness and light*. New York: Berghahn Books.

Mabbett, H. (2001). *People in paradise: the Balinese*. Singapore: Pepper Publications.

MacDonald, R., Hargreaves, D., & Miell, D. (Eds.) (2002). *Musical identities*. Oxford: Oxford University Press.

Marsh, K. (1995). Children's singing games: composition in the playground? *Research Studies in Music Education*, *4*, 2–11.

McGraw, A. (2004). Playing like men: the cultural politics of women's gamelan. *Latitudes*, *47*, 12–17.

McIntosh, J. (2006a). How dancing, singing and playing shape the ethnographer: research with children in a Balinese dance studio. *Anthropology Matters*, *8*(2). Retrieved 24 October 2006 from www.anthropolgymatters.com/journal/2006-2mcintosh_2006_how.htm

McIntosh, J. (2006b). *Moving through tradition: children's practice and performance of dance, music and song in south-central Bali*. Unpublished PhD thesis, School of History and Anthropology, Queen's University, Belfast.

McPhee, C. (1947). *A house in Bali*. Oxford: Oxford University Press.

McPhee, C. (1948/2002). *A club of small men: a children's tale from Bali*. Singapore: Periplus.

McPhee, C. (1970). Children and music in Bali. In J. Belo (Ed.), *Traditional Balinese culture* (pp. 212–39). New York: Columbia University Press.

McPherson, G., & Davidson, J. (2006). Playing an instrument. In G. McPherson (Ed.), *The child as musician: a handbook of musical development* (pp. 331–51). Oxford: Oxford University Press.

Mead, M. (1970a). Children and ritual in Bali. In J. Belo (Ed.), *Traditional Balinese culture* (pp. 198–211). New York: Columbia University Press.

Mead, M. (1970b). The strolling players in the mountains of Bali. In Jane Belo (Ed.), *Traditional Balinese culture* (pp. 137–45). New York: Columbia University Press.

Mershon, K. (1971). *Seven plus seven: mysterious life-rituals in Bali*. New York: Vantage Press.

Mills, J., & McPherson, G. (2006). Musical literacy. In G. McPherson (Ed.), *The child as musician: a handbook of musical development* (pp. 155–71). Oxford: Oxford University Press.

North, A., Hargreaves, D., & Tarrant, M. (2002). Social psychology and music education. In R. Colwell & C. Richardson (Eds.), *The new handbook of research on music teaching and learning* (pp. 604–25). Oxford: Oxford University Press.

Perlman, M. (2004). *Unplayed melodies: Javanese gamelan and the genesis of music theory*. Berkeley, CA: UCLA Press.

Pressing, J. (1988). Improvisation: methods and models. In J. Sloboda (Ed.), *Generative processes in music: the psychology of performance, improvisation and composition* (pp. 129–78). Oxford: Clarendon Press.

Racki, C. (1998). *The sacred dances of Bali*. Denpasar, Indonesia: Buratwangi.

Ramstedt, M. (1993). Traditional performing arts as *yajnya*. In B. Apps (Ed.), *Performance in Java and Bali: studies of narrative, theatre, music and dance* (pp. 77–87). London: School of Oriental and African Studies, University of London.

Rice, T. (1994). *May it fill your soul: experiencing Bulgarian music*. Chicago: University of Chicago Press.

Sekaa Gong Jaya Swara Ubud (undated). *The soul of Bali* (tourist performance program leaflet). Ubud, Indonesia: Ubud Tourist Information/Bina Wisata Foundation.

Sloboda, J. (2005). *Exploring the musical mind: cognition, emotion, ability, function*. Oxford: Oxford University Press.

Sternberg, R. (Ed.) (1999). *Handbook of creativity*. Cambridge: Cambridge University Press.

Sugriwa, S. (Ed.) (2000). *Nadi: trance in the Balinese art*. Denpasar, Indonesia: Taksu Foundation.

Sullivan, G. (1999). Margaret Mead, Gregory Bateson and highland Bali: fieldwork photographs of Bayung Gede, 1936–1939. Chicago: University of Chicago Press.

Szego, K. (2002). Music transmission and learning: a conspectus of ethnographic research in ethnomusicology and music education. In R. Colwell & C. Richardson (Eds.), *The new handbook of research on music teaching and learning* (pp. 707–29). Oxford: Oxford University Press.

Tenzer, M. (1998). *Balinese music.* Singapore: Periplus.

Van Manen, M. (2003). *Researching lived experience: human science for an action sensitive pedagogy.* London: Althouse Press.

Worthy, K. (2006, April 24). Gamelan anak-anak. Message posted to GamelanListserv electronic mailing list, archived at http://listserv.dartmouth.edu/scripts/wa. exe?A0=GAMELAN (login required).

第三章 音乐游戏的意义创作：操场上的文化心理学

凯瑟琳·马什

导论：游戏和学习

孩子总是对周围的世界充满着好奇，无论是日常的行为习惯，还是社会的文化现象，都是他们观察模仿的对象，而花样繁多的游戏正是他们接触世界的有力手段。在观察模仿的过程中，孩子有时会独自琢磨、孜孜不倦，有时则在他人的陪伴下进行摸索。早期孩子的玩伴或许是"成年人"，但随着人生阅历的增长，越来越多的游戏会在孩子之间展开。在与同龄人的玩耍中，孩子们逐渐了解彼此、相互融入，获得应对社会以及物质世界的能力，进而建立起自己的世界观。格洛弗指出："孩子不断汲取着外界的养分，完成着纷至沓来的挑战，对世界的理解和解决问题的能力也在与日俱增……游戏为孩子的成长提供了一条轻快的小径，让他们能在游戏中凭借已知的认识习得更高级的知识。"（Glover，1999，pp.6-7）因此，游戏不仅是一个快乐的、具有内在动机的活动，并且能够合并"新知与未知"（Rogers & Sawyers，1988，p.2）来产生最新的认识。卢和坎贝尔认为：儿童的游戏一直是"文化学习的工具"，能够说明和反映儿童在文化中的成长。（Lew & Campbell，2005，p.58）

关于文化心理学的观点，布鲁纳有如下阐释："学习和思维总是处在文化情境中，并依赖于文化资源的运用"（1996，p.4）。需要留意的是，文化的构成极其复杂，我们应该从多方面对它进行思考，而不是孤立于一点静止不动。与此同时，在文化建构的过程中，人们不断适应着新的知识，更新着自己的理解，进而积累了常见问题的解决方案（Cole，1996，p.129）。布鲁纳将文化看作"塑造个人的思想"，使他们能够将个人和集体的情感赋予艺术品或是已发生的事件（1996，p.3）。在本章中，我审视了学龄儿童通过音乐游戏表演进行意义创作的各种方式，借鉴和转换了文化的影响。改编、跨文化、身份认同等问题都在音乐游戏中得到体现。此外，文章还揭示了：凭借孩子的能动性，操场中互动教育完美地实现在了双向的教学过程中。

操场中的音乐游戏与文化

近年来，音乐游戏作为表现实践的一种形式，逐渐成为不同领域中跨学科研究者所关注的焦点，尤其是在最近 20 年，受到越来越多的重视（Addo，1995；Bishop & Curtis，2001，2006；Campbell，1991，1998；Gaunt，2006；Harwood，1998a，1998b；Kim，1998；Lew & Campbell，2005；McIntosh，2006；Minks，2006a，2006b；Prim，1989；Riddell，1990）。当中的一些研究者（如 Campbell，McIntosh，Minks and Lum，2007）在不同环境下研究了儿童音乐参与的多样形式，而我则致力于研究儿童自发性的音乐游戏，这种形式主要发生在学校操场，或者是课余时间的非正式空间。小学儿童的音乐游戏从舞蹈到歌曲都会受到来自于课堂、视听媒体以及体育领域中成人的影响，并通过交替演唱（结构分明的歌唱）和拍手游戏等传统的、口耳相传的方式进行演绎，具体包括鼓掌和跳绳游戏、按铃和排队游戏。

近年来，我努力拓展自己的国际视野，深化对音乐游戏的理解，涉及方向包括：当代操场游戏的特征，操场游戏传播的方式，儿童设计游戏的方法以及影响最新儿童音乐游戏的环境因素（Marsh，1995，1999，2001，2002，2005，2006，2008；Marsh & Young，2006）。在儿童音乐游戏的跨文化研究视角下，我仔细探索了这些方向，足迹遍布澳大利亚、英国、挪威、美国及韩国，甚至到达过澳洲中部土著居民的偏远学校。在每一所学校的考察中，我都会对孩子在操场上以及相邻室内场所里的游戏进行观察和录像，并就观察到的结果与孩子一起讨论。利用这样的形式，我搜集了超过两千场的游戏表演以及其他类型的音乐游戏。

操场不仅吸收着成人的环境文化，还拥有自己的文化氛围，这一点可以从勒尔的讲话中得以证明——"共同的价值观、设想、规则以及社会实践构成了个人和集体的身份，并确保着个人和集体的安全。"（Lull，2000，p.284）或许最精彩的音乐游戏是与操场自身的文化紧密相联的，比如由孩子发明、表演并口口相传的操场唱歌游戏。这些游戏与其他口传形式在特征上有些共同点，特别是在游戏规则不断变化的背景下，它们依然保留着对传统的维护。

在口述理论中，变化会受到"在表演中创作"的影响（Lord，1995，p.11）。这一过程中，表演者会对一个表演艺术进行再创作，比如二次创作一个唱歌游戏，借鉴"生成规则"（Treitler，1986，p.11）去创建使用"传统工具"（Edwards & Sienkowicz，1990，p.13），并对整体表演形式、口诀使用、语言类型、音乐和韵律产生特别的预期。口诀是口头表演的基础，是主体的一部分，是表演中多种方式相结合的音乐或活动。无论口诀是语言、节奏、旋律还是韵律，它对于文化中的表演者和聆听者而言总是充满着特殊的意义。因此在操场的文化中，口诀被视为"文化的工具包"（Bruner，1996），借此孩子不仅可以创作新的表演艺术（各式各样新颖的游戏形式），而且还能在创作过程中建立自己的新认识。

布鲁纳指出："文化塑造着思想，并为我们提供了一个工具包，使我们不仅能建造世界，还能构建自己的知识体系（世界观），认清自己的能力。"（1996，p.X）孩子在操场游戏的实例中，他们会通过多重渠道吸收文化的影响，进一步理解音乐的世界、本来的世界以及动觉

工具，进而操纵、构建自己的认识。事实上，这样的意义创作和身份形成都源自于流动的过程，并反映着世界迅速变化的本质（J. Marsh，2005）。随着新技术的层出不穷，文化艺术和实践的范围也在持续扩大，它们会与本土化的视角相互影响相互作用，在"文化汇流"的过程中产生"新的文化杂交"（Lull，2000）。同样，文化借鉴与文化杂交的过程也随着20世纪与21世纪全球人口的迁移而得到了进一步的增强。

因此，文化对儿童音乐游戏和意义创造的影响会来自于方方面面——父母、兄弟姐妹和其他亲属；电视、光盘、盒式录音带、电影、数码影碟、视频、收音机以及因特网；操场以及教室中的同龄人；教师、校园课程中的知识；出生国家的经验、国家文化的起源或者是在其他地方度假的经验。通过这些文化的影响，孩子不断深化、更新着自己的认识，并得以表达自己的见解，了解原始艺术的形式，获得新阶段的能力（这种能力来自于更大的世界中经常否定他们的成年人）。这些过程会见于许多地方的儿童游戏中，包括英国（Bishop & Curtis，2006）、美国（Gaunt，2006）、新加坡（Lum，2007）、巴厘岛（McIntosh，2006）以及尼加拉瓜（Minks，2006a，2006b）。

共建音乐游戏

在音乐游戏中，决定权一定程度上取决于儿童间的合作。为了共建新的游戏和游戏变体，他们会充分地发挥个人意识。哈伍德（Harwood，1998a）和巴雷特（Barrett，2005）指出，儿童通过参与学校操场中的音乐游戏组成了一个"实践团体"（Wenger，1998），团体中的成员操作着"知识领域"（p.268），通过共同实践来协调各自的认识，并利用实践来发展更高层次的专业知识。以下便是一个典型的例子——来自于2002年的英国西约克郡的两个女孩（8岁和9岁），叙述了她们相互协作去设计或改变游戏的过程：

贾尼斯（Janice）[①]：你并不经常自己构思游戏，而总是与团体一起设计游戏，所以他们都知道你的想法啦。

海莉（Hayley）：那是因为所有人对于游戏的设计都有自己的想法，当你参与其中集思广益的时候一定会受益良多的……在一个团体中，你不能只为自己着想。

2002年挪威斯塔万格的学校中，一组十岁的女孩正在设计一个新的拍手游戏，从她们身上可以看到多样化社会中的团队合作以及不同原理的运用。尽管游戏的出处和新颖性有时会有争议（举个例子，Opie & Opie，1985），但很确定的是，对于操场来说这是一个全新的游戏。因为游戏的主题是关于我的，作为最近到访的研究者，我显然已经获得了孩子的信任

① 所提到的学校和学生的名字均为化名。

和青睐。这首歌曲名为《夏洛特给凯瑟琳的歌》，会以英文和挪威文进行演绎，举例如下：

挪威文版本	英译中版本
Katrine, Katrine, Katrine, Katrine	凯瑟琳,凯瑟琳,凯瑟琳
Vi like deg her på skolen vårv	我们喜欢你在学校里
Og vi håper du blir her lenger	我们希望你在学校多待一阵子
Tra la la la la la	Tra la la la la la
Og vi håper du blir her lenger	我们希望你在学校多待一阵子
Tra la la la la la	Tra la la la la la [①]
（B KK 02 2 AV，记录于 2002 年）	

整个过程中，女孩的声乐演唱都伴随着形式多样的拍手动作。夏洛特（Charlotee），这首歌的煽动者，描述着她在游戏中唱歌的过程，随后在其他朋友的帮助下，为这首歌添加了许多内容并改进了这首歌：

夏洛特：我想为你写首歌，所以我就开始唱啦。我唱着，唱着，唱着，然后就写好啦。你瞧，我为你找到了一首新歌。

伊内：我们把拍手也加进去了。

凯瑟琳（研究者）：真棒。你就这么一直唱着，直到把这首新歌唱完整，对吗？

夏洛特：是的……过程中我要为这首新歌编旋律。我唱着唱着脑海里就浮现了另一首歌的旋律，于是我就把它唱了出来，配上这首新歌。

凯瑟琳：那么这首新歌的旋律是来自于另外一首歌咯？

夏洛特：是的，来自一张英文光盘……我认为我可以利用光盘的旋律。所以我编了歌词"凯瑟琳，凯瑟琳，凯瑟琳，凯瑟琳"还有"我们喜欢你在学校里"。不过呢……今天我是和另外一个伙伴一起编写这首新歌的。她叫海格，嗯，她只是帮助了我，要知道，我才是这首歌的主创。

凯瑟琳：你们是怎么想出拍手这个主意的？

夏洛特：起初，我想起了一些拍手游戏的形式，然后我就各自借鉴了一点点。

从夏洛特的创作过程（音乐素材运用）可以看出，英文并不是她熟悉的语言。然而她在创作中的表达以及"完成歌曲的套路"都展示了创作的整个过程，那就是先"创造"一个想法，接着从已有形式（生成规则）中寻找和挑选素材，然后将两者结合——已有的形式（生成规则）包括现存的游戏模式（拍手的方式）和受媒体影响的声音环境（歌曲旋律）。音乐游戏的精进来自于孩子反复的试验，他们会提出自己的想法，逐步实现对游戏的改良，直到音乐游戏表演达到令人满意的效果。这样的方法阐释了"相互作用的主体间的教育"，

① 这一表演是女孩们自己诠释的英文版的拍手游戏，它与挪威版的诠释方式略有不同。

并受到了布鲁纳（1996，p.22）的推崇和拥护，他认为，"团队合作有利于共享和探讨思维的方式"（p.23）。

虽然这种实践团体主要侧重于儿童，但在某些情况下，它也会将成人纳入歌曲的共同创作中。以下就是2002年我在一所袖珍的土著学校为Jingili和Mudburra人服务的例子，地点在澳大利亚北部边远的巴克利高原①。在这一地区，原住民强大的血缘纽带意味着"游戏"经常会在一个错综复杂的亲属关系网中承传，如兄弟姐妹、堂兄堂妹、舅妈伯母之间。因此，孩子更容易在与家中的成人或大一点孩子的玩耍中获得游戏经验，又或者是在游览某地时获得，这样一来，孩子与成人间的鸿沟便在共同游戏的过程中被逐渐磨平了。在这一地区的另一所小学校中，一个八岁的原住民女孩告诉我，她不仅从妈妈那里学习到了"巧克力蛋糕"（一个当地流行的拍手游戏），而且她和妈妈还把拍手游戏编进了《他们的圣经歌曲》，并体现在了名为《这是主》的歌曲中。

我经历的这次共同合作实际上并不是一个游戏，而是一个故事的转变——我计划着（在土著信仰形成的初期）将一首歌（古老的土著歌谣）教给学校中的其他孩子，作为我保护当地土著语言（Mudburra语）计划的一部分。之所以选择这首歌，是受到了之前夏洛特例子的启发，在我看来，这两首歌都具有相同的产生过程。在创作过程中，为了寻找合适的歌曲旋律，这首歌的歌词会被反复唱起。共有三人参与了歌曲的创作，一个十一岁的女孩，伊尔琳（Erin），以及两个成人（她的伯父伯母）。创作中，他们尝试着组织乐句、构思歌曲主题，并以歌词为支撑，反复尝试着旋律和节奏。两个成年人都是土著乡村乐队的成员，因而使用了大量乐队的音乐风格，用吉他进行和弦与旋律的伴奏。当然，伊尔琳的作用也不可或缺，在经过三十分钟以上的集体创作排演后，这首歌逐渐变得连贯和优美，而这一切就发生在操场边缘的一个安静角落。

跨界：游戏和身份

通常来说，成年人对操场游戏的贡献会被操场本身所忽视，尽管如此，家中两代人之间的游戏依然会被孩子迅速认可和接受，从而延续到学校的同龄人中。因此，在英国西约克郡的盎格鲁——旁遮普飞地，虽然当地孩子对于旁遮普拍手游戏《曲折动物园》的认识大多来自于家庭环境中的母亲、舅妈和祖母，但最终这一游戏却风行于校园，进而出现在了操场之上。2002年，我访问了埃灵顿小学——学校学生的构成主要是旁遮普裔英国人和孟加拉裔英国人。在这所学校中，《曲折动物园》以及许多旁遮普、孟加拉式的游戏在操场上十分风靡，孩子经常玩得热火朝天，进而还产生了多个游戏的变体。可是在附近的一个以英国

① 这一地区的原住民与澳大利亚中部其他区域的（土著）情况一致，都是由各自的语言群落进行划分。在本章讨论的巴克利高原地区，占统治地位的语言群落为Jingili语和Mudburra语。

（盎格鲁）学生为主的圣斯蒂芬小学，旁遮普的游戏却进行得悄无声息、乏善可陈，故而学校中的游戏种类非常单一，游戏反响也远远比不上埃灵顿小学。

在埃灵顿小学中，类似《曲折动物园》的游戏常常会是孩子身份的标签，表明孩子对于双语世界以及自己的双文化身份十分适应。这或许部分归因于他们少数民族的身份，以及学校中成年人对少数民族语言和遗产的用心维护。在游戏中男生和女生都表现得如鱼得水、游刃有余，而一些游戏的表演也常常在两种语言间随意转换，灵活自如。举个例子，一款数数的游戏会始于孩子的指间，随后传递下去，并通过游戏领导者连续的得分来逐渐消分，这款游戏会在旁遮普语和英语的环境下进行，游戏中，孩子们通常会进行连续周期性的吟诵。

游戏剧本	翻译
Akkar bakkar pahmba poh	Akkar bakkar pahmba poh
Chori mari poorey sow.	偷分来取得完整的一百分
Akkar bakkar pahmba poh	Akkar bakkar pahmba poh
Assee navay poorey sow……	八十，九十，一百分
（旁遮普语）	
Eeny meeny miny more	
把婴儿放到地板上	
如果他哭了两次	
Eeny meeny miny more	
（英语）	
（EA AK 02 4 AV, EA EM 02 2 AV, recorded 2002）	

这款游戏的其他演绎方式也是双语的，同等分量的英语和旁遮普语会随意地穿插其中。举个例子：

Scooby dooby doo went to the loo	Bacha= 孩子
Out came a bacha with a kala tuhu	Kala= 黑色
Scooby dooby doo went to the loo	Tuhu= 流浪汉
Out came a bacha thaa was you……	
（英语与旁遮普语混合版）	
（EA SDD 02 2 AV, recorded 2002）	

在讨论类似的例子时（尼加拉瓜海岸，Miskitu 孩子的游戏也是在语言转换中进行的）[①]，明克斯提出："借鉴外来词汇能够使儿童和其他说话者整合在社会交往中获得的不同方面的知识，同时他们绝不是简单借鉴，而是会在新兴的对话中对外来词汇进行'再强调'……外来词汇整合着跨文化社会关系的历史，改变着其他环境下的语言。"（Minks, 2006b, p.125）

① 编码转换可以定义为，双语者之间的会话（或语言交换）中两种语言间的交替（Milroy & Muysken, 1995）。

在圣斯蒂芬学校的操场上，旁遮普裔英国孩子的双文化身份会被并入占统治地位的英国主流文化中，在某种程度上是因为他们的人数实在很少，并且二元文化也不能获得校园政策和实践的重视，所以相较于主流文化，人们无法在二元文化中倾注同样的热情。这样看来，圣斯蒂芬学校的音乐游戏似乎会同化少数民族孩子的身份，而只有在家中，少数民族的孩子才能通过音乐游戏（或其他形式的活动）恢复自己双文化的身份。

尽管在这两所学校中，大多数旁遮普裔的英国孩子都出生在英国，但他们中的许多人会定期与家人一起到巴基斯坦旅行，那里是他们许多传统游戏的发源地。可以预见，旅行之后会有更多的音乐游戏形式和游戏规则被挖掘，并通过两代人在家中的玩耍打闹加入已有的游戏库当中。

拥有双文化背景的孩子或许会借助音乐游戏来强化他们出生国的身份和文化习俗，但有时音乐游戏也会成为两种文化间过渡的工具，用于吸纳新的文化。在孩子游戏式的互动中，"复合的、多层次的、不断涌现的主题会被融汇到更宽、更广的跨文化实践中。"（Minks，2006a，abstract）在西雅图的一所多民族学校，有一个英语学习班（ELI），班上是一群五到九岁说西班牙语的孩子。在这个班上，我邂逅了丰富且真实的"跨界"。这些拉丁美洲的孩子都是刚从墨西哥或南美搬迁而来。他们在操场上组成了一个紧密的小团体进行玩耍——拍手游戏、套圈游戏、窜线游戏这些传统的拉丁美洲游戏都被活灵活现地呈现了出来，当然还伴随着孩子的第一语言——西班牙语。许多这样的游戏，如拍手游戏 Me caí de un balcón（《我从阳台摔了下来》）仍旧保持着西语的语言规则，与这群孩子之前所学的文化习俗密切相连。

西语原版	英文版
Me caí de un balcón, con, con	I fell from the balcony, -cony, -cony
Me hice un chichón, chon, chon	It gave me a bump, bump, bump
Vino mi mama me quiso pegar	My mother came and wanted to hit me
Vino mi papa me quiso horcar	My father came and wanted to choke me
Vino mi abuelita la pobre viejita	My grandma came, the poor old thing
Me dio un centavito y me	She gave me a cent and made me be quiet
Hizo callar	
Calla, calla, calla	Quiet, quiet, quiet
Cabeza de papaya	Head of a papaya
（HV MCB 04 1 AV, recorded 2004）	

拍手游戏最后一句"Calla，calla，calla，Cabeza de papaya"（Quiet，quiet，quiet，head of a papaya）所用的曲调经常被中美洲的家长唱起，用于安慰不小心碰到头的孩子。在这种情况下，这种安慰很可能源自于游戏中的实践，这就超出了游戏单纯的表演功能，从而在操场上大群体的游戏中强调了一种小群体的归属感。

相较于拍手游戏，拉美班上孩子在操场上进行的跳绳类游戏则是正宗的美式风格，这

是因为这类游戏是他们从说英语的小伙伴那里学来的。这些拉美的孩子会通过学习接纳这种全英文诠释的崭新风格的游戏，逐渐过渡到新的文化和语言中。

在几个拉美小女孩的拍手游戏中，我们也看到了生动自然的过渡行为。举个例子，在她们的游戏《科学怪人》中，同时出现了科学怪人和吸血鬼等美式的恐怖人物，虽然在游戏的"跨界中"有着不安和未知的因素，但拉美的孩子仍在努力地向美式文化靠拢，想要去往美国加州的应许之地。以下就是《科学怪人》的歌词。

西语原版	英语版
Frankenstein	Frankenstein
Fue a ver	Went to see
Al Castillo	To the castle
Del vampiro	Of the vampire
Se asusto	He was frightened
Y grito：	And he shouted：
A la ver, a ver, a ver	To see, to see, to the sea
De la mar, de la mar	To the sea, to the sea
Por la culpa de pasar	For the fault of passing here
Lo' de delante corre mucho	Those at the front run fast
Lo' de atrás se quedaran, tras, tras, tras	Those behind, will stay
	Behind, behind, behind
California, California	California, California
Estados Unidos	USA
Viajes presumidos	Trips cancelled
California, California	California, California
Blanco chúpate un mango	White（man）suck a mango
Se callo de la silla（OW!）	He fell from the seat（OW!）
（HV FR 04 1 AV, recorded 2004）	

到了游戏的高潮，"白人小孩"会带着绝对的权威来决定这趟美国之旅的结果，对外来孩子的断然拒绝或许就在一瞬之间。往往一个眼神、一声嘲笑，就能在顷刻颠覆孩子之间刚建立的友谊，尽管他们已经对所有的习惯、风俗达成了共识。

从教室到操场

在西雅图的学校，我唯一见到的一个由拉美孩子演绎的英文版的拍手游戏，是用于为歌曲《一位老妇人吞了一只苍蝇》伴奏，这款游戏是由学校音乐课堂教授的。教师作为操场游戏的边缘人，是不常参与游戏中去的，但某些时候，他们也会短暂地加入，使游戏变得更加妙趣横生，甚至让游戏超出最初的性能，存在得更加长久。一旦操场游戏有了教师的加入，过程中总会呈现出教师的生活经历，这样就赋予了游戏新的意义。随着不断增加的参与

者的智慧，游戏会变得更加诱人，孩子会更加意犹未尽。这样一来，操场上的游戏就会经孩子的手流传下去。举个例子，游戏《Da da dexi》，是在 1990 年悉尼的一所学校里，由不同年龄的孩子分组演绎而成的。而这个游戏源自他们的课堂教师。

> 塔拉：嗯，这个游戏源自于我们的老师斯蒂利奥斯（Stillianos），她是希腊人。
>
> 凯瑟琳：哇哦。
>
> 克拉拉：是她把我们教会了。
>
> 马图：是的，是她教了我们。
>
> 凯瑟琳：哦，她可真了不起，那么她是只教了你们游戏？还是歌词？还是？
>
> 塔拉：她教了我们动作。
>
> 马图：对，是动作。
>
> 凯瑟琳：好的，那么这是一个希腊游戏咯？
>
> 塔拉：是的。
>
> 克拉拉：不是的，它更像，更像一个意大利式的游戏。
>
> 塔拉：对的，这个游戏更意大利一点。
>
> 克拉拉："Si signorina"（这个时候孩子已经开始不由自主地哼唱了）
>
> 凯瑟琳：那么，她是什么时候教给你们的呢？
>
> 一些同学：第二学年的时候。
>
> 克拉拉：她没有直接教我。
>
> 塔拉：她也没有教我。
>
> 马图：我是她的学生，她直接教了。
>
> 凯瑟琳：所以，这就是这款游戏传入你们学校的过程啰？
>
> 克拉拉：是呀，肯定是的！因为我之前从来没有听说过这个游戏。
>
> 塔拉：是的，在斯蒂利奥斯老师教我们之前，我从来没有接触过这种游戏。
>
> （Interview, Year 6 girls, 1994）

在这个例子中，可以看到孩子将他们游戏的形成归功于成人的引导。实际上，在这个简短的游戏主题中，除了一句 "Si signorina"，其余部分全部是由词、音节组成，其语义内容几乎可以忽略不计：

> Da da dexi
>
> Dexi dexi da
>
> Si signorina
>
> Upona dexi da hey!
>
> （SH DX 90 1 AV, recorded 1990）

尽管如此，孩子们依旧赋予了这款游戏特殊的意义，方法是将某种语言融入游戏中。而当时的操场上，最流行的语言是意大利语，很自然的，意大利语加入了这款游戏中。最终，这款非英语的、意大利式的游戏 LOTE 在学校课堂中流行了很多年。需要注意的是，在这类多民族的学校中，孩子通常说着许多不同的语言，但课堂教学的官方用语往往会被所有孩子接受并使用。可以预想在其他学校，游戏中的词语就会属于另一种"官方语言"。有趣的是，在西约克郡的埃灵顿学校，能够使用双语的旁遮普裔孩子却将传统的旁遮普游戏英式化了——他们将游戏中所有的词换成了英语。在这种情形下，英语就意味着"非官方"。因为在旁遮普裔孩子的自我意识中，在教室的任何角落英语与旁遮普语之间已经没有区别，两种语言趋于等同，所以如何转换使用都会被视为理所应当。

这并不意味着在课堂中学到的歌曲就无法运用于操场。在上面的例子里，课堂歌曲就频繁地被引入操场游戏中。

事实上，如果游戏能在原版的基础上加入一些奇思妙想，做出颠覆性的改变，往往能让人印象深刻，风靡一时。下面就是一个名为 Weddly archer 的例子，此游戏首创于音乐教师，当中包含了大量的音节以及复杂的手部动作，在西约克郡的一所学校操场上广为流行。而在英格兰东南部贝德福德的一所学校，原版的《Weddly archer》游戏却被改编成了一个带动作的歌曲用于课堂教学。

> Twinkle twinkle chocolate bar
>
> My Dad drives a rusty car
>
> Press the button, pull the choke
>
> Off we drive in a cloud of smoke
>
> Twinkle twinkle chocolate bar
>
> My Dad drives a rusty car
>
> （SP TTC 02 1 AV, recorded 2002）

这首歌曲在原版的基础上进行了诙谐的改编，尽管不一定由这所学校[1]改编而成，但很可能来自于某个操场。得益于班上某位男同学的建议，随后我看到了这个改编版在教室中表演。此版本被简单用于课堂教学后，便回归了操场，经过迅速修改，融入了拍手游戏，由一组 8 岁的小女孩进行了三拍子的拍手表演[2]。

① 大量模仿《一闪一闪小星星》的童谣出现在了儿童游戏的合集中（Turner, Factor & Lowenstein, 1978）。

② 除了韩国以外，这种模式是我（田野调查）观察到所有学校最常用的拍手模式。它包括在拍子上进行的三次连续拍打动作：
1. 右手向下拍手而左手向上拍手（双手水平放置）；
2. 与同伴击掌（双手垂直放置）；
3. 自己的双手互拍。
这种模式已经被许多研究儿童音乐游戏的学者所关注，尤其是在英国和美国（Bishop & Curtis, 2006; Campbell, 1991, 1998; Gaunt, 2006; Merrill-Mirsky, 1988）。

真实与想象：改编和媒体的运用

对于游戏而言，一连串似曾相识的改编来自于孩子对媒体资源的运用。巴雷特（Barrett，2005）声称："我们随时都处在许多有趣的社会音乐活动中，这包括了本土社会中人与人的直接交往，以及'全球化'的虚拟社会里人与媒体的对话，如观看音乐电视或者听录音唱片。"（p.269）在孩子的音乐游戏中，"本土化"与"全球化"的社会正在交汇，孩子听着 CD 音乐；观看着电视上的流行音乐节目，目标明确地想要找到"两者"之间的平衡。此外，孩子也吸收着其他电视电影节目中的背景音乐，下载着因特网上的声音文件和音乐歌词。（Carrington，2006；Mitchell & Reid-Walsh，2002）

在西雅图，一位 10 岁的小女孩告诉我她是如何从网上下载歌曲并与朋友们分享的。这些歌曲组成了女孩们的资源库，被她们用于各式各样的舞蹈和音乐。在操场上，女孩们也将歌曲元素加入了拍手游戏等活动中，大受欢迎。女孩的资源包括了电影和运动歌曲，而其中的一个资源是她们的最爱，那是一个名为 KZOK 的当地广播电台，以播放经典摇滚音乐著称，女孩们经常在 KZOK 的网站上下载电台的歌曲。此外，女孩们也痴迷于歌曲的改编，她们酷爱那种"扭曲的曲调"，将一些耳熟能详的流行歌曲进行诙谐的改编总能让她们心满意足。按照她们的话说"我们喜欢在不同的歌曲中编进滑稽有趣的歌词"（Interview，2004）。歌曲改编的第一步首先是下载音频文件或歌词，然后由女孩们实施进一步的创作——丰富歌曲的主题并将创作出的动作加入歌曲中。（Marsh，2006，for a further discussion of this phenomenon）

尽管一部分诙谐的改编会被全盘接受，但其余的改编为了达到截然不同的效果（并非所有的改编都是为了有趣和好玩），会在一定程度上选择折衷，即尊重原曲，并借鉴当中的旋律走向，以下就是一首名为"Scooby dooby do"的歌曲例子，歌曲还带有一段精心设计的舞蹈：

> Scooby dooby do did a poo
>
> Shaggy thought it was candy
>
> Shaggy took a bite and turned all white
>
> And that's the end of the story
>
> ［更快的节奏］
>
> And from the start they go YMCA
>
> From the start they go YMCA
>
> You can eat Siamese，you can eat a poo
>
> But that doesn't matter when you're all together
>
> （HV SD 04 1V，recorded 2004）

这首歌曲就是折衷歌曲的典型，它的组成来自于一系列的素材，以下是女孩们对这首歌曲的解释：

> 凯瑟琳：好的，我们来谈谈这首歌吧，它来自于？
>
> 艾丽西娅：我们创造了它。
>
> 凯瑟琳：哇哦，那么它是出自你们之手咯？
>
> 克里西：嗯，是我教他们的。
>
> 凯瑟琳：克里西，你是怎么创作这首歌曲的呢？
>
> 克里西：我没有创作这首歌，是我姐姐教我的，她是从朋友那学来的。
>
> 凯瑟琳：你是复原了姐姐教的整首歌曲？还是在歌曲上进行了一些小改编呢？
>
> 克里西：最后一部分是我们加上去的，就是唱"YMCA"那里。
>
> 凯瑟琳："YMCA"？好的，你是怎么决定加进这些新改变的呢？
>
> 克里西：当时我和拉尼娅正在我家商量着为这段才艺表演加进舞蹈，然后我们就想到了这个点子。
>
> 艾丽西娅：在学校的时候（为了衬托歌曲和动作），我们又在歌曲中加进了"你可以吃暹罗猫"。

这首歌吸收了电视卡通系列史酷比[①]中的主题音乐，歌中标志性的动作则源自"乡下人"组合在YMCA专辑（1978年发行）中的迪斯科舞步，倒数第二行的歌词还模仿了KZOK电台播放的另一首歌曲"Cats in the kettle"，这首歌讲的是在中国饭馆里一只"肥暹罗"猫被做成了一道菜。女孩们在表演史酷比之后又紧接着来了一段改编版的"Cats in the kettle"。两次的表演都强调了女孩们对歌曲进行讽刺性改编的目的——在正规舞蹈动作间插入丰富、夸张的模仿动作，用于进一步颠覆成人的、标准的音乐形式。在歌曲的结尾，女孩们唱着"只要相聚在一起，一切都显得不再重要"，紧紧相拥，再次凸显了她们团结一致，对"约定俗成发出的微弱但又坚定的挑战"。（McDowell，1999，p.55）

在歌曲改编中，通过与传媒技术、扩展"模仿"以及"部分复制、部分再创造、部分写实、部分幻想"的联合，合作的力量能够得到进一步的增强（Goldman，1998，as cited in Bishop & Curtis，2006，p.4）。创作史酷比的女孩描述了她们是如何在操场排练中将歌曲融入游戏节目当中去的。

> 克里西：我们曾经有一个自己的小节目：Girl Talk。
>
> 凯瑟琳：真的吗？能给我介绍一下吗？
>
> 艾丽西娅：Girl Talk就是女孩们的悄悄话。

① 毕晓普和柯蒂斯（Bishop & Curtis，2006）讨论了英国约克郡一所学校的孩子们对这首歌的类似讽刺性模仿。

拉尼娅：这个小节目的名字叫 Girl Talk，但后来男孩们开始取笑它的名字了，但它就应该叫 Girl Talk。

克里西：男孩们开始说这个节目的坏话。

凯瑟琳：他们怎么可以这样？ Girl Talk 的具体内容是什么？能跟我们聊聊吗？

艾丽西娅：嗯，它就像一个游戏表演，我们会在当中唱歌和玩一些小把戏。

凯瑟琳：那么，这个小节目是你们合作完成的咯？

艾丽西娅：是的。

凯瑟琳：那么，你们在什么时候玩这个游戏呢？

克里西：课后。

凯瑟琳：课后吗？

艾丽西娅：是的。

克里西：当人们开始嘲笑 Girl Talk 的时候，我们就不想继续这个节目了。

拉尼娅：对，他们会经常在你耳边说着 "GT，GT"。

诚然，这个游戏表演本该给予女孩们更高的声望，但即使如此优秀的电视游戏构思也会迫于流言与嘲笑而不得不终止，男孩们在操场上肆意嘲弄着这个游戏，并将游戏名字篡改成"坏的，不好的"。最终，这个游戏流产了。可见，孩子之间既可以相互合作进行游戏，也能彼此嘲笑，破坏游戏的进行。在英国贝德福德的学校操场上，我目睹了两个被集体排斥的女孩设计了一套流行的舞蹈动作。这两位集体的边缘人用极其夸张的动作模仿其他同学，发泄着被集体排斥的不满。在西约克郡的学校也出现了少量对麦当娜歌曲的恶意模仿，一群女孩在演唱《祈祷》时，在原曲的各个间隙随意的插入歌词"妈妈咪呀"（此歌词来自于同名歌曲），以达到搞怪的效果。

在以上所举的例子中，可以看到从媒体中获得的（歌曲）资源很少会以原貌示人，孩子会将歌曲按照自己思路进行改编。2001 年，我到访了澳洲中部沙漠小镇的一所学校，学校的孩子们正热火朝天地参加着一年一度的校运会嘉年华。在操场上，他们载歌载舞，为正在参加各项竞技比赛的运动员们呐喊助威。而我则观看了一组高年级女孩的表演，她们为歌曲 "I'm a believer"（这首歌是动画片《怪物史莱克》中的原声音乐）设计了一段巧妙的舞步，获得了阵阵喝彩。需要注意的是，尽管这个小镇离最近的电影院有五百公里，但电影和原声带对孩子们来说却并不陌生，通过镇上的媒体，他们可以毫不费劲地接收外来的视频音频。而另一组孩子也向我展示了他们的成果——他们将电影《魅力四射》中的歌词转换成了欢呼声，为操场上的运动员加油鼓劲，而随后的校运会嘉年华上，他们也进行了类似的表演。这一连串的改编在当天的嘉年华上再一次得到了深刻的展现，两名 6 岁的女孩在操场的休息时间表演了一个新颖的拍手游戏，游戏中加入了她们刚刚在操场上学来的竞技歌曲，结尾的歌词令人印象深刻——"We will, we will rock you"，此歌词来自于 20 世纪 70

年代的摇滚天团皇后乐队。

　　类似的转换也发生在西约克郡埃灵顿学校的操场上，操场游戏中，许多盎格鲁-旁遮普和盎格鲁-孟加拉的女孩将银屏歌舞转变为操场的舞蹈，继而融入拍手游戏中。这些女孩与她们的家庭成员一样，都是宝莱坞①电影的忠实拥趸，宝莱坞以华丽和精心设计的歌舞著称。在操场上，这些歌舞桥段会被不同年龄的女孩重新编排，这样的改编有时会恰到好处，令人拍手叫绝。此外，这些歌舞也迅速成为了女孩们的专属音乐素材，为她们的拍手游戏增光添彩。宝莱坞标志性的舞蹈动作（如全身旋转）也被频繁引入拍手游戏中，使得游戏在保留原汁原味之外，也注入了属于女孩们的独特风格。

　　另一个对媒体素材改编运用的例子发生在英国贝德福德和西约克郡以及挪威的斯塔万格，那里的女孩改编了另一首流行歌曲 "That's the way I like it"。这首歌是 1975 年由美国乐队凯西与阳光合唱团录制发行的，作为迪斯科音乐全盛时期的代表，这首歌曲本与这一代的孩子相隔甚远，但得益于不断再现的广告和电影原声带，孩子们却对这首歌无比地熟悉。这首歌曲以其经典的合唱形式闻名遐迩：

That's the way（uh huh uh huh）I like it（uh huh uh huh）

　　为了创作新的拍手游戏，孩子们改编了以上的歌词并进行了合唱和独唱，这样做的目的在于确保每个游戏者的个人身份，典型的例子出现在贝德福德的操场，两个 8 岁的女孩进行了有关体育偏好的表演：

　　　　［合］

　　　　A B C Hit it

　　　　That's the way（uh huh uh huh）I like it（uh huh uh huh）

　　　　That's the way（uh huh uh huh）I like it（uh huh uh huh）

　　　　这就是我爱的生活

　　　　［Chole］

　　　　My name is Chole and …… My game is football

　　　　Boys are never on my mind so

　　　　我的名字是克洛伊，我最擅长足球

　　　　男孩们绝不是我的对手

　　　　［合］

　　　　That's the way（uh huh uh huh）I like it（uh huh uh huh）

　　　　That's the way（uh huh uh huh）I like it（uh huh uh huh）

　　　　这就是我爱的生活

① 宝莱坞是印度电影产业的名字，它制作了大量的电影，主要用语为印地语，但也有乌尔都语和其他语言。这些电影不仅在印度和巴基斯坦很受欢迎，在印度次大陆的散居侨民中也很受欢迎。

［Danielle］

My name is Danielle and ⋯⋯ My game is netball

Boys are never on my mind so

我叫丹妮尔，我最擅长投球

男孩们绝不是我的对手

［合］

So that's the way（uh huh uh huh）I like it（uh huh uh huh）

这就是我爱的生活

可见，对歌词的改编不仅确保了两名女孩的个人身份，也凸显了她俩的特长。俩女孩一连串复杂交错的手部动作（包括拍手和握手间的相互转换）恰如其分地穿插在改编过的歌词中，使整个游戏看起来浑然天成。此外，女孩对复杂手势的精通似乎也证明了她们个人以及集体的力量，在独唱与合唱之间，她们总能自如地进行转换。需要注意的是，这个游戏突出体现了"女生的力量"，在游戏中她们将男生排斥在外，并未将其视为游戏中的一员。

而在西约克郡的学校，游戏的另一版本则更具颠覆性，此版本由一群 9 岁的女孩演绎。在游戏里，女孩唱着"That's the way I like it"来吹嘘她们违反校纪校规的行为：

［合唱］

One two three hit it

That's the way（uh huh uh huh）I like it（uh huh uh huh）

That's the way（uh huh uh huh）I like it（uh huh uh huh）

这就是我爱的生活

My name's Saiqa, I'm really really cool

我叫 Saiqa，我真是酷毙了

When I'm out shoppin' my friends are still at school, so

当我已在校外购物时，我的朋友还在学校里

That's the way（uh huh uh huh）I like it（uh huh uh huh）

That's the way（uh huh uh huh）I like it（uh huh uh huh）

这就是我爱的生活

（ST TTW 02 7，recorded 2002）

欺瞒着大人和同学的女孩用歌词表达着自己所认为的"酷"，想凭此获得更高的社会地位，而这就是她们所爱的生活。

总结：从操场回归教室

通过音乐游戏，孩子加工、综合着他们世界中的方方面面。凭借在游戏里与父母、亲戚、同伴、课堂以及视听媒体的沟通互动，他们不断汲取、糅合来自于各方的知识，逐渐形成了自己的理解。游戏中，孩子既能将自己所掌握的知识付诸实践，也能通过与不同社会人群的合作，适应形式各样的新知识。得益于游戏的海纳百川，孩子能够与风格各异的游戏成员零距离接触，他们彼此依赖、相互沟通，畅谈着各自的风俗习惯，由此碰撞出绚烂的火花——新的社会意义创造、新的音乐形式与风格应运而生。

布鲁纳指出，学校一次又一次地忽略了"将人类的文化视为关键的工具，去影响孩子的言行举止，让孩子自己去掌控他们的世界"（1996，p.81）。而操场能够提供一种新的模式，它就像一个"学习者社区"，能让参与者的能动性、身份感、自尊心得到进一步的增强（pp.38-39），这是学校应该积极效仿的。在操场这个亚社区中，许多教师、学生通过语言、音乐、动作等象征性符号的使用，参与双向教学以及意义创作。操场是一个"学习者相互帮助，每个人都各尽其力"的地方，同时"操场上的教师也不是独裁者"，而是"彼此支持的学习者中的一位"（p.21）。尽管学习的内容可能会大不相同，但操场上同学、师生间积极的互动却同样适用于课堂教学，值得大家的借鉴和采纳。

教师需要注意的是，学生不单单是一名学习者，在所擅长的领域，他们也可以是专家。教师应该允许学生将自己的专长带入课堂，并运用在学习中。此外，教师的教学方法也应该更加灵活变通，成为学生学习的重要催化剂，学会具体问题具体分析，解决各式各样的难题。教学的灵活性会潜移默化地培养学生在集体中的学习能力，在取得教学成功之余，也会增强学生的成就感。举一个例子，支架式的教学要远胜于直接性的指导，教师可以为学生的表演、聆听、作曲提供新的素材，引导学生学习，认可他们习得的新的音乐知识和技术，同时将这些知识技术进一步地拓宽、拔高——授人以鱼，不如授人以渔。教师还应承认学生有着深刻的理解能力，能够反映全球文化和本土文化影响的多样性。正如操场文化是极具渗透性的，课堂文化应该吸收其中琳琅满目的优秀资源，用于音乐资料的丰富和教学法的提高。

参 考 文 献

Addo, A. O. (1995). Ghanaian children's music cultures: a video ethnography of selected singing games (Doctoral dissertation, University of British Columbia, Canada, 1995). *Dissertation Abstracts International*, 57/03, AAC NN05909.

Barrett, M. S. (2005). Musical communities and children's communities of musical practice. In D. Miell, R. MacDonald & D. J. Hargreaves (Eds.), Musical Communication (pp. 260–80). Oxford: Oxford University Press.

Bishop, J. C., & Curtis, M. (2001). *Play today in the primary school playground.*

Buckingham: Open University Press.

Bishop, J. C., & Curtis, M. (2006, July). Participation, popular culture and playgrounds: children's uses of media elements in peer play at school. Paper presented at 'Childhood and Youth: Participation and Choice' conference, University of Sheffield.

Bruner, J. (1996). *The culture of education*. Cambridge, MA: Harvard University Press.

Campbell, P. S. (1991). The child-song genre: a comparison of songs by and for children. *International Journal of Music Education*, 17, 14–23.

Campbell, P. S. (1998). *Songs in their heads: music and its meaning in children's lives*. New York: Oxford University Press.

Carrington, V. (2006). *Rethinking middle years: early adolescents, schooling and digital culture*. Crows Nest, Sydney: Allen & Unwin.

Cole, M. (1996). *Cultural psychology: a once and future discipline*. Cambridge, MA: Harvard University Press.

Edwards, V., & Sienkowicz, T. J. (1990). *Oral cultures past and present: rappin' and Homer*. Oxford: Blackwell.

Gaunt, K. D. (2006). *The games black girls play: learning the ropes from double-Dutch to hip-hop*. New York: New York University Press.

Glover, A. (1999). The role of play in development and learning. In E. Dau (Ed.), Child's play: revisiting play in early childhood settings (pp. 5–15). Sydney: MacLennan & Petty.

Harwood, E. (1998a). Music learning in context: a playground tale. *Research Studies in Music Education*, 11, pp. 52–60.

Harwood, E. (1998b). Go on girl! Improvisation in African-American girls' singing games. In B. Nettl & M. Russell (Eds.), In the course of performance: studies in the world of musical improvisation (pp. 113–25). Chicago: University of Chicago Press.

Kim, Y.-Y. (1998). Traditional Korean children's songs: collection, analysis and application. Unpublished doctoral dissertation, University of Washington, Seattle.

Lew, J. C.-T., & Campbell, P.S. (2005). Children's natural and necessary musical play: global contexts, local applications. *Music Educators Journal*, 91(5), 57–62.

Lord, A. B. (1995). The singer resumes the tale. Ithaca, NY: Cornell University Press.

Lull, J. (2000). *Media, communication, culture: a global approach*. Cambridge: Polity Press.

Lum, C.-H. (2007). Musical networks of children: an ethnography of elementary school children in Singapore. Unpublished doctoral dissertation, University of Washington, Seattle.

Marsh, J. (2005). Ritual, performance and identity construction: young children's engagement with popular cultural and media texts. In J. Marsh (Ed.), Popular culture, new media and digital literacy in early childhood (pp. 28–50). London: Routledge.

Marsh, K. (1995). Children's singing games: composition in the playground? *Research Studies in Music Education*, 4, 2–11.

Marsh, K. (1999). Mediated orality: the role of popular music in the changing tradition of children's musical play. *Research Studies in Music Education*, 13, 2–12.

Marsh, K. (2001). It's not all black or white: the influence of the media, the classroom and immigrant groups on contemporary children's playground singing games. In J. C. Bishop & M. Curtis (Eds.), Play today in the primary school playground (pp. 80–97). Buckingham: Open University Press.

Marsh, K. (2002). Observations on a case study of song transmission and preservation in two Aboriginal communities: dilemmas of a 'neo-colonialist' in the field. *Research Studies in Music Education*, 19, 1–10.

Marsh, K. (2005). Worlds of play: the effects of context and culture on the musical play of young children. *Early Childhood Connections*, 11(1), 32–36.

Marsh, K. (2006). Cycles of appropriation in children's musical play: orality in the age of reproduction. *The World of Music*, 48(1), 8–23.

Marsh, K., & Young, S. (2006). Musical play. In G. McPherson (Ed.), The child as musician: a handbook of musical development (pp. 289–310). Oxford: Oxford University Press.

Marsh, K. (2008). *The musical playground: global tradition and change in children's songs and games.* New York: Oxford University Press.

McDowell, J. H. (1999). The transmission of children's folklore. In B. Sutton-Smith, J. Mechling, T. W. Johnson & F. McMahon (Eds.), Children's folklore: a source book (pp. 49–62). Logan: Utah State University Press.

McIntosh, J. A. (2006). Moving through tradition: children's practice and performance of dance, music and song in South-Central Bali. Unpublished doctoral dissertation, Queen's University, Belfast.

Merrill-Mirsky, C. (1988). Eeny meeny pepsadeeny: ethnicity and gender in children's musical play. Unpublished doctoral dissertation, University of California, Los Angeles.

Milroy, L., & Muysken, P. (1995). *One speaker two languages: cross-disciplinary perspectives on code-switching.* New York: Cambridge University Press.

Minks, A. (2006a). Interculturality in play and performance: Miskitu children's expressive practices on the Caribbean coast of Nicaragua. Unpublished doctoral dissertation, Columbia University, New York.

Minks, A. (2006b). Mediated intertextuality in pretend play among Nicaraguan Miskitu children. *Texas Linguistic Forum*, 49, 117–27.

Mitchell, C., & Reid-Walsh, J. (2002). *Researching children's popular culture: the cultural spaces of childhood.* London: Routledge.

Opie, I., & Opie, P. (1985). *The singing game.* Oxford: Oxford University Press.

Prim, F. M. (1989). The importance of girl's singing games in music and motor education. *Canadian Journal of Research in Music Education*, 32, 115–23.

Riddell, C. (1990). Traditional singing games of elementary school children in Los Angeles. Unpublished doctoral dissertation, University of California, Los Angeles.

Rogers, C. S., & Sawyers, J. K. (1988). *Play in the lives of children*. Washington, DC: National Association for the Education of Young children.

Treitler, L. (1986). Orality and literacy in the music of the European Middle Ages. In Y. Tokumaru & O. Yamaguta (Eds.), The oral and literate in music (pp. 38–56). Tokyo: Academia Music.

Turner, I., Factor, J., & Lowenstein, W. (1978). *Cinderella dressed in yella* (Rev. ed.). Melbourne, Australia: Heinemann.

第四章 音乐的文化适应：社会文化的影响以及儿童音乐体验的意义

帕特里夏·席恩·坎贝尔

孩子诞生在故乡、家庭以及邻里环境的音乐世界中，沉浸在声音的环境里，塑造着自身的音乐表达（Campbell & Lum，2007）。渐渐地，他们开始在家庭的核心文化中形成自己的音乐身份，他们的音乐影响网络也逐渐扩展到家庭、朋友、邻居以及大多数的媒体。他们会哼出所接触过的歌曲，并根据听到的美妙旋律和乐句，以自己的方式创造性发声（Barrett，2003，2006；Welch，2000，2006）。孩子的节奏同样也是他们家园和邻里声音编织的一部分，显而易见、清晰可闻，带着孩子弹跳摇摆、迈步跨跃的影子（Campbell，2007；Marsh & Young，2006）。他们长大后学习演奏的乐器，以及他们最熟悉的乐器，往往都源自于童年的音乐聆听回忆（MacKenzie，1991）。孩子天生就喜欢音乐，他们在家庭内、朋友间和媒体中音乐体验的性质和程度决定了他们的音乐身份。但即使孩子将自己熟悉的音乐调整到有趣的状态，伸展或弯曲音乐元素使其符合自身的表达需求，他们的音乐创造还是会被（抚养他们的）成人的价值观和实践所影响和禁锢。成人和青少年都会在从小耳濡目染的音乐中得到慰藉，他们的音乐身份（至少在）一定程度上也是基于年少时周围的音乐。本章将讨论与儿童音乐文化适应和家庭社会化相关的知识，并对理解儿童音乐世界的途径提供理论支持。

孩子、家庭、社会网络和文化背景

考虑到孩子的音乐世界，他们社交网络的全面程度是值得研究的。须知，所有儿童都生活在不同的环境中，对他们各方面的理解都需要审视不同的环境。文化教育学承认儿童能在学校中学习，也能在其他社会和文化背景下学习（Katsuri，2002），因此教育者越来越难以理解儿童为学校带来的知识。他们力图融合孩子校内和校外的经验，去验证各种学习环境，将知识从一种环境迁移到另一种环境。

尤里·布朗芬布伦纳（Uire Bronfenbrenner）认为，儿童的发展，包括他们的音乐思想，都发生在一个生态环境中，他将这一环境形容为"一副嵌套的结构，结构内部环环相扣，就像一组俄罗斯套娃"（1979，p.3）。而系统性的近端环境会逐渐远离孩子，这些环境包括学校（并非社区学校）、当地经济、国家政策以及涉及孩子健康、教育、福利的基础设施（Bronfenbrenner & Morris，1998）。孩子最直接的微系统环境包括——故乡、家庭、社区以及学校的文化。他们正是在这样的微系统中，通过与父母、兄弟姊妹、邻居、教师和朋友的交往，开发了自身的社会和文化现实。同时，花费在学校（以及幼儿园）、操场、商城以及宗教场所的时间会帮助孩子塑造个人身份。布朗芬布伦纳将孩子的故乡、学校和社区背景之间的关系称为中间系统，并十分看重政府政策、媒体（生态系统）以及文化的主流信仰（宏观系统）对孩子发展的影响。他为儿童环境影响的模型提供了一个生态学的视角，使得发展中的孩子在理解自我和他人时，能够看清并接受外部环境（如更大的社会文化环境）对自身长远或短暂的影响。

另一种理论则涉及人们日常生活中社会和文化的进程，它与理解儿童发展中的环境影响有关——即人类学家阿君·阿帕杜莱（Arjun Appadurai，1996）提出的"景观"或"风景"概念。阿帕杜莱认识到了全球化对社会变化的影响，尤其是那些由于交通和通讯发展而产生的影响，并看到世界正发展成一个相互联系的网络，这使自我与他人的观念发生了变化，并重塑了地方认同。在阿帕杜莱看来，当今世界已不再是一个自治和一元空间的集合，而对人类和文化的思考也变成了一个更复杂的任务，需要考虑其中细微的区别以及由此产生的各种混合影响。

在制定影响成年人和儿童的五种"图画"框架时，阿帕杜莱提出了围绕和影响个人的各个方面：如（1）ethnoscapes 族群景观，我们这个世界的人民，包括移民、难民和旅游者；（2）technoscapes 技术景观，提供全球信息的技术发展；（3）finanscapes 金融景观，货币、商品和跨文化贸易的流动；（4）mediascapes 媒体景观，文化信息、图像和态度的电子分布；（5）ideoscapes 意识形态景观，政治立场在自由、福利、公民权利和民主建设上的浮动形象。这些影响萦绕在孩子周围，为他们即将踏入的成人之旅添加了五彩斑斓的片段。

在两个重大的项目中，卢（Lew，2006）和卢姆（Lum，2007）试图立足于幼儿音乐生活的背景，考察阿帕杜莱和布朗芬布伦纳关于社会和文化网络理论中音乐教育的运用。卢（2006）展开了一系列民族志的研究，其对象包括一所马来西亚学前班中的中国小孩、印度小孩以及马来西亚本地的小孩，并对四名学前儿童的故乡进行了调查。她发现布朗芬布伦纳嵌套结构（或系统）的范围包括儿童音乐表达、节奏表演以及"传统歌曲"。所有的表达都可以追溯到家庭或学校的音乐资源。这些资源包括父母的音乐选择、媒体娱乐如电视或视频、教师决定的适合儿童的音乐，以及同龄人对儿童施加的影响，如引入了新的音乐材料进行模仿和改编。根据阿帕杜莱的描述，孩童的"媒体景观"在他们自发演奏的音乐中尤其具有影响力。

卢姆（2007）运用了布朗芬布伦纳的宏观模型，同时借鉴了阿帕杜莱所提出的技术、媒体以及族群景观的研究，这一研究的对象是在新加坡一所小学就读的一年级儿童（年龄为 7 岁）。他指出，不仅家庭和学校在儿童音乐活动领域占据突出地位，更大的学校社会制度也在音乐活动中举足轻重。此外，受政治和文化认同（布朗芬布伦纳的外部系统和宏观系统）的驱使，他们也在正式的音乐课程以及教师（对孩子）的个人音乐分享中扮演着重要的角色。作为个案研究的对象，卢姆选择的三名新加坡儿童的家庭在阿帕杜莱的维度中展现得十分明显。在自由演奏中，这些孩子使用了各种电子和媒体设备，包括便携式卡拉 OK 机、DVD、CD 还有电视。

这些研究（Lew，2006；Lum，2007）应该独立地强调儿童影响网络的各个方面，以验证这些社会理论与儿童音乐发展的相关性。

孩子出生在家庭的亲密关系中，正是在这一方天地和最稳定的社会单位里，孩子首先学会了定义他们的文化模式。家庭的结构涉及地位和权利的分配，以及父亲、母亲和孩子核心的责任，也包括连接扩展成员的亲属关系网（McAdoo，1993）。孩子在家庭中学习他们当前和最终的角色、权利和责任，此外，他们还是家庭价值观和偏好的接受者和施行者（Freeman，2000）。涉及个人成就、生活方式、教育或职业抱负的问题源于家庭，以及家庭的种族、民族以及宗教信仰，而这些因素通常是了解儿童价值观的核心。得益于家庭教育，孩子拥有了水源丰富的文化"水库"，存储了他们的动机、技能、态度和行为，这些要素将会伴随着他们从童年时代一直到青年时期。而从家庭迈入成人世界的过程中，孩子们也会逐渐了解并掌握这些要素（Lareau，2003）。

家庭中的音乐在婴儿出生前后直至未来，都会如影随形萦绕耳旁。此外，家庭音乐也会与更大的文化社区联系在一起，产生儿童音乐情感的"声波环绕"。家庭的各种人口特征可能与儿童接触和体验的艺术和文化有关，包括音乐。婚姻模式、家庭规模和生育率，以及核心家庭成员所扮演的角色在内的基本特征，都会对儿童的音乐行为、倾向以及品位产生影响。与儿童音乐发展更为相关的可能是父母的社会经济和就业因素（他们能支付私人小课的学费么？或者是音乐会的门票？）、宗教信仰和习俗（家庭中祈祷歌、赞美歌、仪式歌以及其他仪式的音乐内容是什么？）的影响以及家庭圈子中长辈的存在和关爱——尤其是祖母（他们传给孙子们的歌曲曲目是什么？）。进一步考虑的是家庭中的传统和不断变化的行为，如坚持传承、吸收同化、甚至（在某些时段）重新发现他们的文化身份。最终，家庭的养育方式很自然地影响了儿童的家庭音乐经验。（睡觉前是否听摇篮曲？音乐是家庭娱乐活动的一部分么？儿童是否学会把音乐视为对他们适当社交行为的奖赏？）

从孩子呱呱坠地开始，家庭的影响力就将现实的潜意识基础嵌入孩子可接受的价值行为范围内。儿童和青年所作的决定，依赖于家庭和社区内长时间协调创造的态度网络，以及更广泛的文化和社区。通过积极寻觅以及环境使然，孩子会接受到大量的信息，他们进而将这些数据转化为一系列的概括、成规和理论，并将其运用到日常生活中。举个例子，一个年

轻的女孩，在派对和家庭聚会中会自然而然地唱歌跳舞，在家里或学校运动场玩乐时，可能会倾向于尽情狂欢的音乐作为自己的消遣和娱乐。这种喜悦的冲动可能就流淌在血液里，以至于无法被压抑。一个在感情稳定的家庭中长大的男孩与遭遇情感挫折的人相比，更有可能从容地面对朋友的嘲笑，毅然追求自己的音乐兴趣。在诸如长笛或钢琴这种更具性别色彩的乐器中，情况更加如此，他可以自由选择自己的课程，无视同龄人的偏见。在重视音乐的家庭中，孩子们通常会被教导音乐的选择不在于一个人是否会制作音乐，而在于他将在哪种乐器上学习和演奏音乐。（Davidson，Howe & Sloboda，1995）正如爱德华·霍尔（Edward T. Hall）假设的那样："文化的习得始于出生"，而这一"过程是自动的"，需要自发的学习而非被动的受教（1992，p.225）。他认为"获取信息是如此的基本和重要"，以至于成为了自我的一部分，这一行为模式是自动的，无法被分解（p.225）。行为并不总是有意识的和个人的（Hall，1992），而是与潜意识和公共价值联系在一起。事实上，一个家庭的行为和态度不断地映射在孩子身上，他们的个人认知、态度和选择都深受家庭环境中内化行为的影响。（Eshleman，1988；Lareau，2003）

孩子音乐上的进步和发展主要是依靠学校正规的音乐教育活动。尽管教师负责提供精心策划的课程，但儿童的音乐文化适应以及社会化却是以非正规、非计划的方式，在学校教育的前后进行的。在这些过程中，文化适应是非正式的，即个人通过渗透的方式获得文化能力，吸收家庭环境的许多方面，如学习家族、社区和文化中的点点滴滴（Campbell，1998，2006，2007；R. Gibson & P. S. Campbell，待出版）。通过文化适应的过程，他们吸收着语言和方言、食物的喜好、穿衣的风格以及道德行为模式，这一过程通常是自然的，几乎毫不费力。人类学家梅尔维尔·赫斯科维茨（Melville Herskovits，1949）将音乐文化适应描述为在非正式的环境中表现出的环境声音，如唱歌和音调变化的语音。另一个相关现象——社会化，则被阿伦·梅里亚姆（Alan P. Merriam，1964）定义为"早年的社会学习过程"。孩子的音乐社会化会主动与主流文化重叠，这一过程的主要推动者是孩子的父母，他们会推进社会互动和语言发展，并教授孩子多种概念，如数字、身体部位、朋友和邻居（Minks，2006）。近年来，社会化显然已经取代文化适应，成为人们更频繁提及的概念，这是因为社会化将儿童视为学习的直接参与者，而不是文化知识积累者这一被动的角色。社会化需要社会群体的成员（如父母、祖父母）与孩子互动，向他们灌输社会团体的信仰和价值观，而文化适应的"发生"只是其终生过程的一部分，通过这一过程塑造个人身份和文化身份（Jorgensen，1997）。但无论如何，家庭作为主体角色（在其他有影响力的"景观"、生态环境以及社交网络代理人中）在儿童音乐行为和身份的构成方面都具有毋庸置疑的强大作用。

孩子与美国的"少数民族"家庭：社会历史问题

家庭是儿童音乐意义的主要来源，所以仔细研究家庭现象是必要的。在美国、英国、

澳大利亚、加拿大以及当今世界的许多其他地区，民族认同在家庭中的重要性已经变得愈发明显。由于当今许多美国年轻家庭的构成是多元文化的，特别是在美国多元文化主义兴起之后的 30 年中，对美国"少数民族"家庭的儿童进行研究有助于理解这些儿童经历的文化和社会化过程。"少数民族"一词指的是家族成员通过习惯或选择，持续将民族或种族区分开来的文化行为。与其研究那些主流的"全美"平均水平的家庭，对那些具有特定种族习俗和价值观，且文化辨识度极高的家庭进行考察，可以更加深入地了解儿童文化适应和社会化的社交网络。除了根据地区、宗教或社会经济地位描述民族和种族的人口统计数据表和条形图外，某些社会和文化模式也是显而易见的，并且与我们了解不同的美国家庭（包括他们的孩子）有关。不断涌入美国的移民浪潮以及整个家族从"老国家"移居到新家园的过程，都并非一帆风顺，主要的家族成员包括大人与小孩都必须承受调整和改造之痛。无论人们的故乡之根深扎在非洲、亚洲、欧洲还是拉丁美洲，儿童都是家庭单元的核心，且受家庭经济和人口发展的影响最大。这些家庭在移民和重新安置期间（甚至是几代人都不能离开这一过程），可能会坚持与种族有关的传统育儿方法，并保留语言和文化传统，包括音乐、故事和舞蹈。

从 19 世纪初一直到 21 世纪，美国对移民和难民来说都具有相当大的吸引力。再加上来自于欧洲、亚洲和拉丁美洲的流亡者、数以百万计被迫迁徙的非洲人民以及独特的非洲裔美国文化的演变，可以看到政府法规和"新世界"人口对美国本土社会的改造正在急剧而迅速地发生。在 20 世纪的大部分时间内，年轻的移民者抵达（美国）、成婚，并着手将孩子带临这个世界。他们的家庭在扩张（家庭中有六到八个小孩也并不算太多），同时寻求政治庇护的家庭也越来越多。孩子是潜在的经济资产，或者他们的出生会被一些人视为宗教义务（Mindel，Habenstein & Wright，1998）。然后像现在这样，母亲（特别是不需要在外工作的母亲）承担育儿的主要责任，而祖母和母亲的姐姐（他们子女的姨妈）对于核心家庭所在的扩展亲属系统也很重要（Gordon，1978）。如今从墨西哥、美国中部、东非和其他地区初到美国的家庭会继续实行传统的育儿社会化进程。在他们家族和亲属制度的领域内，一直珍藏着本族的歌曲、故事、诗歌、舞蹈、民间艺术以及传统的饮食和服饰——所有这些"民族遗产"都会在新世界里得以延续、保持和发展（Lareau，2003）。

在美国，移民家庭的孩子与非移民家庭的孩子相比，在学龄前参加娱乐项目的正规教育的可能性很小。非移民家庭的孩子可能会赶上正式的（娱乐项目）学习，但当他们进入幼儿园，尤其是受到了家长的鼓励后，便会将精力集中在学术课程上以期获得良好的表现。很快，移民儿童就会在学校体验美国化的进程：他们学习美式英语、美国历史、美国的数学、科学、社会研究、人文和艺术研究方法。他们会遵守或庆祝斋月、五月五日节，或者是中国农历新年，但他们也会欢庆美国国家假日如感恩节、马丁·路德·金日、总统日以及阵亡将士纪念日。在童年时期，他们也可能在美国式的学校乐团演出：如唱诗班、管弦乐队以及军乐队和音乐会乐队。对一些移民孩子来说，一把小提琴、一面小军鼓、一只小号或者是萨克斯管都是美国音乐生活方式的象征，因此，他们加入学校乐团的部分原因就在于：他们渴望融

入这个新的国度，并成为其中的一员（Campbell，1994）。

许多移民家庭的孩子往往会在童年的中期开始积累工作经验，虽然他们还在上小学，但已经常在家庭企业或低技能的兼职餐馆工作。在他们14岁的时候，就已经从小学和初级中学毕业了，在美国的大多数州，他们都有资格获得工作许可证（Feldstein & Costello，1974）。根据家庭需要（主要由父亲对家庭经济状况和需求进行预估），年轻的墨西哥人、高棉人、尼加拉瓜人和索马里人与美国的同龄人相比，会承担更多更重的工作责任。他们的课后以及周末的工作经常会阻碍他们参与各种学校组织的课外活动，如运动、社团活动以及各式各样的乐团演出（有时候是排练）。因此，在他们寻求美国化的过程中，部分孩子可能无法充分参与和体验学校生活，而这一段经历恰恰是最具"全美"特色的（Campbell，1993）。当这些年轻的工作者继续正规教育时，他们的观念可能会一直与家庭成员趋同，直至他们高中毕业进入大学、找到工作并开始新的生活（Campbell，1993）。

对许多孩子而言，家是隔绝各种忧虑的避风港，在家中，他们可以忘掉来自于学校、操场以及运动场的烦恼，并能将各种课外的琐事抛之脑后（Scott-Jones，1986）。

对于语言和文化不符合美国主流的"民族"家庭的儿童而言，即使他们获得了构成其"美国性"的特征，他们的避难所仍然是家和家人。在家中，他们可以无拘无束地用母语交流，并接触到从小就熟悉的本民族的文化习俗。随着孩子的成长，他们会在学校和家庭的文化之间跳跃，可能会在争取融入学校主流大众文化之时被家庭的第一语言和文化习俗所困扰。孩子在家庭领域内进行着代码切换，他们每天面对的父母、祖父母、兄弟姐妹以及他人，甚至是政府的补贴住房、紧凑的临时空间和拥挤的公寓，这些都是他们学习世界主要文化观的舒适家园。文化代码会深深地印刻在孩子的脑海中，使他们成为真正的自己。在他们的"民族"家庭中，童年时代深层次的文化学习也会流传下来。

美国"少数民族"家庭音乐的特殊性

这里简要记录了五个美国民族社区的育儿方式，他们广泛认同的音乐类型，以及通过音乐培养孩子，了解他们文化遗产的方式。当然，美国少数民族社区的范围十分广泛，更不用说以个人为单位的"民族"家庭更是不可计数，任何试图描述其功能和利益方面的尝试都可能被归咎于在泛化的边缘上摇摆。以下的描述是可考的，然而，这些描述是基于本章基础研究中出现的多个案例，又或是依据已发表的文献，所有案例都是根据它们产生的特定文化模式来进行聚类划分的。

爱尔兰裔美国人

从19世纪中叶开始的（有广泛记录的）饥荒，到新移民人数的相对减少，爱尔兰已经

成为美国重要的人口群体，是所有欧洲裔美国人中最大的群体之一。大约五分之二美国人的血统可以追溯到爱尔兰，因此他们有资格要求爱尔兰籍美国人的身份权。他们对这一身份有着不同的定义：比如在圣帕特里克节上"身穿绿色"，对爱尔兰传统音乐的聆听偏好，以及他们回到爱尔兰寻找家庭根源的方式。对于天主教爱尔兰裔美国家庭中孩子的研究，尤其是对最近移民家庭中的儿童研究，我们倾向于先了解那些坚定且具备道德感的母亲，她们善良且始终如一（Clark，1991）。这些母亲仍旧试图维护"绿宝石岛"的（爱尔兰的别称）习俗，遵守保守的天主教道德行为，在孩子的抚养过程中，强调服从和期望尊重。第一代爱尔兰裔美国人的父母（无论是何时到达美国的），都倾向于强调孩子的身体活动，并建议孩子去户外玩耍，就像他们自己在爱尔兰城镇和农村前哨所做的那样——这些地方会促进家庭间互相地认识和了解，"陌生人危险"并不是那些安定下来的美国人所关心的问题（Alba，1990）。直到 20 世纪中旬，年轻的爱尔兰裔美国男孩们才会被父母鼓励着去展望（升入）大学的机会和未来的工作，同时年轻的女孩也会被鼓励去学习如何经营家庭和养育家庭（Clark，1991）。今天的爱尔兰裔的美国家庭已经现代化了，即使是他们对年轻人的教育和工作的看法也趋于平等。维持家庭的稳定和谐对年轻的爱尔兰裔美国家庭来说至关重要，这样的氛围会让孩子在充满爱和责任的家庭中长大成人，并会以同样的责任和爱心回馈社会和他人（McMahon，1995）。

爱尔兰的主要出口产品之一是它的传统音乐，其中大部分会进入美国的唱片市场，在音乐会舞台、社区中心、酒吧和俱乐部进行演出。爱尔兰裔美国人的音乐身份，对那些寻觅爱尔兰风格的人来说，是与爱尔兰传统舞蹈有关的，其中就包括正宗爱尔兰踢踏舞和软底踢踏舞。年龄在 5—15 岁之间的女孩（人数比男孩多）会被送去参加每周一次的课程，学习舞者的标准步伐，以应对各式各样的舞蹈音乐，如吉格舞、角笛舞以及利尔舞。数量稍少的家长会安排孩子进行唱歌、小提琴、长笛和六角琴的音乐训练，更少的家长则倾向于孩子学习爱尔兰风笛和凯尔特竖琴。1951 年在爱尔兰建立的"爱尔兰音乐家协会"（简称Comhaltas），旨在向儿童和青少年推广爱尔兰传统的音乐、舞蹈和语言，这一组织已经走向了国际，分会遍及美国各大城市，如巴尔的摩、波士顿、芝加哥、丹佛、纽约、费城和旧金山（Hast & Scott，2004）。在为期一周的圣帕特里克节庆祝仪式中，孩子们会在室内外的舞台上表演传统音乐和舞蹈，并进行城市街道游行。此外，还有关于所有主要传统乐器的比赛、"轻快的小调"（单声部舞曲）、古老的爱尔兰歌舞，这些表演中（所有年龄段）的青年和小孩在这一年内都受到了爱尔兰音乐家协会分会的赞助和扶持（Campbell，2006）。有些孩子太小，无法参加培训，他们只能依靠观察和聆听，并试着模仿吉格舞步以及小提琴手的手臂运动。一些小孩在玩乐的时候（如荡秋千，在沙池中嬉戏，与洋娃娃玩耍，又或者是搭建乐高积木），会将"diddle-dee-dum-dee-diddle-dee-dum"的声音融入歌咏的形式中。对于希望保持或恢复与旧世界文化联系的爱尔兰裔美国家庭来说，让他们的孩子参与爱尔兰传统舞蹈和音乐中，是实现这一目标的重要手段（Shannon，1963；Scott and Hast，2004）。

墨西哥裔美国人

生活在美国的所有拉美裔人口中，有百分之六十以上来自墨西哥，墨西哥人的大量涌入已经持续了整整一代人（从 20 世纪 80 年代末开始）。墨西哥裔美国人在孩提时期就会学习他们的性别角色，男性会被培养为保护者和养家人，女性则会学习妻子和母亲的角色（Williams，1990）。墨西哥裔的孩子会去上学读书，但其中高中生的辍学率则较高（Garcia，2004）。熟悉团结的重要性是墨西哥裔美国人的特点，这样的家庭往往与亲戚们住得很近，并经常进行互动。传统的仪式和庆祝活动保持了墨西哥裔美国人文化的基本宗教信仰和价值观，包括五月五日节、亡灵节、圣诞节、（女孩 15 岁生日时要举行的）成人礼，甚至是教会节日和圣徒选定的节日。即使是对那些似乎已经悄悄消除了与墨西哥的联系的家庭来说，节假日也是向孩子灌输墨西哥裔美国人身份的最佳时机（McWilliams，1990）。

体现特殊事件和节假日的音乐各有不同，这取决于家庭偏好、家庭与墨西哥脱离的程度（或家庭与墨西哥联系的程度），以及他们居住的社区。孩子们会在标准的节日歌曲和家人们热衷的音乐中长大，他们的家会被名副其实的墨西哥音乐环绕。在家中，无论是广播、CD、电视还是其他媒体，都会散发出浓浓的墨西哥风格。德克萨斯州的墨西哥裔美国家庭，或特基诺人，可能会选择 Conjunto（19 世纪末产生于大峡谷附近，Conjunto 把波尔卡、华尔兹的节奏与墨西哥民谣融合在一起）这一音乐流派，如墨西哥流浪乐队、郎雀拉（墨西哥乡土音乐）、班达（墨西哥舞曲）以及夏洛楚颂乐（墨西哥本土风情音乐）作为背景音乐或者是舞蹈娱乐音乐。

热衷于流行摇滚风格的西海岸墨西哥裔美国人，可能更喜欢墨西哥流浪乐队中"灰狼一族"或"奥祖马特"的音乐（或者是 Conjunto 艺术家 Eva Ybarra 的音乐）。墨西哥裔美国音乐的节奏、织体以及器乐谱写方式会由艺术家以及风格流派进行区分，但连接它们的音素则都倾向于运用全音阶大小调旋律、主音和主和弦以及西班牙分节歌（Sheehy，1998）。孩子可以学到一些不同的合奏乐器，包括墨西哥风格的小号和小提琴、Bajo sexto（墨西哥弦乐器，12 根弦）、比尤埃拉琴（西班牙文艺复兴时期的一种弹拨乐器）及 Conjunto 音乐中的手风琴，还有无所不在的吉他。孩子会通过"耳濡目染"学习音乐技术和曲目，这主要发生在家庭（聚会）的娱乐中，由家庭成员通过口头传授这种非正式的方式向孩子教学（Sheehy，2006）。此外，因为歌舞是这些曲目常见的一部分，所以孩子在成长的过程中就会选择丰富的西班牙语歌曲和节奏来表现他们作为墨西哥裔美国人的身份（Campbell，1996；Gonzalez，2009）。

越南裔美国人

在 20 世纪 60—70 年代，许多越南家庭逃离家园前往美国。在美国公寓狭窄的空间内，

他们会通过日常的饮食节目了解美国和美国人（P. T. Nguyen，1995）。在 1980 年前后，一些越南人依旧会通过船渡的方式到达美国的港口城市。因此，负责移民安置工作的政府机构和教会团体会继续促进他们的美国化进程，以确保他们的就业（Strand & Jones，1985）。当这些移民（或难民）在收留他们的国家的社区，通过工作来寻求经济稳定时，父母通常会因为忙于生计而没有时间为孩子教授传统越南文化的奥妙之处（Reyes-Schramm，1986）。自然而然，孩子会从父母以及全职的祖父母那里得到——食物和语言、精心挑选过的民间故事、歌谣以及传统的价值观，比如一种强烈的民族性以及对长辈的尊敬（P. T. Naguyen & Campbell，1991）。越南裔美国孩子的童年基本是在重新安置的 30 年（1960—1990）中度过的，他们站在两种文化的边缘摇摇欲坠，通常情况下，长辈的传统与他们通过媒体和美式学校教育所获得的形象和经验会达到一个平衡点。两种传统的越南家庭特征明显——学者家庭和农民家庭，他们在（接纳他们的）美国背景下共存，就像在祖国一样。两者家庭的培养倾向明显——学者家庭鼓励和支持孩子们在学校中出类拔萃，农民家庭则希望孩子从事农业、渔业、家庭维修以及与美国经济企业相关的工作，如餐馆服务员、干洗店店员或者从事家政行业（T. D. Nguyen，1991）。还有一种情况并不罕见，即越南裔的美国孩子在传统的家庭中既没有学习的压力，也没有工作的期望（Reyes，1999）。

越南的音乐，不仅仅是器乐，还有传统和流行的越南歌曲，都会在儿童和青年的脑海中留下深刻的印记，即使他们已经长大成人。一代又一代，经历过重新安置期的"孩子"正在抚育着自己的后代，他们只有通过父母还有祖父母分享的回忆才能认识越南——那些经历过战争的家庭长者——讲述的故事是关于"从被撕裂的家园迁移到新的美国生活方式"。今天越南裔的美国孩子会在特殊场合（如越南新年）用心重温长辈的传统，而不是例行公事般地敷衍了事（P. T. Nguyen & Campbell，1991）。在越南的新年中，大型的家庭聚餐都会播放越南传统的音乐，而用餐环节最终会划分为民谣歌唱大会和卡拉 OK 比赛，这些环节会对越南民歌进行重新演绎（P. T. Nguyen，1995）。中等收入的家庭可以负担得起孩子的越南筝、齐特琴以及传统舞蹈课的费用（通常女孩参加的人数多于男孩），这使得孩子有机会在教堂、社区场所以及当地的传统和民间艺术节上进行演出。今天的越南裔美国儿童，大部分是从越南移民过来的第二代人，基本已经融入了美国的主流文化。由于在社区表演或录音中表现得十分出色，他们可能会进一步认识到一些民间旋律，如 Co La（白鹭在飞翔）、Ly Ngua O（黑马之歌）以及一些器乐片段，Vong Co（怀念过去）等。（P. T Nguyen & Campbell，1991）

非洲裔美国人

因为大部分的非裔美国人都不结婚（这可能是由于青少年的死亡率、男性监禁、健康状况不佳而导致性别比例失衡所造成的），因此非裔美国人小孩只有五分之一的概率能在双亲的抚养下长大（Bumpass，as cited in Ingrassi，1993）。按照传统，大多数非裔美国家庭中

只有一位单亲家长（通常是母亲）、祖父母、姑妈姑父，而祖父母往往是幼儿的主要照顾者。相较之下，中产阶级家庭比社会经济水平较低的家庭更有可能组成完整的家庭（Kitwana，2002；McAdoo，1997）。虽然美国黑人家庭可能没有任何价值体系，但幼儿父母往往注重自给自足，并有着强烈的工作意向，以及美国黑人种族所特有的积极的态度、坚持不懈的毅力，同时尊重母亲在家庭中的角色（Hill，1971）。

无论是浸礼会、卫理公会还是其他教派，都是非洲裔美国家庭的特殊优势之一，这些教会不仅可以增强正面的社会价值观，也能给予教众安慰、救济和支持（Hill，1971）。在教会里，孩子们最有可能遇到福音的现场音乐，以及影响这类音乐的布鲁斯、节奏布鲁斯和爵士乐等各种流派的元素（Boyer，2000）。从童年开始，虔诚教徒家庭中的孩子每周都会在唱诗班中接触到脚打拍子、击掌、点头等动作以及为其伴奏的器乐组合。虔诚的非洲裔美国孩子都沉浸在这种蓝调音乐和切分节奏中，同时会被教众所接纳，得以切实感受和学习美国黑人音乐的参与性和即兴性。他们会被载歌载舞的虔诚教众包围，感受纯正的福音歌曲，从那一刻起，他们懂得了音乐天生就流淌在自己的血液里，是自己（美国黑人）身份的一部分。

美国流行的大众音乐风格长期以来一直与非洲裔美国人的音乐情感联系在一起。从19世纪的灵歌到20世纪早期的布鲁斯和拉格泰姆音乐、福音音乐到各式各样的爵士风格、节奏蓝调、早期摇滚、灵魂、嘻哈音乐，这些风格都植根于蓝调音阶、音高和多音节交叉节奏的滑动音调中，并且在语音和歌曲之间存在声音变化。这类风格的美国黑人歌曲常常讲述艰难的岁月、压迫和街头生活的种种，同时控诉在社会中，平等的观点更像是夸夸其谈而并非真实存在。包括美国黑人小孩在内的所有孩子都可能会热衷和收藏图帕克和碧昂丝的音乐，此外，非裔美国家庭中的电台和苹果随身听也会经常调至其他流行的嘻哈音乐中（Kitwana，2002）。这些声音在年轻的非裔美国儿童创造性的表达中得以展现，与欧美裔、亚裔或拉丁裔儿童相比，他们（即美国黑人小孩）的操场歌曲和歌唱游戏通常更多、更切合实际，更可能使用公式化的介绍（Corso，2003；Gaunt，2006）。而大多数美国小学生——尤其是女孩——所喜爱的音乐剧中的一系列歌唱游戏，其大部分都源自美国黑人音乐的风格和特点。

美 国 原 住 民

在美国原住民家庭中，有六种家庭类型，主要根据偏好语言（在本土或者殖民地，通常是讲英语，在美国的西南部偶尔还会说西班牙语）、宗教信仰（本土的、泛印第安的和基督教的）、对土地的态度（敬畏或功利主义）、家庭结构（扩展的、虚构的和基本的）、健康的信仰和行为（本土卫生习惯与盎格鲁-欧洲医疗保健）进行划分（Nagel，1997）。在传统家庭、新传统家庭、过渡家庭、双文化家庭、文化变迁型家庭、泛再生家庭这六种家庭中，有的家庭继续扎根于过去的生活方式和传统，有的失去了过去的传统，有的融合了旧时代和当代印第安人和非印第安人的价值观，有的甚至以泛印第安人的方式更新了旧时的传统

（Nagel，1997）。这些家庭的详细描述是由雷德·霍斯（Red Horse）在1988年提供的，但值得注意的是，描述的范围为美国原住民中的儿童和青少年提供了多种多样的途径和"投影"，以至于美国印第安人的身份被外界所误解已经变得稀疏平常了（Red Horse，1988）。因此，即使是最好的教师，教育方案有时也会被混淆。尽管如此，正如家庭、部落或当地社区所定义的那样，孩子们正在融入美国本土的社会文化，一般而言，这种社会化的过程通常会基于"个人不可侵犯"原则，即运用劝说、嘲笑或使其蒙羞等较轻的纪律代替体罚。美国本土儿童的社会化主要是通过非语言的手段实现的，而通过榜样学习是儿童学会分享、尊敬长辈以及为集体作贡献的预期标准（Nagel，1997）。

即使在不太传统的美国印第安人家庭中，母亲和祖母也会继续使用以土著语言为特征的摇篮曲，她们通常会更加关心婴幼儿。以这种方式传播音乐文化，可以形成基本的语言和音乐短语（通常只有三个或四个音高在小范围内起伏），进而促成儿童早期的语音环境（Campbell，1989）。"传统土著知识"的本土化形式通常体现了宇宙学、社会生活、价值观和人际关系的基本信念（Diamond，2008）。音乐是一个公共事件，所以当部落家庭聚集在一起进行礼拜时（对长老的一种尊敬），以及在祈祷仪式、集体歌唱和击鼓等社交场合，音乐都会被视为传递本土智慧、宗教信仰、血统和历史重大事件的手段（Sijogn，1999）。"音乐故事"的价值在于它的隐喻意义，同时通过叙述传递关于祖先、家庭、动物、水路航道以及植物的重要文化知识，通过歌唱来强调道德和教训。因为音乐也是个人身份的一部分，孩子长大后可能会理解，他们终有一天会"唱出"自己的歌，来表达他们在这世界上独一无二的角色，以及他们与这个世界超越一生的对话（Diamond，2008；Miller，1999）。

生活在美国原住民保留地的儿童和青少年更有可能参加他们城市亲属的唱歌、跳舞和击鼓表演（Nagel，1997）。在部落学校中有开设传统的课程，如制作手鼓、串珠带、胸针、耳环以及缝制金属的锥体，这一器具会在女孩跳舞时发出叮当的响声（Campbell，2001）。而公立学校或者附近的保留地可能只会有一个"文化室"，但除非人口高度本土化，否则传统的美国土著文化的传播通常是零星的和表面的。因为流行音乐形式在这些社区中融合度极高，所有儿童从小耳濡目染的音乐大多类似于乡村、摇滚音乐，以及本地的音节用词配以本地的长笛和鼓（Campbell，2001）。总之，年轻的美国原住民通常处于不同的文化之间，试图理解老一辈的音乐和文化层次，这些元素曾经或依旧在他们的家庭中熠熠生辉，纵使沧海横流斗转星移，也不曾使其褪色（Campbell，1991）。

他们的音乐世界

如果孩子可以在家中习得包括音乐文化在内的普世理论文化，那么就会有充分的证据表明，孩子会在游戏、社会互动和自发表达中表现出他们文化的多样性。事实上，作为各种文化的成员，这项研究对于孩子所创造的音乐来说非常丰富，而孩子似乎天生擅长此道。在

没有成年人的直接刺激或指导下，儿童的生态环境文化——他们的社交网络——会自然而然地出现。孩子们唱着、诵着，并在音乐上反复哼吟着那些他们已经习惯的语言、旋律、韵律音素和乐句。当他们在厨房的地板上跳跃时，赋予他们的玩具"生命"时，甚至是与食物玩耍时，他们的音乐就类似于周围环境的音乐。孩子可以在自己的个人音乐中找到独特的个体意义，这在克拉夫茨、卡维基和凯尔（Crafts，Cavicchi & Keil，1993）以及坎贝尔（1998）等人的描绘中显而易见，越南裔美国儿童歌唱游戏的音色很容易与墨西哥裔美国儿童的音色区分开来。同样，当第一代爱尔兰裔美国儿童在尝试语言和歌曲之间的表达时，由于生活在不同的音乐环境中，他们的发音与美国本土儿童的发音也有所不同。儿童，尤其是处于学习语言和音乐语言边缘的幼儿，能很自然地表现出对"妈妈语"的细微差别。而引导幼儿发出音乐语言的看护人，会在婴儿出生后（Fernald，1991）源源不断地将富有表现力的音乐传递给孩子。

有说服力的论点认为，家庭并不完全控制孩子的文化体验，而且家庭文化（以及家庭中的音乐文化）不再仅仅是孩子和父母前期和个人的遭遇（Cannella & Kincheloe，2002；Kincheloe，2002；Lury，2002）。布朗芬布伦纳的理论证明了：在他的外部系统概念中，政府和媒体政策是影响儿童兴趣和价值观的潜在的强大轨道。事实上，政府政策决定了政府资助电视节目的性质，在一定程度上也决定了商业电视台的节目性质。随着视觉和声音信息的泛滥，阿帕杜莱媒体景观的组成部分会向儿童传达信息和态度，其影响遍及孩子的演讲、动作以及歌曲风格。孩子的音乐剧，特别是一些他们共同创作的歌曲、歌咏游戏以及熟悉的歌曲模仿，都充斥着他们在电视节目、电影、互联网和电子游戏中所熟悉的音乐（Lum，2007）。用于歌唱、运动的媒介音乐包括《紫色小恐龙班尼》（美国儿童动画片）中的歌曲，以及流行歌星夏奇拉（Shakira）、坎耶·韦斯特（Kanye West）和克里斯·布朗（Chris Brown）的音乐。当孩子到了上学的年龄（即5岁），他们的活动就属于媒体影响的范围了。当媒体向故乡以及家庭内的孩子传递信息时，这些信息产生于家庭之外，因此与传统意义上的家庭音乐创作（从父母到孩子的创作）有着相当大的区别。因此，"童年是人们依赖的时期"这一传统的观点，就被孩子获得的媒介流行文化所改变了（Campbell，2010）。

纵使孩子们的环境"景观"受到了技术、媒体和家庭环境的影响甚至转化，他们依然会在音乐上感受到持续的包容和融合，并积极参与每天围绕着他们的音乐社会化进程。他们的民族特性、家庭经济状况、世代传承的抚育孩子的风俗，都会影响到他们所熟知的音乐、他们会跳的舞蹈，以及他们未来的音乐创作。他们的音乐教育、对学校音乐的直接学习，会使许多计划外的，甚至是非正式的音乐流入家庭生活中。事实上，伴随着音乐的顺序教学早在幼儿园时就发生了，并且会贯穿小学的各个年级，还有一些场合可以通过音乐引导孩子们的社交，如课堂教师会把音乐视为社交信号，并用音乐奖励良好的行为，以及将音乐内化为工具，用于教授数学和语言艺术等非音乐的概念（Lum & Campbell，2007）。在家中、在当地社区，甚至在学校，孩子们的世界就是一个复杂的听觉生态系统，值得那些致力于儿童音

乐学习和发展的学者持续地关注和研究。这个生态系统是一个社交进程网络，包含了丰富的音乐内容，有助于增强儿童自我表达的能力。

<div style="text-align:center"># 感　　谢</div>

我非常感谢 Dr Chee-Hoo Lum、Dr Jackie Chooi-Theng Lew 和 Dr. Rachel Gibson 提供的学识，以及我们所讨论的关于儿童在学校内外的生活中有关音乐的话题。

<div style="text-align:center"># 参 考 文 献</div>

Alba, R. (1990). *Ethnic identity: the transformation of White America.* New Haven, CT: Yale University Press.

Appadurai, A. (1996). *Modernity at large: cultural dimensions of globalization.* Minneapolis, MN: University of Minnesota Press.

Barrett, M. S. (2003). Meme engineers: children as producers of musical culture. *International Journal of Early Years Education, 11*(3), 195–212.

Barrett, M. S. (2006). Inventing songs, inventing worlds: the 'genesis' of creative thought and activity in young children's lives. *International Journal of Early Years Education, 14*(3), 201–20.

Boyer, H. C. (2000). *The golden age of gospel.* Urbana, IL: University of Illinois Press.

Bronfenbrenner, U. (1979). *The ecology of human development: experiments by nature and design.* Cambridge, MA: Harvard University Press.

Bronfenbrenner, U., & Morris, P. A. (1998). The ecology of developmental processes. In W. Damon & R. M. Lerner (Eds.), *Handbook of child psychology* (Vol. 1, pp. 993–1028). New York: John Wiley & Sons.

Campbell, P. S. (1989). Music learning and song acquisition among Native Americans. *International Journal of Music Education, 14*, 24–31.

Campbell, P. S. (1991). *Lessons from the world: a cross-cultural guide to music teaching and learning.* New York: Schirmer Books.

Campbell, P. S. (1993). Cultural issues and school music participation: the new Asians in American Schools. *Quarterly Journal of Music Teaching and Learning, 4*(2), 45–56.

Campbell, P. S. (1994). Musica exotica, multiculturalism, and school music. *Quarterly Journal of Music Teaching and Learning, 4*(2), 65–75.

Campbell, P. S. (1996). Steve Loza on Latino music. In P. S. Campbell (Ed.), *Music in cultural context: eight views on world music education* (pp. 58–65). Reston, VA: Music Educators National Conference.

Campbell, P. S. (1998). *Songs in their heads.* New York: Oxford University Press.

Campbell, P. S. (2001). Lessons from the Yakama. *Mountain Lake Reader*, 46–51.

Campbell, P. S. (2006). Global practices. In G. E. McPherson (Ed.), *The child as musician* (pp. 415–37). New York: Oxford University Press.

Campbell, P. S. (2007). Musical meaning in children's cultures. In L. Bresler (Ed.), *International handbook of research in arts education* (pp. 881–94). New York: Springer.

Campbell, P. S., & Lum, C. H. (2007). Live and mediated music meant just for children. In K. Smithran & R. Upitis (Eds.), *Listen to their voices: research and practice in early childhood music* (pp. 319–29). Waterloo, Ontario: Canadian Music Educators Association.

Campbell, P. S. (2010). *Songs in Their Heads, second edition*. New York: Oxford University Press.

Cannella, G., & Kincheloe, J. (Eds.) (2002). *Kidworld: Childhood studies, global perspectives, and education*. New York: Peter Lang.

Clark, D. (1991). *Erin's heirs: Irish bonds of community*. Lexington, KY: University Press of Kentucky.

Corso, D. T. (2003). 'Smooth as butter': practices of music learning amongst African-American children. Unpublished doctoral dissertation, University of Illinois at Urbana-Champaign.

Crafts, S., Cavicchi, D., & Keil, C. (1993). *My music: explorations of music in daily life*. Middletown, CT: Wesleyan University Press.

Davidson, J., Howe, M., & Sloboda, J. (1995). The role of parents and teachers in the success and failure of instrumental learners. *Bulletin of the Council for Research in Music Education, 127*, 40–44.

Diamond, B. (2008). *Native American music in eastern North America*. New York: Oxford University Press.

Downs, J. F. (1964). *Animal husbandry in Navajo society and culture*. Berkeley, CA: University of California Press.

Eshleman, J. R. (1988). *The family: an introduction* (5th edn). Boston: Allyn & Bacon.

Feldstein, S., & Costello, L. (Eds.) (1974). *The ordeal of assimilation: a documentary history of the White working class*. Garden City, NJ: Doubleday, Anchor Books.

Fernald, A. (1991). Prosody in speech to children: prelinguistic and linguistic functions. *Annals of Child Development, 8*, 43–80.

Freeman, J. (2000). Families: the essential content for gifts and talents. In K. A. Heller, F. J. Monks, R. J. Sternberg, & R. F. Subotnik (Eds.), *International handbook of giftedness and talent* (pp. 573–85). New York: Elsevier.

Garcia, E. E. (2004). Educating Mexican American students; past treatment and recent developments in theory, research, policy, and practice. In J. A. Banks (Ed.), *Handbook of research on multicultural education* (2nd edn, pp. 372–87). San Francisco: Jossey-Bass.

Gaunt, K. (2006). *The games black girls play: learning the ropes from double-Dutch to*

hip-hop. New York: New York University Press.

Gonzalez, M. (2009). *Zapateado* Afro-Chicana *Fandango* Style: Self- Reflective Moments in *Zapateado*. In: O. Najera-Ramirez, N.E. Cantu, & B.M. Romero (Eds.), *Dancing Across Borders: danzas y bailes Mexicanos* (pp. 359-378). Urbana-Champaign: University of Illinois.

Gordon, M. (Ed.) (1978). *The American family in social–historical perspective*. New York: St Martin's Press.

Hall, E. T. (1992). Improvisation as an acquired, multilevel process. *Ethnomusicology, 36,* 151–69.

Harris, J. R. (1995). Where is the child's environment? A group socialization theory of development. *Psychological Review, 102*(3), 458–89.

Hast, D. E., & Scott, S. (2004). *Music in Ireland*. New York: Oxford University Press.

Herskovits, M. (1949). *Man and his works*. Evanston, IL: Northwestern University Press.

Hill, R. (1971). *The strengths of Black families*. New York: Emerson Hall.

Holloway, S. L., & Valentine, G. (2003). *Cyberkids: children in the information age*. London: Routledge.

Ingrassi, M. (1993). A world without fathers: the struggle to save the Black family [Special report]. *Newsweek*, 30 August, pp. 16–29.

Jorgensen, E. R. (1997). *In search of music education*. Urban: University of Illinois Press.

Katsuri, S. (2002). Constructing childhood in a corporate world: cultural studies, childhood, and Disney. In G. S. Cannella & J. L. Kincheloe (Eds.), *Kidworld: Childhood studies, global perspectives, and education* (pp. 39–58). New York: Peter Lang.

Kincheloe, J. L. (2002). The complex politics of McDonald's and the new childhood: colonizing kidworld. In G. S. Cannella & J. L. Kincheloe (Eds.), *Kidworld: Childhood studies, global perspectives, and education* (pp. 75–121). New York: Peter Lang.

Kitwana, B. (2002). *The hip hop generation: young Blacks and the crisis in African American culture*. New York: Civitas.

Laureau, A. (2003). *Unequal Childhoods: Class, Race, and Family Life*. Berkeley: University of California Press.

Lew, J. C. T. (2006). The musical lives of young Malaysian children: in school and at home. Unpublished doctoral dissertation, University of Washington, Seattle.

Lum, C.-H. (2007). Musical networks of children: an ethnography of elementary school children in Singapore. Unpublished doctoral dissertation, University of Washington, Seattle.

Lum, C.-H., & Campbell, P. S. (2007). The sonic surrounds of an elementary school. *Journal of Research in Music Education, 55*(1), 31–47.

Lury, K. (2002). Chewing gum for the ears: children's television and popular music. *Popular Music, 21,* 292–311.

MacKenzie, C. G. (1991). Starting to learn to play a musical instrument: a study of boys' and girls' motivational criteria. *British Journal of Music Education*, 8(1), 15–20.

Marsh, K., & Young, S. (2006). Musical play. In G. E. McPherson (Ed.), *The child as musician* (pp. 289–310). New York: Oxford University Press.

McAdoo, H. (Ed.) (1993). *Family ethnicity: strength in diversity*. Newbury Park, CA: Sage.

McAdoo, H. (1997). *Black families* (3rd edn). Newbury Park, CA: Sage.

McMahon, E. M. (1995). *What parish are you from? A Chicago Irish community and race relations*. Lexington, KY: University of Kentucky Press.

McWilliams, C. (1990). *North from Mexico* (revised edn). Westport, CT: Greenwood Press.

Merriam, A. P. (1964). *The anthropology of music*. Evanston, IL: Northwestern University Press.

Miller, B. S. (1999). Seeds of our ancestors. In W. Smyth & E. Ryan (Eds.), *Spirit of the first people* (pp. 25–43). Seattle, WA: University of Washington Press.

Mindel, C., Habenstein, R., & Wright, R. (Eds.) (1988). *Ethnic families in America: patterns and variations* (2nd edn). New York: Elsevier.

Minks, A. (2006). Afterword. In S. Boynton & R.-H. Min (Eds.), *Musical childhoods and the cultures of youth* (pp. 209–218). Middletown, CT: Wesleyan University Press.

Nagel, J. (1997). *American Indian ethnic renewal: Red power and the resurgence of identity and culture*. New York: Oxford University Press.

Nguyen, P. T. (1995). *Searching for a niche: Vietnamese music at home in America*. Kent, OH: Viet Music.

Nguyen, P. T., & Campbell, P. S. (1991). *From rice paddies and temple yards: traditional music of Vietnam*. Danbury, CT: World Music Press.

Nguyen, T. D. (1991). *A Vietnamese family chronicle: twelve generations on the banks of the Hat River*. Jefferson, NC: McFarland.

Red Horse, J. G. (1988). Cultural evolution of American Indian families. In C. Jacobs & D. D. Bowles (Eds.), *Ethnicity and race: critical concepts in social work* (pp. 86–110). Silver Spring, MD: National Association of Social Workers.

Reyes-Schramm, A. (1986). Tradition in the guise of innovation: music among a refugee population. In D. Christensen (Ed.), *Yearbook for Traditional Music*, 18, 91–101.

Reyes, A. (1999). *Songs of the Caged, Songs of the Free*. Austin, TX: University of Texas Press.

Scott-Jones, D. (1986). The family. In J. Hanaway & M. E. Lockheed (Eds.), *The contributions of the social sciences to educational policy and to practice, 1965–1985* (pp. 11–31). Berkeley, CA: McCutchan.

Shannon, W. (1963). The American Irish: a political and social portrait. Amherst, MA: University of Massachusetts Press.

Sheehy, D. (1998). Mexico. In A. Arnold (Ed.), *The Garland encyclopedia of world music*, Vol. 2: *South America, Mexico, Central American, and the Caribbean*, (pp. 600–25). New York: Garland.

Sheehy, D. (2006). *Mariachi music in Mexico*. New York: Oxford University Press.

Sijohn, C. (1999). The circle of song. In W. Smyth & E. Ryan (Eds.), *Spirit of the first people* (pp. 45–49). Seattle, WA: University of Washington Press.

Strand, P. J., & Jones, W., Jr (1985). *Indochinese refugees in America: problems of adaptation and assimilation*. Durham, NC: Duke University Press.

Welch, G. (2000). Singing development in early childhood: the effects of culture and education on the realization of potential. In P. J. White (Ed.), *Child voice* (pp. 27–44). Stockholm: Royal Institute of Technology.

Welch, G. (2006). Singing and vocal development. In G. E. McPherson (Ed.), *The child as musician* (pp. 311–29). New York: Oxford University Press.

Williams, N. (1990). *The Mexican American family: tradition and change*. New York: General Hall.

第五章　当音乐属于他们：
支撑起我们的小小作曲家

杰基·维金斯

绪　　论

　　22个一年级的小家伙簇拥在我身旁，紧靠着钢琴坐着，颇有些争先恐后、互不相让之势。几分钟前，我们在教室里见了第一面，商量着一起写一首歌，一首属于我们的音乐课堂处女作。我征询孩子们的意见：我们的歌曲应该是怎样的呢？小家伙们显然对此驾轻就熟，轻松愉快地发表着自己的观点，在这惬意的环境下享受着小小作曲家的初体验。

　　一个孩子建议我们写一只狗，引发了（通常如此）一连串各式各样小动物的建议。在黑板上罗列了八到十个小动物后，我试图缩短这一过程，"人似乎命名了太多种类的动物，或许我们可以写一首关于动物的歌曲？这样我们就可以运用到所有的观点了？""好呀，好呀！"孩子们兴高采烈地回答道。紧接着，短暂的沉默便被一个清脆的童声打破："但是我想写一首关于公主的歌曲！"这时，孩子中一个6岁的"小外交家"提议，"动物也可以是公主啊。"教室再一次同时爆发出五花八门的想法。"国王可以是狮子。""王后可以是……""猴子可以当守卫！"（这时那个清脆的童声再一次响起）"不，我想让猎豹当守卫！"瞬时间，我们达成了共识，《动物宫殿》成了这首歌的名字。我不记得这个点子出自我还是某个小孩，但显然这个歌名受到了广泛拥戴，我一笔一划地将它写在黑板上，边写边大声地念出来，下面是一双双殷切的目光，稚嫩而又亟需鼓励。

　　为了让歌词的谱写顺利完成，我建议，"当人们听到这首歌曲时，他们需要知道它的主题，我们或许可以这样开头，从前有一座宫殿……"随着不约而同的赞成声，一个细声细气的声音接着我的建议往下说道："……有很多小动物住在里面！"当这两行句子写在黑板上后，剩下的歌词也就水到渠成了——每个孩子都提出了建议，有时建议会被小伙伴们修改，但大多数都保留下来，写在了黑板上，以下便是孩子们的成果。

动物宫殿

从前有一个宫殿

有很多小动物住在里面

宫殿由猎豹和猪守卫着

国王是一条鳄鱼

王后是一只鸭子

王子是一头驼鹿

公主是一匹独角兽

弄臣是一只猴子

我大胆地提出，我们或许已经拥有了足够的歌词来制作这首歌曲，孩子们的回答异口同声："那下一步我们该如何演绎它呢？"许多孩子想要"设计动作"，畅想着歌曲应该伴随的律动或者以何种方式演绎。我尝试着说明我们还没有写出这首歌曲的音乐部分，只是刚刚完成了歌词，但小家伙们正忙不迭地相互嚷嚷着各自的观点（一些调皮鬼甚至已经在地板上翻来覆去，"扮演"着猎豹、猴子和鳄鱼的角色了），压根儿没注意到我正准备讲话。

在这场兴奋的骚动中，一个声音引起了我的注意。"等一下！这并不是一首歌，这是一首诗呀！我们必须唱出来，让它成为一支歌！"我一下愣住了，这种语气似曾相识，对了！这是我惯用的口气呀。在我与孩子一起编写歌曲的31年里，我不记得曾听到过这样一个奇妙的阐明问题的方式，它竟然出自一个小孩子之口！但显然，这小家伙已经吸引到了所有伙伴的注意，这是我刚才都没有做到的。在随之而来的安静中，我支持了这位斯科特（Scott）小朋友的看法：目前为止，我们都还在做诗，我们需要让声音发出，萦绕耳边，为诗插上音乐的翅膀，让诗成为歌谣。当务之急，我们需要决定该如何演唱这首歌。

我走到钢琴旁，弹奏了一个G大调和弦，并以中央C右边的D作为最高音。当我弹奏这个和弦时，我问："我们该这么唱吗？它该怎么进行下去呢？"忽然，一个声音清晰而又响亮地唱了起来：

我马上将他唱的弹了出来，边弹边唱着歌曲的旋律，并维持着相同的G大调和弦。我刚一停顿，另一边的第二个小女孩就将结尾唱了出来：

"好啊！"孩子们欢呼着，似乎对此颇为满意。这个女孩不仅将她的想法唱了出来，双臂还不自觉地挥舞，配合着歌曲左右摇摆，活脱脱一个流行歌手，让人不禁莞尔。仔细一瞧，在她的歌声与身体律动中，每一个下意识的动作里都还带着明确的意义。接着我又连续弹奏了两个乐句，为第二个乐句配上了 E 小调。此时，我放弃了维持和弦，将领导权交予小女孩的身体律动。对，就是她创作了第二段乐句，并为旋律配上了嗡吧嗡吧的节奏低音，推动了歌曲向前发展。我有意让学生建立起韵律和速度，一旦他们运用自己的新奇想法将其实现，我随即在伴奏上给予他们更多的鼓励，支持他们的想法并保证歌曲的原意和流畅性。每一遍重复中，我都会从开始边弹边唱歌曲的旋律，帮助孩子们熟悉整首歌曲，清楚我们处在旋律和声的哪一部分。

第三和第四行的写作还是以同样的方式完成。我边唱边弹着孩子们给出的点子，每次总会有一个孩子用新的旋律结尾。

The pal-ace was guard-ed by cheet-ahs and pigs,

接着的第四行，在目的明确的歌唱中开始，歌声里带着终止和解决的意味（当呼喊着"注意啦！注意啦！"的时候，孩子们总会挥动着手臂，手舞足蹈）：

The king was a croc - o - dile.

于是，当我弹奏新创作的旋律，并用嗡吧嗡吧的和弦进行伴奏时，全班孩子合着伴奏，将这首歌的第一部分完整地唱了出来。他们看起来干劲十足，演唱也滴水不漏。但由于第四行节奏的（终止）特性，几个学生似乎认为我们已经完成了歌曲。这时我察觉到，孩子们或许有些走神了，变得不那么专注，于是我试探性地问他们是否愿意就以创作好的音乐作为重复，为最后四行歌词谱曲。他们马上进行了抗议。在一片"不，不，不"的拒绝声中，一个声音喊道，"不，我们才不要这样编写音乐。"[①]

所以再一次的，我弹起了钢琴，同孩子们一起唱了开头的四行。当我们唱到第四行的时候，一个小女孩自然地接上了第五行，孩子们的选择最终让音高中心发生了移位：

① 这是人们经常听到孩子们在教室中作曲时的评论——表明他们对某首音乐创作（如音乐的走向）会有一个先入为主的观念，当创作过程与他们原本的想法背道而驰的时候，他们就会马上说出来。这是我 30 多年来和孩子们一起教学和创造而得到的经验（Wiggins, 1992, 1994, 1995, 1999a, 2001, 2002, 2003, 2009），此外，我从与学生合作的其他教师的实践和研究中也得出了同样的结论。

The queen was a duck

　　紧随其后的另一个小家伙充实了这个观点，认为可以加上动物的声音，只见她挥舞双手，举过头的两侧，一闭一合，就好像一只鸭子的嘴，每次张合还配合着一声嘎嘎叫：

The queen was a duck (quack quack!)

　　鉴于我们似乎在寻找一个全新的乐思，我便从鸭子王后的那一行开始演奏（而不是回到歌曲的开头）并停顿了一秒。不出意料地，一个小朋友再一次完美地接了下来：

The prince was a moose

　　小家伙们正热火朝天地商量着要把驼鹿的声音加入下一行，与"嘎嘎"的鸭子声平行，为了不破坏他们的兴致，我一边摆动着手指，一边忙不迭地发出"呦呦"的鹿鸣声，紧接着又把双手放在头的两侧，模仿鹿角的样子（这是我能想到的最快表达了）。孩子们嬉笑着接受了我的点子。

　　我们再一次回到了歌曲的开头，在"公主是……"之前稍作停顿，这时孩子们似乎明白了创作的过程——我会弹奏已经创作好的部分，然后停顿，手指离开钢琴，静待一位小作曲家继续创作下去。在我与孩子携手写歌的经验中，虽然这种作曲家团结合作的方式更加复杂，但非同寻常的是，在整个创作过程中我并没有进行干预或给出许多意见，尤其我们的小作曲家们还是那么的年轻、稚嫩，缺乏经验。这群小朋友主导了整首歌曲的创作过程，并似乎可以承担全部的责任。我唯一的角色，就是记录下他们所创作的一切。

　　当我再一次停顿，一个小女孩响亮而清晰地接了下去（听起来非常合拍，她甜美清脆的声音一直持续在 E 音上）：

The prin-cess was a u - ni - corn.

　　我有些惊讶，但又带着一些疑虑，会有孩子能够以恰当的方式解决下一行吗？要知道这颇有些难度，需要给这首歌一个合理的结尾。我再次回到钢琴伴奏的角色，引导着我们已

经完成的歌唱部分（从头开始）。当我们停在歌词的最后一行时，一个坐在房间远侧的小男孩成功地将结尾唱了出来：

结尾的旋律令人印象深刻，小男孩的声音也是如此的完美无缺。最重要的是，他的想法完整了歌曲旋律，成功地解决了在整个创作过程中，由旋律轮廓发展所产生的所有张力。无疑，这是一个决定性的结尾——尽管歌曲的开头暗示着 G 为主调音，但清晰明了地结束在 D 大调上。他在这么小的年纪，能够基于自己对音乐的理解体会而成功地做到这一点，不禁让人瞠目结舌，但细细想来，却又欣喜不已。

现在我们的歌曲正式完成了。全班一起精神抖擞地唱了一遍。唱毕，孩子们又宣布要给这首歌设计动作。一些小家伙认为我们应该伴随着歌声，将整个场景表演出来。刚一说完，便忙不迭地推荐自己参加动物的扮演，随着动物角色的争抢，孩子们开始有了冲突。而班主任又恰好不在，于是我建议他们先给歌曲中所有的动物角色设计动作（当然，孩子们高兴地接受了这一提议，并满怀热情地投入其中）：

动 物 宫 殿

当班主任回到音乐教室时，孩子们正唱着歌儿翩翩起舞，颇为得意地展示着自己的设计动作，每一次歌曲的重复都还伴随着新的动作。我不确定孩子的班主任是否相信他们确实创作了这首歌曲或能够创作这样的歌曲。但孩子们却不以为意，非常自豪于自己的杰作。似

乎在不经意间，他们就悠然自得地完成了整首歌曲的创作。对于他们来说，一切都如呼吸般自然，他们似乎并没有觉得自己做了什么不同寻常的事情。

　　显然，《动物宫殿》的作者参与了一次全面真实的音乐体验，这对于他们当中的每一个人，都具有弥足珍贵的个人意义。布鲁纳（Bruner，1990）或许会将这种经历定义为一次机会，一次学习者在音乐的背景下构建自身意义的机会——构建他们自己的音乐故事——作为一个"相互学习的团体"（p.56），通过"互动的教学"去构建自己的理解（1996，p.24）。这首歌曲的产生经过了"人与人之间的探讨"（Bruner，1986，p.122），受到了不同文化层次的影响：包括学校与课堂的文化、孩子自身分享经验的文化、孩子接触媒体的文化以及他们对普通音乐的文化体验。这个音乐作品以及孩子对其表现形式的奇思妙想——如加入流行风格的手势以及想要将歌曲变成一个更宽泛的表演平台——无不透露出他们分享着（在自己经历中）对歌曲本质的理解，而这种经历来自于校园内外。

　　作为教师，我的一举一动也同样影响着歌曲的创作过程。因为这个过程就发生在我的课堂中，作为教师以及学习团队中的一员，无论在音乐还是社会性上，我都对周围环境产生着影响。在任何情况下，协作作曲都是带有社会性和音乐性的过程，这一过程中，思想的火花将会产生，并且通过音乐、文字，有时是手势的互动发生碰撞，进行交融（Wiggins，2006）。然而，当协作作曲（或者是其他的经历，这一点很重要）发生在教室或其他正规学习场合，还会受到教师构建的环境因素影响。尽管学习环境中包含了物理性（如在"动物宫殿"的插图中，学生与教师或其他同伴的近距离接触都是有意而为之，这样的设计能够让更多腼腆内向的学生发出声音，使他们的观点受到应有的关注），但最重要的性质依然是社会性，原因在于学习主要是一个社会性的过程——文化心理学中的一个中心前提，许多教育心理学家如布鲁纳（Bruner，1990，1996）、科尔（Cole，1996）、拉夫和温格（Lave & Wenger，1991）、罗戈夫（Rogoff，1990，2003）、罗戈夫和拉夫（Rogoff & Lave，1984）以及维果斯基（Vygotsky，1978）都曾对它做出明确的解释。由此可知，社会性、教学法以及音乐教师的决定和行为在构建学生的认知过程中扮演着极其重要的角色。即使在完美无缺的学习情景下，学生与教师之间依然会进行不间断的讨论、交流，寻求一种积极的、富有成效的互动，使各方面的因素都向预期的目标发展。[①] 温格（1998）将这种讨论定义为"一项成就，需要持续的专注以及不断的调整"（p.53）。

　　将学习、教学以及作曲视为文化、社会传播的过程，反映出一个文化心理学的视角。

[①]《动物宫殿》的创作经历与我在学校环境中与年轻作曲家合作的许多类似过程相比，所需的商谈沟通会相对较少。（1972年当我第一次进入课堂的时候，我就拥有了与普通音乐小学生一同作曲的经历。时光荏苒，我与学生们一同参与了900多首歌曲的创作，此外还一同创作了超过1000首器乐作品。）在《动物宫殿》的故事中，似乎更多的协商发生在歌词的创作过程中，而非旋律的创作过程。从我和孩子们一起创作歌曲的经历来看，我知道情况并不总是这样。但对于高年级学生来说，题目或主题的选择常常让他们不堪重负，因为他们想要确保自己创作的歌曲会被同龄人视为"真实的""酷的"，并表现出自身与当下社会和文化之间的交融与默契。

在巴雷特介绍性的章节中有详细的解释，这个视角"或许可以描述为人们试图阐明：文化的实践与意义以及人类的能动性是由心理过程和心理结构组成的，两者相互关联、相互支撑，且互为推动力"（p.5）。在包括本章的分析中，文化实践被视为教师的支持以及在课堂学习的环境中协作写歌。分析试图阐明参与者自身的意义构建过程，特别是在教师给予一定帮助（支架式教学）的环境下学习者的能动性。在此情况下，核心问题在于两者之间微妙的平衡，一方面，建立一个能让个人能动性充分发挥的环境，需要学生创作出耐人寻味的乐思；另一方面，教师支架式的教学设计必须满足学生的需要，并且能够在正式的场合中（比如学校）实施。教师支架与学习能动性之间，存在着张力的多种表现形式，即便是相对狭窄的张力，依然是本章的讨论范围。至于如何运用关键的张力，通常取决于教师——毕竟教师会主要负责构建并维持一个课堂环境，用以引入学习。

本章的写作让我得以重新审视在超过三十年的教学生涯中，我与学生通过文化心理学的视角协作作曲的具体课例。相关的资料出自于多年来各种各样的环境，当中包括录音、录像、课堂笔记，以及学生作曲过程中产生的艺术作品，这些珍贵的物件记录了当时师生互动、协作作曲的课堂学习场景。所有资料都取自音乐专家授课的美国小学普通音乐课堂，其中就包括了许多不同环境下我亲身教学的课例（Wiggins，1992，1994，1995）。也有一部分课堂实例来自于其他教师，无独有偶，他们也采取了师生互动、协作作曲的课堂教学方法（Wiggins，1999a，2001，2002，2003，2009）。一些课例作为协作作曲中"观点收集"的一部分，只是无意之作。而另一些课例（如《动物宫殿》的故事）则记录于其他教师的课堂，课堂中我以客座教师的身份出现。而塑造这一教学过程的原因，是为了职前或在职的教师教育。总的来说，大概有 400 份记录，或者说是 400 首形式各样的歌曲由小学的孩子创作而成，成为了他们普通音乐体验的一部分。

从收集的资料里，我挑选了作曲过程中最具典型性的师生互动课例，将当中音乐与语言的互动摘录出来。接着我分析了资料中反映核心教学问题的所有记录和场景笔记——这些记录、笔记都取自自然发生的主题。随后的分析源自我多年来对教学经验的反思，因此代表了我作为教师和研究者的观点。我的一言一行、一举一动都源于对教学本质的执念，并反映出作为教师和研究者的我在师生互动的情景中，对什么才是真正的教学的思考。

学习者的能动性

如果学习是一项个人行为，那么为了让个人的意志和需要充分体现，并且参与意义构建的过程中，我们需要将自己想象成由自我意识推动的"能动性"（布鲁纳，1996，p.16）。能动性，是文化心理学中的一个重要议题，可以描述为一种意向性以及在特定的情况下或特定的时间内控制一个人的感观。弗莱雷（Freire，1970 / 2002）将意向性定义为意识的本质，并提出一种"提问式"的教育，这种"提问式"教法通过教学双方兼具教师与学生角色的

对话，能够激发、砥砺学习者（学生和教师）的批判意识，有助于意向性的培养（p.79）。布鲁纳则认为能动性是人格的一个普遍方面，"来源于一个人对自身能够发起并实施某一活动的感觉"（p.35）。

人们体验着自身的能动性……这是一个"可能的自我"，驾驭着渴望、自信、乐观以及他们的对立面……因为能动性不仅意味着发起，还包括了完成（行动）的才能，它还隐含着技能或诀窍。成功和失败都是人格发展中的主要养分（Bruner，1996，p.36）。

能动性是学习能力的核心，在类似《女性的思维》（Belenky，Clinchy，Goldberger & Tarule 1997）（描写女性学习过程中的合作研究）、《梦想守望者》（Ladson-Billings，1994，描写的是对非裔美国学生成功教学的研究）等重要著作中有着深刻的表述。

如果学习过程需要学习者的能动性，那么教学过程设计就必须易于培养和发挥学习者的能动性，从而给予学习者充分发挥的空间（Freire，1970 / 2002，2003）。尼伦和吉鲁（Nealon & Giroux，2003）提醒我们社会文化环境不会一直给予能动性发挥的空间，依靠相关的社会力量，我们的能动性或许会"在我们所处的环境中，既受到制约又受到支持"（p.195）。在我（Wiggins，2006）与其他教师研究学生作曲的工作中（Allsup，2002；Barrett，2003；Burnard，1999；Davis，2005；Espeland，2006；Faulkner，2001，2003；Ruthmann，2006；Savage，2004），明显地看出能动性的感觉与意向性的时机对学生撰写原创性音乐是极为关键的。因此，参与学生协作作曲（过程中）的教师必须谨言慎行，以确保充分发挥学习者的能动性，而非在不经意间对其进行约束。

个人能动性根植于社会与文化之中，显而易见，学者们会想象它的性质并尝试给出结论。布鲁纳（1996）在合作探讨的环境下论述个人能动性，原因是他认为这些概念错综复杂且相互依赖。沃茨奇、塔利维斯特以及哈格斯特龙（Wertsch，Tulviste & Hagstrom，1993）则提供了另外的角度，他们认为能动性"绝不仅仅限于皮肤（表层）"，它通常由社会进行分配或共享，且带有文化的影子（p.352）。巴赫金（Bakhtin，1981）进一步表明思想本身并不受限于皮肤和头骨，而是同人与人之间的所知所想有着内在的联系。巴赫金认为，我们的观点只是"他人观点的一半，它并不专属，除非我们在观点中加入自己的思想意图"（p.293）。罗戈夫（Rogoff，1990）则将共享理解或主体间性定义为教学过程中不可或缺的一环。而在我的工作中（Wiggins，1999a），已经展示了音乐的"主体间性"（intersubjectivity）在合作式音乐创作中的原貌。此外，埃斯佩兰（Espeland，2006）将孩子作曲的过程描述为在社会与文化的过程中打下独具匠心的能动性烙印。

沃茨奇等人（1993）在维果斯基（1978）之后提出，能动性是由文化的符号和工具进行协调的，因此个体与他们使用的协调手段之间通常没有界限。比如，在一个盲人和他的拐杖之间，由贝特森（Bateson，1972）创造的例子，同样被沃茨奇等人引用。对于沃茨奇而言，社会文化环境中的协调能动性就是在相互作用的社会环境中，个体运用协调手段的能力（符号和工具）——这种能力建立在他们的观念和理解之上，并通过协调能动性的过程，深

化他们的观念和理解（p.346）。简而言之，"协调是一种途径，通过外部的社会文化活动转向内部的心理运行"，在这一过程中，协调来源于社会互动中的一个材料工具、一套符号系统或者是另一个人的一项行动（Huong，2003，p.33）。

维果斯基（1978）提出，当孩子开始内化并拥有自己的口头语言以及言语协调的思想，当他们的语言能力和思维方式逐步提高，相应地，孩子在更高层次的心理过程中的表现也会更加出色。维果斯基认为，言语和思维的过程是相互作用的，言语在组织思维的同时，思维也强调着言语。真正的乐思也是如此。通过参与表演、创作以及聆听协调的乐思，个体获得了组织乐思的能力，与此同时，乐思也在音乐参与的过程中发挥着关键作用。维果斯基（1978）将言语思维描述为"内部的言语"，并将以自我为中心的言语（如对自己大声说话以尝试解决某事）定义为外部言语（对话）与内部言语（语言思维）间的过渡（p.27）。在我最初的研究里（Wiggins，1992），我从超过一百个的课例中发现，学生在参与解决音乐问题时通常会大声地对自己歌唱，我将这个过程定义为外部协作的音乐体验与内部音乐聆听（乐思）之间的过渡。

如果语言能够协调思维，并在音乐的过程中对音乐思维进行调节。我们就可以在自己的文化中同时习得语言以及他人的音乐互动方式。而个人之所以能够发展内化思想（理解概念）的能力，部分原因就在于能利用特点思维方式中的特定符号和工具（如口头的、音乐的）与他人进行互动。布鲁纳（1996）提道："能动性的思想不仅活跃于本体，它也在寻求与其他生动思想的交流。"（p.93）进一步说，布鲁纳不认为"没有了技能，我们会束手无策"，而是将技能视为"能动性的乐器，需要通过合作来获得"（p.94）。弗莱雷（1970 / 2002）认为师生"在共同成长的过程中会紧密地联系在一起，教学相长，携手并进。""人们会互相学习，并受到世界的协调。"（p.80）而协调的主要手段之一，就是支架式教学。

教 师 支 架

布鲁纳（1966；Wood，Bruner & Ross，1976）首先运用了"支架"这一术语，用于描述导师给予学生的支持。文化心理学将教学定义为社会与文化的过程。在这个框架内，支架代表着个体在支持或教授一个人的学习过程中所扮演的主要角色。布鲁纳（1986）将支架视为"可协商的事务"（p.76），教师"永远处在孩子的能力不断增长的边缘"（p.77），每当孩子掌握了（知识的）一小部分或一个组块，就将他们推向更高的能力水平。支架让学生能够加入专家的真实实践中，尽管他们只能承担自身力所能及的方面（Lave & Wenger，1991）。格林菲尔德（Greenfield，1984）将教师对学生的支持比喻成"有选择性的干预"，它能够扩展学生的技巧，使学生能够顺利地完成一项任务而不节外生枝。为了让教学过程极富成效，教师需要"为学生搭建最低限度但又必不可少的支架，方便学生理解但并未代替学生执行，使学生能够习得新的知识组块（pp.118-119）。"然后，"最终，支架内化成个人的经验，使

学生获得了独立解决问题的能力（p.135）。"

罗戈夫和加德纳（Rogoff & Gardner，1984）将支架的过程称之为教师的组织教学，旨在为学生（或者合作）问题的解决提供一个框架（p.98）。科尔（Cole，1996）陈述了协调行动与个人行动之间的协作关系，认为协调行动并不会取代学生固有的观点，反而会让学生将协作并入自身的努力（p.119）。斯通（Stone，1993）认为支架是一个"微妙的现象……包含了一系列复杂的社会与符号动力学"（p.180）。他描述了"一个流动的人际交往过程，当中的参与者能够无所顾忌地交谈继而创建一个不断发展的共同视角，用于构思当前的情况"（p.180）。

罗戈夫（1990）用"指导参与"代替"支架"，以描述正式或非正式的学习。原因在于，她认为布鲁纳的支架运用通常发生在有意为之的教学中。在她最近对于指导参与的解释中（Rogoff，2003），她认为（指导参与）这一过程比以前的观念更加强调彼此，学生会承担更多的主动权和责任，这样能产生一个更有说服力的课例，满足学习环境的需要，支持学习者的能动性（p.285）。在这些资料中，我利用支架的隐喻描述教师工作的本质，因为这一过程是正式学习经验中的一个有意部分。此外，我的隐喻包含了对斯通观念的扩展，即反映过程的流动性，以期建立一个不断发展的共同观点，用于构思现状。隐喻还包含了罗戈夫互动的观念，即学生承担更多的主动权和责任。因此，我对支架的诠释或许会比其他学者更加宽泛。

在我看来，对支架宽泛的视野（在许多方面）就是教学过程的本质。布鲁纳警告"教育绝非可有可无"（1996，p.63）——它不仅仅是……教育的媒介就是信息，而"信息本身可以创造现实，能够体现并倾向于那些在特定的模式中听到并思考它的人们"（1986，pp.121-122）。弗雷莱（2003）在他的讨论中提供了一个类似的观点，即教育行为的本质不仅包括内容，还包括陈述（p.117）。对于奥尔索普（Allsup，2002）而言，支架是一种教学的形式；他认为教育本身就是一种教学形式，而维果斯基的理论则表明了能力构建的存在。

在支架作曲的课例中，由于过程与结果的整体性，教师的音乐参与绝非可有可无，而是必不可少的。举一个例子，如果教师在作品的创作中提供和声支持，那么在某种程度上，教师的一言一行以及他在和声运用中的每一个进行都会被作品吸收采纳。因为创作是灵活的，创作中的作品会随着时间的推移不断变化，所以经常需要做出一些明确和声进行的决定，而不是（跳过讨论）任由作品发展。只要对歌曲的走向达成一致，教师就可以在学生演唱一首歌的片段时为其伴奏。这样的表演经常会延续到新的尚未作曲的章节中。在此过程里，教师的支架角色会自然地起到主导作用，去创建新章节的和声色彩，这是因为当作曲或表演进行到尚未创作的新章节时，教师必须迅速决定该如何接上和声伴奏。

在这些资料中，通常会有一些课例呈现出更老到的作曲家作品——当教师对和声进行了转位，学生依然会按照自己最初的想法进行演唱，使教师做出调整，遵循自己的歌唱（思路），配以合适的和声伴奏。但更多时候，尤其是课例中包含新手作曲家时，他们就会不自

觉地让自己的演唱服从于教师的和声选择，尽管这会让他们在最初的演唱想法上稍作改变，但这一举动通常不可避免。作为一名教师，我尝试在即将进行新小节创作时停下伴奏，鼓励学生将创作继续下去，但由于在创作过程中遇到了出乎意料的变化——缺乏经验的学生作曲家通常会在伴奏戛然而止时停止歌唱，踌躇不前。为此，我提出了《动物宫殿》的故事，在《动物宫殿》独特的创作过程中，尽管学生作曲家们年轻又缺乏经验，但他们仍旧在与教师的协作中显得轻车熟路。究其原因，或许是因为最初的几个建议都是在无伴奏的情形下提出的——在每次课例中，我会弹奏学生作曲家已经创作好的歌曲部分并适时地稍作停顿，此时学生就会很自然地，在没有伴奏的情况下接上新片段。在这样的课例中，学生似乎不经意间就融入了这一协作作曲的过程。因此，以一种更为谨慎的态度来看，缺乏经验的学生作曲家团体要想获得成功，往往需要更多来自于教师的支持。

支架创作性的音乐过程

出自于各式各样学习团体中的资料分析表明，本章讨论所产生的关于音乐与社会支架本质的信息，支持这些学生协作作曲的成果。以下描述了一个真实事件，发生在我的一个三年级普通音乐班中，在进行相应的作曲体验之前，我已经教授了班内大多数的学生两三年。

这个三年级的班正在创作一首名为《披萨》的歌曲，且已经创作出了几节歌词。一个学生提议（通过歌唱、手势以及解释）钢琴的伴奏应该是在低音上进行。

当我弹奏他的提议时，一些学生进行了补充，认为卡巴萨（沙槌）应该摇奏相同的节奏，且两倍于低音。接着，几名学生要求一直延续低音和沙槌的演奏，直到他们配出合适的旋律。我与沙槌的摇奏者做着眼神交流，点了一下头，建立了一个速度，示意开始，随后进行钢琴低音的伴奏，并用右手弹奏了一个临时的主音和弦，同时向全班点头示意，学生们便加了进来，唱着不同旋律去配合低音。几次重复之后，我们达成了对头两行乐句的共识：

为了向那些从未与儿童一起经历这一过程中的人阐明情况，他们（所有人）同时合着

伴奏唱着歌词，这一过程意味着多样的旋律会同时出现。[1] 但许多不同旋律的出现并不代表着每个人都进行了思考和创作，因为（1）从孩子的角度来看，创作是凭借自己的音乐经验进行的，而在他们所了解的、可预测的基本和声结构中，只有有限的可能性可供选择，（2）领导者总会出现在创作的团体中，一些学生会选择跟随他们。一般来说，只要一个特别的乐句唱过几次，学生就会被同一个想法所吸引——他们倾向于将此想法确定为自己的，尽管这个想法可能是由一到两个孩子首先提出的。[2]

通过这一过程所产生的旋律往往是连贯、可预测的。在《动物宫殿》的故事里，创新的观点几乎总是源自于某个人的自发歌唱。但在全班性的活动中，这种方式可能会使一些学生的才智受到质疑，因为并非每个学生都参与了创作。尽管如此，这一方式仍旧提高并释放了学生独立的音乐思想，在此之前，他们从未想象过能够如此成功地参与这一作品的创作中。事实上，初步的尝试往往会产生可预测的旋律，提醒作曲家在第二第三次创作中拒绝缺乏想象力、连续重复的观点，寻求更有意思的想法，而这些有趣的想法通常出自于协作环境中的人们。最终，教师支架体验能够让学生脱离（或只接受少许）教师的帮助，具备独立作曲或与小团体中的同龄人一起合作作曲的能力。

当《披萨》进行到第三行时，作者们创作了一个模进，暗示着一个没有包含主音的和弦。心有灵犀地，我在伴奏上进行了和弦的变化，以支持这个模进，使伴奏与旋律之间和谐、统一，并符合了学生的音乐经验，最终完成了这首歌曲。

披　萨

① 古德曼（Goodman，1978）将多重视角描述为同一个世界的不同"版本"。当个人在同伴与教师共同搭建的环境中相互合作，一起制作艺术时，其所得的成品会有多个版本。在这一语境下，这一艺术成果就是协商合作而成的产物。

② 应当注意的是，我让年轻或缺乏经验的作曲家参与这一过程的目的在于，使学生能够获得成功的歌曲创作经验，从而充分了解这一过程以及自身的自我效能感，进而促使他们能够与同伴一起工作，在随后的经历中创作自己的歌曲。在这些不同的经历中，教师的支架作用对于不同群体和个体是完全不同的。最弱或最不自信的学生可能仍然需要教师的支持，这一支持的影响力与教师为整个群体提供的支持不相伯仲。在连续统一体的另一端，一些小团体，两人组甚至是个人完全可以独立工作，只与教师分享他们的最终成果。当然，很多学生的需求就在这两极之间。然而，小组环境中的教师支架的本质并不在本章的讨论范围。

在孩子们的旋律创作中，最初我一直在使用四拍子的伴奏音型，并没有立刻察觉到他们在构思一个二拍子。当孩子们继续以二拍子进行旋律部分的歌唱时，我做出了调整，以合适的伴奏支持他们寻求的歌曲走向。这样的音乐决定并没有经过言语的交流，而是随着音乐的流动应运而生。在这一过程中，新观点总是层出不穷，让人感觉这样的势头会一直延续，除非这种流动的共通感（相互感觉）被打断——在创作过程中产生了一种强烈的统一性。

从《披萨》以及《动物宫殿》的故事中，可以看出支架学生的创作过程包括了音乐支架和社会支架两个方面。在全班性歌曲创作中，这两个方面得到了广泛的分析及运用。音乐支架包括：

◆ 帮助学生在音乐上实现自己的想法，使他们（在某种程度上）得以沟通和想象，但并不进行一步到位的辅助。

◆ 建立一个起点，引导学生开始音乐的创作（通常是给予一个动机或基本的和声结构，让学生得以进行旋律的创作）。

◆ 创作并弹奏和声伴奏，配合学生的旋律构思，或者在新的旋律素材创作中担任主导角色，引领学生进行旋律的创作。

◆ 为学生已完成的歌曲部分伴奏，为新音乐素材的发展做铺垫。

◆ 与学生分享音乐的惯用技法，帮助他们进行歌曲创作（在他们的音乐经验之内）。

◆ 肯定由团队创作的优美旋律——留意那些教室后方柔软、胆怯的声音——诱导、鼓励他们融入协作作曲的讨论中。

◆ 支持在集体创作的背景下由个人提出的更加完善的观点，使它们能够精确、完美地体现在作品中。

在课例分析中，社会支架包括：

◆ 为学生的音乐思维和过程提供时间和空间，支持（不是妨碍）学生积极灵活的想法。

◆ 建立并维持一个良好的气氛，使所有参与者都有机会思考并表达出自己的想法。

◆ 识别、支持并证实学生的观点，建立一个积极的、支持性的气氛，使学生的观点得到尊重和重视。

◆ 尽可能地为学生主导（创作）提供空间，使学生明确他们才是歌曲的作者——教师只是提供支持，并不篡夺和控制整个创作过程。

◆ 适时地旁观，腾出空间，鼓励同龄人之间的互动和支持。

◆ 在整个过程中，为反思以及独立性思考提供空间和支持——在此环境中，需要反思音乐的观点并支持音乐观点的流动性、灵活性。

通过支架式教学，教师能够让学生在实践的团体中不断提高自己，成为通文达艺的参与者（Lave & Wenger, 1991；Wenger, 1998），背景是在作曲实践的课堂中。随着经验的积累和时间的推移，学生参与变得愈加复杂和成熟，这会让学生们在创作的过程中承担更多责任。

当学生在正式的学习环境下创作时，他们需要且理应获得教师的支架式帮助，但教师的支持或许会无意中干扰到学生应有的个人能动性，这可能会导致师生间紧张的关系。为了进一步反映本章的课堂创作案例，我仔细分析了相关资料，意识到在许多的课程记录中教师并没有长时间地干预学生创作。在整个创作过程中，教师的角色更多的是团队中的一员，不会一直主导创作，这样一来，师生间的摩擦就很少发生了（Wiggins, 1999b, 2005）。但这并不意味着这一环境中不存在师生间的摩擦，我们应该合理地认识这种摩擦，理解并懂得如何与之相处，将它视为师生团队中的一个组成部分。当学生成为了学习团队中的长期成员，那么他们的想法和能动性就变得极具价值。通常在创作中，学生在具备了一定的能力时会采取主动，并在适当的时机寻求教师必要的支持，这样一来就能进一步化解学生能动性与教师支持之间的紧张关系。这意味着，我们需要思考这种紧张的关系：它们是什么样子的？它们是如何出现的？它们的交流方式是怎样的？

探讨紧张的关系

学习的过程中，存在着学生能动性与教师支架间的紧张关系，而在文化心理学的视角下，专家给予了这种关系多样化的解释，但是，对于如何以教师的方式缓和并解决这种紧张的关系，他们的看法却出奇的一致（van Manen, 1991）。在拉瑟（Lather, 1991）对解放教育的探索中，她将这一问题阐释为："我们怎样才能摆正自己的位置，在教学过程中尽可能少地支配和判断，给予学生充分的发挥空间，使他们能够全身心地融入，以自己的方式进行行动和描述。"（p.137）格林（Greene, 1995）将教师的支持过程描述为循循善诱以及释放天性，而非观念上的强加与控制（p.57）。布鲁纳则将学校教育视为共同的学生社区，他提醒我们，即使在这样的社区中，教师依旧需要对"协调策划过程"负责。在一个更民主的方法中，教师并不放弃自己的角色，只是在此之外增加了相应的责任，以鼓励其他人在社区中

分享权力（pp.21-22）。

弗莱雷（2003）认为，教学对话（即教师与学生的角色对话）对于教学过程而言是至关重要的。为了保证这一过程行之有效，教师必须维护学生思维的主导性，并严防对学生能动性专制性的、不利的干预（pp.116-117）。

针对于成功的教师教学法，凡·曼恩（van Manen，1990）在他启发性的讨论中给予了这样论述：我们不应该认为教师对于学生的影响必然是操纵性、还原性的，这也不是一个人寻求控制他人的过程。相反，影响意味着"人与人之间的坦诚和公开"（p.16）。作为教师，我们需要对自己的教育影响了若指掌，确保我们的教学方向总是有利于学生的发展——"增强孩子'生存和成长道路中'的各种可能性"（p.17）。

在教师支架与学生能动性之间，有着教师努力行走的足迹。教师在教学过程中会积极地反思，这样，师生间的摩擦会更多地发生在教师的内心，而不是体现在课堂之上。当师生间的紧张关系出现于创作性的课堂中，教师必须立即给予处理和解决，防止这种紧张关系成为课程进行的阻碍因素。以下是（经过讨论的）资料中的示例。

歌词讨论中的紧张关系

师生的紧张关系存在于歌曲的讨论和决定中，以及对歌曲主题、歌词的各种看法里。尤其是与成熟的学生合作，对教师而言是一个不小的考验——检验着教师能够给予学生多大的自由，在何种程度上允许学生共享决定的权利。资料中的一些课例，使我回忆起许多出于课堂生活的经历。在一个课例中，一个六年级的男孩在家写了一首歌，随后将其作为我们年度歌集计划[①]的一部分，带到了班上由同龄人一起演绎，这无疑是一个非常好的做法。这首名为《男人放下枪》的歌曲，编写和组织都非常得出色。男孩和他的同学一起，利用音乐课前的午餐时间对歌曲进行了整理，计划着由谁来唱，以及歌曲该如何上演。显然，男孩受到了同龄人高度的认可和尊重，并且一向认为自己在音乐课堂中的表现"非常拉风"。这时我就需要作出抉择，决定是否称赞男孩首次的积极努力并尊重他分享作品的行为。但在本质上，我认为这首歌中的素材并不适合校园作品。我如果接纳这首作品，那么就不利于学生知识的构建，但想要在音乐课堂中建立我们作品的可信度，创作出真实的、有价值的、符合学生成长需要的歌集，还有很长的一段路要走。

在我的经历中，这个特殊课例，以及许多相似课例都反映出了师生之间的紧张关

① 在我当小学音乐教师的大部分时间里，我和我的学生每年都会制作一本歌集，里面收录了学校里所有学生创作的原创歌曲的歌词标注和录音版本。K-3年级的学生谱写了所有班的歌曲，歌集中一首歌就代表特定的一个班。高年级学生的创造或以小组的形式，或成双结对，也会有"单兵作战"的情况。在这些年里，我们制作了90—120分钟的音乐，这些音乐被复制、分发至所有的教室，并作为资金筹集的方式向家庭出售。这个项目一直是孩子们学校生活的中心，一些孩子在开学第一天下车的时候就告诉我，他们已经知道他们歌集中的歌曲会是什么样的了。

系——学生利用校外音乐经验进行创作与"校园音乐"创作之间的摩擦（由许多专家谈及，如 Green，1988，2002；Hargreaves，Marshall & North，2003；Lamont，Hargreaves，Marshall & Tarrant，2003；Ross，1995），校外音乐经验与当代儿童在成长过程中习得的约定俗成的经验之间的摩擦（Elkind，1981 / 2006；Postman，1982 / 1994）。同样的摩擦也出现在学生当中，他们会对谁被邀请去制作全班的视频产生争执（Grace & Tobin，2002）。孩子们在参与这两个现实生活项目——创作歌曲和制作视频时的判断和决定的相似性非常引人注目。在两个案例中，计划所涉及的过程和媒体对于孩子的校外生活都是不可或缺的。同时，在两个案例里，孩子的学徒生涯[①]也给予了他们丰富、真实的背景支撑，使孩子能够决定如何创作这一作品，判断怎样的作品才具有价值。格雷斯和托宾在研究中发现，孩子们"异常痴迷于成人认为粗鲁、笨拙、恶劣的事物"，虽然这并不特别令人惊讶，但发生在课堂上，不禁让人大吃一惊，因为这样的行为通常不会出现在学校批准的课程中（p.196）。他们提出：

录像的制作开辟了一个空间，学生们可以游戏于语言与意识形态的边缘，肆意运用语言进行表达，享受集体叛逆的快感。孩子们在课程中如此的越界和取得满足感，让教师不得不思考如何树立自己的新权威，来应对这一事态的发展（p.196）。

此外，他们还提到学生的作品会深受"媒体和流行文化的影响"，但视频录像的作用远远大于模仿流行文化。"相对于简单的重复记忆情节和主题，孩子会运用丰富的想象力和令人愉悦的方式对熟悉的情节进行模仿、改编，甚至结合各种情节进行再创作。在孩子的视频中，流行文化的世界与学校的世界是相互交织的。"（Grace & Tobin，2002，p.200）

在学校的环境下，孩子作曲的经历也同样是真实的，在我的课堂中有大量的课例为证。这些课例中，歌词不当或主题偏差的作品大多出于小团体或个人之手，极少来自于全班的合作——原因是更加独立的组织环境给予了个人更多的机会，使其在无人监督的情况下自由发挥。由此而成的作品会不可避免地带有强烈的个人情怀，在我的课堂中，这一举动是明令禁止的——但是我允许每个人阐明自己的观点（相较于那些借助丰富媒体经验的率性之作，他们了解怎样编写"真正"的歌词）。关于帮派斗争或其他类似事件的歌曲，学生是不可能亲身体验的，但他们依然可以在音乐体验中反映出类似的歌词。他们觉得这样的歌词非常真实（并且会赢得同龄人的尊重）。在另外一个渴望真实创作的例子中，一些孩子试图编写关于爱情的歌曲。这样的歌曲太过于甜美和天真，很难称得上成功。怎样以恰当的程度既帮助学生又不干涉他们创作性的过程，使其发挥个人能动性，对教师来说相当困难，每一步都需要深思熟虑，不仅考虑到歌曲的价值，而且顾及学生的感受。当然，这可没有什么简单的公式可以依循。

孩子们通过写歌来表达什么才是自己生命中最重要的，从获得一块巧克力蛋糕的快乐

① 达琳·哈蒙德（Darling-Hammond，2001）谈到了职前教室的"学徒的经验"，洛尔蒂（Lortie，1975 / 2002）在几年前将这一概念定义为"学徒的观察"。我采纳了哈蒙德的定义版本，去描述孩子们在生活中学习音乐的过程。

到戴牙套的烦恼。我见过学生以写歌为媒介，表达出他们认为重要的主题。比如帮助被虐待的儿童（《帮助我好吗？》），生态问题（通常，他们想掌控自己的命运），以及对自由的歌颂，庆祝柏林墙的倒塌（"墙正在倒下"）。一个五年级的女孩，感慨于父亲常年处在监狱之中，无法陪她左右，伴她成长，就写了一首描述怎样才是一个称职父亲的歌曲。这首名为《艰难的长大》的歌曲记载了她在成长路上经常遭受的冷眼讥笑，反映异常得强烈。女孩的经历得到了出乎意料的关注和同情，因此她决定公开分享这首歌曲。

学生在歌曲创作中的一些看似无意的举动，却会在不知不觉中使教师陷入尴尬。比如，漱口水的广告歌，初衷是希望某位教师能保持刷牙的好习惯，但教师却会因为无法会意而不知所云；一首称赞苹果汁的歌曲，最后却演变成了自助餐厅中的一个笑柄，这对于它的作者（即课堂中的学生）来说是特别尴尬的。这一系列笨拙的举动经常发生在师生之间尚未了解或是师生关系紧张的班级中。与之相反的是，富有经验的、随和的作曲家（教师）不会浪费学生一分一秒，他们了解且尊重学生的创作，并在适当的时机助学生一臂之力，让学生更接近自己的目标。同时，他们也会更专注于作品的音乐部分而不是歌词。作为一个颇具经验的作曲家，我也学会了如何更好地处理师生间的紧张关系，并且能将这种关系转换成向前的动力。但若非我长期处于教学的第一线，对教学过程有着深刻的理解，是很难做到这一点的。

当然，最重要的是构建一个环境，使学生能够充分感受到亲身参与的力量，感觉到音乐作品的一点一滴都是属于自己的。在这样的环境中，教师会面临艰难的抉择，他们需要更多的维护权威而不是一味支持学生的追求。这样的决定和处理方式能够积极或消极地影响学生的能动性和主人翁意识。在这些案例中，与学生积极的交流而不是单纯地呆在他们身边能够让教师更加了解学生的情况（Rogoff，1990）。这样一来，学生就能够在音乐创作中拥有一些自己的选择，能动性也会得到相应提高，同时，学生会更快"融入"音乐创作的过程中，并保持正确的方向朝着成功。

师生在音乐想法上的摩擦

一旦歌词编写完成，接下来便是将它转换成歌曲，这或许需要各种各样的途径。在创作过程中，存在着多种可能性，比如集体吟诵歌词然后将它们唱出来；在教师给出的伴奏音型下唱出歌词；由学生给出伴奏的想法，然后进行歌词的演唱（在旋律产生之前）；由学生给出体裁特征、配器法以及音色，再进行歌词的演唱（在主题素材产生之前）；诸如此类。协作作曲的过程要求音乐的敏感性和专注力，对教师而言，必须留意所有的细节——在任何时间、任何角落，由学生提出任意观点都可能是创作的关键。捕捉到这些观点，将其融入创作中的歌曲，并获得大家的认可，这需要教师眼观六路耳听八方，不放过教室中的一举一动。有时创作的过程会非常得顺利，有时则会陷入挣扎，而师生间的摩擦可能出现在创作中的任意阶段。

师生间最主要的摩擦发生在观点交织的过程中，与此同时，师生们也在创作中培养着协作意识。奥尔索普（2002），在研究协作作曲过程中学生独立创作的部分之后，给出这样的结论："作曲想法可能归功于个人的灵光一现，但最终的完善还是要依靠整个团队。"（p.161）他描述着自己学生创作过程中的"多数个性"——"每一个想法都会被讨论协商，任何成员都会提出要求，公正的意见极少被拒绝，最终的决定一定来自于大家的共识。"（p.177）这一过程类似于学生在指导下进行作曲，借助教师支架，最终完成创作。然而，教师作为协作者频繁地出现，有可能会改变协作意识的初衷，因为这完全取决于教师的判断，她需要在任何特定的时间内出现给予学生帮助，这或许会忽视学生的积极性和能动性，造成负面影响。

有一年，我供职于一所私立学校，这里的学生从未在音乐课堂中进行过原创音乐的创作。在接近期末的时候，我计划让六年级的学生以小团体为单位进行作曲、配器、学习和表演，并以录制原创歌曲作为最终目标。在最后一单元的首次体验中，我们将以班集体的形式创作一首歌，为课程展开提供一个范本。一旦班歌编写完毕，学生就会以小团体、两人一组或者个人的形式进行歌曲创作。当进行班歌创作时，我会录音，并默默捕捉一些突出的（师生）摩擦例子，这些摩擦的起因都来自于教师课程目标与学生创作观点间的冲突。（在这样的课例中，我的教学方法取决于学年间我与学生的少量接触，以及在规定时间内学生完成作品的数量和质量。）

这个班集选择创作一首反战的歌曲，来反映对当时正在进行的海湾战争的愤怒和担心。在他们构思歌词期间，迸发出一种强烈的情绪，认为这首歌应该以说唱的形式进行演绎——这种形式并没有什么问题，突出歌词而没有旋律。我尝试着肯定和尊重他们的想法（说唱的方式确实可行），同时试图从我的角度与他们讨论课程经验的必要性——尽量尝试着公平公正，但又不失师道尊严，尽管我从不满意这一角色。以下是我尝试说服他们的片段：

> 嗯，我们当然可以将这首歌定为说唱的风格……但你们介意加上一个主旋律吗？如果你们不喜欢，我们可以删掉它？因为你们需要学习怎样将歌词转换为歌曲[想想：会有足够时间留给你们进行自己的创作]。这样做的目的[这时加快语速，尝试着更有说服力]，是因为下周你们将要独自创作了。如果你们错失了创作旋律这一步，就可能在下周的创作中不知所措，举步维艰。我了解你们为什么想要说唱，是因为这种方式打动人心。但是，让我们来看看是否可以创作一个主旋律。[接着，忽视一些学生的沉默，继续往下说]你认为这将是一个优美的旋律吗？你知道它会非常动听吗？这样的歌曲一定能够表达出我们想要的愤怒情感，所以，会取得成功的。

我并没有让学生继续交谈从而倾向于说唱的形式，而是运用我们之前商量好的伴奏音型开始了钢琴的弹奏。学生跟随了我的引导（无论是否赞同我的观点）并很快融入其中，开始创作坚定有力、合乎场景的旋律。随后，他们井然有序地进行着安排、预演、演出并录制

了歌曲，没人再提出要用说唱的方式——他们看上去对自己的作品非常满意，迫不及待地想要跟其他班的教师和同学分享这一成果。

回想起如果这些学生一再坚持以说唱的风格完成这首歌曲，我会接受他们的观点，并要求他们创作一份新的歌词以便学习作曲的过程。但在这一课堂中，学生很快就乐此不彼地融入了旋律写作的过程，忘记了他们最初说唱的想法。以我对这一情景的经验，只要学生沉浸到作曲的过程中，他们很少（如果真有，也是极个别）选择放弃自己创作的旋律而回到最初饶舌的观点上。幸运的是，这一课例的过程非常积极且富有成效。如果并非如此，我就需要作出决定，是继续推进我的课程目标还是接受学生的偏好并修改我的计划。在正规学校的背景下，教师会经常面临这样的选择，而且可能会以"进步"的名义作出一些错误的决定。然而，我们必须谨记于心——温格（Wenger，1998）提醒我们"摩擦的存在也意味着师生之间在努力地维持某种共存"（p.160）。

事实上，本次课例也是我们首次的协作作曲。以我的经验，在长期学习的团体中，时间能够孕育更成熟的课程文化，学生可以充分体验自己的原创歌曲并与前辈、同龄人做深度的交流，从而增进他们对这一课程的理解、期望和尊重。这样一来，如果上述情形发生，同龄人就得以向他人解释：为什么我们至少要努力学习如何明确音乐的主题。尽管如此，最重要的依然是尊重学生的想法，鼓励他们对环境、课程的理解，邀请他们一同进行课程的决策。[①]

培养、尊重能动性

专家在对学生、青少年以及成年人在正规（Allsup，2002；Barrett，2003；Burnard，1999；Espeland，2006；Faulkner，2001，2003；Ruthmann，2006；Savage，2004）或非正规环境（Campbell，1995；Davis，2005；Green，2002）下进行作曲的研究中，讨论了原创意识、个人意识、能动性、权利分享、评价以及积极互动的培养和产生。只要环境允许，创作性的音乐过程就可以发生。

为了使学生作曲家顺利进行原创音乐的创作，课堂文化必须提供充裕的时间和足够的空间，让学生进行音乐上的有声思维（即边想边说出音乐观点）。这样一来，学生的想法就能被全班听到。在这样的场合中，活跃的是听得见的音乐思维，而不是之前讨论中维果斯基

① 虽然质疑这种教学决策中固有的霸权主义影响可能非常重要，但这是一个更大的讨论范围，这也不在本章的讨论范围内。这样的课程讨论将考虑教师如何创造环境和奠定基础，使学生能够对自己的想法进行探索和求证。在这种情况下，我会让这些学生参与到他们自己的原创歌曲的创作、编排、表演和录制的期末项目中，进而给他们提供无限的自由去探索、创造和表达他们个人的音乐观点和想法。根据我的经验，虽然有些学生已经准备好直接投入到这样一个开放式的项目中去，但另一些学生在开始的时候会提出要求，表示自己偏向于接受更多结构性的规定和指导。据我所知，一旦学生开始更独立地工作，在作曲过程中，他们所使用的方式可能与协作式的、支架式的经验截然不同。然而，还有一些人显然很感激有这样一个合适的过程，他们知道他们能够利用它（即支架式、协作式的学习）来获得成功，否则创作过程之于他们，将是一种令人生畏的、不确定的经历。

（1978）所提出的——在言语内化过程中以自我为中心的声音。为了培养这样的音乐有声思维，教师必须准备好接受课堂中一定程度的声音。少年儿童的音乐学习很少在沉默中进行，他们经常需要进行音乐上的有声思维，用以激发灵感、与伙伴们合作、对作品进行评价以及表达对音乐观点的理解。

以下的课例来自于一个普通班级的音乐教学研究。（在这个课例中，我是一个研究者而非教师。）两名关键的学生被试（安插于全班之中）会在整个研究中携带小录音机，佩戴衣襟麦克风，方便资料的采集，资料包括：学生在支架式教学的帮助下进行的音乐有声思维以及全班的作曲计划。

二年级的学生与教师合作，创作了一首名为《外星人》的歌曲，并商量着为这首歌的歌词添上旋律。他们对旋律最初的构思（以及所采用的音乐素材）都让人想起了电影《星球大战》的主题曲。当许多孩子唱起真正的《星球大战》主题曲时，一些孩子有感于主题曲的旋律、风格以及情绪，对其进行了改编变形。一个女生这样唱道：

同时，教师也给予了键盘上的支持，鼓励学生寻找一个不一样的旋律。"种下一颗新的种子"能够活跃学生的音乐思维，使他们不再局限于《星球大战》的音响，教师一边弹着钢琴，一边轻声唱着自己对第一行的想法：

教室中充满了哼唱的声音，孩子们正在私下同时构思、斟酌着音乐的想法，并合着呼吸轻声地唱着，思索着自己的想法是否可行，能不能贡献给集体。作为一名观察者，我发现学生似乎并不想跟随教师所给出的主题，但是两名关键被试口袋里的录音机完整地记录了学生的哼鸣和演唱，明显可以感觉学生的旋律潜移默化地受到了教师观点的微妙影响。以下谱例来自一名被试所唱，从中可以感受到对教师观点的延伸和扩展：

在教室的另一边，第二名关键被试也自顾自地唱了起来：

在班级继续创作的过程中，第一个学生为集体作曲提供了几个想法，第二个学生则继续进行独立创作，并未与集体分享自己的想法。当然，通过这一过程，两个学生作为独立的作曲人，在创作中自己的能动性都得到了潜移默化的锻炼。两人也都置身于音乐的环境中，即使只有一位选择公开自己的创作想法。

除此之外，营造课堂文化能够孕育音乐思维，教师必须保证所有学生都有机会增强自己的能动性——甚至是那些默默无闻的、在集体中不太受欢迎的学生。这一课例同时也说明了，集体创作能够将一个潜在消极情形变得积极充满活力，能改变孩子的校园生活，使同龄

人之间拥有更多的交流机会，某些讨厌鬼也可以借此缓和与同学之间的关系，重新融入集体。下面的故事发生在我的一个二年级的班上，当时我还是一名普通音乐教师。

一个学生提出的观点成为了班歌《雀斑》开场旋律的基础。在他分享这一旋律构思之初，就获得了教师的尊重，班上的同学也给予了他莫大的鼓励。这在年幼孩子中十分常见，他的想法通过歌声和肢体运动表达了出来——这一过程中，他双脚离地跳了起来，借助食指在空中摆成了一个上升的之字形，从头到脚散发着一种惊人的活力："等等！它应该这样发展（歌唱应该提升一个半音音阶）neh，neh，neh，neh，neh。"当他完成自己的演示后，我十分高兴和惊讶，随后弹出了他刚才所唱的音阶。这时，全班都高兴地喊着"好呀，好呀"，接着我开始了边弹边唱：

我将他的想法（创作的旋律）配上黑板上的歌词，并在歌曲创作过程中支持他实现自己的构思。不出预料，全班也满怀热情地接受了他的想法，并将其作为整首旋律的后续发展部分，配以全班的大合唱（这首歌还有一节鲜明的对比旋律，在全班合唱时引入：

如今，由团队中的某个孩子提出想法继而完成对歌曲基本形式、轮廓以及风格的创作，已经是司空见惯的事情了。在这些课例中，可以看到创意人（给出观点的孩子们）坐得笔直，眼睛炯炯有神，在随后的音乐体验中也一如既往地保持着良好的状态。

创作过程中，学生们总是饱含热情、精力充沛、长时间地保持专注，个人意识和个人能动性在他们身上表现得淋漓尽致。他们会完成歌曲的创作，一遍又一遍地进行排练——仔细评估歌曲的整体效果、完善配器、精进表演、改正同伴在表演中产生的错误，并为团队所取得的理想效果而欢呼雀跃。有时作品的排练会延续到课堂之外，继续于走廊之中。有时候排练会突然恢复，只要学生们在走廊中通过音乐教师周三的审查，又或者在班会结束后，学生会再次进入教室继续进行排练。学生们似乎永远不知疲倦，乐于一直进行歌曲的创作。

当孩子拥有了自己的歌曲，创作过程就像是自我激励——所有的付出都物超所值、耐人寻味。这一过程中，教师支架的过程使学生的个人意识插上了想象的翅膀，得到了充分的发挥，同时支架式的教学也是一门艺术，源自于敏感性、尊重、音乐技巧以及音乐经验。优

秀的支架式协作作曲使学生得以创作自己的音乐故事，这样的故事会在他们生命中留下难以磨灭的印记。当这样的创作过程深入人心，成为校园课堂文化中不可或缺的部分，孩子便开始将自己视为音乐的创作者，将音乐创作性的过程纳入自己的私人生活，视为生命中的必须。同时，音乐创作也成为了孩子们进行个人表达的主要手段之一。

布鲁纳认为（1986），"构思一个可能性的世界需要设计相应的操作过程"（p.106）。而引导音乐学习者参与原创音乐的过程，能够让他们构建属于自己的音乐世界，有助于他们构思能力的发展（建设），使他们能够更好地驾驭（音乐的）世界以及世界之外的事物。此外，创作原创音乐能让孩子构筑自己的世界，成为自己命运的建筑师（Goodman，1978），能够激发孩子别具匠心的行动和天马行空的想象（Greene，1995），成为颇具分量的表演者和（我们）文化的创造者。

参 考 文 献

Allsup, R. E. (2002). Crossing over: mutual learning and democratic action in instrumental music education. Unpublished doctoral dissertation, Teachers College, Colombia University, New York.

Bakhtin, M. M. (1981). *The dialogic imagination* (M. Holquist, Ed.; C. Emerson & M. Holquist, Trans.). Austin, TX: University of Texas.

Barrett, M. S. (2003). Freedoms and constraints. In M. Hickey (Ed.), *Why and how to teach music composition* (pp. 3–27). Reston, VA: MENC.

Belenky, M. F., Clinchy, B. M., Goldberger, N. R., & Tarule, J. M. (1997). *Women's ways of knowing*. New York: Basic Books.

Bruner, J. (1966). *Toward a theory of instruction*. Cambridge, MA: Harvard University Press.

Bruner, J. (1986). *Actual minds, possible worlds*. Cambridge, MA: Harvard University Press.

Bruner, J. (1990). *Acts of meaning*. Cambridge, MA: Harvard University Press.

Bruner, J. S. (1996). *The culture of education*. Cambridge, MA: Harvard University Press.

Burnard, P. (1999). 'Into different worlds': children's experience of musical improvisation and composition. Unpublished doctoral dissertation, University of Reading, UK.

Campbell, P. S. (1995). Of garage bands and song-getting: the musical development of young rock musicians. *Research Studies in Music Education*, 4, 12–20.

Cole, M. (1996). *Cultural psychology*. Cambridge, MA: Belknap Press of Harvard University Press.

Darling-Hammond, L. (2001). Standard setting in teaching: changes in licensing, certification, and assessment. In V. Richardson (Ed.), *Handbook of research on teaching*

(pp. 751–76). Washington, DC: American Educational Research Association.

Davis, S. G. (2005, December 8). 'That thing you do!' Compositional processes of a rock band. *International Journal of Education & the Arts*, 6(16). Retrieved 8 December 2005, from http://ijea.asu.edu/v6n16/

Elkind, D. (1981/2006). *The hurried child: growing up too fast too soon*. Cambridge MA: Da Capo Press.

Espeland, M. (2006). *Compositional process as discourse and interaction*. Unpublished doctoral dissertation, Danish University of Education, University of Aarhus.

Faulkner, R. (2001). *Socializing music education*. Unpublished doctoral dissertation, University of Sheffield, UK.

Faulkner, R. (2003). Group composing. *Music Education Research*, 5(2), 101–24.

Freire, P. (1970/2002). *Pedagogy of the oppressed*. New York: Continuum.

Freire, P. (2003). *Pedagogy of hope*. New York: Continuum.

Goodman, N. (1978). *Ways of worldmaking*. Indianapolis, IN: Hackett.

Grace, D. J., & Tobin, J. (2002). Pleasure, creativity, and the carnivalesque in children's video production. In L. Bresler & C. M. Thompson (Eds.), *The arts in children's lives* (pp. 195–214). Dordrecht: Kluwer.

Green, L. (1988). *Music on deaf ears: musical meaning, ideology, and education*. Manchester, UK: Manchester University Press.

Green, L. (2002). *How popular musicians learn*. Aldershot, UK: Ashgate.

Greene, M. (1995). *Releasing the imagination*. San Francisco: Jossey-Bass.

Greenfield, P. (1984). A theory of the teacher in the learning activities of everyday life. In B. Rogoff & J. Lave (Eds.), *Everyday cognition* (pp. 117–38). Cambridge, MA: Harvard University Press.

Hargreaves, D., Marshall, N. A., & North, A. C. (2003). Music education in the twenty-first century: a psychological perspective. *British Journal of Music Education*, 20(2), 147–63.

Huong, L. P. H. (2003). The mediational role of language teachers in sociocultural theory. *English Teaching Forum*, 41(3), 32–35.

Ladson-Billings, G. (1994). *The dreamkeepers*. San Francisco: Jossey-Bass.

Lamont, A., Hargreaves, D., Marshall, N. A., & Tarrant, M. (2003). Young people's music in and out of school. *British Journal of Music Education*, 20(3), 229–41.

Lather, P. (1991). *Getting smart: feminist research and pedagogy with/in the postmodern*. New York: Routledge.

Lave, J., & Wenger, E. (1991). *Situated learning: legitimate peripheral participation*. New York: Cambridge University Press.

Lortie, D. (1975/2002). *School teacher: a sociological study*. Chicago: University of Chicago.

Nealon, J. T. & Giroux, S. S. (2003). *The theory toolbox: Critical concepts for the new*

humanities. Lanham, MD: Rowman & Littlefield.

Postman, N. (1994). *The disappearance of childhood* (2nd edn). New York: Vintage Books.

Rogoff, B. (1990). *Apprenticeship in thinking.* New York: Oxford University Press.

Rogoff, B. (2003). *The cultural nature of human development.* New York: Oxford University Press.

Rogoff, B., & Gardner, W. (1984). Adult guidance of cognitive development. In B. Rogoff & J. Lave (Eds.), *Everyday cognition* (pp. 95–116). Cambridge, MA: Harvard University Press.

Rogoff, B., & Lave, J. (Eds.) (1984). *Everyday cognition: its development in social context.* Cambridge, MA: Harvard University Press.

Ross, M. (1995). What's wrong with school music? *British Journal of Music Education, 12*(3), 185–201.

Ruthmann, S. A. (2006). Negotiating learning and teaching in a music technology lab. Unpublished doctoral dissertation, Oakland University, Rochester, MI.

Savage, J. (2004). Re-imagining music education for the 21st century. Unpublished doctoral dissertation, University of East Anglia, Norwich, UK.

Stone, C. A. (1993). What is missing in the metaphor of scaffolding? In E. A. Forman, N. Minick & C. A. Stone (Eds.), *Contexts of learning* (pp. 169–83). New York: Oxford University Press.

van Manen. M. (1991). *The tact of teaching: the meaning of pedagogical thoughtfulness.* New York: SUNY Press.

Vygotsky, L. S. (1978) *Mind in society.* In M. Cole, V. John-Steiner, S. Scribner & E. Souberman (Eds.). Cambridge: Harvard University Press.

Wenger, E. (1998). *Communities of practice: learning, meaning, and identity.* New York: Cambridge University Press.

Wertsch, J., Tulviste, P., & Hagstrom, F. (1993). A sociocultural approach to agency. In E. A. Forman, N. Minick & C. A. Stone (Eds.), *Contexts of learning* (pp. 336–56). New York: Oxford University Press.

Wiggins, J. (1992). *The nature of children's musical learning in the context of a music classroom.* Unpublished doctoral dissertation, University of Illinois.

Wiggins, J. (1994). Children's strategies for solving compositional problems with peers. *Journal of Research in Music Education, 42*(3), 232–52.

Wiggins, J. (1995). Building structural understanding: Sam's story. *Quarterly Journal of Music Teaching and Learning, 6*(3), 57–75.

Wiggins, J. (1999a). The nature of shared musical understanding and its role in empowering independent musical thinking. *Bulletin of the Center for Research in Music Education, 143*, 65–90.

Wiggins, J. (1999b). Teacher control and creativity. *Music Educators Journal, 85*(5), 30–35.

Wiggins, J. (2001). *Teaching for musical understanding*. New York: McGraw-Hill.

Wiggins, J. (2002). Creative process as meaningful musical thinking. In T. Sullivan & L. Willingham (Eds.), *Creativity and music education* (pp. 78–88). Toronto: Canadian Music Educators Association.

Wiggins, J. (2003). A frame for understanding children's compositional processes. In M. Hickey (Ed.), *How and why to teach music composition* (pp. 141–66). Reston, VA: MENC.

Wiggins, J. (2005). Fostering revision and extension in student composing. *Music Educators Journal, 91*(3), 35–42.

Wiggins, J. (2006). Compositional process in music. In L. Bresler (Ed.), *International handbook of research in arts education* (pp. 451–67). Amsterdam: Springer.

Wiggins, J. (2009). *Teaching for musical understanding* (2nd edn). Rochester, MI: Center for Applied Research in Musical Understanding.

Wood, D., Bruner, J., & Ross, G. (1976). The role of tutoring in problem solving. *Journal of Child Psychology and Psychiatry, 17*, 89–100.

第六章 诠释音乐或乐器演奏：在以听觉和乐谱为基础的器乐教学中，中学生对于文化工具的使用

塞西莉亚·赫尔特伯格

教师视角下两位学生学习的片段

一名钢琴教师海伦对尼娜表现的评价

"她真的陷入了困境。"在看录像时，海伦（Helen）对我这样评价她的学生尼娜（Nina）。这是一位16岁的学生，正在练习格里格的抒情小品《小夜曲》。海伦对尼娜两个平行乐段的演奏进行了评价。尽管海伦在前几堂课上为尼娜做了示范，并给出了演奏的解决方案，但尼娜还是没能理解这些乐谱，她的误读使得钢琴的旋律显得"跌跌撞撞"，而她的表演也毫无感染力。"我应该帮助她更好地解决这些问题"，海伦反思说道。

一位马林巴教师玛利亚对伊芙和多丽丝表演的评价

"看看他们，他们的演奏太过僵硬了。"玛利亚（Maria）评价道。她正和我观看听力基础班上一组12—13岁学生的视频。玛利亚特别关注了伊芙（Eve）和多丽丝（Doris）的演奏，她俩站在一部中音（声部）马林巴旁边，机械地演奏着津巴布韦传统叙事歌曲的重复部分。玛利亚继续评论道："我不知道怎样让他们感受到音乐，对于他们来说演奏马林巴仅仅是音乐的一部分，她们应该随之起舞才对，但看起来她们并不想这么做。相比之下，年龄较大的学生则做得更好。"

这些片段所表达的正是本章所要描述的重点：无可否认，伊芙和多丽丝的马林巴演奏呈现了一连串正确的音符，但是她们并没有诠释音乐性，而尼娜的钢琴演奏则错认了乐谱，同时也没有音乐表现力，这三位女孩只是在弹奏乐器而并非诠释和发展音乐。她们在以听觉

训练和识谱训练为基础的语境下进行练习，这一过程中，她们所使用的文化工具会因为语境差异而显得各有不同。

片段中还呈现了教学中可能出现的紧张情绪。玛利亚对未能帮助学生感受音乐性感到失望和沮丧，海伦反思了如何更好地支持学生面对挑战。此外，为了解决音乐发展的问题，她还对学生使用教师所提供的学习工具进行练习提出了质疑。因此在这一章内，我会探讨在以听觉和乐谱为基础的器乐教学课中，学生对文化工具的使用。这一讨论会借鉴玛利亚和海伦教学的实验案例研究结果，以及他们一些学生学习的个案研究。

理 论 基 础

这些研究中使用的文化心理学观点揭示了对个人与传统之间关系的特别关注：人们如何受到文化活动的影响，以及如何使用文化所提供的工具（Säljö，2000）。在此篇文章的研究中，学生会在教学环境下参与音乐活动，并与教师积极互动，而这些教师则是既定文化的相关代表。在这种互动中，教师运用文化工具向学生"分配"知识的方式对学生学习尤为重要。人类这种互动的社会文化维度，是维果斯基（Vygotsky，1934 / 1981）文化史理论的核心，属于文化心理学的范畴。

根据文化心理学的角度，文化工具是现实世界的中介，会对个人的思想和行为（Bruner，1996 / 2002；Vygotsky，1934 / 1981）产生强烈的影响，并有助于他们的个人发展。然而由于不同种类的文化工具和手工艺品之间存在密切关系，布鲁纳提出了工具箱的概念，认为工具箱是一个复杂的实体，而不是单独的工具。他通过引用巴赫（J. S. Bach）的例子进行了说明，他认为，如果巴赫生活在不同的文化背景下，就不可能创作出专属于自己的巴洛克风格音乐（Bruner，1996 / 2002，p.136）。巴赫是巴洛克时期的集大成者，他专研、融汇了其他作曲家、音乐家和乐器建造者所开发的，形成了自己独特的风格。同时他也对巴洛克时期的音乐传统（有固定的音乐结构和表达方式）了然于胸。作曲、即兴音乐、乐器、演奏练习和音乐记谱法为巴赫提供了一个工具箱，凭借这个工具箱，他能够充分发展自己的能力。

在本章所提出的研究中，文化工具的复杂影响是显而易见的。乐器既是手工艺品又是工具，而音乐作品则只是手工艺品，它可以作为促进个人音乐发展的工具。在工具性教学中，音乐作品可以以两种方式呈现：第一，由教师或音乐家进行表演，学生作为聆听者；第二，通过打印的乐谱，学生自己进行识谱和演奏。乐谱包含着有声音乐的复杂符号，可以用不同的方式作为音乐学习的工具：如读谱或识谱演奏，在这些过程中，个人可以拓展他们对音乐的认识和想象力（Hultberg，2002）。音乐表演也可以起到文化工具的作用。例如，当重复聆听某种风格的音乐时，个人由于积累了足够的熟悉感，就不必特别注意他们所听到的某些乐段或音符（Davies，1994）。学生会通过倾听、观看教师的示范演奏，不断积累核心聆听经验，这样一来，在他们聆听自己的演奏时，就可以将这种聆听经验联系起来。同时，教师在示范演奏中也涉及

自身的代表性实践观念，并且，他们也会从学生的演奏出发，了解学生个体的思想和需要。因此，以某种特定的风格，去构造和表达音乐的传统方式是一种重要的音乐形式和工具，通过这种形式，学生和教师可以发展他们对音乐的想象和理解（Hultberg，2006）。

一般而言，习俗代表集体的知识，并且与参与传统活动的个人所遵循的文化实践相关，大多数情况下人们不会对其进行反思（Rolf，1991）。因此，既定的文化习俗可能像游戏规则一样起作用，人们根据游戏规则调整他们的行为。根据伽达默尔（Gadamer，1997）的评论，他们甚至可能受到这些规则的强烈影响，以至于他们会被这些规则所利用。他引用了惠金加（Huizinga，1939 / 2004）的理论，认为原始人类文化中的概念化与具有明确规则的游戏仪式相连，并指出："游戏的本质是由规则和协议组成的，这些规则和协议告诉人们如何填充表演的空间。"（Gadamer，1997，p.85，my translation）在乐器教学中，这种文化影响不仅涉及音乐传统，而且涉及教学传统。教学过程中，有些教师可能使用既定的实践方法而不对其进行质疑或反省，但另一些教师可能会更深思熟虑地进行反思。同样，一些学生可能会一味地赞同和接受教师的音乐和教学实践并将其反复使用，但从未对这些实践教法进行过反思。而那些误解教师意图的学生，如文章开篇提到的女生，她们就可能会发展出不同的（不好的）习惯。维果斯基（1934 / 1981）把重复经验对个体学习的影响描述为头脑中的痕迹，就像纸上的折痕，一旦有了，就很难被替换。因此，学生对音乐和教学实践的理解是他们进一步学习的一个重要因素。

布鲁纳（1996 / 2002）认为，已确立的传统文化会将（文化）知识传递给他人，而人们会依靠不同的方式对其进行内化，并转变、精进他们对这些知识经验的认知，进而掌握并继承这种传统文化。在这一次过程中，他强调了实践惯例化的重要性（p.181），即这种文化实践会被认为是理所当然，并不会被人质疑（如上所述）。通过运用文化工具，将新的经验与先前的经验联系起来，学习者能创造出文化的"作品"，通过这些作品，他们呈现出（即外化）他们的想法。在这一章中，音乐表演是由学生、教师或学生和教师共同创作的"作品"。作为文化的代表，教师会把知识传授给学生，而当他们共同讨论、创作、诠释音乐之时，他们的学习可能会得到进一步的促进。

根据维果斯基的叙述（1934 / 1981），不同技能和专业水平的文化参与者之间的互动，可以激活学习者的最近发展区（ZPD）。当学习者与一些更擅长于最近发展区的同伴一起共事时，他们的表现往往会高于自己的常规水准，这会促进他们在未来类似任务中的独立学习能力。维果斯基还强调了这种学习环境的相互性，认为这种相互性能够支持两个参与者的个体发展（1934 / 1981）。将这种理解转变为器乐教学，意味着学生和教师可以在音乐活动中合作学习。

个体能够开发出新的知识，不仅仅是通过与他人的互动，还会通过与艺术作品的沟通和交流，这也是维果斯基人类学理论文化维度的一个方面。韦尔斯（Wells，1999）认为，在与人类互动的过程中，艺术作品本身就是文化的代表。这一观念也契合本文之前所提出的观点，即音乐表演和乐谱学习都可以作为文化的工具，并有助于个人的发展。在器乐教学

中，学生和教师相互影响，通过与音乐作品的交流，将个人经验以及作为学生或教师的经历和期望带入这种互动中。因此，需要考虑两种形式的传统：所讨论的音乐传统和教师所依据的教学传统。然而，学生不总是会体验到器乐教学对他们的支持。来自不同时代、不同传统的音乐家和研究人员都证明，当学生期望自己能"正确"复制印刷乐谱或严格按照教师的指示进行学习，并不被鼓励培养自身的音乐判断时，他们的学习和音乐发展就可能受到削弱（Booth，1999；Brandstrom & Wiklund，1995；Folkestad，1996；Geen，2001；Hultberg，2000，2002；Quantz，1752 / 1974；Rostvall & West，2001）。这些条件可能给学生提供了有限的可能性，去使用音乐记谱法、教师的表演，以及语言教学作为自己学习的工具，因为他们自己的经验和思忖从未考虑过这些因素。相比之下，听觉和西方音乐传统的典型代表则强调了反思的作用。例如，西非曼丁语口述传统的公认文化代表阿拉基·姆巴耶（Alagi Mbye）坚持认为："你必须拥有音乐方面的智慧，才能满足人们的需求。"而钢琴家阿尔弗雷德·布伦德尔（Alfred Brendel）则建议音乐家在作曲中思考隐含的音乐意义，不要盲目地跟随既定的规则和格式进行创作。

维果斯基认为（1934 / 1981），培养学生反思和发展独立判断的良好条件需要对话式教学法（如上所述），在这种教学法中，学生和教师都有机会行动和反应。这意味着对教师的要求不仅是要与学生合作，支持他们在最近的发展区工作，而且还要考虑到学生的经验，并根据他们的个人需求给予相应的支持。本章中学生在器乐教学中使用文化工具的方式，就是在代表这些条件的背景下进行探索的。参加这个项目的学生对他们的课程赞赏有加，而他们的教师则关心学生的音乐发展。这一点可以从玛利亚和海伦的思考中得到体现，在介绍性的小片段中，他们认为有必要制定一些策略，去促进学生实现关于传统音乐表现力的知识，作为教师，他们试图与学生进行沟通交流。但必须注意的是，这些片段只能让我们一窥教与学的纵向过程，并不能提供教学的全貌。

方　　法

这个项目探索了器乐教学的策略，包括两个平行的合作个案研究，其中参与教师作为共同研究人员，他们计划各自收集数据，并与我合作，一同分析各自的数据。这种方法的目的是考虑教师的观点，探索与从业者特定（或一般）相关的各个方面，并促进数据和研究结果的可信度。为了获得学生纵向学习的情况，我会在两段时间里跟踪他们的一些学生，每次三个星期，中间有两个月的休息时间。玛利亚选择了两个小组，分别为小学和中学水平，海伦则选择了两个一对一辅导的学生。参与的学生和其各自的家长都同意了参与的条件。教师和他们的学生一起决定选择参加的课程，并邀请我作为观察员参加他们的课程。在开始观察第一节课之前，两位教师都向我介绍了他们的学生。为了尽可能少地制造干扰，上课时我把摄像机放在靠近墙壁的地方。出于同样的原因，在整个观察过程中，我一直坐在摄像机旁

边。据我观察，学生和教师一旦将注意力转向彼此和他们的课程，似乎就很少注意到我。

在第一阶段的第二节课后，每位教师都描述了各自的策略，而这些描述过程都得被录了下来。在实地考察期间，我不断分析数据，并在每一系列课程后与各自的教师合作，进行深入的分析和解释。这些合作分析发生在每个系列课程结课后的一个月。这种时间安排有助于参与者发展足够的视角，从而成为他们自己的观察对象。这一决定是基于早期钢琴演奏方法的研究结果（Hultberg，2000，2002）。早期的研究表明，一些参与者在同日发生的刺激回忆阶段对自己的录像表现进行评论时，很难与自身的行为保持距离，做到客观公正。如一些参与者口头的描述和解释，可能会和录像所记录和呈现出的音乐行为事实自相矛盾。例如，一位钢琴教师评论了她实际上并没有演奏的某种表达方式，并解释了为什么她要"选择"这种表达方式，从而在想象的、正在进行的解释发现过程中扮演了演员的角色，进而抛弃了自身作为观察者的身份（Hultberg，2000，2002）。因此在当前的研究中，我与每位教师会面，以便在可以避免类似影响的时候进行协作分析。两位教师都热衷于详细观察自己的课程，并对这些课程进行评论（同时也与我讨论），特别是在第一期记录之后。因此，我与每一位教师的首次合作分析会议都持续了整整一个工作日。当我们详细地重新解读每一节课后，教师总结她的观察结果，我则呈现视频片段，这些片段对我初步的分析很有帮助。之后，我们讨论各自的观察和反思。第二节课结束后，两位教师要求我根据初步分析提供重要的摘录。并且，玛利亚和海伦又各自独立地补充了一些内容，建议进一步摘录一些引起他们注意的事件。接着，基于两个系列的摘要概述，我们讨论了由我挑选的整个文档记录。

在所有的分析过程中，我记下了教师的评语和我们的讨论。在录像记录课上的评论会逐字转录，教师以及我自己的观察都得到了详尽的描述。来自合作分析的笔记、视频录音以及录影带的拷贝会一起发送给相应的教师。玛利亚和海伦都对文本内容和选择没有异议，并不想增加任何内容。总之，这些数据为我进行的重新分析提供了依据。最后，在不同大学的三个研讨会上，研究人员小组独立审查了对分析至关重要的摘录。本章会介绍这些研讨会已经证实的结果。

在不同背景下的两个个案研究

在本章中，我选取了玛利亚和海伦在中学教育中的两个课程，探讨学生在音乐教育情境对比中运用文化工具的方法。在以下两个部分中，两个案例研究的结果会分别得到呈现和评论分析。而超出视频记录的描述，要么基于教师在合作分析期间的陈述，要么是学生基于自身课程对我进行的自发评论。

海伦和尼娜

海伦是一位瑞典钢琴教师，在瑞典社区音乐学校教授西方音乐传统知识。在完成了钢

琴和合奏教学考试之后，她在瑞典学习了铃木教学法。海伦试图在教室里保持一种友好的气氛，舒适的家具摆设与乐器、书架相辅相成。按照惯例，每节课开始之前总会有一个小谈话，内容是关于学生上周的生活，主要与音乐相关，但是海伦也会花时间倾听她学生的其他重要事件。在教授新作品之前，海伦会先为学生演奏一遍作为示范，并与学生进行一次简短的交谈，而学生会被要求在课程前后尽可能完整地表演他们正在学习的音乐。在描述她的教学策略时，海伦强调了铃木教学法的四个要点："用手（指）和手臂（大小臂）一起做动作，演奏前先慢慢地放缓呼吸；演奏一段音乐或新乐段前，沉下心来，停顿一会儿；演奏时，要仔细地聆听；此外还应该留心欣赏不同的音色之美"（海伦强调的重点）。

尼娜是一位十六岁的学生，有着数年的习琴经验。她第一年的学习是在海伦的铃木音乐小组中度过的，之后就转向了一对一教学。她学习钢琴只是兴趣使然，并不打算进行专业演奏。像海伦其他的学生那样，她学习的曲目一半是自己挑选的，一半则是海伦布置的（尼娜，第二次记录的课后访谈）。现在她正为一个公共音乐表演而练习一首自选曲目，格里格的《小夜曲》，并打算在两个半星期内在一间音乐咖啡馆里演奏。在尼娜演奏之前，海伦提醒她"想象一下宏伟的挪威景观，然后，做一次平静的呼吸"。在演奏之后，海伦积极地评价了尼娜的进步，并要求她从头再演奏一次。在几个乐段之后，海伦打断了尼娜的演奏：

　　海伦：你知道吗？你又犯了之前的错误。

　　尼娜：是吗？

　　海伦：你经常卡在这里。你看，强拍应该出现在延留音之后。你刚开始表现得很好，但是这里……（在第三行乐谱的第一小节，让延留音走完之后，再弹奏和弦），应该是先弹延留音，后下拇指［在整个小节的演奏中，明显强调强拍，海伦一边解释，一边用夸张的指法进行小节重复示范］，"A"应该作为低音出现［对尼娜微笑］。

　　尼娜：它们的奏法都很相似，对吗？

　　海伦：不，你是这样演奏的［海伦模仿了尼娜的演奏，并解释道，你在弹奏延留音时就强调了强拍，随后才下的"A"音，即在第二个颤音的左手D小调和弦之前］。

　　尼娜：［听的时候在仔细阅读乐谱上的乐句］哦，我明白了……［她把手放在了键盘上，准备再次开始弹奏。］

　　海伦：在这个问题出现之前，你都弹得不错。

　　尼娜：是的，我也这么认为。

　　海伦：很好，那么你能从这里开始吗？

　　尼娜：好的。［她演奏了第二行五线谱最后一小节中的两个乐句，在强调重音之前先弹奏了延留音，正如乐谱所示，她随后轻缓地松开了延留音的琴键，强调了随之而来的重音。她比第一次弹奏时更清晰地塑造了旋律线条与和声进程，在她分别演奏延留音之后的强拍，以及随后而下的"A"与"G"音时，其音乐的流畅性略显"蹒跚"，

并没有在乐句中得到很好的强调。]

　　海伦：嗯，是这样的，还不错。

4. 小 夜 曲

图 6.1　此乐段出于尼娜的打印乐谱：爱德华·格里格的抒情小品《小夜曲》

　　在尼娜弹奏之前，海伦运用了"想象一下宏伟的挪威景观"作为文化工具，进而与《小夜曲》的共性产生了联系，并提到了铃木教学法中最重要的策略之一：在演奏之前，先放缓心态，停顿一下。然而，她接下来就把教学策略丢在了一旁，转而解决尼娜实际演奏时出现的情况。海伦恰如其分地描述了尼娜的困境，即对延留音的演奏，这就与维果斯基所描述的"纸上的折痕"不谋而合（1934 / 1981）。尽管，海伦之前也做过这部分乐句的示范演奏，但是这些演奏并不能消除尼娜在家里独自练习时记忆深刻的误解。与之相反，她认为自己的演奏与教师的示范十分类似，因而，她的记忆阻止了她使用教师的示范演奏和印刷的乐谱作为学习的工具。直到海伦呈现了正确的乐句演奏方式，并清楚解释了尼娜的版本与自己的示范有何不同之后，尼娜最终才掌握了这些乐句正确的弹奏方式。在彻底改正演奏方式和习惯之前，尼娜甚至都没有尝试过理解这些乐句的含义。而从现在起，海伦的表演成为了尼娜发展音乐理解的工具。之后，尼娜在演奏中也表现得愈发精细，表明她现在也使用打印乐谱作为一种工具，通过在演奏时的阅读来发展她的音乐形象。

　　一周之后，尼娜为自己的新课准备演奏一次《小夜曲》。她将乐谱放在了一旁，并将琴

凳调整到了最佳位置，问道："我们可以开始了吗？"

海伦：你还记得我们上节课谈过的内容吗？

尼娜：我应该在演奏前，停顿一下。

海伦：正确。利用这段前奏做一次深呼吸，深呼吸的同时将起手式做好［用右臂作出一个轻柔的手势］，为下一个动作做预热。我们还谈到了什么？

尼娜：我们谈到了音乐过门。

海伦：那么，对于这一概念你弄明白了吗？

尼娜：嗯，乐段的结尾部分应该是沉静的。

海伦：这样的演奏你感觉不错吗？

尼娜：我认为是的。

海伦：那么，让我们试试吧！

尼娜：在音乐开始时，我应该把踏板放下吗？我对此不太确定。

海伦：你觉得呢——你尝试过一些替代方式吗？

尼娜：是的［尼娜随即展示了几种用于开头的演奏方式，海伦随后进行了模仿］。

海伦：我认为，你应该先下音，随后再用踏板跟进［以 C 音为示范进行了弹奏］。

尼娜：嗯［她专注地把手放在键盘上方，然后开始演奏整首夜曲，看起来很自信］。

海伦：［当尼娜停止了演奏］太棒了，太棒了，整首曲子的诠释越来越到位了！

尼娜：是的。

海伦：那个过门很棒，你知道的。

尼娜：是的［笑了一下］。

海伦：你进行了聆听，手型也很稳定，然后进行了深呼吸，继续了演奏。非常好。

尼娜和海伦的例子中提到了铃木教育，海伦采取了一些策略，并把它们描述为她教学的核心：停顿（等待），在演奏新的部分之前吸一口气，并进行倾听。尼娜在演奏上的进步表明海伦在上一课中的建议帮助尼娜进一步发展了她对音乐的印象。比如，在独自练习的过程，尼娜保持了在乐段结尾部分的平静，这也是海伦称赞的一个策略。

在咨询如何进行开头演奏时（图 6.1），尼娜提到了乐谱中的踏板记号，促使她在钢琴（踏板）允许的范围探索了多种的音乐诠释方式。然而，当尼娜在家练习时，她并没有将新的知识融入自己的音乐诠释中。这意味着她没有自己决定如何使用踏板，而是转向她的教师，期待教师的指导。当海伦将回答反馈给她时，尼娜弹奏了多种备选片段，此时的节选演奏对于海伦而言，就成为了一种工具，即通过聆听和模仿去尝试理解尼娜对于音乐开头的演奏偏好。参考她的一个主要教学策略——先下音——海伦展示了一种可能的解决方案。

他们的合作探索帮助尼娜根据自己的喜好进行表演，在维护她自尊的同时，也展现出了令人信服的表达——在海伦的支持下，她越过了自己的最近发展区，到达了更高的水准。

在之后的课程进行中，海伦特别关注了《小夜曲》高潮部分之前的经过段（小过门）（图6.2），尼娜的左手不停地演奏着上升的部分，没有明显的表情，错过了几个音。海伦对此没有评论，只是要求她仔细地再弹奏一次左手部分，并提醒她"保持连续的手臂动作并注意下音"。海伦多次弹奏了这个过门，并明显注意了手型和指法。海伦说道：

> 注意那个指法。好，[海伦把乐谱放在了钢琴上，演奏了低音部分的开放小七和弦]让我们推进一点。第二遍时，你应该这样演奏[又弹奏了一次和弦]，那个七和弦的弹奏需要更大的力度，之后你还剩下两个左手音[做了一个手势，好像她左手拇指和食指之间拿着一件小而珍贵的东西]，注意，它们强调了达到高潮的渐强[用手指在这些音符周围画一个圆]。所以，你的想法是对的。想象一下，你能感觉到手臂上的更大的弹性，接着运臂，抬臂[以夸张的手臂动作进行了示范]。

尼娜弹奏了那个经过段，第一次用了左手，几次练习之后用了双手，每一次都具有更多的表现力。对指法的关注有助于尼娜弹奏正确的琴键。海伦强调，所有的钢琴家都应该独立掌握指法，并根据自己的双手来调整指法。然而，尼娜将注意力集中在手臂和指法上时，主要是为了拓展了自身的器乐技巧。直到海伦展示并解释了低音主题的和声基础和非凡的特性（超过两个八度音阶），尼娜才更多地理解了这段过门的音乐思想。海伦含蓄指出的是自巴洛克时代（Quantz，1752 / 1974）以来的既定惯例——使意外事件清晰地出现在人们面前。作为一个熟悉惯例的文化代表，她通过这一工具来促进自己（和学生）对音乐的理解。而海伦的解释、演奏以及完成的指法，也成为尼娜的工具，促使尼娜通过阅读乐谱、反复弹奏左手，进一步发展了她对这一经过段的看法。之后，尼娜在演出准备阶段展示了她个人二度创作的表演。显然，这段表演已经衍化成了专属于她的文化作品。

图6.2 此乐段出于尼娜的打印乐谱：爱德华·格里格的抒情小品《小夜曲》

尼娜在结课时演奏了这一首《小夜曲》，她漏掉了需要在经过段弹奏的音，现在的演奏也比之前更加激动。海伦一边看着乐谱，一边静静地听着学生完整的表演，评论道："不错的尝试！"当尼娜停止演奏时，她赞美道：

> 海伦：太棒了［鼓掌，默默地鼓掌］；你感觉怎么样？
>
> 尼娜：［停了一下才回答］我感觉很好［安静地反思］。那个过门的时间有点不稳。
>
> 海伦：结束的时候，一些间奏确实有点不稳，但其他的都诠释得很不错。你诠释的大部分都很好。
>
> 尼娜：真的吗？
>
> 海伦：的确如此。你始终保持了音乐的流动性，并贯穿始终［指的是通过间奏走向高潮的过程］。音乐在一直向前滚动，直到停在了那里［指的是，乐曲中段高潮之后的（用于过渡的）下落动机］。

在海伦的反馈中，当时距离尼娜在音乐咖啡厅的演出还有十天，因此她优先考虑了尼娜在公共表演中需要特别注意的方面。她称赞了尼娜新的诠释性想法，并没有局限于要求她按指定指法下音（减少错音漏音）。此外，海伦还将精力放在了如何诠释音乐的"过门"上，在音乐流向整首夜曲的高潮中，她通过"过门乐段"将尼娜"贯穿"整首音乐的流动性联系了起来。显然，海伦将尼娜的表演视为一种工具，用于了解听众对于自己解释的看法。

公开演出前，尼娜的最后一节课是和两位同龄人一起上的，这两位学生也将在不同的公共场合进行演奏。他们互相评论对方的表演，每一次海伦都会给一些小建议。学生们还会对这节课中的表演视频进行评论，这样他们就可以从听众的角度来解释自己的观点。因为他们都在用心演奏，所以现在的乐谱主要是作为讨论的工具，而不再会开发他们更多的想法。与此相反，乐器—钢琴—以及他们的演奏，则成为了一种重要工具，通过这些手段，他们继续与其他听众（海伦与学生）一起，通过讨论评价进而发展他们的新解释，而这也起到了学习工具的作用。

在这些课程的协同分析中，作为解释人，海伦积极评价了尼娜的发展。她还根据铃木教学法中的四点评估了自己的教学。对海伦而言，铃木教学法是唯一重要的教学策略。比如，海伦观察到了通往高潮部分的间奏乐段，满意自己对尼娜的回应。但她没有评论她提到的表演实践与音乐结构的关系——在这种个例中，注意低音的长主旋律线条和它的和声基础。当我把她的注意力引向这个方面时，她反省道："我该在课上做得更多，并解释得更好，这是我应该发展的方向。"当我们总结本系列的课程时，海伦认为她或已帮助尼娜揭示了（图6.1）乐段的实际记谱法——通过解释和声进程、不和谐的解决以及结合她自身的示范演奏。此外，海伦还强调了右手的下音顺序。由此可见，海伦利用视频作为一种工具，用于评价和发展她自己的教学，并以此促进学生发展的方法是可行的。

玛利亚和她的马林巴学生

玛利亚出生在津巴布韦，但随着丈夫（一位民族音乐学家）移居到了瑞典。她拥有瑞典的音乐学位，可以在小学和中学教授音乐，还能够在音乐学校中教授钢琴与合奏。过去的两年，她只专注于教授马林巴乐团，教学地点在社区音乐学校以及她自己开设的音乐工作室——工作室是用津巴布韦的地毯装饰的。下午上课时，她会优先教授初学者小组，而学生小组的能力越强，他们就会越晚接受指导。像海伦一样，玛利亚也会要求学生在上课伊始以及快结束时演奏一首完整的音乐作为整节课的终结，接着她会给予相应的回馈。不同于海伦的是，她调整了这个框架内的起点。她经常让几个学生多待一段时间，来参加下一个小组的介绍性演出。因此在几周内，除了能力最强的学生小组外，其他小组的学生都拥有了与更有经验的同伴合作的机会。

以她丈夫重新改造的马林巴为基础，玛利亚建立了一套乐器组，其中配置了高音声部、中音声部、次中音声部、低音声部。她以听觉授课的方式为主，内容包括她在津巴布韦收集的原始马林巴音乐，但她偶尔也会排练学生建议的流行歌曲。每首津巴布韦歌曲都涉及一个短篇故事和一个特定的人物，所有的歌曲都具有相同的总体结构：每个部分由一个或两个乐句组成，这些乐句会进行反复，有时发生变化。玛利亚会使这些音乐适应各个层次的团体，让她的学生（尽管他们是初学者）体验一起创作音乐的乐趣。同时，她还希望学生学习所有的声部，以期了解各个声部之间的关系："低音的沉淀律动功能、次中音（与旋律有关）的对位功能、中音的伴奏功能以及高音的主导功能。"

玛利亚坚称不喜欢在上课时做过多的口头描述，而是通过和学生一同演奏来支持他们的学习。与之配套的是她的教学策略——"当学生失去线索（忘谱）时，要想办法回到合奏的整体中去，借此他们很快就能找到下一个乐句的开头。"因此完整的表演对玛利亚来说非常重要，并且，玛利亚也希望学生能与听众分享音乐的强烈体验。

用于本章研究的组内学生分别为，六名女生和四名男生，年龄段为12—13岁之间，他们大部分都已经合作演奏了两年。与尼娜不同的是，这些学生只会在上课期间、公共演出以及由教师组织的马林巴训练营中弹奏马林巴，这意味着他们的练习和演出是重合的而不是割裂的活动。所有学生的学习都是兴趣爱好使然，他们并不想成为音乐家。在刚上课期间，玛利亚观察着伊芙和多丽丝"僵硬的演奏"（开头小片段），一些学生进入了马林巴教室，而大部分小年龄段的学生刚结束了课程，准备离开。玛利亚将他们送到了门口。同时，年长的学生开始在乐器上练习，但很快他们中的一些人率先提议，演奏他们称之为"草莓"的歌曲。这个昵称是由玛利亚创造的，指的是中音部分的节奏，由两个演奏者在每架低音马林巴上演奏的四个平行的主题："草莓、草莓、草莓、铃兰"（见图6.3）。在熟悉这首歌之后，学生开始演奏他们各自的声部：次中音声部、高音声部、中音声部、低音声部。迟到的学生会找一个空位置坐下，等待下一个乐句的开始便加入集体的合奏中。

玛利亚在他们演奏时进入了教室，听了一会儿，并指引低年龄组剩下的学生到大哥哥大姐姐旁边坐下，一起参与演奏。接着，她根据需要加入了不同的声部中，站在马林巴旁，面对着学生，并给予他们必要的支持。她大声提醒着大家就表演中间部分所商定的形式："现在没有了高音声部，然后低音声部出来……"这两个部分一个接一个地停止，直到只有次中音声部在演奏，接下来是一段集体合奏，仿佛又回到了开头部分，最后慢慢滑向尾声。

　　玛利亚：太棒了！

　　凯　伦：但是，教师，音乐变得越来越缓慢了！

　　玛利亚：是的，这是为什么呢？

　　约　翰：因为我们没有聆听。

　　玛利亚：[转向由女生演奏低音声部] 那么，低音部分会帮助我们稳定速度，你们其他人应该仔细聆听这一声部。低音声部请弹奏 "C" 音 [有人弹了，C 音听起来有些刺耳和沉闷]。你们感觉到了吗？需要很长时间才能听到这个声音，所以低音声部必须比其他声部早一点进来。

同伴教学是玛利亚教学策略的核心。尽管她在描述自己深思熟虑的计划时并没有明确地提出这一点。在大部分课的开始，她都会让学生主导并自行评价他们的合奏效果。这些由学生发起的完整表演是他们的文化作品，也是他们反思如何学习音乐的工具。因此，尽管玛利亚坚称她不太喜欢说得太多，但是口语——无论是学生的，还是玛利亚的评论——都是学生发展音乐理解的一个重要文化工具。凯伦（Karen）和约翰（John）的评价引发了玛利亚的评论——这是一个重要的文化工具，学生通过它来发展对音乐的理解。在学习低音声部的功能和低音马林巴的声音特征时，他们发展了对音乐的理解并掌握了演奏方式。当所有学生都在一起演奏时，那些已经熟悉传统音乐表达方式的学生表演，就起到了学习工具的作用，组内其他学生可以进行模仿学习。我们可以看到，低龄组学生通过在更有经验的同龄人旁边演奏、参加高于自己演奏水平的合奏，就可以获得很好的学习效果。

玛利亚继续说到："请再来一次！这一次把速度加快一点。"这次表演中，她通过击打砂槌，帮助学生们稳住了音乐的节拍速度。伊芙和多丽丝看起来正专注于他们的弹奏但却没有跟上玛利亚的速度。在表演结束后，玛利亚评价道：

　　玛利亚：好的，已经很好了。这一次怎么样？

　　凯　伦：我们速度起来了。

　　玛利亚：[转向高音和中音声部] 注意一点，当你们演奏 "草莓，草莓，草莓，越橘" 的时候，不要用极快的速度弹奏 "越橘" 部分 [用夸张的语言描述着 "越橘"]。让我们鼓掌 [她开始鼓掌，学生们也加入了进来。当节奏趋于加速时，玛利亚便不再拍手，而是在金贝鼓上标记节拍。] 好的，你们表现得很棒！

在接下来的演出中，玛利亚击打着砂槌并在乐器旁翩翩起舞。她从每一台马林巴旁边经过，面对着学生并不时评价到："你不应该站得太直。你的躯体动作应该表现出你正在舞蹈，所以，跳起来吧，孩子们！"她继续着舞蹈和弹奏，同时，每经过一名学生，她便马上向他强调（对于他／她而言）最重要的节奏姿势。"对，太好了！"玛利亚激动地说道。学生们跟随她的指导，逐渐进入了节奏。他们中的一些人已经掌握了要领，展现出了相同的表情和一致性，但还有一些人，比如伊芙和多丽丝还是表现得很"僵硬"，偶尔还会略微超出速度。

> 玛利亚：［演出结束后］现在感觉有什么不同吗？
> 贝　蒂：那么，就感觉和大家在一起一样。
> 玛利亚：舞蹈十分重要。你们知道的，你们演奏的大部分歌曲都具有舞蹈性。
> 多丽丝：太难了，一边专注舞蹈一边弹奏实在是太难了。
> 玛利亚：你可以不用跳舞，但你在弹奏时要在内心深处想象着自己正在翩翩起舞。

在练习中音声部的节奏时，玛利亚首先把所有的人工制品放在了一旁，而节奏手势、说话和拍手就是她利用的唯一文化工具。随后她将金贝鼓加了进来，作为辅助教学工具。她自身的节拍表达呈示出了乐句的主要功能，即辅助学生学习的工具。在合奏表演中，她的舞蹈也是一个工具，帮助了一部分学生的学习，但同时也限制了一些学生的发挥。贝蒂（Betty）更喜欢融入音乐中，享受舞蹈和演奏，而多丽丝则觉得很难协调舞蹈和演奏。她跟伊芙一样，还是在按照自己的方式演奏，并没有真正地诠释、创作音乐。

随后的一堂课与上节课的形式一致。当玛利亚将低年级的学生送走，再进入课堂时，高年级组的学生已经开始演奏"草莓"了。玛利亚拿起几根棍子，走到一个空的位置上，和他们一起表演一会儿。随后，她便移动到了学生们周围，面对面地指导他们——通过示范演奏、讲解节奏，此外还用棍子指着相应的琴键进行辅助指导。当玛利亚将注意力集中在高音声部时，低音声部却出了点问题，贝蒂和辛迪（Cindy）的演奏在稍微偏离速度之后，便断了线索（丢掉了主旋律）。站在一旁的萨拉，正在演奏（在旋律中充满了活力的）次中音声部，她快速地瞥了一眼演奏低音部分的同伴，点了点头，同时用自己的乐器演奏了一段低音旋律，直到同伴的演奏跟上并再次稳定下来。在下一乐段开始的时候，萨拉（Sara）又回到了属于她的次中音声部。玛利亚似乎没有注意到这件事情。在整首合奏表演完成后，她向学生们打了个招呼：

> 玛利亚：嘿，你们觉得怎么样？感觉还不错吧？［她耐心地听着学生们的反馈，并和蔼地给予解答，之后她面对整个合奏组］听起来相当不错。做起来很容易的，即使非洲音乐很快，它也需要轻微的节拍。观众们应该有这样的印象，但他们也不该有这样的印象，即十个学生在努力地演奏马林巴。
> 艾伯特：［他演奏的高音部分与其他部分相反，是由几个不同的乐句所组成］在第

一个乐句结束后，我应该如何弹奏下去？

　　玛利亚：［用较慢的速度与阿尔伯特一起演奏高音声部，改变了乐句顺序，增加了小装饰音］如果你愿意，可以凭个人喜好选择弹奏方式，甚至可以即兴［转向了合奏组］。

　　再次强调，不要紧张！［不久之后，学生中的一些人就会发展出略微多样的拍子。玛利亚中断了演奏并转向了贝蒂和辛迪，两位低音声部的乐手。］你们还记得我上次说过的吗？如果你们演奏手势过大，那就会耗费更多的时间。［做了一些夸张的手臂姿势，而后跟一些小的动作］让我们再试一次。让次中音声部起头，高音声部再进来，接着是中音声部，最后是低音声部。

这一次，整个乐团表现得非常协调。所有学生都保持着稳定的速度并随着节奏摇摆，就像玛利亚示范的那样。

正如前一周发生的那样，玛利亚将学生的表现视为一种表达工具，用于理解他们需要怎样的帮助，并在演奏时为他们提供这种支持。她指导的这个由普通成员组成的合奏组就是一个工具，所有学生都可以通过这个工具来拓展他们对音乐体裁的想法，而她给予一些学生的支持性表演则可以被视为另一种工具，凭借于此，学生们可以各自拓展自己的能力，包括正确弹奏琴键或者是刷新演奏记忆。

萨拉就是其中一位开发出个人演奏风格的学生，在玛利亚提供的体裁框架内，她如鱼得水。她从来没有（也不想）接受过其他的器乐指导，但是，她却十分享受自己在马林巴乐队的表现［来自于玛利亚的第一次协作分析］。她完全进入了自己的演奏角色，在演奏的持续过程中，她甚至向低音声部提供了支持。考虑到她从未演奏过低音声部，这一行为预示了她已经将音乐视为一个实体，深深印刻在了脑海中。萨拉将玛利亚早期在各个声部的示范演奏视为一个工具，借此她形成了与音乐整体相关的、属于她自己的体裁和结构风格。因此，她才可以在演奏中及时发现低音声部出现的错误，并适时加入进去给予支持，直到伙伴们又重新找回旋律和节拍，她便又回到了自己的声部。

对于大多数其他学生来说，仅仅依靠聆听所得到的一个声部形象，并不足以让他们用传统的表达方式将其诠释出来。除此之外，他们还需要获得稳定的视觉和运动记忆，去引导他们如何演奏，如按键的顺序，手势和琴槌的用法，旋律和重点的辨识。另一方面，以上摘录说明这种听觉—视觉—运动记忆的部分缺失可能会妨碍学生对教师所提供的示范模型的思考，进而阻挠了他们使用这些范例作进一步的学习。例如，艾伯特（Albert）似乎没有注意到玛利亚对轻柔特性的强调，因为他没有很好地把握高音部分的乐句顺序，他不清楚教师在这一部分对自己的期望，同时也不能专注于其他方面。另一方面，这种复杂记忆的部分缺失，可能会阻止学生使用他们已经开发出来的，对音乐体裁的熟悉性。比如，虽然贝蒂和辛迪都演奏过具有风格表现力的其他声部，但鉴于他们已经被灌输如何在低音声部演奏"草

莓"，因而他们只能对萨拉的演奏进行部分模仿，同时他们在演奏中使用了夸张的手势，似乎有些用力过猛。直到玛利亚重复她的建议，说需要用更小的手势来塑造一个轻盈的角色，他们才设法使自己的表演在风格上适应玛利亚所设定的框架。

接下来的一周，这个小组中的一个男孩约翰迟到了。当他进入教室时，其他学生已经开始准备弹奏表现力量和强度的歌曲。约翰走到了一架中音（声部）马林巴旁，等待下一小节并准备加入演奏。在前两节课中，他展现出了对这一声部良好的掌控能力——演奏中加入肢体动作；体裁的良好表达以及精确的节拍感。然而这一次他的演奏似乎并不尽如人意，没有了精细的表现力，取而代之的是机械的和略微加速的节奏，以及过于轻松的站姿（双腿交叉站着）。这节课上，萨拉也弹奏中音声部，她站在约翰背后，充当"领航员"的角色，同时也在用肢体动作引导约翰进入角色。在约翰完全适应了萨拉的演奏之后，突然间，他站直了身子并改变了姿势，展现出了积极的参与、完全的融入以及富有表现力的风格表达。

就他的年龄而言，约翰已经算是马林巴演奏大师了，他喜欢在演奏第一段高音部分时即兴发挥他的演奏才能。尽管他熟练掌握了乐器的奏法，并能在这一部分演奏中很早地展现出音乐体裁的表现力，但他依然只是在机械地弹奏，而并未将马林巴的音乐性诠释出来。出于某些原因，他并不关注萦绕耳旁的音乐。他似乎只是在为自己演奏，通过轻而易举地敲击出正确的琴键来获得乐趣和享受，速度越来越快；他似乎只在意作为这一音乐游戏的主人，直到节奏明显偏离了整个乐团的速度。他一意识到这一点，便马上调整了自己的速度以跟上萨拉的演奏，他将萨拉的演奏视为一个工具，用于指引他进入自己的音乐演奏角色，从这一过程起，约翰才将马林巴琴视为一种乐器而不仅仅是一件机器。

在合作分析课程的过程中，玛利亚对学生的行为进行了评论，对自己的教学进行了反思，也思考了该如何制定和完善教学策略来帮助学生更好地学习。比如，在开篇小片段中，该如何帮助伊芙和多丽丝走出困境。基于初步分析，我记录了这些女孩在经历了开篇所描述的课程后，是如何（在一周时间内）调整自身的表演，以融入玛利亚以不同方式反复呈现的音乐框架中的。我还尝试着将玛利亚的注意力转向学生在表演过程中的学习上，一方面，这使她重新审视了自己的批判性自我评价，另一方面，这有助于揭示她和学生所践行的同伴教学的价值。

讨　　论

以上分析的音乐教育中的两个语境，表现出了非常不同的两种情况，这主要基于多样的音乐传统、音乐小组、一对一课程中曲目选择的复杂性，以及以听觉或乐谱为基础的教学。在某些方面，教师和学生的意图在语境之间也有不同。海伦的教学目标是帮助学生独立掌握西方音乐传统中广泛而复杂的曲目。玛利亚也打算培养她的学生成为独立的业余音乐家，但他们未来的马林巴曲目挑选，也会借鉴已经演奏过的音乐风格。玛利亚的学生所面临

的挑战，是如何改变表演的结构、增加打击乐器和舞蹈，以及发展合奏风格。"在家练习"是海伦的学生认为理所当然的规则之一，而玛利亚的学生只在教师在场的环境中演奏。这两种音乐教育语境的差异为探讨文化工具的使用策略和方法提供了机会。基于这些考虑，教师和学生的策略分别在以下两个部分讨论，这就引出了这项研究对音乐教育的启示的思考。

图 6.3 玛利亚演奏的中音声部的节奏

海伦和玛利亚的策略

玛利亚和海伦教学方法的一个共同点是，在音乐传统的框架下，聚焦于音乐本身以及与此相关的学生学习。教师的态度表明，他们都对自己所教音乐的质量以及演绎音乐价值的方式深信不疑。两名教师都以个性的、热情的方式安排了教学场所，以便在上课期间保持对音乐学习的关注。玛利亚甚至让她的工作室具备了津巴布韦马林巴音乐传统的特点。在课程开始的问候中，两位教师都会花时间倾听学生的心声，他们知道在这次互动中，所需的时间其实很短。一旦他们完成了这些个人询问和互动，教师就会直接投入到音乐中去，努力在学习阶段满足他们的学生。总之，这些隐性的策略是基本的"游戏规则"，是由玛利亚和海伦所创建的，被他们视为理所当然的规则——用于指导他们自身的教学和学生的学习。（Gadamer，1997；Huizinga，1939 / 2004）

两位教师都允许学生参与曲目的选择，并给他们留下展示文化作品、完成音乐表演的空间，她们把这些行为作为工具，用于拓宽自身的理解，以便于具体问题具体分析，继而在特定情况下给出最佳的解答。他们鼓励学生拓展属于自己的观点和想法，并让学生对于自身的表现进行评估，从而成为自己的听众，而这一过程中，学生的表演也充当了反思的工具。这一策略为学生的公共表演准备提供了支持，同时这也是教师教学目标的一部分。然而需要强调的是，对于这些公共表演而言，并没有与之配套的程度检测和评估。[1]

在帮助学生做好音乐会准备的同时，教师们不仅提供了支持，同时也有着很高的要求。他们希望学生能够专注于音乐传统的特征，以尊重和负责的方式表演音乐，这也是向未来的听众展示音乐品质所必需的。为了帮助这些学生，玛利亚和海伦关注学生的行为，适应并调整他们的反应，在教学中部分使用既定的策略、部分开发新的策略来支持学生学习。例如，在演奏"草莓"的中音部分时，玛利亚就在保持速度和培养摇摆特性的练习中发展了新的教学策略：她以稳定的速度进行口述和鼓掌，以帮助学生掌握音乐节奏，并适时使用了金贝鼓

① 在玛利亚和海伦所任职的社区音乐学校，水平程度测试并不存在，瑞典许多类似的学校情况也是如此。

用于稳固节拍和增加传统的意味，同时在接下来的合奏表演中继续标记和凸显速度、节拍，并且加入舞蹈动作以及对其特点进行解释。

总而言之，她使用了复杂的工具组合，这些工具隶属于音乐传统的文化工具箱和她自己的教学法。这个例子或许可以和海伦教学的个案相比较，在教导尼娜演奏格里格的《夜曲》（见图6.2）时，海伦对于间奏乐段流向音乐高潮的解释，也体现了教学法和音乐传统工具的相互交织。首先，海伦专注于铃木教学法中很重要的一点：例如保持手臂的运动。然后，她指向印刷乐谱中长长上升的低音线条，一边演奏开放小七和弦，一边解释着和声结构，她将记谱法、演奏和一般的表达习惯结合起来，使意想不到的事件浮出水面，以方便听众注意它们。为了强调这一点，她运用了与玛利亚完全不同的体态姿势进行解释说明。

虽然海伦使用了复杂的文化工具和方法，但在描述主要教学策略时，她只提到了铃木教学法中的四点：用手和手臂一同做动作；在开始演奏前停顿一下；在弹奏时仔细聆听；从乐器演奏中获得音色之美。玛利亚更详细地描述了她的策略，但是省略了她最核心的策略之一，同伴教学。顺便说一下，海伦同样也在课堂中运用了同伴教学。没有提及这些策略的一个原因，可能是这些策略本就包含在了"教学游戏规则"中，教师和学生都认为这是理所当然的。借用伽达默尔的解释（1997），当他们遵循习俗而不去反思时，他们是按照各自的音乐和教育传统的规则来演奏的。

学生们的策略

与他们的教师一样，学生们也会按照"规则"演奏（Gadamer，1997）。这些规则是由教师制定的，但这并意味着学生主动性没有了发挥的空间。恰恰相反，教师期望学生变得独立，并对自己的表演负责。然而学生并不总能充分利用留给自己主动发挥的空间，反而会自我设限，将教师给出的规则理解得非常狭隘。例如，艾伯特想要确切地知道他需要按什么顺序弹奏高音声部的乐句，尼娜希望海伦能准确地告诉她如何在格里格《小夜曲》的开头使用踏板，尽管她已经非常仔细地尝试了各种不同的选择。显然，对于如何在各自情况下使用现有的文化工具，学生们感到不确定，于是他们求助于教师，希望能够学习更多关于传统的知识来组织（艾伯特）和表达（尼娜）他们演奏的音乐。学生与教师合作，在自己的最近发展区内工作，同时完成了仅凭自己无法攻克的挑战。而一旦他们了解了个人自由行动的框架和空间，就不再需要任何进一步的支持。他们已经抵达了一个安全的空间，在这里，他们可以放心地结合音乐结构和表达的惯例，进行乐器的演奏和诠释。

如以上给出的艾伯特和尼娜的例子一样，许多学生在遇到不确定性时倾向于求助教师，即音乐传统中最有经验的代表，以避免在即将呈现的崭新演出中冒险或出错。他们希望确信自己正在学习如何根据既定规则使用各自的文化工具。这种方法可以被认为是一种对教学惯例的简单复制，而不是学习如何具体问题具体分析，以合适的方式处理不一样的个人问题。

然而，即使这限制了学生目前的学习，对他们来说，为了能够达到进一步学习的空间，采取这样的方式可能也是一个成功的策略。

例如，当尼娜和艾伯特知道他们已经以适当的方式解决了眼前的问题，就可以把精力集中在他们演奏的其他方面。他们也知道表演中的个人自由，因为他们的教师把问题置于音乐传统的语境中，并向他们展示了个人决定的必须性。在目前的阶段，得益于海伦的指导和许可，尼娜知悉了该以何种方式使用踏板，但她也知道在此之后，自己拥有改变这个奏法的自由。同样，艾伯特也可以依靠玛利亚的指导，模仿她在弹奏高音声部交替乐句时所使用的奏法。如果他在表演中感到安全，就可能会把音乐结构作为一种工具，在合奏表演中加入他个人的音符，并根据自己的意愿，改变主题呈现的顺序并进行即兴。

有时候，一些学生习惯于另一种限制策略，将乐器当做机械而不是音乐工具来弹奏，尽管教师一再建议他们把演奏和表演实践结合起来。仅仅以机械的方式演奏肯定会导致强烈的记忆痕迹持续存在（Vygotsky，1934 / 1981），但这并不意味着基于运动记忆的痕迹会阻止学生在未来习得并诠释颇具风格的音乐表现力。大多时候，机械练习在初期总是在所难免——尤其是当学生机械地使用乐器时，这是因为他们对自己作为一个实体的表现感到不确定。只要尼娜不能掌握乐句中延留音（见图6.1）的奏法，那么她的误解就会留下强烈的运动痕迹，这是因为她无法真正理解音乐（乐谱）的意图。就这些段落而言，她不能使用印刷乐谱作为发展她理解的工具。相反，她自己却被乐谱所限，致使她仅仅把钢琴当作一种工具。然而，一旦海伦帮助她掌握了音乐手势（奏法），她就可以将其作为文化工具，与教师的示范表演以及印刷乐谱相结合，进而拓展她对音乐的见解；她尝试着按照乐谱演奏，并没有先在钢琴上试音。当尼娜理解了乐谱上的符号以及相应的奏法时，她变得豁然开朗，这一切向她阐释了整体的音乐意图，使得谱子上的乐句变得有意义起来。可见，格里格所设计的音乐结构方式，与既定的习俗——文化工具有关，这能够帮助尼娜发展对《小夜曲》的理解，以便更好地将其诠释出来，如今，她已经将钢琴作为一种音乐工具了。

与上面的例子相反，尼娜只是在听、读和想象之后便改变了自己对于延留音的奏法，而大多数的学生则需要反复在钢琴上练习以建立牢固的运动记忆。举个例子，玛利亚的一些学生有时也会利用马林巴作为培养运动技能的工具，他们往往会机械、僵硬地进行演奏，这是因为他们可能需要先集中精力学习弹奏内容，然后才能考虑到体裁风格方面的问题。即使他们似乎没有使用玛利亚的表演作为文化工具，用于发展他们的音乐形象——尽管他们（暂时）还没有能力以演奏者的身份去思考并诠释这些表演，但在充当听众时他们却可以这么做。由玛利亚所示范引导的合奏表演就是一个很好的启示，表演中，学生们全情投入，不仅有着肢体的参与还有着对音乐风格的诠释。或许就在一瞬间，那些在此之前缺乏身体参与和摇摆风格的学生就能够融入集体的表演中了。就在这一刻，一周前仍然很难将演奏和舞蹈相结合的伊芙和多丽丝，可能已经可以顺利地反复演奏自己的声部了，排演中，她们多次弹奏了正确的琴键，这样就留下了机械的记忆痕迹，有助于她们在之后的音乐诠释中更上一层

楼，如开始注意合奏中风格体裁表达。而贝蒂和辛迪重击（而夸张）的方式或许是一种刻意或本能的策略，以益于他们在"草莓"的低音声部建立一个类似稳定的运动记忆。无论他们的策略是出于本能或有意为之，在他们看来，这种稳定的记忆似乎是一种推断，即当他们演奏时，要思索对这种音乐传统的熟悉度，并适应这种框架下的富有表现力的演奏。

尽管玛利亚的学生只在课上弹奏马林巴，但在组中其他学生演奏时，他们会专注于自己声部的练习。周围演奏的音乐可能会导致一些学生对自己所弹奏的声部感到不确定，进而失去了对音乐风格的专注；其他演奏者的接近和持续的音乐体验可能会破坏他们脑海中自己所扮演角色，同时阻挠他们对琴键的记忆。使用马林巴作为机械的工具，去学习如何以正确的节奏演奏正确的音符，学生就可能到达一个专业知识空间，使他们更容易纳入其他的文化工具，这包括：玛利亚的表演、同伴教学、自主学习以及构建和表达音乐的规约。集体而言，包容性的演奏惯例会允许他们将马林巴的演奏视为一种音乐工具。

规则结构、音乐表达与器乐演奏之间紧密的联系也在尼娜演奏中得到了展现——她在拓展了对低音声部长线条旋律的认识后，就将这一知识用在了诠释格里格《小夜曲》（见图6.2）的高潮中。在掌握音乐结构和表现力之间的关系前，她的演奏并没有明显的表现力，但当海伦向她解释并展示这一点时，尼娜就设法将钢琴作为工具，进而呈现出更加令人信服的演奏。与上述情况相反，为了实现工具的熟练掌握并以此为平台，培养更具风格性的表演，学生往往都不只是将乐器视为一件单纯的机械工具。在以上提及的最后一节课中，约翰的初步表演就证明了对乐器的演奏和诠释更多是因为个人的兴趣爱好使然。约翰机械地演奏着，尽管他完全具有诠释音乐风格的能力。在一段演奏中他很尽兴，但一旦注意到萨拉的指引以及整体合奏的节拍，他就很容易改变自己的奏法以融入合奏中。约翰将萨拉的演奏作为一种工具，并像一名真正的乐团音乐家一样进入到表演中，这一刻，他已经开始把马林巴视为一种文化工具而非机械工具。

因此，即使学生没有立即利用教师留给自己的空间，但他们迟早会这么做——当他们感到有能力克服困扰自己的难题时。他们意识到要对自己的发展负责，去评估自己和其他学生的表现，当然，这也是一种长期的要求。对自己、对其他学生、对整个乐团的表现进行评估也是两位教师强加给所有学生的策略。遵循这个要求——游戏规则——学生就会对自己的学习负责，而他们中的大多数人也支持其他学生作为同伴教师的这一形式。因此，他们习惯于将表演、演奏视为重要的文化工具。这适用于演奏马林巴的学生、尼娜以及她的同龄人，她们在课堂上评论彼此的表演。

对音乐教育的启示

讨论的目的不应该被误解为限制学习策略或针对机械演奏的教学。相反，两个案例都表明了玛利亚和海伦策略的灵活性：在传统表达中保持对话教学、支持而非限制学生的发

展，即使学生有时会听从指令，有时只是在机械地演奏。事实上，学生是发起活动的人，这一点很重要；教师不希望学生在没有思考这些的情况下"正确"地复制乐谱上的音符，或者只是按照表演的指示去做。因此，在一般层面上，这些研究结果指出，教师需要准备应付学生对这种策略的偏好，同时仍然保持传统的表达框架，以便在学生准备好时帮助他们适应这种策略。反思学生使用文化工具的方式有助于教师更好地回应学生的需求，引导他们解决当下所遇到的难题，并以此为契机，进一步促进他们的未来发展。

举个例子，当学生寻求意见时，意味着他们在时下这个阶段犹豫不决，不确定如何取得进展，正如艾伯特和尼娜那样，他们不仅得益于教师给出建议，知悉当下该如何行动，还从教师讲述的知识中收获了信心，了解到如何构建传统习俗以及在适当的时机为自己做主。即便海伦和玛利亚并未提及"文化工具"这一概念，他们依然以支持学生使用音乐结构的方式回应学生——无论是在当下，还是在更长远的角度，用于拓展学生作为表演者的个人能力。在合作分析中，海伦认为她应该制定策略，来解释表演实践和音乐结构之间的关系，也就是说，她认为引导学生注意音乐传统中的文化工具组合是十分有益的。

当学生使用乐器作为机械工具演奏之时，教师们有必要了解学生这么做的原因，这一点非常重要。其中一个原因可能是打印乐谱对于学生来说，成为了一种限制工具，就像尼娜误读了带有延留音（见图6.1）的乐句符号一样。几个星期以来，尼娜既没有把钢琴和谱号当作提高她演奏水平的工具，也没有把它当作发展她对音乐理念的手段，乐谱甚至妨碍了她将海伦的建议和示范表演作为学习的工具。正如研究结果所示，海伦在协作分析期间反映，将和声进程与示范表演相结合，或许可以帮助尼娜以一种更有效率的方式进行学习。在文化工具方面，这可能会引起尼娜对四种工具的注意，这四种工具都需要结合起来，用于诠释具有说服力的表演，它们包括：构成音乐的惯例、音乐表达的惯例、谱号以及乐器。

机械弹奏乐器的另一个原因在于学生们还不能掌握他们所在声部演奏的技术要求。在观察那些演奏相对僵硬和机械的同学时，玛利亚自责于未能帮助他们真正感受到身体内的音乐性。在对教学进行批判性评估时，她指出自己并未将长期学习考虑在内，几周后，这批学生的表演才显示出了一定的音乐风格。学习初期，当学生机械地演奏时，乐器会阻碍他们使用传统的表达方式作为学习的工具，因为他们需要全神贯注地敲击出正确的琴键，从而阻止了乐器音乐性的表达。但这并不妨碍他们对于玛利亚建议的重视，他们会尽己所能、日积月累，即使这无法在他们初期的演奏中就显现出来。每节课中，玛利亚都会使用复杂的混合工具向她的学生展示音乐风格的表现力，比如：示范演奏，在合奏需要支持时给予必要的帮助，节奏支持，身体律动，舞蹈，对于歌曲特征的口头性描述，音乐结构的分析，如分声部讲解、乐器特性的解释，以及专门设计的用于解决特定问题的练习。玛利亚经常强调体裁特征与其他文化工具的结合，这就类似于一箱工具的相互运用，学生们一旦在技术上掌握了本声部的弹奏，就可以灵活运用这些工具组合。

总 结 评 语

教师和学生在两种教学情境下共同承担责任具有普遍的重要性。我们期望学生以负责的方式行动，教师亦是如此：他们必须设法找出学生个体可能存在的问题，并制定教学策略来帮助解决这些具体问题。允许学生有足够的时间来掌握乐器演奏的部分就是一种支持，在此期间，教师可以先把对音乐传统的基本考虑放在一边，正如玛利亚和海伦所举的例子。然而，一旦学生熟练掌握了具体的乐器弹奏技巧，两位教师就寄希望于他们能在音乐风格的框架内采取行动，进一步诠释音乐的特性。

玛利亚和海伦对音乐传统的强烈重视值得普遍考虑。她们所处的两种教学情境都是音乐教育的情境，其中器乐教学就是学生音乐发展的一种手段。诚然，一些学生学琴的初衷是个人兴趣爱好，他们也在乐器演奏中得到了莫大的享受，但他们的教师会坚定地把习琴与音乐传统紧密相联，在学生所能达到的器乐演奏水平上，按照音乐家的标准去敦促他们进步。玛利亚或许是一名马林巴教师而海伦是钢琴教师，但归根结底，她们都是音乐教师。

谚语有云，"在你打破定规之前，先彻底了解它。"学生应该学习如何将文化工具，即乐器、表演以及海伦学生所关注的乐谱记号，纳入音乐传统的惯例之中。学生在熟练掌握表演实践和音乐结构的"规则"之后，通常会成为传统的代表，并能够发展出个人的风格——不仅能诠释他人创作的音乐，还可以创作即兴的表演。例如，这就能使玛利亚的学生发展出个人表现力，并在其领衔的高音声部演奏时进行即兴演奏。在熟悉了西方音乐的传统风格之后，海伦的学生也能够以此为基，创作出属于他们个人的表达方式。

参 考 文 献

Booth, W. (1999). *For the love of it: amateuring and its rivals.* Chicago: University of Chicago Press.

Brändström, S., & Wiklund, C. (1995). *Två musikpedagogiska fält. En studie om kommunal musikskola och musiklärarutbildning* [Two music-pedagogy fields: A study of municipal music schools and teacher education]. Umeå, Sweden: Pedagogiska institutionen, Umeå universitet.

Brendel, A. (1977/1982). *Nachdenken über Musik.* München: R. Piper & Co. Verlag.

Bruner, J. (1996/2002). *Kulturens väv. Utbildning i kulturpsykologisk belysning* [The culture of education, 1996]. Göteborg: Bokförlaget Daidalos AB.

Davies, S. (1994). *Musical meaning and expression.* Ithaca, NY: Cornell University Press.

Folkestad, G. (1996). Computer based creative music making: young people's music in the digital age. Göteborg: Acta Universitatis Gothoburgensis.

Gadamer, H.-G. (1997). *Sanning och metod (i urval).* [Truth and method (selected)].

(A. Mellberg, selection and translation.) Göteborg: Daidalos.

Green, L. (2001). *How popular musicians learn*. Aldershot, UK: Ashgate.

Huizinga, J. (1939/2004). *Den lekande människan*. (Original: Homo Ludens. Vom Ursprung der Kultur im Spiel.) [Homo Ludens. A study of the play-element in culture.] Stockholm: Natur och Kultur.

Hultberg, C. (2000). *The printed score as a mediator of musical meaning. Approaches to music in Western tonal tradition. Dissertation*. Studies in Music and Music Education, 2. Malmö, Sweden: Malmö Academy of Music, Lund University, Lund.

Hultberg, C. (2002). Approaches to music notation: the printed score as a mediator of musical meaning in Western tonal music. *Music Education Research*, 4(2), 185–97.

Hultberg, C. (2006). *Tolkning förpliktar—teori, metod och resultat* (Interpretation obliges—theory, method and results). Report on the project 'Musicians' processes of performance preparation' to The Swedish Research Council, Stockholm.

Quantz, J. J. (1752/1974). *Versuch einer Anweisung, die Flöte traversiere zu spielen . . .* (Original: Berlin: 1752. Reprint, fifth edition (1974) of the facsimile print of the third edition. H.-P. Schmitz, Ed., 1953/74) [On the flute . . .]. Kassel/Basel: Bärenreiter-Verlag.

Rostvall, A.-L., & West, T. (2001). *Interaktion och kunskapsbildning. En studie av frivillig musikundervisning* [Interaction and formation of knowledge. A study on voluntary music education]. Skrifter från Centrum för musikpedagogisk forskning. Dissertation. Kungliga Musikhögskolan i Stockholm. Stockholm: KMH-förlaget.

Rolf, B. (1991). *Profession, tradition och tyst kunskap: en studie i Michael Polanyis teori om den professionella kunskapens tysta dimension* [Profession, tradition and tacit knowledge: A study of Michael Polanyi's theory of the tacit dimension of professional knowledge]. Lund: Bokförlaget Nya Doxa AB.

Sæther, E. (2003). *The oral university. Attitudes to music teaching and learning in the Gambia*. Studies in Music and Music Education, No. 6. Malmö: Malmö Academy of Music, Lund University.

Säljö, R. (2000). *Lärande i praktiken. Ett sociokulturellt perspektiv* [Learning in practice: a socio-cultural perspective]. Stockholm: Bokförlaget Prisma.

Vygotsky, L. S. (1934/1981). *Thought and language*. Cambridge, MA: MIT Press.

Wells, G. (1999). *Dialogic inquiry: towards a sociocultural practice and theory of education*. New York: Cambridge University Press.

第七章 校园音乐聆听百年史：走向实践与文化心理学的共鸣？

马格纳·埃斯佩兰

绪 论

当我十八个月大的孙女哈尔迪斯（Haldis）到访我家时，一刻不消停，她摇摇晃晃地爬向我，指着 CD 播放器呢喃道："Dansa！（跳舞）"我很清楚她想要什么，她的意思是："把我托起来，放上我想要的音乐，让我们一起跳舞。"所以我挑选出合适的 CD，找到正确的曲目，并把她举了起来，当音乐响起，我俩不由自主地开始扭动。我注意到，当我试图将音乐的节奏、旋律和动态的表达方式融入弹跳和动作中时，她笑了，似乎很高兴。如果我尝试切换不同的音乐，她便想要从我肩膀上下来，跳舞、旋转、摇摆、转身，热切地邀请我和周围的所有人加入。

撰写本章之时，我回想着与哈尔迪斯在一起的快乐时光——毫无疑问，我俩都喜欢聆听和跳舞的环节——但这也使我困惑。这里实际发生了什么？我是否应该尝试着将音乐术语的解释与我们的动作联系起来，用以增加她的音乐聆听能力和技巧？我是否把她引入了一种特定的风格和音乐作品中，并将音乐视为普遍的或重要的文化？特定的音乐作品、音乐播放的文化和社会环境，以及有意义的个体哈尔迪斯之间有什么联系？在这一特殊的音乐中，她最感兴趣的是什么？她从音乐聆听中学到了什么？她的身心发生了什么？我怎样才能发现当中的奥秘？如果她在十年后听到这首乐曲，她还会记得吗？会记得什么？

我并不打算在本章内回答以上任何问题。但作为一名专业的音乐教育工作者，我意识到我可能会问自己这些问题——更确切地说，是作为一名聆听教师应该实践这些问题，关于个人感知与那些被称为音乐的文化对象之间的关系，个人所处环境与普世真理之间的关系，身体、文化背景与个性心理之间的关系，以及我们的行为与心智能力之间的关系。这对于音

乐教育者来说都是至关重要的问题。

在过去的一百年中，类似的问题在哲学（Bowman，2004；Bresler，2004；Elliott，1995；Langer，1943 / 1960；Merleau-Ponty，1962；Reimer，2003）、人类学（Geertz，1973）、音乐学（Cook & Everest，1999）、社会学（DeNora，2000）和心理学（Bruner，1966，1990，1996；Cole，1996；Lave & Wenger，1991；Vygotsky，1978；Wertsch，1998）等社会科学和文化科学中越来越重要。对这类问题的回答是不同音乐理论和教育学理论的核心，他们表明了在有意或者无意的情况下作出实际决定的巨大范围——决策者们（音乐教师或祖父）会承担起这项重任，尝试着从最广泛的意义上传授，或者说共同建构包括音乐作品文化、体裁、风格等方面的知识，进而对后代产生影响。

在本章中，我将对西方学校音乐教育中的"音乐聆听"的实践进行描述、考察和讨论。本章第一部分关注的是现代学校音乐聆听实践的早期发展，这部分内容会成为本章最后一部分的历史背景，而在整篇文章中，我都会从"文化心理学"的角度出发，对学校音乐聆听过去和现在的实践展开反思。文化心理学领域在教义、理论，以及与其他心理学领域的联系上绝不是泾渭分明的。杰罗姆·布鲁纳（Jerome Bruner，1996）从不同的理论中提炼出九个不同的原则——作为一种共同指导教育心理文化的方法。在他 1996 年出版的《教育的文化》中列举了以下原则：透视原则（p.13）；限制原则（p.15）；建构主义原则（pp.19-20）；互动原则（p.20）；外化原则（p.22）；工具主义原则（p.25）；制度原则（p.29）；身份与自尊原则（p.35）；叙事原则（p.39）。随着章节的展开，我将利用其中的一些原则作为我思考和讨论的基础。[1]

然而，我的出发点并不是基于心理学理论，而是我的"实用主义知识"——关于音乐聆听作为中小学课堂中的实践和方法，即世界上许多音乐教师日常的职业生活，是将音乐聆听践行于课堂之上，而不是大量的从事音乐聆听研究，也不是在相关学术科学中打磨聆听技巧。[2] 当然，我知道课堂的方法论已经受到了心理学之外的许多学科的影响，如音乐学、哲学、民族音乐学和社会学。随着本章的展开，读者会发现我对这类学科进行了短暂的回溯，以便揭示不同音乐传统和音乐聆听实践的某些特点。[3]

[1] 见于布鲁纳（1996，pp.15-43），科尔（1996），以及本书的第一章。

[2] 在过去的 50 年中，音乐聆听不同方面的研究一直以心理议题和研究性问题为主。然而在过去的 15 年中，人们对这类研究的兴趣正在下降。在保罗·哈克（Paul Haack，1992）的《音乐教学手册》中对音乐聆听进行了广泛的回顾——将音乐聆听定义为基本的音乐技巧——认为尽管在 20 世纪 80 年代，"获得音乐聆听技能的教学研究"的重要性已经远远低于了 20 世纪 60—70 年代，"但质量工作仍在继续"（p.461）。在这个领域的研究综述中，布莱尔（Blair，2006）指出新手册（Colwell，2002）只有一个关于聆听的章节。

[3] 然而，我认为听力课堂的实践性与学科研究之间没有直接的联系。根据我的经验，在某种程度上教室本身就是生活的世界，在那里，实践开始、发展、延续和结束，有些时候是研究结果使然，但也常常出于其他一些原因。在音乐聆听实践中，我可以想到一些非常不同的影响，包括带有政治动机的学校改革、科技创新、音乐民意调查、当地社区或国家音乐活动。这些影响可以被描述为文化影响而不是心理的影响，虽然也与文化心理学中的观点相关，但在本章内不对它们进行讨论。

音乐聆听中不断演变的拓扑结构

在学校音乐中，所谓的"音乐聆听"课程实践存在的意义似乎显而易见。如果有意义的音乐聆听不复存在——我想这是一个跨文化的事实——那么，可能就没有音乐可以听了。音乐聆听是音乐教育各方面的组成部分。无论是在表演、作曲、歌唱还是在音乐制作中，音乐聆听都贯穿于小学、中学以及高等教育的各个领域。而音乐聆听作为一门具体的课程实践，也是许多国家不同层级的音乐学科中重要的组成部分，同时它也作为一门独立的专项学科而存在。这种课程的拓扑学——被理解为组成部分是相互关联或排列的——而绝非泾渭分明的。音乐聆听最接近的学科概念，甚至是直接重叠的概念，是音乐欣赏和听音训练。在许多国家，音乐聆听（作为一种概念）也代表着学校学科的一部分。[①] 其他有关于"听"的学科，如音乐史、曲式分析和音乐理论——尤其在高中和大学教育中也与"音乐聆听"这一术语密切相关。尽管有着不同或重叠的用途——本章的重点依然是教育音乐聆听，它被定义为利用不同的方式引导年轻人认识、理解和欣赏特定音乐作品的发音本质以及各自的语境。在音乐教育中，这通常是通过不同的聆听方式进行的——利用不同的理论、信息和反应与选定的音乐相联系；在大多数情况下，通过不同的听力任务连接到乐曲的片段或各个方面。[②]

近期音乐欣赏实践中的一些问题建立在长久而渐进的音乐聆听历史上。在音乐聆听作为学校课程实践及其与文化心理学的关系中，存在着与一些高度相关的问题，如听什么音乐？在音乐中听什么？如何倾听？何时在教育过程中聆听？最后，如何允许或鼓励学生在聆听的教室中学习、理解和表达。在本章后面的一些实践中，我们将更直接地研究这些问题。首先，为了给我们的讨论提供一个适当的背景，有必要仔细研究 20 世纪头十年有关音乐聆听如何演变的一些方面，在这里被称为早期的聆听练习。

早期的聆听实践：历史背景

音乐作为教育的课程实践，要归功于留声机的出现和无线广播的发展。这些发展（在一些国家和大洲）[③] 不仅提供了随时重复聆听的契机，也提供了远距离聆听的机会。它们彻底改变了音乐教育的潜力，特别是对广大青年和成年人的音乐聆听进行了广泛的改革。20 世纪初，早期先驱们在美国和英国发展音乐聆听的事迹，常被称为"音乐欣赏运动"

① 我会在本章的后半段回到音乐聆听和音乐欣赏之间的关系上来。

② 基斯·斯万尼克（Swanwick, 1994）将这一学科定义为听音聆听。我更喜欢听音乐这个词，因为我不认为任何形式的教室里的孩子或学生必然成为传统观念中的听众。我认为，"观众"具有被动接受的内涵，而不是近期音乐聆听实践中常见的积极互动。

③ 由于 20 世纪 20 年代末，留声机的广泛运用以及国家广播电台的大幅度建立，主要建立在美国和欧洲的国家，还有像日本、中国这样的国家。英国广播公司为澳大利亚的学校设立了音乐节目（Gestalt Psychology, 2009）

（Scholes，1935），他们的教育实践深受这种革命性的技术手段的影响。这些设备的出现引发了一场非常热烈的争论，不仅是关于留声机和广播在教育方面的潜力，而且关于一般音乐教育的形成和内容，包括听觉或听力训练的作用，在课堂上制作现场音乐，以及向年轻人介绍"音乐佳作"。

为了了解留声机在音乐教育中使用的争论本质，我们必须留意到，音乐欣赏作为一门课程实践，在留声机出现之前就已经得以确立了。在这项活动之前，所有的音乐聆听都是听现场的音乐，对于音乐教育者而言，钢琴是一种自然的工具，给学生们提供作曲和听音训练的练习。1910 年，伦敦皇家音乐学院的音乐教授斯图尔特·麦克弗森（Stewart MacPherson）发表了一篇题为《音乐及其欣赏》或《真正倾听的基础》的文章。这一创举催生了新的实践（Scholes，1935，p.22）。[①] 麦克弗森教授随后邀请了一位他以前的学生欧内斯特·里德（Ernest Read），联合出版了三本著作：《基于音乐欣赏的听觉文化》（McPherson & Read，第一部，1912，第二部，1915a，第三部，1915b）。[②] 在第一本书中，他还收录了玛丽·索尔特小姐（Marie Salt）编写的《音乐与幼儿》的重要附录。麦克弗森写道：

> 自从 1910 年《音乐及其欣赏》问世以来，有人一再要求我撰写一本课堂教材或教师指南，以期系统地训练学生音乐聆听的能力。一些思想已经开始在我的脑海中酝酿，当我愉快地发现我的朋友和前学生欧内斯特·里德先生（他是英国皇家音乐学院的准会员）正在策划一系列的音乐基本课程，如音高、节拍、节奏和音乐性格，这些音乐的基本元素都会通过一定的音乐作品形式向学生们展示。据我所知，这个设计是一个原创性的概念，与音乐欣赏研究的整体观念非常相似，我立刻向里德先生提出，我们应该就目前的工作进行合作。玛丽·索尔特小姐也对本书贡献颇丰，尽管她的工作实际上独立于我的同事和我自己提出的工作计划之外，但在我看来，她在《音乐与幼儿》附录中所描述的，颇具吸引力且有趣的孩子的自由节奏运动，是基于对过去某段时间的密切观察，为最大限度地完善有关听觉和心智的音乐训练奠定了基础（MacPherson，1912，编者注）。

麦克弗森和他的同事似乎认同音乐聆听实践不仅包括运动，而且也是基于在录音和留声机进入教育现场之前，耳部训练和特定音乐作品之间的系统整合。[③] 不出意料，当留声机终于找到了融入音乐教育的途径时，这类革命性技术的引入对现有的教育学和文化实践提出

[①] 珀西·斯科尔斯（Percy A. Scholes）把斯图尔特·麦克弗森形容为"英国音乐欣赏运动之父"（Scholes，1935，p.22）

[②] 斯图尔特·麦克弗森（Stewart MacPherson）为音乐教育创作了许多其他书籍，其中包括音乐的形式（1910），分节法和形式的研究（1912）和儿童音乐教育（1915）。

[③] 在麦克弗森 1915 年出版的著作《儿童音乐教育》中，他指的"使用玩家"，大概就是 19 世纪 90 年代开始生产的"钢琴"（MacPherson，1915，p.36）

了挑战。[1] 在 1934 年英国杂志《音乐时报》的一篇文章中，麦克弗森指出当时正在进行的关于音乐教育欣赏运动地位的辩论，他写道：

> 既然已经谈到了广播音乐对于年轻人不成熟思想的优点和缺点，以及在聆听练习中需要什么样的指导，那么我们来看看无线电和留声机的使用，尤其是后者——在实际的教学业务中的运用。我不止一次地被指责在鉴赏课上贬低留声机的重要性，并且不同情那些对艺术和音乐充满热情的（专业或非专业）教师，因为他们不具备足够的钢琴演奏能力，来呈现他们想要上课的作品。我想在这方面作出足够清楚的表态。我不会低估留声机的价值——它的作用远非如此，在一位称职的教师手中，它可以是最大的帮助。但是我觉得有两点需要加以考虑。首先，无论使用什么样的留声机，它都必然是一种客观的东西，正如我从自身经验中所知道的那样，它不会，也绝不可能通过教师自己的演奏，使一个班级与音乐之间产生密切的共鸣。（MacPherson，1934，p.55）

麦克弗森的文章以多种方式回应了今日在教育领域的讨论，即关于数字技术引入学校和教室的挑战。[2] 信仰和恐惧，今天的技术正在成为与教育目标和实践相关的，最强大的变革和塑造力量之一，从麦克弗森的观察中可以得出：即使留声机为音乐欣赏的目标解决了一些难题，但新的挑战又接踵而至。在他看来，我们需要保持教师的钢琴技巧和现场音乐的质量而不是留声机的质量，以及巩固与聆听相关的听力训练班的地位和质量。[3]

这一维度的革命文化事件是例证性的，且十分典型，同时也是文化心理学中的一个主要焦点，具体过程如下：

> 心灵和文化相互建构，阐明文化是如何创造和支持心理过程的，这些心理倾向又是如何支持、再现和改变文化系统的。（Fiske，Kitayama，Markus & Nisbett，1988，p.916）

随着技术革新在 20 世纪头十年进入教育领域，电台、留声机公司和交响乐团等其他文化机构以主流的方式为学校音乐的形势和内容作出了贡献。洛桑决议包含了这些机构在国际上引发的大量讨论和辩论。

[1] 在 1991 年 12 月给《音乐时代》编辑的一封信中，一位教师，伯纳德·麦克利戈特先生（Mr. J. Bernard McElligott）讨论了"留声机作为音乐欣赏的辅助工具"。他主要关心的是长达四分钟以上的唱片开发。然而，他还透露说："你的许多读者无疑已经发现了好的留声机唱片在教育用途上的价值和重要性"，并认为"听到他们的经验会很有意思"。（McElligott，1919，p.697）

[2] 在麦克弗森的文章中，还提到音乐聆听和"与幼儿合作"的讨论，并对一些方法问题进行了评论。如聆听过程中身体动作的作用，不明智的教训和"鉴赏工作的阶段"。我们将在本章后面回顾其中一些问题和麦克弗森的观点。

[3] 时至今日，许多现有的教育技术研究中常见的错误之一，似乎是将自身与传统教学手段的贡献进行比较，从而将比较的标准作为最低的共同标准（Cuban，2001）。在 20 世纪 30 年代早期引入收音机和留声机的方式似乎也是如此。

洛 桑 决 议

在以上引用的麦克弗森的文章（1934）中，他简要地提到了洛桑决议；1931年，在瑞士洛桑举行的英美音乐教育会议上的一项决议。在给《音乐时代》编辑的一封信中，该决议全文被引述，我选择把它列入信中，是因为它阐明了早期聆听历史上的一些重要的议题，以及最近和当代的音乐聆听实践。洛桑决议的全文如下：

1. 正如我们所理解的，音乐欣赏研究的目的是对艺术媒介高度敏感性的发展，以及对代表性的音乐杰作进行深入而批判性的研究。

2. 这首先意味着不依靠其他经验，以自己的方式听音乐的能力。其次，洞察构成音乐风格的所有因素。

3. 我们认为，对艺术媒介高度敏感性的发展代表了听觉训练课的范围，而这主要是学校的职责。但我们必须清楚地认识到，在聆听训练的所有要点中，必须向班级呈现最适合此目的的音乐实例。通过这种方式，听觉训练和音乐文献研究在任何时候都不会互相脱节。

4. 对音乐名作的批判性研究，自然要从基础训练开始，它明显适合于比较成熟的学生，完全不适合作为基础教育的一门学科。

洛桑决议清楚地表明了一些熟悉的议题，而在某种程度上——在音乐教育界，尤其是在音乐聆听方面的辩论中，一些观念仍然以不同的形式和实践与我们共存。它同时也向我们介绍了音乐聆听学科发展中的三大议题：音乐聆听中的附加位置，绝对意义或所指意义，以及音乐经典的作用。

音乐聆听中的附加位置

洛桑决议阐述的第一个问题证实了麦克弗森的观点：音乐聆听应该是一种听觉文化和音乐欣赏的组合，其中在麦克弗森看来，听觉文化是指听觉训练和音乐理论，而且在这两个组合元素之间应该还有一个附加的关系。根据洛桑决议，其最重要的学科仍然是听觉训练，它提供了学习经典音乐杰作所必需的基础训练。这一观点似乎与麦克弗森关于"听觉文化"（1912，1915a，1915b）的开创性著作中的观点略有不同，其中的论点是"所有听音训练工作都必须以音乐欣赏为基础"（MacPherson & Read，1912，p.2）。

再仔细回顾麦克弗森的音乐聆听方法论，可以看到他的测重点在于——关于听什么——关于音乐创作形势方面的分析——如节奏、音高、节拍、音型和记谱法。[1] 即便如此，有趣

[1] 斯科尔斯（Scholes，1935）把自己的教育立场描述为"视觉歌唱、听觉训练和欣赏的非凡综合"（p.165）。

的是，麦克弗森的附加位置内也包含了作曲的学科规律。他在每节聆听课上推荐的第五个阶段如下：

> 给予学生的家庭预备（作业）应该是为了培养他们独立完成事情的能力。大多数孩子都有一定的原创能力，可以发现许多孩子在短时间内就能为自己构建小调，并体现出前一课的要点。（1912，p.5）

麦克弗森广泛地评论了作曲的内容，表明学校学科最近的发展影响使他确信，应用到音乐学习中的睿智想法如今已经在培养学生的观察力和想象力方面取得了进展（1912，p.6）。然而，他很快就提出："这项建设性的工作并不是要培养一批作曲家。"[1]（p.6）

麦克弗森的附加位置更为清晰地显示出了他对如何处理潜意识聆听的建议。在强调训练孩子"用耳朵观察"的重要性之后，他继续说道：

> 另一方面，当然，学生很小的时候就可能接触到大量的音乐，尽管他不会有意识地或完全地理解音乐，但他仍会以通用的方式欣赏音乐。这是音乐教育的一个分支，就像之前提及的那样，最重要的是与音乐素材更加自觉地融合在一起。（1912，p.3）

20世纪30年代建立的附加位置的一个共同特征，似乎明确地关注于麦克弗森所谓的音乐"素材"，如音型、音高、音阶、节奏、有节奏的跳动、节拍和唱名法。尽管麦克弗森称这些音乐元素为"技术方面"，但"它们绝不能同美学隔裂，其整个研究目的必须是培养学生真正的音乐感知能力"（1912，p.2）。虽然麦克弗森的附加位置并不排除所谓的"审美知觉"和"潜意识聆听"，但显而易见的是，在现代实践中与音乐聆听相关的教育项目如对音乐的个人反应和创造性反应，以及有关表达和个人诠释的议题，都只是部分包括在内。

绝对意义或参考（所指）意义

在洛桑决议中脱颖而出的第二个问题——似乎是引起最激烈争论的一个问题——"应该以自己的方式来聆听音乐经典，而不是依靠与其他经验的联系"[2]。这一观点不仅表明了该听什么音乐，而且还说明了该如何聆听。玛格丽特·巴雷特（Margaret Barrett，2006）在一篇关于儿童与审美反应的文章中，提到了康德的无私反应理论（Kant，1790），以及之后汉斯利克（Hanslick）的音乐美学理论（1854），并将这一立场归因于18世纪和19世纪的审美观。关于这一立场，她写道："试图将与艺术的接触视为理性的和认知的，并将其从情感和

① 1912年，麦克弗森还提到了埃米尔·雅克·达尔克罗兹（Emile Jacques Dalcroze）和节奏体操体系的影响力。达尔克罗兹对麦克弗森工作的影响无疑是巨大的。1934年，麦克弗森曾任英国达尔克罗兹协会的主席，而欧内斯特·里德夫人则是协会秘书。

② 斜体字源自于原始出版物，这也是麦克弗森在1934年《音乐时报》文章中引用的一个重要论点。

感性强大而诱人的影响中分离出来（p.174）。"她认为，要确定普遍的和永恒的品质，就必须"抛弃对作品本身以外的语境或质量的所有提及"：艺术作品成为"自主的"，一个对象或事件只能通过其"内部的特征和形式"进行分析和解释（Barrett，2006，p.174）。

上文所讨论的问题——一方面是所指论和情感解释与意义建构之间的冲突，一方面是绝对论和形式解释与意义建构之间的冲突——这对冲突在本世纪的大部分时间里都是课程实践中音乐聆听教学的核心。正如我们在洛桑决议上所见，这场大辩论也在 20 世纪 30 年代的音乐教育中浮出水面。

考虑到这一背景，我们可能会开始理解，在上世纪的头几十年里，什么可以被称为精英和学术的观点？在音乐教育界引入留声机和广播的风险是什么？这项新技术的威胁无处不在，不仅会向所有人、所有地域开放前所未有的音乐杰作，而且还会授权教师、专业人士教授音乐聆听，从而提供获得伟大艺术作品的机会，这使得从小学开始就没有必要开设专业的听觉训练了。更令人不安的是——音乐聆听教师开始将音乐中不相关的背景和所指方面包括在内，这就形成了一个精英主义和纯粹主义的观点，并对音乐教育事业"造成了伤害"，引自麦克弗森（1934，p.56）。在他的文章中，他在《音乐时报》的副标题《不明智的教训》中写道：

> 在这一点上，可能不恰当地指出，一些教师对音乐欣赏课造成伤害的原因在于——他们试图将音乐联系到一个不明智的程度，使其与自身的思想、故事和场景相联，也许他们认为这样可以使音乐欣赏课更具吸引力和趣味性。各种评论家对这种做法可能导致的荒谬性画出了令人瞠目结舌的图片。关于这一点，我们一方面要保持比例感，另一方面我们要承认可能已经犯下的过度行为。应该清楚的是，图画音乐，即具有一定诗意或文学联系的音乐，或是受自然界某些方面启发的音乐，有助于进入幼儿的心灵，从而激发他们的想象力；但其主要危险在于，如果教师不小心，最终可能会鼓励学生留下所有音乐"意味着什么"的致命印象。（MacPherson，1934，p.56）

1934 年，六十多岁的麦克弗森似乎已经意识到音乐教育界正在发生的一场冲突，即关于音乐之外的观念在音乐聆听中的运用。他试图倡导"保持一种比例感"的中间立场，这表明自从他推出音乐欣赏和听觉文化的先锋书籍以外，音乐聆听的实践已经发生了变化。即便如此，我们还注意到，由玛丽·索尔特小姐撰写，麦克弗森强烈推荐的《音乐欣赏的听觉文化》一书附录中的《音乐与儿童》一文（MacPherson & Read，1912），其中许多段落都指出"外部观念"辩论方面存在的问题。

索尔特小姐把她的方法论建立在两个"基本"之上——正如她所描述的——儿童发展准则。第一种观念是"没有表达的精神同化是不完整的"（Salt，1912，附录，p.ii）。她写道：

> 如果环境与个人之间相互作用，相互促进，那么就会催生"发展"。这就是说，学习的过程有两个方面——印象和表达。（p.ii）

在她对于 7 岁和 8 岁孩子聆听音乐的方法论建议中，她在很大程度上依赖于表达性运动的使用，而对于"外部概念"，她写道：

> 孩子们被鼓励讲故事，并根据音乐向他们推荐图片，这样的图片，如下所示，通常在这方面是有效的：《山妖的宫殿》（格里格）、《骑士鲁伯特》（舒曼）、《田园舞曲》（格温）。在其他时候，孩子们解读音乐的能力会随着教师提供的环境和故事而增加。（Salt，1912，附录，p.iii）

索尔特继续提到了塞缪尔·泰勒·柯勒律治（Samuel Taylor Coleridge）的《希亚瓦萨之歌》以及门德尔松（Mendelssohn）的《仲夏夜之梦》，解释了"当音乐被引入之前，孩子对故事的背景已经非常熟悉了，且都持有自己的见解"，所以"当音乐真正萦绕在孩子身旁时，（这些音乐）则会以一种更狂野、更美妙的方式表达同样的想法"（1912，p.xiii）。

在她单薄却又异常重要的附录中（该附录隶属于麦克弗森和里德 1912 年著作），她向我们展示了一些聆听练习，这些练习在某种程度上是叙述性和表达性的，甚至是基于行动的，涉及如何聆听、什么时候聆听，以及在聆听课堂上学习和意义表达的问题。因此，她开创了之后和最近的实践。

音乐经典的作用

洛桑决议的第三个议题是坚持古典音乐中的西方经典是唯一值得使用的艺术品，其授予对象不是大众和基础教育的学生，而是那些已经通过听觉训练班"密集和批判性"的训练，并拥有相当基础的成熟学生。（Forbes Milne，1931，p.829）

但小学音乐课堂则坚持将这类聆听原则（即只听西方古典音乐）拒之门外，其原因可能在于 20 世纪初人们普遍相信的系统发展史，以及由德国哲学家和艺术家恩斯特·海克尔（Ernst Haeckel）所拓展的达尔文主义重演论。[①] 1912 年，玛丽·索尔特在《听觉文化》的附录中指出，她在"儿童发展理论"中的第二个原则就是"儿童的发展与种族的发展相似"（Salt，1912，附录，p.ii）。索尔特坚持认为，由于这一原则，幼儿音乐必须在早期阶段具有"原始性"的特征（p.iii）。然而正如我们所见，她为 6 岁及以上儿童推荐的音乐作品，除了民间音乐和其他（较短的）古典作品的混合之外，似乎还包括格里格（Grieg）、舒曼（Schumann）、德沃夏克（Dvorak）、柴科夫斯基（Tchaikovsky）以及门德尔松（Mendelssohn）的作品。

① 海克尔促进了查尔斯·达尔文（Charles Darwin）在德国的工作，并提出了有争议的"重演律"，声称生物发展史可以分为两个相互密切联系的部分，即个体发育和系统发展，也就是个体的发育历史和由同一起源所产生的生物群的发展历史，个体发育史是系统发展史的简单而迅速的重演（科尔，1996，p.146）。

洛桑决议展现了 20 世纪 30 年代音乐欣赏界似乎日益加剧的矛盾，即在愈发频繁地使用录制音乐和技术而引发的冲突中，为教育选择什么样的音乐最为合适？尽管接受了来自于洛桑决议的建议，同时还在音乐聆听和音乐欣赏的课堂上推动了留声机的使用，但古典音乐在学校教育环境中（包括基础教育）的使用似乎已经在英国得以确立。在给《音乐时报》（1919）编辑的一封关于留声机的信中，一名学校教师透露，他们学校：

> 有可能已经获得了各类作曲家最好的音乐录音，如帕莱斯特里纳（Palestrina）、巴赫（Bach）、莫扎特（Mozart）、贝多芬（Beethoven）、舒伯特（Schubert）、舒曼（Schumann）、瓦格纳（Wagner）、勃拉姆斯（Brahms）、柴科夫斯基（Tchaikovsky）、鲍罗丁（Borodin）、里姆斯基-科萨科夫（Rimsky-Korsakov）、格拉祖诺夫（Glazunov）、德沃夏克（Dvorak）、德彪西（Debussy）、弗朗克（Franck）、拉威尔（Ravel）、埃尔加（Elgar）、沃恩·威廉姆斯（Vaughan Williams）和弗兰克·布里奇（Frank Bridge）。（McElligott，1919，p.697）

这封信透露出的信息令人惊讶不已——这所学校的留声机资源库居然还囊括了当代的艺术音乐，这在近代的学校中极为罕见。

对早期教育聆听历史的总结

通过对 20 世纪前 30 年关于音乐聆听不同方面评论的研究，似乎有理由得出这样一个结论：正如近代所设想的那样，音乐聆听的许多议题、辩论和实践都已经得以确立。我们应该注意以下几点：

1. 作为一种不断演变的学校音乐实践，音乐聆听的结构特点是努力将听觉训练、音乐理论和音乐欣赏的各个组成部分联系起来。音乐聆听仍然处在起步阶段，其特点是听觉训练和音乐欣赏之间存在着一定的附加关系。随着音乐聆听的发展，人们更加强调音乐的形式与素材之间的联系以及对音乐的解读。

2. 由于新技术的发展和引进，听觉训练的主要组成部分似乎受到了音乐欣赏的压力，并越来越多地接触到了不同体裁的音乐（主要是古典音乐杰作）。古典音乐作品在音乐欣赏和听觉训练方面有着无可比拟的优势。

3. 对系统发育的看法支配着儿童发展的观点，因此，建议幼儿听"原始的"音乐，然而所选乐曲并不一定遵循这一建议。

4. 音乐聆听主要侧重于音乐的素材或形式，然而，一些实践却凭借故事和叙述走进音乐聆听。

5. 一些早期的实践则通过身体动作、作曲、情感表达及学生能动性来展示音乐聆听的方法。

如此看来，早期关于音乐聆听的实践和辩论是相当复杂和微妙的。我们一直在讨论的问题，是指在当代音乐聆听实践中反复出现的问题。例如，我们应该侧重于音乐的故事性还是音乐的形式特质，聆听情境中印象与表达之间的平衡，被动接受与积极心态倾听之间的博弈，沉思的作用与创造性多峰互动之间的对抗。在我们关注这些议题以及它们与文化心理教育法的关系之前，让我们暂时把早期的音乐聆听实践与当代音乐心理学理论联系起来。

早期的聆听实践与音乐心理学

上述音乐教育界对音乐聆听的不同立场似乎反映了当代音乐心理学发展中的平行论争。这些立场包括了不同的观点，比如，是需要关注音乐的素材还是侧重于对音乐的反应？音乐各个组成部分与音乐整体性之间孰轻孰重，地位如何？此外还包括听觉和节奏感知之间的关系，以及联想和情绪之间的关系。

在 20 世纪 30 年代晚期，这场辩论在詹姆斯·莫塞尔（James Mursell）和卡尔·西肖尔（Carl E. Seashore）的作品中展现得淋漓尽致。他们的两本著作几乎都以音乐心理学为标题，分别出版于 1937 年和 1938 年，两本著作皆以"格式塔心理学"[1] 为基础——这也阐明了辩论的本质。莫塞尔在他的书中专门用一整个章节描写了音乐聆听心理学，章节中详细描述了音乐聆听的内在和外在因素。西肖尔则偏向于在著作中描写感知、记忆和智力与音乐素材（如音高、音色）之间的关系。他们不同的观点在许多方面都有所体现，其中一些观点直接指向那些支持不同音乐聆听实践的假设。

西肖尔写道，"在音乐听觉的学习中，有且只有四种基本的要素：音高、力度、节拍和音色"。"除非这一点得到承认，否则对于教师和学生来说，这项任务就会没完没了，毫无道理可言。"西肖尔补充说道（Seashore，1938，p.157）。莫塞尔也写道："这是一个基本的错误"——"假设我们对音乐的各个方面都有回应，或者它在本质上总是和所有人雷同。"（Mursell，1937，p.201）

莫塞尔的著作对于他所谓的"聆听中的外在因素"而言有重大突破。具体来说，描述了聆听者一般情绪或情感的集合，联想的流动和意象的唤醒，以及各种视觉体验（Mursell，1937，pp.205-209）。如洛桑决议所示，他的《聆听章节》挑战了音乐教育界的主流观点，并且还强化已在运行的更为先进的聆听实践。通过识别和描述音乐聆听中的外在因素，莫塞尔规范了与反应、表达、意象和运动有关的现有的先进实践。

西肖尔强调：感官能力、正式的音乐以及音乐记忆似乎是支撑音乐聆听实践的重要部分，即所谓的"附加位置"——它主要侧重于听觉训练。然而即使是西肖尔，也警告说聆听

[1] 查尔斯·普洛梅里奇指出，格式塔心理学本质上与形式有关。它强调，感知者应该运用精神力量来处理他所遇到的事物或情况，并用正式的术语进行表达，避免使用单个部分的术语或之前的经验（2007，n.p.）。

音乐时不能过于理智。他在"音乐思维"一章中写道，他希望"音乐中的伟大智慧可以完全停留在音乐形式和新音乐结构的概念之上，使人们能够更加自然地欣赏音乐和进行音乐的表达"（Seashore，1938，p.8）。然而，莫塞尔和西肖尔都没有质疑为音乐聆听挑选的乐曲，此外他们的主要焦点也不在文化上，而是在于人与心灵的普遍性和个性。

选择听什么音乐的问题

如今，随着音乐制作的巨大变化以及各种各样的音乐流派被引入学术界和教育界。效仿早期聆听历史中的做法，即坚持使用古典杰作与"原本性"音乐，会被视为极端的精英主义和浪漫主义。这一立场与文化心理学的原则有很大的不同，即在学校音乐聆听中应该选择哪一种音乐？诚然，对精英主义和纯粹主义的批判是广泛的，但也或多或少伴随着对各种文化、音乐风格和流派（等艺术对象）中另类艺术价值的愈发接受。而与西方艺术音乐相比，对某些音乐风格和某些文化中的音乐的批判却是原始的。（Born & Hesmondhalgh，2000；Small，1998，Walker，2001）

不足为奇的是，在我们多元文化的社会中，这种"纯粹主义者"的立场确实存在问题，并且与布鲁纳所描述的文化心理学的中心论点相左。布鲁纳写道："我的中心论点是文化塑造心灵，它为我们提供了一个工具包，借此我们不仅可以构建自己的世界，也能够形成对自我和权利的概念。"（Bruner，1996，前言，p.x）当然，布鲁纳表示，当提及文化心理学中的"工具主义原则"：

> 学校永远不能被视为文化上的"独立"。学校的教师、学校的思维方式，以及它在学生中实际激发的"语言记录"，都不能从学校学生的生活和文化中独立出来。（p.28）

尽管早期倡导反对西方音乐经典作品的单独使用，但这种文化意识似乎已逐渐发展成为主流的音乐聆听实践。例如在1967年，由美国音乐教育协会所主办的坦格伍德研讨会[①]就从音乐教育的精英理论中迈出了一大步，坦格伍德宣言的前两段是如此规定的：

> 1.当音乐保持艺术完整性时，方能动人心弦。
>
> 2.所有时期、风格、形式和文化的音乐都属于课程教学的一部分。音乐的曲目应该扩充至涉及丰富多彩的时代音乐，包括目前流行的青少年音乐和前卫音乐、美国民间音乐和其他文化音乐。（Choate，1967，pp.38-40）

即便如此，须知坦格伍德宣言所强调的仍是音乐作为艺术的概念，以及允许非古典音

[①] 坦格伍德研讨会举办于1967年7—8月，地点位于马萨诸塞州的坦格伍德。在与会的十天期间，音乐家、教育家、各界（如公司、基金会、通讯界）代表人士与政府一道，进行了主题为"美国社会中的音乐"的研讨。

乐作品扩充进原有的曲目中，而并非要取代原来的古典杰作。诚然，西方音乐教育正在扩张，但其目的并非是要取代原有的一切——事实上，许多国家的音乐聆听实践依然会以传统的音乐欣赏运动为蓝本。一些古典、浪漫主义时期的经典杰作，如贝多芬的《田园交响曲》、格里格的《培尔·金特组曲》以及其他一些作品，仍在多层次的音乐聆听课程中扮演着核心的角色。早期的聆听实践和音乐欣赏运动不仅在内容方面有着很强的影响力，而且也涉及西方古典杰作的教学实践，这些经常运用于音乐的实践可能会催生不同的教学方法。

关于为聆听课程选择什么类型音乐的讨论，都直接或间接地涉及音乐教育中的一些其他问题。举个例子，当下关于音乐教育核心问题的讨论就涉及雷默（Reimer）的"审美教育"和埃利奥特（Elliott）的"实践音乐教育"。[1]

戴维·埃利奥特（David Elliott）所倡导的"实践主义"表明：音乐聆听作为一门学科（的强有力补充），特别是其中对音乐的选择，时至今日也依旧存在，但它的重心已不再是听觉的训练，而是关乎表演和音乐创造。对于这一问题，埃利奥特的（附加）观点可能被视为一种替代性的以文化为导向的路线，用于应对来自音乐挑选的挑战。埃利奥特如是写道：

> 但是，为了获取这一类特殊表演（音乐作品）的经验，需要我们真正了解音乐表演——它要求学生学习如何演奏和即兴发挥，以及作曲、编排和指挥。（1995，p.102）

在埃利奥特看来，选择听何种音乐的主要标准取决于表演和作曲，而并非洛桑决议决策人所宣称的听觉训练。而对于聆听课程应该坚持怎样的具体素质和标准，埃利奥特几乎并未给出任何具体的建议，他只是宣称聆听课程应该与学生的音乐实践直接相关。换句话说，他认为在不同的教育环境中所采用的表演和作曲练习应该会影响聆听音乐的选择。埃利奥特的立场似乎与文化心理学的原则保持一致，因为他优先考虑了在相关的文化和语言环境下，制作和听取有形的"作品"。布鲁纳称这是文化心理学的"外化原则"，并宣称：

> 所有集体文化活动的主要功能是产生"作品"……但"外化"这样的集体作品所能带来的益处却长期受到忽略……作品和创作中的作品会在集体中催生共同的、可协商的思维方式……"外化"创造并记录了我们的心智努力，这一心理历程看似遥不可及，实则隐匿于我们的记忆中，触手可摸……"它"以一种更易于理解的方式，体现了我们的思想和意图。

埃利奥特在之后的著作中稍微修改了自己的观点，声称他支持使用录音来增强和扩展学生的聆听能力，以此超越他们作为表演者、即兴演奏者和作曲家等身份时所创造的风格和作

[1] 随着1995年戴维·埃利奥特《音乐很重要》（*Music Matters*）一书的出版，他与贝内特·雷默（Bennett Reimer）的辩论就不再局限于北美了。它已经，并正在影响着许多国家的音乐教育讨论。比如，在一份423页的《爱尔兰音乐教育国家辩论》的综合报告中，有一个章节名为"美国音乐教育的哲学观"。其内容就包括调和雷默与埃利奥特之间的对立。（Henegan，2001，p.373）

品。但他坚持认为，教育聆听应与学生所涉及的音乐实践直接相关。（D. Elliott，个人沟通）

尽管埃利奥特的立场是一个很有价值的尝试——即从音乐聆听的角度出发进行音乐的选择，但在我看来，这并不能解决我们今天所面临的挑战。在许多方面，现代科技给音乐教育带来了不小的挑战，这类似于 20 世纪头 10 年留声机和无线电广播的引入给音乐教育界带来的震撼。如今，单纯的依靠音乐聆听中的补充方案，已不能解决在全球化的背景下无限地获取音乐的问题，尤其是在"音乐表演中加入相关的现代科技"已成为了音乐教育中基本和必修的技能。（Savage，2005，2007）

我认为，在过去的 30 年（左右）中，全世界音乐教育课程的重点和注意力已经从音乐聆听转移到了音乐表演与音乐创造，但这也延迟了在音乐教育中，音乐聆听选择标准综合性辩论的发展。[①] 技术型社会为普通音乐教育，特别是其中的音乐聆听开创了新局面。未来的实践必须在文化价值优先的前提下来处理这种局面，同时还需兼顾理论的学习和有效的聆听教育。

时至今日，西方音乐仍然主导着音乐教育。从国际音乐理事会（IMC）"多种音乐"行动计划的报告中，可以看到横跨各大洲二十多个国家的研究结果——西方古典音乐在音乐的可用资源范围和社区音乐学习的运用中是最为广泛的。报告内容宣称，"全世界的教育体系总体上很少鼓励并促进音乐的多样性"。（Drummond，2003，p.1）

我认为，之所以继续以西方音乐为重点进行音乐聆听练习，其原因有三。首先，这一传统中的很多音乐作品对教育过程和聆听动机而言都有着丰富的潜力，这一点在许多教师看来至关重要。其次，依据我的经验，教师并不一定把这些作品首先看作是西方古典的杰作，而是视为教育音乐聆听的经典。作为音乐教育框架中的经典，它们融入了与之相关的教育过程，并显现在见习音乐聆听的教师视角中，并与这些教育过程水乳交融，密不可分。再次，我认为音乐教育就像其他教育领域一样，是由布迪厄描述的"信念"所塑造的——不言而喻、普遍性的基本信念会在特定的领域里塑造人们的言行（Bourdieu，1984）。在布迪厄（Bourdieu）眼中，"信念"建构并实施着不容置疑、不言而喻的价值标准和伦理规范。而社会仪式的作用则使得信念关系被知晓、被了解并呈现出来，强化着我们对价值准则的认知。这一过程便是信念（doxa）的基本意涵。

这并不意味着音乐教育界在选择音乐聆听时，不能或不应该意识到文化的问题。从更大的角度上看，文化问题不仅是一个关于方法论、教育过程和学习的问题，还涉及公平与正义的问题。雷默写道：

> 在我们这个时代的音乐教育工作者与所有其他公民和所有其他的教育者一样，都有义务支持和促进公平正义的理想。但我们有特别的义务，将这些想法与我们的专业

[①] 在贝内特·雷默对《音乐聆听的性质与成长研讨会》的介绍中，他写道："我们在艺术教育方面积累了大量的研究成果，但迄今为止，我们的工作仍然没有确定或可靠的基础，尤其是在审美反应的教学方面。"

领域——音乐，联系起来。对公平和正义的关注不需要也不应该与我们对音乐学习的责任相抵触，这两个看似不同的关注点是完全兼容的。（Reimer，2007，p.191）

只有更密切地把音乐聆听看作是教室里的鲜活学习过程，我们才能对本章所要讨论的问题做出更细微的，尽管是试探性的回答，即音乐聆听作为一门学科在多大程度上与心理文化理论的宗旨相呼应。

音乐聆听的学习过程

从杜威早期的教育著作来看，过程概念可能是最常用的教育概念之一（1897）。[①] 它在不同的语境中，有时在同一上下文中都意味着一系列不同的事物。根据我的理解，过程概念的词源意义来自于拉丁语"procedure"，意为"前进"。从这个意义上讲，它意味着"行动的过程或方法"，或是"为了达到某种目的而采取的一系列连续行动"（Harper，2002）。

教室里的音乐聆听活动很容易被视为不同形式的学习过程。常见的场景如下：教师有一段特殊的音乐，他/她想在上课的时候使用或呈现给全班学生。学生会在某段时间内聆听这段音乐。课程目标可以不同，但无论如何，教师都希望学生能以某种方式受益或从中学习到什么。为了让这一结果发生，教师需要仔细计划如何开始、继续和结束课程，并且思考他/她想要学生们融入什么类型的学习过程中。这种情形面临的诸多挑战之一，是要确保学生在过程中的特定时段听从教师的教导，专注于聆听教师想要呈现的音乐素材。在传统的30个学生的课堂上，这通常意味着要控制30位个体，以及他们的态度、注意力、精神专注度以及反应。这无论是对于经验丰富的"老"教师，还是初出茅庐的"菜鸟"教师，都是一项艰巨的任务。

在作为初级音乐教师的第一年，我被邀请到一间十岁孩子的教室参加一个新音乐资源书籍的演示讲座。该堂课的主题是聆听爱德华·格里格的作品《晨歌》——剧本出自于易卜生（Ibsen）的《培尔·金特》。我已不太记得这节课的细节，但有一个场景却至今记忆犹新。在这个过程中，教师要求学生们向前倾靠课桌，头和手臂也置于桌上，双眼紧闭进行音乐的聆听，在53秒之后的高潮处逐渐抬起手臂和头。我仍然能够听到教师的那句"就是现在"在我耳旁回响，刹那间，所有的小手都舞向天空，令人瞠目结舌。而这一"真实的"情境再现也让学生们"领悟"到了这件作品的日出高潮。

20世纪90年代初，利拉·布雷斯勒（Liora Bresler）在一所美国的学校对另一种聆听

[①] 杜威（Dewey）在《我的教育信条》一书中，开篇就将教育描述为一个过程。他如此写道："我相信，所有教育都是通过个人参与种族的社会意识中来实现的，这一过程几乎是在不知不觉中诞生的，并不断塑造着个人的力量，使其意识饱满、习惯养成，并训练个人的思想，唤起他的感情和情绪。"（Dewey，1897，p.77）

情形进行了"深度描述"：

> 11.45. 聆听是为了明天的音乐会作准备。科普兰（Copland）、苏萨（Sousa）以及其他作曲家的作品都会在节目中展出。路易斯教师（Louise）进行录音。当聆听开始，只闻声音流动，充满活力，如诗如画。一名前排的女孩做着骑马的运动。班上大多数男生玩得很开心，跟朋友们一起笑着聊天。这时，路易斯说道："听到马的嘶鸣了么？现在该开枪了"，并用双手作出射击的姿势。而科普兰的照片作为一个额外的消遣，也在学生间传递着。一个男孩把头撞在了那张照片上，而轮到另一个男孩时，他直接把玩起照片来，并把它转向不同的方向。而耶利米在喧闹中已经忘乎所以，所以他站了起来，被送到了最后一排。但地点的变化依然不起任何效果，他依旧活跃而不安。最终，第一部分结束了。两名女孩开始鼓掌欢呼。（Bresler，1991，pp.59-60）

在上述的两种情况下，教师都试图控制和引导孩子的注意力，如确定一个作品的高潮或者是作曲家对美国生活音乐的引用，以及在该过程中学习应该在何时，以怎样的方式展开。这种教学方式很难与文化心理学中布鲁纳所坚持的"建构主义原则"相符（Bruner，1996，p.19ff.）。布鲁纳引用了尼尔逊·古德曼（Nelson Goodman）的话语，强调在任何意义的情况下，"现实是做出来的，而不是找到的"（p.19）。而在聆听音乐中，早期聆听历史的重要目标表明：学习过程包括寻找、分类和识别教师想要呈现的音乐素材的意义，并非学生对音乐素材的个人挖掘和反应。在这个框架内，聆听教师可能会受到来自于进步主义者杜威的压力，他奉行教育应该以儿童为中心、以问题为导向（直面问题）并发现解决之道——这让教师们陷入了两难的境地。

音乐聆听和进步主义教育

在过去的50年中，音乐聆听的许多方法论都显示出了进步主义教育的影响。美国无线电公司（RCA）著名的音乐冒险（1961）系列就给予了聆听音乐的方法论巨大的灵感来源——格拉迪斯和埃莉诺（1961）对早期的聆听历史持肯定的态度，并特别赞许聆听历史所强调的"有意识辨听"，此外他们也对进步主义教育的理想青睐有加。他们如是写道：

> 当孩子们有意识地认识到一部熟悉的作品，或对新乐曲的独特特征产生了兴趣，就可能自愿地融入其中，用心倾听当中的奥妙。为了能在音乐聆听中获得愉悦和刺激的快感，关键在于"唤醒"儿童的音乐耳朵，如此一来，当他们对浩瀚无边的文学作品进行取样时，就可以自己制作一些音乐作品。然而，昔时旧忆对于孩子而言远远不够。为了让音乐进入他们的心灵，孩子们必须有充分的机会去了解音乐对他们来说意味着什么。只有通过一个渐进的、对音乐本身感兴趣的"发现"的过程，孩子们才会

真正记住并珍惜音乐。（Tipton & Tipton，1961，p.5）。

蒂普顿（Tipton）所坚持的"孩子必须通过自身去发现音乐"，反映了进步主义教育对于学习过程中解决问题和积极应对的重视（Dewey，1916）。而在音乐冒险中，对音乐形式元素的整体强调仍然存在。同时，听觉训练和音乐作品之间的关系已不再是一个补充说明，而是融入了一个教育过程，试图在"发现"的过程中平衡音乐中的亮点和儿童的反应。[①]

积极的心智聆听

我的另一个记忆来自于大学菜鸟时期——那是在 20 世纪 70 年代，当时音乐聆听的教育流行语是积极聆听。因为我与进步主义的教育理念一拍即合，所以积极聆听对我而言就是试图将杜威的行动教育学引入音乐聆听教育的过程。尽管如此，我从来不认为"做中学"可以通过心理活动进行学习。在麦克弗森教授早期的聆听训练里，在音乐聆听课堂上运用积极聆听已经获得了大力的倡导。在先前引用的《音乐时报》的文章中，他写道：

> 当下，我们听到了很多"不具创造性的心态"，即"单纯聆听"。在这种聆听模式中（我都不会称其为聆听），聆听者的智力和思维几乎发挥不了任何作用。这一情形常现于（人们对）无线电设备的使用中，但这一行为的本质离真正的聆听音乐相差甚远。本质上，音乐聆听不应该只是一种感官享受的被动放纵，还应该是一种积极的心理过程，是我们自己努力地对作曲家的作品进行改编、再创造的过程。（MacPherson，1934，p.57）

随着认知心理学的出现，音乐聆听作为理性认知和心智认知的过程，以及对音乐结构和音乐形式构建的辨析，都得到了加强。[②] 像伦纳德·迈耶（Leonard B. Meyer）这样有影响力的作家声称，音乐的中心意义在于音乐元素和形式结构的相互作用，而不是对非音乐事件的联想（Aiello & Sloboda，1994，p.3）。这一观点自然而然地影响了音乐聆听课堂实践中

① 鉴于早期的音乐聆听历史，音乐冒险的本质是需要考虑时间和教育框架，以及创造性和多种形式的音乐聆听方法。在 20 世纪 70 年代中期，在我成为音乐教师的第一年里，我第一次认识到它作为一个（更新的）西方音乐聆听方法的意义，当时我正在参观挪威峡湾中的一个偏远学校。在这所学校唯一一间教室后面的柜橱里，我找到了一套完整的美国无线电公司的音乐聆听包，里面包含了九个长时间的录音以及全面的教师指南。我想应该就在那时，我开始了对音乐教育全球化的思考，同时也对早已存在于课堂之上的琳琅满目的教学方法展开了反思，而在音乐聆听中，音乐片段选择的国际共识和典型特征，也勾起了我浓厚的兴趣。

② 所谓的"认知革命"曾被许多作者提及，尤其是那些英美理论家们。美国的认知科学发展先驱乔治·A. 米勒（George A. Miller）在他的回顾性文章《认知革命：一种历史的视角》中描述了 20 世纪 50 年代心理学中的"认知革命"起源于美国。他认为这是一场"反革命"（Miller，2003，p.141）。米勒认为："第一次革命"是在早些时候，一群受巴甫洛夫（Pavlov）和其他生理学家影响的实验心理学家提出将心理学重新定义为行为科学。他们认为心理活动并不公开可见。如果科学心理学成功了，唯心主义的概念将不得不对行为数据进行整合与解释。但如今，我们仍然不愿意用唯心主义这样的术语来描述需要的东西，因此我们只讨论认知（p.142）。

的教学内容选择。正如我说的，这种对音乐聆听过程的合理解释可以看作是它的一个重要发展轨迹，这使得音乐聆听从早期的聆听实践发展为今天的一门独立的学科。尼古拉斯·库克（Nicholas Cook）在关于音乐理论观点的一章中指出，心理学在这一方面是有影响力的，因为它似乎是听觉训练的心理学而不是音乐心理学。他声称心理学研究过程强调音乐的心理学参数，而意义和文化价值太少。他写道：

> 我们研究了聆听者是如何定调、区分复调音乐、判断音程、遵循和弦进行的，而现在人们可以做所有的这些事情，至少在一定的限制之内。这样的训练被称为耳朵训练、听觉训练或听觉分析——在音乐家创作、记录和再现音乐方面创造了音乐声音和理论知识之间的桥梁，所以我们有了很多关于听觉训练的心理学研究。但问题在于他们不被称为听觉训练研究，而被命名为音乐欣赏研究。因此，他们完全不能令人满意，因为他们是从音乐的理论范畴出发进行聆听音乐的实践的。（Cook，1994，p.81）

库克认为，认知心理学在音乐聆听中的应用主要是听觉（耳部）训练的心理学，而学生对音乐的学习方面"完全不能令人满意"，这证实了我的观点："音乐聆听合理化的轨迹有严重的缺陷。"将结构性聆听和传统的聆听训练结合在一起，以找寻并掌握"教师想要呈现的音乐素材"并不像已经指出的那样——与建构主义的学习观保持一致。然而，我并不确定责任是否全在于认知心理学。

音乐的实践，如主流的音乐理论、音乐分析以及强调对天才作品的理解，都在这个（聆听音乐）发展过程中发挥了重要的作用。罗斯·苏波特尼克（Rose Subotnik）在"结构性聆听"的描述中，毫不怀疑其在处理文化和社会方面的不适当性。她认为，"所有的方法"：

> 结构性聆听，即使是其"最充实"的版本，在声音和风格的符号学领域里也无法发挥任何作用。按照其逻辑的结论，这个方法的所有版本作为独一无二的甚至是聆听的主要范式，在接受音乐的过程中都不可能对社会、风格或最终的声音定义起到很大的积极作用。以文化联想、个人经验和富有想象力的游戏为基础，隐喻性和情感性的反应充其量是次要的。这不仅体现在音乐感知方面，而且也存在于我们对这种感觉的理论解释中，实际上，这种方法不能识别聆听行为中意义和情感的非结构性变体。当然，这正是绝大多数人所喜爱的变体，须知，结构性聆听本身就在社会上存在分歧，这不仅体现在它的要求方面，还体现在它所排斥或抑制的方面。（Subotnik，1996，p.170）

结构性聆听方法、音乐心理学以及学校音乐聆听之间的关系以及他们对于音乐学习的作用仍有待于进一步探讨。如果孩子被假设为一个成人，而他的知识习得主要来自对音乐的理性接触、学习和实践，那么这样的（习得）方式是如何与评价、语境、文化和情形等方面相互作用并产生共鸣的呢？

杰罗姆·布鲁纳可能会回答说，音乐聆听中以理性化为导向的学习过程可能与文化心理学的两个其他原则不相容：即"观点的原则"和"限制的原则"。第一条原则意味着任何事实、命题或遭遇的意义都是"相对于它所解释的角度或参照系而言的"。"为了更好地理解这一点"，布鲁纳补充道：

> 这意味着在审视的过程中，（人们）对可以附加在这个事件上的其他意义有所了解，无论（他们）是否同意这些意义的解释……总而言之，"观点的原则"突出了人类思想的诠释性以及意义的生成。同时也认识到培养精神生活这一深层人性的一面可能产生的不和谐的内在风险。（pp.13–15）

那么问题的关键就不在于增强学生的积极心理过程是否是聆听过程中的焦点。须知，在心理文化学的方法中，决定性的因素是音乐中不同的构造方式，如主题、动机、形式以及和声，当然文化和背景也扮演着重要的角色，此外，这些因素是如何由教师进行教授的，如何被学生发现并吸收的也至关重要。大卫·贝斯特（David Best）称其为"解释性推理"，并认为这种推理的方式对于"理解和评估"艺术具有重大的核心意义。（Best, 1992, p.2）

在一种面向教育的心理文化方法中，限制的原则认为在任何文化中，人类所能获得的意义生成形式都受到两种重要方式的制约。布鲁纳写道：

> "第一种方式"本身就是人类精神运作的本质。作为一种物种，进化使得我们拥有了特殊的认知、思考、感知和感觉的能力……它们可以被认为是对人类意义生成（意义创造）能力的限制……第二种方式是由人类思想可以接触到的象征性系统所强加的那些限制，如语言性质所限，更具体的来说，是不同语言和符号系统对于不同文化的限制。（Bruner, 1996, pp.15–18）

因此任何单一的聆听过程，有且只有一个将年轻人融入音乐及其秘密的渠道。我认为这也带来了相应的风险，使得聆听过程在教育投资的受益和培养上都会遇到一定的限制。

音乐聆听和叙事

布鲁纳（1996）在论证心理文化教育法的基本原理时，引用了他所描述的叙事原则。他认为，叙述性思维可以被视为人类组织和掌握他们对世界的认知的两种广泛途径之一。而我们已经讨论过了第一个方面，即对音乐聆听过程逻辑—科学的思考。布鲁纳认为：

> "没有文化"能够脱离叙述性思维而单独存在，尽管不同的文化能够给予它们不同的权利……我们都不知道如何创造叙事情感。这两个共同点似乎都经受住了时间的考验。第一个共同点认为，孩子们应该"知晓"他们所在文化中的神话、历史、民间故

事和传统习俗，并对其饱含"深情"，而正是这些元素构建并滋养了孩子的身份认同。而第二个共同点则呼吁通过小说来激发想象力。（Bruner，1996，pp.39–41）

在 20 世纪 60 年代末，我作为一名学生在挪威教师教育的背景下有过一段求学的经历，当时的教育音乐聆听主要是以标题音乐和古典音乐作品为主的音乐叙事故事，相关作品包括《莫尔道河》《培尔·金特组曲》《彼得与狼》《动物狂欢节》以及维瓦尔第的《四季》等等。我们的教授从未质疑过这样的作品选择，也没有质疑相应的任务布置和预期学习过程，此外，他们对自己在聆听曲目和相关课程中所扮演的角色也相当笃定。

毫无疑问，无论是过去还是现在，叙事都在音乐聆听的过程中扮演着重要角色。我们已经提及过玛丽·索尔特早期的聆听实践（1992），并且将其视为洛桑会议时期的热门讨论议题（Forbes Milne，1931）。标题音乐以及带有主题或其他叙事性的音乐仍然是课堂音乐聆听的重要组成部分，因此在一定程度上，除了合理的解释之外，确定一个叙事的轨迹可能就是有意义的。

但当早期的聆听实践热潮退去，叙事的不同方面以及标题音乐的使用都在教育中受到了严重的批评。哲学家苏珊·朗格（Suzanne Langer）将音乐中的叙事性标题与拐杖相比较，将其在教育中的应用描述为一场灾难（Langer，1942）。迪罗科（Di Rocco）回应了洛桑会议时的辩论并警告说，通过给他／她提供一个替代品，即故事，就可以消除孩子与任何音乐美学相遇的可能性。她认为：

> 相较于篡夺文学的角色这一错误的行为，音乐教育者们难道不应该运用独特的音乐语法来唤起（学生）愉悦的反应么？当被问及其他一些音乐作品的含义时，主要以《彼得与狼》《图画展览会》《魔法师的学徒》《小魔王比利》为聆听曲目的孩子会有各种各样的标题文学作品可供选择。每一支双簧管代表着一只鸭子，每架定音鼓都能滚动风雷，小军鼓上鼓棒每一次的击打声都是一声枪响。（Di Rocco，1969，p.35）

即使对聆听过程采用心理文化的方法，也可能会促进音乐聆听过程中叙事的使用。而现有的叙事传统，如识别科普兰音乐中"马"的例子（Bresler，1991，p.59），就不容易借助以文化意识为基础的音乐聆听实践。然而，与叙事导向的学习过程相联系的挑战可以通过强调发现和互动而得到满足，如在音乐冒险中脱颖而出。[①]

然而叙事与其他所有的音乐聆听方法一样，所面临的真正挑战在于将平衡的音乐选择、特定的文化以及与文化为基础的学习项目联系起来，并使用适合于所选音乐以及教育背景的有效和互动的学习过程。在这样的学习过程中，我们需要倾听玛丽·索尔特在 1912 年初所写的内容。她写道："当我们刺激思想、感知和感觉，却并不通过行动而提供充分的表达时，

① 举个例子，当蒂普顿在作品中将"情绪"和"音乐图画"与音乐的结构与形式类别一起引入时，他们避免了传统的标题片段并鼓励孩子倾听音乐中的线索，以帮助他们发现作曲家所构思的叙事性或图画性的观点。

我们就是在对抗本性。"（Salt，1912，附录，p.ii）她的发言反映在今天对认知心理学和笛卡尔二元论的讨论和批判中，如当代作家詹姆斯·沃茨奇（James Wertsch，1998）和韦恩·鲍曼（Wayne Bowman，2004）就认为，认知以及认知的具身体现，是与行动密不可分的。而音乐教育者更接近于体现知识和意义表达的载体，而不是艺术表达本身。

音乐聆听的"艺术化"

我从国际艺术教育研究手册（Bresler，2007）中埃伦·迪萨纳亚克（Ellen Dissanayake）的一章（2007）中借用了术语"艺术化"。迪萨纳亚克使用这一概念来解释文化仪式和宗教典礼是如何运用"艺术化"的素材——如空间、身体、声音、文字、动作和想法——作为意义的表达方式。她认为，艺术化是人类行为中的一个基本文化和遗传发展的方面。这意味着"基本的表演行为包括重复、形式化、夸张、动态变化以及对声乐、视觉和动作形式操纵的期望"（Dissanayake，2007，p.790）。在随后的章节中，她将"艺术行为或艺术化"描述为"在审美活动中对情感的运用和反应"（p.793）。

当使用这个概念来描述学校音乐聆听的各个方面时，我指的是艺术的运用和艺术表达在听力过程中对音乐的反应。我对早期聆听实践的调查表明，艺术作为学生的表现手段，长期以来一直是音乐聆听方法的一部分。我们可以从玛丽·索尔特启发性的达尔克罗兹实践教学法中看到它的重要性；[①] 在蒂普顿的音乐冒险中，他们运用了诗歌、戏剧以及表达性的运动；此外还有一系列各国课堂中（最新）的文学作品。[②]

总之，在音乐聆听中强调学习过程的艺术化和有意义的表达也获得了当代音乐聆听研究（以及其特定的方面）的认可 [如邓恩（Dunn，2006）、彼得森（Peterson，2006）、策鲁尔（Zerull，2006）]，比如在发明乐谱 [如巴雷特（Barrett，2001，2004）、优比迪斯（Upitis，1992）] 和创造性学生制图（Blair，2006）的研究中。

在黛比·布莱尔（Debbie Blair）对自然课堂环境进行的一些研究回顾中，她指出了研究人员在活动中使用的六条重要线索，这些线索能够展示学校最近的聆听实践：(1) 项目或问题的本质是开放式的；(2) 教师使用模型来提供基本原理和支架式教学；(3) 每个活动都需要在聆听的同时解决问题，要求听众"做一些事情"来反映他们对音乐的想法，这些活动

① 在早期的学校实践中，她强调通过有意义的肢体表达形式来平衡（对已接触音乐的）"印象"与"表现"之间的关系（Salt，1912，附录 p.ii）。

② 这是我自己的聆听方法《音乐的运用》（Espeland，1987，1991，1992a，2001，2004）中的一个主要特点。这种以研究为基础的聆听方法侧重于小学的回应式音乐聆听，它以教学法为基础，认为听者的反应对音乐的理解和学习至关重要。因此，学生们需要参与各式各样的活动，这些活动虽然主要与音乐本身无关，但也融入了口头、视觉、音乐以及动态艺术表达方面的经验（Espeland，1987，pp.283-297）。随着时间的推移，学校和教师也可以在一些资源中找到类似的方法，例如《普通音乐教学的经验》（Atterbury & Richardson，1995）；《小学音乐的发展》（Bergethon，Boardman & Montgomery，1997）；《小学音乐》（Mills，1993）；《音乐理解教学》（Wiggins，2001）；《弱拍》（Murphy & Espeland，2007）。

包括运动、写作、绘画、操纵或创建可视化图形以及讨论；（4）反复聆听是这项活动的一个重要方面；（5）这些活动包括重视多维视角的讨论；（6）每项活动的结果都是不同的，反映了学生对音乐解读的异同。（Blair，2006，p.42）

在她对学生创作的音乐地图的研究中，布莱尔将自己置于这一传统之中。但她的结尾部分却并不是关于重复聆听、教师支架或是行动，而是关于对音乐的反应，以及理解和被理解的价值（Wiggins，2001）。她认为：

> "通过注意我们每个人对于音乐不同以及相似的反应"，我们可以察觉到，作为人类我们有着共同之处，但每个人都有自己独特的视角。这就是学生渴望的价值——在他们的学习社区中，其他人都能对这个名为音乐的物质有所了解，并且知道音乐是特别的，音乐的感受因人而异。因此，只有在了解彼此之后，我们才能够被理解。（Blair，2006，p.241）

通过把理解的价值视为一种共同而相互的经验，布莱尔的描述非常接近于布鲁纳（1996）所形容的，文化心理学教育方法中的一个重要原则的本质——互动原则：

> 考虑一下共同的互动社群。它塑造了行动或认知的方式，提供了模仿的机会，给予了连续的评论，为新手提供了"支架"，甚至会有意提供一个良好的教学环境……在文化心理学的教育方法中，最激进的提议之一就是把课堂重新塑造成这样一个相互学习的次级社群，并由教师编排课程进度。值得注意的是，与传统的批评家相悖，这次的次级教育社群并不会减少教师的戏份，也不会削减他或她的"权威"。不仅如此，教师还会承担起鼓励他人进行分享互动的额外角色责任。（Bruner，1996，p.21）

对我而言，艺术化似乎是学习音乐聆听中的一个重要特征，其存在的原因是多种多样的。比如，它在学习过程中具有创造性的潜力——能够融入音乐发明、音乐表达中，并操控音乐的体裁、结构和形式——促进"次级社群中的共同学习者们"进行沟通、交流、互动，并分享他们已经"习得的知识"。此外，艺术化可以将理性与感性结合起来，并将其融入对多种解释的具体认识之中。艺术化还反映了一种回应、表达和交流的方式——适用于全人类以及所有的文化。迪萨纳亚克认为：

> 虽然我们如今生活的社会与人性演变时的社会相比，已经大有不同。但不可否认的是，从婴儿时期开始，人类天生的审美本性就成为了孩子强有力的盟友，（因为）我们会帮助孩子满足他们对相互关系、归属感、意义、能力的情感需求，并教会孩子巧妙运用当代生活中所需要的学术和社交技能。（Dissanayake，2007，p.794）

更确切地说，如果这样的"巧妙参与"对于音乐选择的情境、文化和语境适应是开放性的，同时也对学校音乐聆听过程中的其他方面敞开大门，那么，我们就有可能走在实践的

路上，并能与心理文化教育法的基本原则产生共鸣。

总结以及未来的挑战

通过把音乐聆听课堂的实践描述为音乐聆听中的三种不同的轨迹，即合理化、叙事化和艺术化——我希望至少给出一些初步的答案——在音乐教育学科的背景下，来讨论这三种关系与音乐聆听心理文化方法之间的关联。

以上的要素都是近百年来西方课堂传统的必要组成部分。它们都在麦克弗森教授、玛丽·索尔特和他们同事所描述的早期教育聆听实践中留下了深深的印记。此外，它们也都依赖于热诚和敬业的音乐教育家对其孜孜不倦的传播和庇佑，这些教育家来自于美学、哲学、音乐理论、教育理论以及心理学领域，拥有着不同的观点和立场。然而在我看来，这些实践到目前为止都没有得到满意的解决——在全球化的社会背景下，在学校拓展一种以文化以及合理理论为基础的音乐聆听实践仍然是一项巨大的挑战。

毫无疑问，我认为最近的一些音乐聆听实践比其他的实践方式更加接近于文化心理学的原则。[①] 我还认为，依靠学生的反应、艺术表达、解释性推理，发现并解决问题的实践——简而言之，以艺术化为基础的实践比其他实践更加贴近于文化心理学的观念。当然，这种方法不是唯一值得推荐的方法。我再次重申，任何单一的聆听过程，有且只有一个能将年轻人融入音乐及其秘密的渠道，因此这也带来了相应的风险——使得聆听过程在教育投资的受益和培养上都会遇到一定的限制。

可以预见，未来我们还将面对更大的挑战。并且，音乐聆听的心理文化方法需要在许多现有的实践方面进行重要的改变，包括为聆听选择什么类型的音乐和学习过程。但是在我看来，本章涉及的那些模仿布鲁纳原理的方法论和实践，在日常教育环境下的实施是非常脆弱的，这反过来又要求教师能将艺术和教育能力结合起来，并有能力承受教育当局和社会日益增加的问责压力（Murphy，2007）。音乐教师教育所面临的挑战，是寻找开发更好的方法来培养学生在艺术领域和教育领域的音乐聆听能力，而我们在表演和作曲领域，也看到了相似的挑战和应对方式。

这是一个重大而深远的挑战，其范围也远不止于中小学教育。我们需竭尽全力，继承传统的音乐学并拓展"早期的教育聆听"，使其推陈出新，将新鲜而富有活力的元素（如音

① 我对布鲁纳教育心理学文化方法的运用不应该被视作一成不变和毋庸置疑的。这些原则中的一部分，如建构主义原则，正在受到许多知名学者的挑战，如德雷福斯（Drefus，2004）、鲍曼（Bowman，2004）以及尼尔森（Nielsen，2004）——相较于心理学，他们更侧重于现象学的研究。关于布鲁纳将思维分类为逻辑科学和叙事，学者们也表达了疑惑和担忧。其他著名的作家，如基兰·伊根（Kieran Egan）就有着不同的分类方法，这一方法似乎还与音乐聆听密切相关。伊根侧重于想象的重要性，将我们的一些主要认知工具确定为运用故事、隐喻、二元对立、心理意象和模式，此外还有对笑话、幽默、绯闻、戏剧和推理小说的运用。

强、动力性形式、音乐的层次和体裁）融入其中。[①] 在这一过程中，我们可能需要重新思考音乐的本质，以及我们的校园聆听方法。（Cook & Everest，1999）

当我们从西方音乐的艺术传统和音乐实践中止步，迈向一个更加公平和多元化的音乐聆听实践，置身在这样的文化背景下，我们或许会遇到新的状况，即"我们不再对所掌握的知识了然如胸"。（Cook & Everest，1999，preface）这一转变中的一个主要挑战，是利用我们的"所知"以及"所不知"，讨论关于教育聆听中音乐选择的一些基本准则。[②] 在这次讨论中，我们需要避免破坏或轻视早期的音乐聆听方法以及西方古典音乐的重要体裁，谨防对音乐内容、想法和方式的纯粹移植，并展望未来真正的转型精神。（Jorgensen，2003，p.118）

尾　声

正如我所看到的，音乐聆听作为当代学校音乐教育中的一门学科，其重要性已今非昔比，远胜于现代历史上的任何时期。在100年的学校音乐聆听中，先驱们以及当代的聆听教育者创造并提出了许多引导和教育年轻人欣赏和学习创作音乐的方法。我们将其称之为途径和方法。当涉及如何进一步完善这些方法以应对新的挑战时，我回溯了约翰·杜威以及他在百年前所著的《我的教育信条》（1897）。他如是写道："我相信，方法的问题最终可以归结为儿童权利和兴趣发展顺序的问题。儿童会从自身天性出发，遵循早已存在的规律，呈现和处理所遭遇的一切情形。"（Dewey，1897，见于第四篇文章以及导论部分）

杜威相信并注重于"孩子的天性"，无论这意味着什么，都将我带回了文章开头所描述的内容里——我与小孙女哈尔迪斯听着音乐，载歌载舞的聚会中。等我的小宝贝下次到访时，我会考虑杜威所阐述的第一个信念，以确认教育应该继续的精神，而不是反省自己作为祖父或聆听教育者的角色并据此采取行动。1897年，杜威曾写道：

> 我相信，在儿童的天性发展中，积极的一面要远胜于消极的一面。表达诞生在意识印象之前，肌肉躯干的发展也要先于知觉感官的发展，而运动也出现在有意识的感觉之前。我相信意识本质上是运动或冲动的，有意识的国家倾向于设计计划，行动起来。我认为，忽视（主动，行动）这一原则是学校工作浪费时间和力量的主要原因。

① 我认为，在以音乐学和音乐分析为基础的听觉基础研究领域里，许多学人都承诺进行革新。比如，挪威的作曲家拉塞·托勒森（Lasse Thoresen）就介绍了他称之为"听觉声学项目"的计划框架。在框架中，他描述了关于音乐分析的概念，如时间域（音乐话语的时间分割）、层次（音乐话语的同步分割）、动态形式（时间方向和充满活力的模型）、主题形式（循环、变化和对比）和形式转换（松散或牢固的格式塔，以及它们之间的转换）（Thoresen，2007）。

② 谦虚地说，15年前我在韩国首尔举办的世界音乐教育大会上发表了一次讲话，名为《他们要听什么？教育音乐聆听中音乐选择的机遇和挑战》。在讲话的结尾，我提出了对音乐聆听的选择应该基于三组标准：（1）语境标准：持续时间、对比度和方法；（2）音乐标准：结构、交流和解释；（3）文化标准：传统，多功能性和同一性。（Espeland，1992b，p.68）

同时，孩子也会因此陷入困境，养成被动吸收知识的态度。这样就会使孩子们无法在学习中追随天性的规律，造成（学习资源的）浪费甚至是摩擦。（Article IV，p.1）

没有什么要补充的了，是吗，哈尔迪斯？

参 考 文 献

Aiello, R., & Sloboda, J. (Eds.) (1994). *Musical perceptions.* New York: Oxford University Press.

Atterbury, B., & Richardson, C. (1995). *The experience of teaching general music.* New York: McGraw-Hill.

Barrett, M. S. (2001). Constructing a view of children's meaning-making as notators: a case-study of a five-year-old's descriptions and explanations of invented notations. *Research Studies in Music Education, 16,* 33–45.

Barrett, M. S. (2004). Thinking about the representation of music: a case study of invented notation. *Bulletin of the Council for Research in Music Education, 161/162,* 19–28.

Barrett, M. S. (2006). Aesthetic response. In G. E. McPherson (Ed.), *The child as musician: a handbook of musical development* (pp. 173–91). Oxford: Oxford University Press.

Bergethon, B., Boardman, E., & Montgomery, J. (1997). *Musical growth in the elementary school* (6th edn). Fort Worth, TX: Harcourt Brace.

Best, D. (1992). *The rationality of feeling.* London: Falmer Press.

Blair, D. V. (2006). Look at what I heard! Music listening and student-created musical maps. Unpublished doctoral dissertation, Rochester, MI: Department of Music, Oakland University.

Born, G., & Hesmondhalgh, D. (Eds.) (2000). *Western music and its others. Difference, representation, and appropriation in music.* Berkeley, LA: University of California Press.

Bourdieu, P. (1984). *Distinction: a social critique of the judgement of taste.* Cambridge, MA: Harvard University Press.

Bowman, W. (2004). Cognition and the body: perspectives from music education. In L. Bresler (Ed.), *Knowing bodies, moving minds: towards embodied teaching and learning* (pp. 29–50). Dordrecht: Kluwer.

Bresler, L. (1991). Washington and Prairie Schools, Danville, Illinois. In R. Stake, L. Bresler, & L. Mabry (Eds.), *Custom and cherishing: the arts in elementary schools* (pp. 55–94). Urbana, IL: University of Illinois at Urbana-Champaign.

Bresler, L. (2004). *Knowing bodies, moving minds: towards embodied teaching and learning,* Dordrecht: Kluwer.

Bresler, L. (Ed.) (2007). *International handbook for research in arts education.* Dordrecht: Springer.

Bruner, J. (1966). *Towards a theory of instruction*. Cambridge, MA: Harvard University Press.

Bruner, J. (1990). *Acts of meaning*. Cambridge, MA: Harvard University Press.

Bruner, J. (1996). *The culture of education*. Cambridge, MA: Harvard University Press.

Choate, R. A. (1967). Music in the American society: the MENC Tanglewood Symposium Project. *Music Educators Journal, 53*(7), 38–40.

Cohen, V. W. (1997). Explorations of kinaesthetic analogues for musical schemes. *Bulletin of the Council for Research in Music Education, 131*, 2–13.

Cole, M. (1996). *Cultural psychology: a once and future discipline*. New York: Harvard University Press.

Colwell, R. (Ed.) (2002). *The new handbook of research on music teaching and learning*. New York: Maxwell Macmillan.

Cook, N. (1994). Perception: a perspective from music theory. In R. Aiello & J. Sloboda (Eds.), *Musical perceptions* (pp. 64–95). New York: Oxford University Press.

Cook, N. & Everest, M. (Eds.) (1999). *Rethinking music*. New York: Oxford University Press.

Cuban, L. (2001). *Oversold and underused: computers in the classroom*. Cambridge, MA: Harvard University Press.

DeNora, T. (2000). *Music in everyday life*. New York: Cambridge University Press.

Dewey, J. (1897, January 16). My pedagogic creed (Article IV). *The School Journal, LIV*(3), 77–80.

Dewey, J. (1916). *Democracy and education: an introduction to the philosophy of education*. New York: Macmillan.

Di Rocco, S. T. (1969, April). The child and the aesthetics of music. *Music Educators Journal, 55*(8), 34–36, 105–108.

Dissanayake, E. (2007). In the beginning: Pleistocene and infant aesthetics and 21st-century education in the arts. In L. Bresler (Ed.), *International handbook of research in arts education* (Vol. II, pp. 783–97). Dordrecht, the Netherlands, Springer.

Dreyfus, H. (2004). *A phenomenology of skill acquisition as the basis for a Merleau-Pontian non-representationalist cognitive science*. Regents of the University of California. Retrieved May 10, 2007, from http://socrates.berkeley.edu/ hdreyfus/html/papers.html

Drummond, J. (2003). *Musical diversity in music education*. Paris: International Music Council.

Dunn, R. E. (1997). Creative thinking and music listening. *Research Studies in Music Education, 8*, 3–16.

Dunn, R. E. (2006). Teaching for lifelong, intuitive listening. *Arts Education Policy Review, 107*(3), 33–38.

Egan, K. (2005). *An imaginative approach to teaching*. San Francisco: Jossey-Bass.

Elliott, D. (1995). *Music matters: a new philosophy of music education.* New York: Oxford University Press.

Encyclopædia Britannica (2009). Gestalt psychology. *Encyclopædia Britannica Online.* Retrieved 4 February 2009 from http://search.eb.com/eb/article-9036624

Encyclopædia Britannica (2007). Phylogeny. *Encyclopædia Britannica Online.* Retrieved 29 September 2007 from http://search.eb.com/eb/article-9059861

Espeland, M. (1987). Music in use: responsive music listening in the primary school. *British Journal of Music Education,* 4(3), 283–97.

Espeland, M. (1991). *Music in use: selections of music for schools* (Volume 1). Stord: Stord lærarhøgskule (Stord University College).

Espeland, M. (1992a). *Musikk i bruk* [Music in use]. Stord: Stord lærarhøgskule (Stord University College).

Espeland, M. (1992b). What are they going to listen to? Problems and opportunities in the selection of music for educational music listening in schools. In H. Lees (Ed.), *Music education: sharing the musics of the world. Proceedings of the 20th world conference of ISME* (pp. 67–72). Christchurch: Christchurch University Press.

Espeland, M. (2001). *Lyttemetodikk. Studiebok* [Listening methodology. Study book]. Bergen: Fagbokforlaget.

Espeland, M. (2004). *Lyttemetodikk. Ressursbok* [Listening methodology. Resource book]. Bergen: Fagbokforlaget.

Fiske, A. P., Kitayama, S., Markus, H. & Nisbett, R. (1998). The cultural matrix of social psychology. In F. L. Gilbert (Ed.), *The handbook of social psychology* (pp. 915–68). New York: MacGraw-Hill.

Forbes Milne, A. (1931, September 1). Musical appreciation: a Lausanne Resolution (in Letters to the Editor). *The Musical Times,* 72(1063), 829.

Geertz, C. (1973). *The interpretation of cultures.* New York: Basic Books.

Haack, P. (1992). The acquisition of music listening skills. In R. Colwell (Ed.), *Handbook of research on music teaching and learning* (pp. 451–64). New York: Maxwell Macmillan.

Harper, D. (2002). *Process.* Online Etymology Dictionary. Retrieved 17 April 2002 from http://www.etymonline.com/index.php?search=process&searchmode=none

Henegan, F. (2001). Report: a review of music education in Ireland, incorporating the Final Report of the Music Education National Debate (MEND Phase III). Dublin: Dublin Institute of Technology.

Jorgensen, E. R. (2003). *Transforming music education.* Bloomington: Indiana University Press.

Kerchner, J. L. (1996). Perceptual and affective components of the music listening experience made manifest through children's verbal, visual, and kinesthetic responses. Unpublished doctoral dissertation, Northwestern University, Evanston, Illinois.

Kerchner, J. L. (2000). Children's verbal, visual, and kinesthetic responses: insight into their music listening experience. *Bulletin of the Council for Research in Music Education*, *146*, 31–50.

Langer, S. (1942). *Philosophy in a new key: a study in the symbolism of reason, rite, and art*. Cambridge, MA: Harvard University Press.

Lave, J., & Wenger, E. (1991). *Situated learning: legitimate peripheral participation*. Cambridge, MA: Cambridge University Press.

MacPherson, S. (1910a). *Form in music*. London: Joseph Williams.

MacPherson, S. (1910b). *Music and its appreciation, or the foundations of true listening*. London: Joseph Williams.

MacPherson, S. (1912). *Studies in phrasing and form*. London: Joseph Williams.

MacPherson, S. (1915). *The musical education of the child*. London: Joseph Williams.

MacPherson, S. (1934). The present position of the appreciation movement in musical education. IV (Concluded). *The Musical Times*, *75*(1091), 55–57.

MacPherson, S., & Read, E. (1912). *Aural culture based upon music appreciation* (Part I). London: Joseph Williams.

MacPherson, S., & Read, E. (1915a). *Aural culture based upon musical appreciation* (Part II). London: Joseph Williams.

MacPherson, S., & Read, E. (1915b). *Aural culture based upon musical appreciation* (Part III). London: Joseph Williams.

MacPherson, S. (1915c). *The musical education of the child*. London: Joseph Williams.

McElligott, J. B. (1919). The gramophone as an aid to musical appreciation. *The Musical Times*, *60*, 696–97.

Merleau-Ponty, M. (1962). *Phenomenology of perception*. New York: Routledge.

Meyer, L. B. (1956). *Emotion and meaning in music*. Chicago: University of Chicago Press.

Miller, G. (2003). The cognitive revolution: a historical perspective. *Trends in Cognitive Sciences*, *7*(3), 141–44.

Mills, J. (1993). *Music in the primary school*. Cambridge: Cambridge University Press.

Murphy, R. (2007). Harmonizing assessment and music in the classroom. In L. Bresler (Ed.), *International handbook of research in arts education* (Volume I, pp. 361–79). Dordrecht: Springer.

Murphy, R., & Espeland, M. (2007). *UPBEAT—Teacher's resource books (Infants through sixth class)*. Dublin: Carroll Education.

Mursell, J. L. (1937/1971). *The psychology of music*. New York: Greenwood Press.

Nielsen, F. V. (2004). Music education and the question of musical meaning. A theory of music as a multispectral universe: basis for a philosophy of music education. RAIME Seventh International Symposium, Bath, England.

Peterson, E. M. (2006). Creativity in music listening. *Arts Education Policy Review, 107*(3), 15–21.

Plummeridge, C. (2007). Schools, §III: From the 19th century: the growth of music in schools. *Grove Music Online*. Retrieved 20 April 2007 from http://www.oxfordmusiconline.com/subscriber/article/grove/music/43103?q=Schools%2C+§III%3A+From+the+19th+century%3A+The+growth+of+music+in+schools.+&search=quick&source=omo_gmo&pos=14&_start=1S43103.3

Reimer, B. (2003). *A philosophy of music education*. New York: Prentice Hall.

Reimer, B. (2006). Introduction to symposium on music listening, its nature and nurture. *Arts Education Policy Review, 107*(3), 3–4.

Reimer, B. (2007). Roots of inequity and injustice: the challenges for music education. *Music Education Research, 9*(2), 191–204.

Salt, M. (1912). Music and the young child: the realization and expression of music through movement. In S. MacPherson & E. Read (Eds.), *Aural culture based upon musical appreciation* (pp. i–xv). London: Joseph Williams.

Savage, J. (2005). Information communication technologies as a tool for re-imagining music education in the 21st century. *International Journal of Education & the* Arts, 6(2). Retrieved 10 January 2007 from http://www.ijea.org/v6n2/

Savage, J. (2007, November). Reconstructing music education through ICT. *Research in Education, 78*, 65–77.

Scholes, P. A. (1935). *Music appreciation: its history and technics*. New York: M. Witmark & Sons.

Seashore, C. E. (1938/1967). *Psychology of music*. New York: Dover Publications.

Small, C. (1998). *Musicing. The meanings of performing and listening*. Hanover: Wesleyan University Press.

Subotnik, R. R. (1996). *Deconstructive variations. Music and reason in western society*. Minneapolis: University of Minnesota Press.

Swanwick, K. (1994). *Musical knowledge: intuition, analysis and music education*. London: Routledge.

Thoresen, L. (2007). Form-building transformations: An approach to the aural analysis of emergent musical forms. *Journal of Music and Meaning*. Retrieved 12 December 2007 from http://www.musicandmeaning.net/issues/showArticle.php?artID=4.3

Tipton, G., & Tipton, E. (1961). Adventures in music, Grade 2. *Adventures in music*. New York: Radio Corporation of America.

Upitis, R. (1992). *Can I play you my song? The compositions and invented notations of children*. Portsmouth, NH: Heinemann Educational Books.

Vygotsky, L. S. (1978). *Mind in society: the development of higher psychological processes*. Cambridge, MA: Harvard University Press.

Walker, R. (2001). The rise and fall of philosophies of music education: looking backwards in order to see ahead. *Research Studies in Music Education*, *17*, 3–19.

Wertsch, J. (1998). *Mind as action*. New York: Oxford University Press.

Wiggins, J. (2001). *Teaching for musical understanding*. Boston: McGraw-Hill.

Zerull, D. S. (2006). Developing music listening in performance ensemble class. *Arts Education Policy Review*, *107*(3), 41–46.

第八章　在音乐表演中学习：
通过求索与对话理解
文化的多样性

苏珊·奥尼尔

导　　读

　　当今世界，由于人与人之间的关系愈发紧密，包容性、跨文化对话以及对多样性的尊重也随之变得更加重要。在世界的每一个角落，都能看到不同宗教和文化背景的人们"并肩而坐，比邻而居"。他们当中的大多数都有着重叠的民族身份，这使民族间的羁绊显得更加盘根错节。我们可以热爱自己的身份，而对未能成为"某一类人"，也并不心存怨恨。我们可以向"他族"学习，尊重他们的教学方式。与此同时，我们也可以在自己的传统中吸收养分，茁壮成长。（Annan, 2004）

在这段引用中，科菲·安南（Kofi Annan）这位联合国前秘书长向我们介绍了文化心理学理论和研究中的两个核心概念——自我与文化。他还阐述了教育中文化多样性的核心原则之一——促进"宽容、文化间对话以及尊重多样性"。与此同时，安南还强调了当教育者试图解决两个相互矛盾的社会议题时所面临的固有紧张关系：即在承认和调解个人或者群体的独特身份之余，还需要创造一个共享的空间——各个民族置身其中，无论文化背景如何，都可以感到自身的价值和归属感。尽管这些社会议程都会以平等和尊重为基础，但它们经常在社会和教育方面发生冲突（Taylor, 1994）。从"热爱自己的民族身份，对未能成为'某一族人'，也并不心存怨恨"这一论点中，我们能够学到什么？我们如何能做到既"沐浴在本民族的传统文化之中"，又对"他族"文化传统孜孜以求，以此来培养文化间的相互尊重？这些是当今音乐教育工作者面临的关键问题，他们认识到文化多样性在教育中的重要性，并寻求通过音乐表演实践的方式，促进文化多样性的发展。

文化心理学的最新研究已经开始探索自我与文化之间相互包容的理论框架（Hermans，

2001；Sullivan，2007；Sullivan & McCarthy）。这些理论以对话的概念和基于经验的求索为基础，阐明了通过经验学习，我们或许可以改变对自我和他者的基本观念。本章会从音乐表演和教育文化多样性的角度来探讨这些观点。但首先，我描述了音乐表演教育者在回应"与多元文化主义相关，日益增长且颇具难度的文化议题"时所面临的挑战。

多元文化主义和音乐表演教育者面临的挑战

与其他学科的同行一样，音乐教育工作者通过制定旨在促进多元文化意识的课程，回应了公众日益增长的多元文化主义呼声。显然，业界对于音乐教育工作者如何提高学生对不同文化的接受和尊重具有很高的期望（Boyce Tillman，2004；O'Neill，2008，2009）。然而古特曼（Gutmann，1995）却认为，教育中的多文化主义概念并没有得到充分的讨论和理解。许多多元文化课程并不全面，无法将教学内容情境化，也未能考虑（在其他事物之中）参与者的多重视角，其结果往往会导致课堂和学校文化活动的"淡化"，这对培养学生对于周围世界艺术实践的相互尊重感几乎起不到任何作用。赫德尔斯顿·埃杰顿（Huddleston Edgerton，1996）提供了一件轶事来说明这种方法。

> 在一所我参观过的小学，校方制作了一台圣诞夜节目，孩子们在当中表演各式各样的歌曲。十首歌曲中（演出是带妆表演，并且有相应的服装），八首是传统的圣诞歌曲，余下两首歌曲，一首是《光明节到了》，另一首是《海中女神诺埃尔》。我想节目的本意是培养多元文化意识和包容性。但我简直无法想象，在英格兰基督教节日和仪式明显的中心地带，这种微不足道的、被误导的行为是如何实现的。显而易见，仅仅两首"异域文化"歌曲只是主流宗教传统的陪衬。（p.13）

虽然上述的多元文化策略可以通过考察世界上的特定历史时期和地区来进行补充，但这往往只是一个肤浅的概览。很多时候，"事实"往往被解释为关于特定人和事件的"真相"。充其量，这种方法只是通过结合一些通常有界限、不可靠的、陈规定型的表达方式为标准课程结构或实践增加一丝多元文化的光泽。我们从音乐表演中学到的知识，即使表演者和曲目的选择具有文化多样性，也不一定能转化成增进相互尊重和跨文化的对话。相反，音乐表演中呈现的任何文化多样性，都可能会按照主流文化模型进行评估，对此，学生们可以选择接受、同化、忽略或拒绝，但不会就此对他们的生活经历进行任何深思熟虑的讨论。麦卡锡（McCarthy，1998）认为，教育家在学校课程中加入多元文化主义的策略只是为了合法化西方文化的统治地位。的确，课堂上"多元文化"或"世界音乐"的教学方法通常涉及一些策略，其中占主导地位的（西式）文化规范构成了解释所有其他音乐实践的基础。这种表演实践更有可能加强固有的特权文化传统，使其成为高高在上的规范，使得其他所有的音乐实践被视为异端，备受排斥。（Huddleston Edgerton，1996）

大量多元文化的音乐表演实践都强调把来自不同背景的学生聚集在一起，这样有助于"找到共同点"。然而，寻找共同点并不一定能让学生尊重彼此的权利和差异性（Shehan Campbell，Dunbar-Hall，Hward，Schippers & Wiggins，2005；review by Russell，2007）。努力达成共识或者分享共同的经验是音乐表演教育中的常见目标，但这一目标不一定会以促进成长、开阔视野和学习转变的方式，为双方提供相互理解的机会。虽然多元文化活动为少数民族学生提供了发声的舞台并提高了他们的知名度，但这却造成了一种奇怪的情形，一些学校中的主体民族学生成为了单纯欣赏"异域风情"的观众，但却丝毫不考虑这些民族歌曲的意义，以及它们对于某一民族的重要性。此外，佩里（Perry，2001）认为在白人学生占多数的学校中，这些学生可能会认为自己处于优势地位，但他们对这种情况是如何产生的缺乏了解。

孩子们进入学校后，会逐渐融入所谓的学校音乐中。而许多国家的学校音乐都深深植根于西方的古典音乐传统，包括学习在各种音乐合奏中表演，如学校乐队、管弦乐队或合唱团。尽管拥有许多相似的特征和品质，学校的音乐表演模式依然"有别于"学习者在校外世界体验的、音乐创造的主流文化模式。但这并不意味着校园表演实践毫无价值。相反，他们的价值是通过一套不同的标准和期望来衡量的，这套标准似乎与用于评估主流文化模型中表演实践的标准并存。而对大多数学习者而言，这两者的关系相互依存却又各自独立（如，学校 vs 校外的真实世界）。因此学习者只能被动地接受校内与校外表演实践之间的对立共存。（O'Neill，2002）

一旦学习者开始理解校内或校外环境中构成音乐表演的内容，他们通常会下意识地抵制变化和不确定性。对学生而言，与其适应或接受一种新型的表演实践，他们更倾向于拒绝或忽略那些不符合他们习惯的实践模型。（Harrison & O'Neill，2000，2002，2003 and O'Neill，1997，与性别刻板印象和乐器相关的例子。）对于希望在主流和传统的学校音乐课程中发展多元文化或多元音乐理解的教育者来说，这一困难尤其棘手。

为了改变我们对音乐和文化的理解，我认为有必要摒弃并超越功利主义的音乐表演教育观。虽然在音乐厅、学校礼堂和户外运动场所进行的表演是构成常规音乐实践的主要文化模式，但如果这一模式所重视的学习结果只涉及音乐表演技巧的获得和展示，那么它就会在教育的大环境中止步不前。这一方法还强调了这样一个观点——音乐教师可以忽略更广泛的社会文化和道德议程，前提是他们的学生正在以传统的常规形式进行音乐创作，显然，这一观点有失偏颇。须知，教育者不应该在限制学生表演机会的同时，质疑学生参与音乐表演的能力，我们也不能奢求音乐教育能够在任何的环境中发挥积极作用，毕竟其主要的着力点还是集中于"古典音乐学院"和一些其他的类似机构。再者，更不应该为了避免观点间的"冲突"，而给学生灌输他们的音乐表演实践就是"理所当然的主流"的观点。

音乐表演之所以拥有多种体验和沟通的方式，是因为其过程十分复杂，并且为教师和学生注入了多层的含义。正因如此，音乐表演会为学习者提供更多的机会，用于展示他们

知识和技能之外的能力。音乐表演还可以让学生积极参与学习过程中，从而加深他们的理解，加强他们对不同文化视角的认识。通过这些视角，学生可以认清自己和他人（Skelton，2004）。我们需要的是一种通过音乐表演学习来培养教育文化多样性的方法。这种方法鼓励学生不仅将音乐表演看作音乐创作的一种形式，而且要将音乐表演看作一个镜头。通过这一镜头，可以将教师和学生聚焦在一起，将他们从休眠或游荡的状态中唤醒，并加强他们对音乐和文化的理解。要做到这点，首先必须创建一个互动的动量空间，鼓励探索差异以及促进观点的转变。

最近，关于文化多样性的广泛讨论着力于新的重点，即跨学科研究，并强调社会实践与人类、文化、语言之间的相互依存。因此，教育中的文化多样性概念已经超出了多元文化主义的"包容性"议程，进而发展成为一种社会行为，通过翻译、谈判和对话的复杂过程，这一行为可以创造出文化的意义和符号。为了解决音乐教育工作者在履行上述社会责任议程时面临的一些问题，我将概述一些最新的文化心理学理论，为审视我们现有的实践和开展该领域未来的研究提供有用的框架。

文化多样性与文化建构主义心理学

至少从20世纪初开始，随着所谓的"语言学转向运动"，理论家们开始关注语言的作用以及文化在知识生成和意义创造中的相互联系（Rorty，1992）。在文化心理学中，这一运动获得了相当大的助力，这主要来自于杰罗姆·布鲁纳（Jerome Bruner）的论断"心理学的研究必须考虑其文化背景"，这一言论进一步模糊了心理学与人类学之间的界限（Bruner，1990）。文化人类学家也开始争辩说："认知不能从历史变化及文化多样性的意识世界中被抽离，在这个世界中，认知扮演着共同构成的角色。"（Shweder，1990，p.13）

文化心理学领域中最具影响力的概念（之一）很大程度上借鉴了维果斯基（Vygotsky）的成果，他将人类的发展视为一种新兴的过程，当中包含积极的社会互动，而人类可以借此发展出高级的心智功能。维果斯基（1978）认为学习与社会活动密切相关，学习会发生在学习者与他人、物体、事件互动的环境中（Kublin, Wetherby, Crais & Prizant, 1989）。他的思想以社会文化理论为基础（还可见于 Wertsch，1991，1998），对当代教育理论和实践产生了潜移默化的影响。社会建构主义方法的核心在于，我们对世界的理解是通过谈判或构建而成的，我们对世界的沟通和了解主要是通过语言进行的。语言会在交际关系中获得意义，从而产生新的社会行为形式。在文化建构主义心理学的框架内，肯尼斯·格尔根和玛丽·麦卡尼·格尔根（Gergen & Gergen，1997）宣称：

> 因为意义生成是一种人类建构，它总是不稳定地处在持续的协调行动模式中，因此它总是对变革持开放态度。而变革可以从游戏、诗歌、实验或任何其他超出日常生

活重复模式的行为中开始。它也可以开始于新的交流安排、新的对话模式，进而促使我们探索那些被遗忘的、被抑制的或其他类型的人。（p.33）

简单地说，如果我们与别人，特别是那些不喜欢我们的人进行对话，我们就有可能在这个过程中改变自己。

文化心理学家越来越重视对话作为一种形式，在"自我"和"文化"中的重要性（Hermans，2001；Sullivan，2007；Sullivan & McCarthy，2005）。赫尔曼斯（Hermans，2001）认为，"自我"和"文化"的概念提供了"多种不同的立场，以促进对话关系的发展"。同时，我们也要避免"将自我视为个性化的、独立的存在，并将文化抽象化和具体化"（p.243）。赫尔曼斯借鉴了美国心理学家威廉·詹姆斯（William James）和俄罗斯文学理论家米哈伊尔·巴赫金（Mikhail Bakhtin）的著作，提出了一个结合时空特征的"对话自我"理解模型。时间特征是故事或叙事的基本特征，也是布鲁纳（Bruner，1986）、格根（Gergen，1997）和麦克亚当斯（McAdams，1993）工作成果的核心。而自我的空间维度是通过"定位"的概念来表达的，这一点在哈莱（Harré）和范·朗格霍夫（Van Langenhove，1991）提出的定位理论中也有阐释。然而，赫尔曼斯强调巴赫金认为叙事的空间维度是"并置"的，以便承认对话声音的重要性，比如那些发生于不同文化背景下的对话，它们"既不相同也不统一，甚至彼此是对立的状态"（2001，p.249）。这些对立的空间提供了赫尔曼斯所称的"接触区"，即在文化群体之间提供了一个交汇点，在这里，"由于交流、理解和误解，同伴之间对话的含义和实践发生了变化"（p.273）。从这一角度来看，关注"自我"和"文化"为音乐教育者和研究者提供了探索问题的机会，例如当他们与另一种文化形式的音乐创作广泛接触时，个人信仰和价值观以及自身的音乐实践会发生什么改变？学习者又该如何应对由于长期"滞留"于"接触区"而导致的真实经验和想象经验之间的差异？

在赫尔曼斯（2001）工作的基础上进行拓展，并吸收了其他重要理论家如麦克纳米和肖特（McNamee & Shotter，2004）等人的理论后，沙利文和麦卡锡（Sullivan & McCarthy，2005）探索了对话和基于经验的求索的概念。沙利文（2007）提供了一个有趣的例子，说明对话如何在潜移默化间改变我们看待事物的方式。当沙利文在研究某一艺术家的艺术创作经历时，他认为通过置身于艺术创作中或许能更好地理解这位艺术家。但结果却恰恰相反，通过实践，沙利文发现更能接近艺术家的方式并不是自己稚嫩的艺术经历，而是自身严谨的学术工作。这拓展了他对文本的看法，从而认为它是一种更具艺术性和创造性的参与材料。（Sullivan & McCarthy，2005，p.635）他的工作鼓励了人们关注文化心理学中的对话。沙利文（2007）认为：

"精神"和"灵魂"，行动感和行动，是对话的两个维度，它们可以为当代文化心理学提供一种截然不同的自我—他人边界观。特别是对意义生成的挣扎，其核心是一个模棱两可的、创造性的、进退两难的过程。而这一挣扎或有助于我们了解社会行为

和自我认同的多样性和复杂性。（p.125）

虽然以上提纲仅仅是对最近的文化心理学理论作了简要的介绍，但它说明了这些理论方法是如何开始挑战现有的文化模式，进而为学生通过音乐表演理解和发展文化的多样性提供了更多的可能性。在下一节中，我将概述求索性对话方法在教育理论和实践中发展的方式，并强调一些对音乐表演教育的启示。

基于求索的对话教学法在音乐表演教育中的应用

历史上，哲学和教学的方法都强调了求索和对话在追求知识和理解方面的重要性。从苏格拉底和柏拉图的时代开始，对话就在教育方法中占据重要地位。最近，在追求平等主义和民主教育方面，求索和对话的道德和政治影响已经被一些有影响力的学者如杜威（Dewey，1916）、布鲁纳（Bruner，1966）、罗杰斯（Rogers，1969）和弗莱雷（Freire，1994）所讨论。求索是指用选定的问题来指导我们学习的过程，这种方式是探索性的、回应性的，但主要集中在对我们重要的事情上。求索常常是由挑战、质疑我们的经历所触发。我们可能会对特定情况下发生的事情感到兴奋、好奇、不确定、困惑或沮丧，而此时浮现在脑海中的问题就预示着一个学习的机会。我们可以让问题和不确定性压倒我们，或者，我们也可以把注意力集中在能从问题中学习到什么上来。教育中的求索是一个以学生为中心的方法，它鼓励学生提出一些对于他们颇有意义的问题，尽管这些问题不一定能够轻易解答。（Awbrey & Awbrey，1995；Hubbard & Power，1993）以求索为基础的课程鼓励音乐表演教育者通过检验自身对音乐表演实践的理解，成为反思性的问题解决者、变革的推动者、出版研究的批判性消费者，以及自身知识的创造者。求索的过程被定义为"批判性和变革性的，这一立论不仅与所有学生的高标准学习有关，而且与社会变革、社会公正以及教师的个人和集体专业成长有关"。（Cochran-Smith & Lytle，1993，p.38）

基于求索的方法要求学习者考虑关于校内和校外环境中音乐表演的性质或功能。通过对话和交谈（比如与学生谈论他／她对某一场特定表演的历史和起源的理解），相应的问题就会浮现。一旦确立了核心问题，学生就应该展开一系列积极的调查，消除自己的谬见，为新的事实和理解留出足够的空间。最后，基于调查的方法鼓励音乐社团中的学习者、教师和其他人之间的合作，目的是分享知识、音乐和故事，从而培养和确立对文化多样性的新理解。求索的一些关键性特征包括：（1）引出现实世界中固有的难题；（2）让学生有机会进行积极的调查，使他们能够学习概念，运用信息，并以各种方式表达他们的知识；（3）促进音乐社团里学生、教师和其他人的合作，以便于知识的分享。

对话，是基于求索方法的核心。在当今多元文化的社会中，对话式学习注重的是技能和素质的培养，以便于将学生培养成为有效的沟通者和活跃的公民。它需要一个学习的环境，以建立信任并促进友爱关系和学习社区的发展。而柏拉图（Plato）时代的教育就是

以这样一种（对话）观念为前提的，即音乐和其他学科教育的任务在于培养个人具体的知识、能力和品格，使他们能够做出合理的判断，进而成为社区中负责任和积极参与活动的成员（Nussbaum，1997）。将音乐表演视为对话，并指出道德、智慧与美德在文明生活和教育教学中的中心地位，使我们能够更清楚地认识到教育中最具价值的品质是什么。（T. Kazapides，未发表的手稿；McNamee & Shotter，2004）

尽管求索和对话为思考音乐表演教育提供了有益的启发，但并非所有的音乐学习情境都能引导学生发展对文化多样性的理解。但是通过创建一个相互包容、信任的音乐环境，并在当中促进友爱的关系和"知识社区"的发展，学生们就有可能团结起来，分享自己和他人的音乐实践和生活经验。在考虑对话式探索在教育中的作用时，韦尔斯（Wells，2000）借鉴了维果斯基的概念"人为创造的联合活动"，即随着时间的推移，参与者和环境会随之发生改变和转换。立足于这一概念，可以得出一些针对于教育中的文化多样性教学的重要启示。这些启示也与先前所讨论的文化心理学的理论观点有关，并为音乐表演教育工作者提供了一个有用的架构，使他们认识到文化多样性在教育中所扮演的角色，并将其视为音乐表演实践的一部分。因此，我将它们改编成了音乐表演教育的一套基本原则，具体如下：

1. 应鼓励音乐表演团体将自己视为学习者的协作社区。韦尔斯（2000）认为，"根据定义，联合活动要求我们不仅将参与者视为个体间的集合，而且还要将其视为一个拥有共同目标的团体，而当中所有的成就都取决于通力合作。"（p.60）

2. 音乐表演活动应该具有目的性，并考虑到整个人的生活经历，涉及"行动中的自我和文化"。学习不仅仅是获得孤立的技能或信息，而是涉及整个人的修行与成长，并有助于形成个人身份。正如格根（1997）提醒我们的：与他人，尤其是与不同于我们的人进行对话，很可能会使我们自身发生改变。学习活动的目的应该是提高学习者对不同文化视角的认识，使他们认清自己与他人。

3. 音乐表演活动会发生在特定的时间和地点，每一次的表演都会为人们提供独特的"接触区"用于互动。赫尔曼斯（2001）把这些"接触区"称为文化群体之间的交汇点，在这个交汇点中，"意义构建和伙伴间的实践会随着沟通、理解甚至是误解而发生改变"（p.273）。"故事在人与人之间共享，意义也在人与人之间协商沟通，他们都有自己的历史，这反过来又影响了活动实际的进行方式"（Wells，2000，p.61）。

4. 音乐表演活动是实现文化多样性的一种手段，而不是目的。音乐表演不应该被视为文化"工具包"的一部分，而应该是对所有参与者开展的具有个人和文化意义活动的手段。沙利万（2007）表示：我们只有在意义生成的斗争中经历一个模糊性、创造性和左右为难的过程，才能真正理解自我和文化在行动中的多样性和复杂性。

5. 音乐表演的成果既有目的性也有随机性。韦尔斯（2000）认为，音乐活动的结果并不能提前预见或规定。"人们虽然可能事先就（表演）目标达成一致，但采取的路线取决于形势的紧迫性，即在表演中遇到的问题和可供解决问题的人力、物力资源。"（p.61）

6. 音乐表演活动必须允许多样性和原创性的存在。"无论是对个人还是团体，他们的发展都应该涉及'超越自我'。"新难题的解决需要多样性和原创性的方案。没有了创新，发展就会止步不前，个人和社会都会被困在当前的活动中做无限循环，并受到各种限制。（Wells，2000，p.61）

要超越传统的、占主导地位的、狭隘的音乐表演教育观念，教师需要将注意力扩展到实用性关注之外，比如怎样更有效率地教授音乐，如何激发学生的动机，如何创建一个成功的合奏课程。音乐教育需要创新的方法来鼓励对话和改善参与音乐的形式，进而对形式各样的声音和文化的实践开展深思熟虑的合作探索。教师们有必要将音乐表演视为"鲜活的"、能够产生意义的愿景，并借此培养学生对音乐和文化的理解。这种音乐表演教育充满了一种激励的力量，这与同质化的音乐活动截然不同。德勒兹（Deleuze，1995）声称，"我们反对法西斯（独裁）式的活跃，但支持积极的（多边）航线，因为这些航线可以开辟欲望、打开视野。"（p.19）开辟积极的航线、增强欲望、激发动机，是音乐教育工作者自身值得追求的教育目标。为了给学生提供机会去体验一种卓越的衡量标准——既伴随充满感情的个人经历，又结合持久的性格成长，我们需要考虑创新的音乐表演教育法，它不应仅仅是一种教人如何歌唱或弹奏乐器的方法。

教育与学习变革中的文化多样性

视角转换或变革性学习指的是创造"可能性和潜力"以及"相互关联和依赖的关系"，通过这些方式，学习者就能在理解自我和文化的过程中成为积极的合作建设者。视角转换指的是，我们开始了解并批判自己原先的世界观，认为这些观念和视角已经成为了约束我们认知行动的障碍，因而需要改变。麦基罗（Mezirow，1991）认为，改变我们的意义构成（如具体的信仰、态度和情绪反应），"或能形成更具包容性、鉴别力和整合性的视角"（p.167）。换句话说，当个体通过意识到，并批判性地反思自身的假设和信仰；有意识地制定和执行计划，进而形成新的世界观，并用于改变他们的参照系时，视角转换就会发生（Goldblatt，2006）。麦基罗（1990）的变革性学习理论将学习描述为将新信息与个人观点和价值观结合起来的复杂过程，而这些观点和价值观是通过生活经验积累起来的。麦基罗（1991）认为，为了让学习者改变他们的"意义方案"（特定的信念、态度和情感反应，比如在音乐表演中遇到的那些），他们（学习者）必须对自己的经历进行批判性的反思，这反过来又会导致他们视角的转变。

> 视角转换指批判性地意识到我们的假设如何以及为什么会限制我们对世界的感知、理解和感受，从而驱使我们改变习惯性的期望建构，使之更具包容性、区别性和整体性；最终，要求我们做出选择，依循这一新的理解行动。（Mezirow，1991，p.167）

换言之，当个人批判性地反思他们的假设和信仰，有意识地制定和实施计划从而形成新的世界观，并用于改变他们的参照系时，变革性学习就产生了（Mezirow，1997）。以对话为导向的反思是这一过程的核心，它鼓励听众测试自己对于不熟悉的个人范式的看法，而这些范式可以容纳不同的观点（Mezirow，1990）。

在艺术教育中，学者们认为从伦理和道德上讲，必须把文化多样性作为一种社会行动的工具，用于告知、挑战和扩大自我和其他方面的概念和表现（e.g Kuster，2006；Schensul，1990）。巴林（Balin，2006）认为艺术教育提供了：

> 对其他文化信仰和实践的明确体验……有助于我们看清自身的想法，认识到我们的信念和实践具有偶然性，注意到它们只是众多信仰和大型社会网络中的一份子，其他的可能性俨然存在。但是这一切仍然需要评估，看看我们的观点在多大程度上相互兼容，或者是否存在不止一种可能性，即根据理性探究的标准、人类目标的相关准绳以及我们所信奉的基本道德准则对这些可能性进行比较。鉴于这一切，我们最终还是需要作出判断，决定接受什么，决定是否改变我的信仰和实践。但无论最终的决定如何，我们都会以更丰富、更微妙、更细微及更理性的态度来看待整个评价过程。

音乐教育者逐渐意识到，习得歌唱或演奏乐器所需的知识和技能并不意味着受过良好的音乐教育，或就是一名博学的音乐家。在音乐教育中，个人必须发展自己的思想和品格。此外，音乐教育（至少）也必须反映一个特定社会的文化价值观。然而，受过音乐教育的人不仅仅是熟知自身和其他文化中的音乐。卡泽皮德（T. Kazepides）认为：

> 受过良好教育的人能够深入地研究任何学科，清晰、准确地描述现象，解释某些事情的原因，以通达的方式谈论艺术品、音乐和文学作品，以适当的标准和知识评价论点，并能够对自己和他人的信念、假设、承诺等进行反思和自省。他们不是思想的被动接受者，他们积极主动，能够区分理性所要求和所允许的事物。他们能看到字面上真实的意义，以及在特定情况下隐喻中恰当的含义。对此，R. S. 彼得斯有着形象描述："接受教育并不是一路向北到达终点，而是带着不同的视角去旅行。"（见于《教育对话》，未出版的手稿，p.43）

以求索为基础的对话式学习法可以帮助我们通过音乐表演教育提高对短暂关系和对话空间的认识，并提供机会促进教育中的文化多样性。然而，目前尚缺乏概念框架或研究成果来帮助我们进一步理解音乐教育中的这些概念。而哲学方法的问题在于，它们可以被理想化和规定化，但它们很少告诉我们学生和教师如何在真实的教育环境中实际体验到基于对话的学习方法。制定必要概念框架的重要第一步，是让研究人员检查现有的实践，以进一步了解在音乐表演教育范畴内，学生与教师是如何将对话作为学习过程和教学方法来体验的。为了促进可能激发这一领域研究发展的讨论和想法，接下来我将通过一个故事描述，探讨基于求

索的对话方法对教育中文化多样性的重要意义，此故事既可以作为一种隐喻，又可以说明研究人员可能探索的音乐与教育的类型。

通过对话和求索，栖居于文化的边缘

恰逢其时的"语言学转向"、文化建构主义心理学的应用、求索式对话教育的发展，拓宽和深化了我们对教育中文化多样性的认识。在特定的文化、社会和社区中，那些被边缘化的群体、个人和思想与所谓的"知识"和拥有知识的人有着莫大的关联，即谁被认为是"智者"以及"什么被认为是已知的"（Isar，2006）。在许多方面，边缘化者比中心成员更了解那些使他们远离中心的群体、社区、文化、社会或其他因素（Freire，1970）。同时，那些位于中心的人也有着自身的边缘方面，通过这些方面，他们可以获得更宽广和多样的视野，并认清自身与他人之间的距离。然而，边缘和中心并不能脱离彼此而存在——他们彼此关联一衣带水——相互定义唇齿相连。两者都是必要的，尽管边缘必须获得中心的知识才能得以生存（然而在相同的程度上，反过来不一定成立）。因此，在自己的边缘、在他人和社区周围可以获得多样化的视角，这对于我们来说不失为一种正确的选择。

赫德尔斯顿·埃杰顿（1996）认为，发生在边缘的故事"为我们提供了在生活中构建和表达意义的不同方式，进而影响我们对文本和世界的看法"（p.39）。边缘课程指的就是这种讲故事的方法——一种侧重于自传，为我们"选择住在边缘"提供机会的方法（p.39）。对于教育工作者而言，创建边缘课程就是要挖掘被排斥的故事，或者讲述具有独特结果的故事，以构建和呈现世界上不同的意义和生活方式（p.39）。伊根（Egan，1992）告诉我们故事有利于"教育我们养成美好的品德"，因为故事不仅传达信息、描述事件和行动，而且也涉及我们的情感……简而言之，故事是交流经验的能力。（Benjamin，1969，as cited in Egan，1992，p.55）这种讲故事的方法也是一种基于求索的对话法，它可以通过鼓励发散性故事来共同探索文化多样性，并通过创造空间使新的意义成为可能。在这个空间里，没有人拥有绝对真理，每个人都拥有被聆听和理解的权利。

在进一步探索这些观点时，我将借鉴托妮·莫里森（Toni Morrison）1993年接受诺贝尔文学奖时的演讲。莫里森为音乐教育中的求索和对话概念提供了一个范例和一个隐喻。为了阐释她的观点（我后来将其重新描述为音乐表演教育的隐喻），莫里森讲述了一个故事，一个年老而又聪明的黑人妇女，尽管她双目失明，但被认为拥有特殊的能量，能看见并治疗自己村落里的族人。一天，一群城里的年轻人来拜访这位妇女。他们确信，并想要揭露这位妇女其实就是一个傻瓜，靠着坑蒙拐骗而生活。他们知道老太婆眼睛看不见，要求她判断他们手上握着的一只鸟是活的还是死了。老妇人的回答温和却又坚定："我不知道。我不知道你们手上的鸟儿是死是活，但我知道它在你们手中。它就握在你们手里。"（p.11）这一句话的重复只是莫里森的刻意为之，并未有强调的意思。从"在你的手中"到"在你的手里"的

强调转变（这个语句重复在演讲版本中很明显，但在已发表的书面版本中则没有出现），表明年轻人对这只鸟的生死负有责任。

莫里森把老妇人的斥责发展成一段延伸的隐喻，将鸟视为语言：要么活着（生成意义），要么死了（毁灭或否认意义）。莫里森说道：

> 如果访客手中的鸟死了，那么手握鸟之人就应该对此负责。对老妇人而言，一种死去的语言不仅是一种不再说也不再写的语言，更是一种顽固的语言，它满足于欣赏自己的无力感……它在执行管制任务时冷酷无情……积极地阻碍理智、拖延良知、抑制人的潜能。它不接受质疑和协商，它不能形成或容忍新的思想，更不要说塑造其他思想，去讲述另一个故事。

让我们重新演绎这个故事，让这位老妇人成为一位音乐教师，她广受学校或社区的尊敬，但是又有一群新生走近她，想知道教师是否相信他们正在演奏的音乐是活的、激动人心的、有趣的，还是死的、枯燥的、乏味的。现在，这个故事将涉及音乐教师告诉年轻人，音乐的生死掌握在他们手中——他们有能力使音乐变得有趣和刺激，或者枯燥乏味。然而如果学生只满足于演奏他们预先确定有趣和活泼的音乐，他们就是在"无情地执行管制任务"并"压抑他们的潜力"。只有为所有音乐创造一个"形成……新思想、塑造其他思维、讲述另一个故事"的空间，我们才能真正开始理解音乐表演教育的变革力量——音乐表演深深地嵌入了我们的文化理解，让我们深刻了解自己的身份，以及我们能成为什么样的人。

故事可能就此结束，而老妇人的话由莫里森的隐喻延伸开来，可以被认为是非常明智和有创造力的。这似乎是一个关于概念生成的好例子——此概念至少可追溯到 2500 年前柏拉图对不朽和自我外化的描述。这是一份对建立和指导下一代的关注。它通过扮演负责任的成年人——父母、监护人、导师、教师的角色来关心和教育年轻人，并教会年轻人如何成为一个负责任的公民、一个社区的贡献者、一位领导者和一名赋能者（另见于 O'Neill，2006）。

但莫里森的故事并未就此结束。在故事的第二部分，莫里森回到了"残酷的、被误导的青年"身边，向他们展示了这位老妇人话语的不足和局限——这些话语起初似乎充满了教导和改造的潜力。而恰恰相反，这些话语已被证明是一种忽略和关闭意义生成的方式，完全将年轻人排挤在外。事实证明，孩子们手上并没有鸟，并拒绝保持沉默或让老妇人替他们发声，他们回应道：

> 你的回答很巧妙，但它在巧妙之余又是尴尬的，而且应该让你感到难堪。你那沾沾自喜的回答有失体面……为什么你没有伸出手，用柔软的手指触摸我们，直到了解我们之后，再开始你那看似"得体"的训斥？……你轻视我们，并将我们手中那实际不存在的小鸟也视为无足轻重的东西。（pp.25-26）

孩子们回应了老妇人。他们要求老妇人给予他们真实可信的语言，那些关于她自己的，真实丰富而又特殊的故事。反过来，他们也回赠了一个属于自己的，尖锐深刻但又切中要害的故事，以其人之道还治其人之身。这名老妇人一旦接触到他们的故事，就开始了解和信任他们。故事的两个部分逐渐交织在一起。在这个过程中，每个人都被改变了：包括老太太和她年轻的对话者（当然还有莫里森演讲的听众）。老妇人的临别赠言是："我现在相信你。我信任你，因为你真的抓住了那只不在你手中的鸟。看呀，它多么可爱，要知道，我们共同完成了一件了不起的事情。"（p.30）

莫里森相信故事和语言是通向变革性学习的途径，这激励着我们携手同心，去共同构建音乐、表演和学习之间的联系。其中，莫里森为我们提供了一个见解，即如何学会"热爱自己的身份，对自己没有成为'某一类人'，也并不心存怨恨"（Annan，2004）。她还与我们分享了如何"在自己的传统中茁壮成长"，并教予了我们怎样以一种有助于促进相互尊重的方式去学习他人的文化传统（Annan，2004）。但首先，我们需要接受故事两个部分的价值和重要性。我们可以把这个故事的第一部分看作为"可能性和潜力"创造机会，因为学生发现他们音乐表演的责任掌握在"自己手中"，进而被赋予决定音乐和表演实践生（生成意义）或死（摧毁或否认意义）的责任。然而直到第二部分，我们才会遇到"相互依赖、唇齿相连"的互惠关系。莫里森向我们展示了单方面独白的局限性——一个人讲了一个故事，而完全将年轻人排除在故事之外——以这样的方式来忽略或封闭（新）意义的生成。显然，相互依存、唇齿相连为文字和故事的创作提供了机会，并通过彼此的接触进行再创作。

改善教育机会，促进教育的文化多样性

莫里森的叙事变革力量概念，为在文化建构主义心理学框架内探索音乐表演教育的变革能力提供了一个有力的隐喻，进而促进了教育的文化多样性。正如布伯（Buber，1965）所指出的那样，对话处于人际关系的"间隙"中，而并非存在于一种或另一种观点里。换言之，对话作为一种以平等、开放、相互尊重观念为基础的持续交流手段，具有表演的功能。初步研究和实践表明，求索式对话教学是一种强有力的教学手段（Burbules，1993；Schoem & Hurtado，2001）。尽管其受众和应用方式各有不同，但在对话式教育中的作用却趋于一致。作为一种超越事实和信息容量的意义创造练习，这种教育形式也强调以社会相关和富有成效的方式培养学生的理解力。

对话建立了互动的模式和探究的框架，同时鼓励学生对音乐文化多样性的新知识和洞察力保持开放性（Burbules，1993）。我最近参加了一个会议，一位同事告诉我在她的著名机构里有一个创新节目，孩子们创作出自己的歌剧，而后由一个专业歌剧公司进行演出。在音乐课室里，一名教师会与孩子们一起合作，通过讨论对话、故事讲述以及孩子们在电子键盘

上的即兴弹奏进行"歌剧"创作。由孩子创造的"主题"会被记录下来，随后会由教师用合成器转录成歌剧乐谱。这一"孩子原创的歌剧"之后由专业人士进行编舞和表演。孩子和他们的家长会在歌剧首演之时受邀出席，同时孩子们也会被誉为有才华的年轻作曲家。

在何种程度上，我们会认为这个音乐课程的倡议是一个以求索为基础的对话方式，并通过音乐表演来理解文化多样性？从表面上看，我们可以对这种经历进行解读，即孩子们的经历可以映射出莫里森故事中，"可能性和潜力"的第一部分，因为孩子们最初发现歌剧创作的责任在"他们手中"。在这里，学生们被赋予了足够的机会，通过他们的音乐即兴去创造新的意义。因此我们可以看到，在允许儿童通过讨论产生对歌剧的想法、促使儿童探索自身对歌剧的音乐观念，以及与学校以外更广泛的音乐团体分享歌剧等方面，以求索为基础的教育方法似乎表现得很好。如此看来，教师、家长和其他参与这项计划的人将承担和履行培养教育者的角色。（Postman & Weingartner，1969）

直到我们通过莫里森故事的第二部分来审视这一课程的主动性，它的缺陷性才得以显现。尽管这一倡议产生的口号有着明显的局限性（如儿童作曲家），莫里森的"相互依赖和相互依存"的镜头揭示了孩子们实际上是如何被排斥在音乐表演之外的——让孩子们坐在场下，而成年人则从事"真正的"音乐意义创造和表演体验。这一过程中，孩子们被推到观众席，仅仅充当了观众的角色。孩子们的个性和音乐能力也没有得到很好的培养和发挥，致使他们没有机会通过实际表演来诠释和理解他们原创歌剧中的文化多样性。

教师可能会说服自己，他们为孩子创造了真实的教育体验。孩子们似乎也满足于坐在场边，好奇于成年人自以为是的成就感和满足感。成年人对于自己能够给予孩子们这种看似积极丰满实则空洞无物的音乐表演也颇感自豪。与默里森的故事相反，孩子们的歌剧故事并没有给出回应。他们并不知道如何获得真实的音乐体验，一个超越简单的歌剧表演标准，一个能深入灵魂，唤醒他们身体中的某一部分，促进他们对音乐文化了解的音乐体验。

后现代主义和批判性教学法往往忽略了学生和教师的反思能力（比如，他们缺乏向内反思的能力，并无法审辨自我与社会环境之间的联系）。正如德勒兹（1995）所述，存在着一个可知的教学信息领域，它位于两件事物"中间"的边缘，通过反思信念、价值观、道德和政治立场，以及有关人员使用的特定参考框架的意识形态，可以重构我们的思维。基于求索的音乐表演教育对话方法为学生提供了一个框架，鼓励他们在一个安全积极的音乐环境中，以自己的观点来探讨那些陌生的意识形态和冲突价值观，从而培养学生对音乐表演教育、相互尊重和跨文化对话的深刻反思，进而通过音乐表演来理解文化多样性。

与许多创新的课程方法一样，求索式对话学习借鉴了许多教学策略，这些策略重新定义了构成传统教学形式和内容的参数（Giroux，1994）。比如，与其把对话看成是培养交流和问题解决能力的一种"工具"，不如将它视为一种具有语境决定性、政治反应性和内在反思性的社会文化过程。它位于"真实世界"的理解中，在非评判性和支持性的环境中，运用体验性和参与性的方法进行音乐学习，从而激发了变革性学习的潜力并促进了学习型关系社

区的发展。如此，当学生以音乐的方式与人们谈论或构建（周围或）世界音乐表演的意义时，能力和知识就得到了统一。

最 终 评 价

随着公众对多元文化主义的讨论日益增多，新课程的倡导者产生了一种与传统的教学观念截然不同的认识论。来自不同学科的教育者已经用创新的方法作出回应，例如合作求索、同伴教学、部分合作学习、基于问题的学习、反思性学习、服务性学习等。有趣的是，每一个教学模型都运用了求索和对话的术语、概念和方法。基于求索的对话学习涉及多个方面或层次的课程要素，这些要素以相互关联和批判性反思的方式处理核心主题。这包括了协作式教学，以发现不同参与者之间的意义，并强调学生体验的基本目标：增强公民身份、激发社会服务，以及促进对文化多样性的相互尊重。

本章中，我引用了最近的文化心理学理论，并整合了"行动中自我与文化"相互融合的框架。（Hermans，2001；Sullivan，2007；Sullivan & McCarthy，2005）在探索这些框架以及"对话"和"基于经验的求索"等概念时，我打开了未来对话的可能性，我希望研究人员和教育工作者能够继续参与其中。这种通过音乐表演进行学习的方法，可以帮助教育者激发学生对未知事物的好奇心，引导学生认识到自由教育的价值以及在多元社会中成为有思想的公民对于他们意味着什么。（O'Neill，2002，2005）在今后的工作中有必要探索，通过音乐表演体验的学习在多大程度上为改变学习者对自我和他人的认知提供了潜力和可能性。由于文化理解不是一套可以获得的准则，而是一种可以追求的理想。因此，追求文化上的相互理解需要成为焦点，被大众所熟知和认可。

参 考 文 献

Annan, K. (2004, March 21). Speech by the Secretary-General of the United Nations for the International Day for the Elimination of Racial Discrimination. Retrieved 10 September 2008 from http://www.un.org/News/Press/docs/2004/sgsm9195.doc.htm

Awbrey, J., & Awbrey, S. (1995). Interpretation as action: the risk of inquiry. *Inquiry: Critical Thinking Across the Disciplines, 15*, 40–52.

Balin, S. (2006). *An inquiry into inquiry: (how) can we learn from other times and places?* Presidential address of the Philosophy of Education AGM, 62nd Annual Meeting, Puerto Vallarta, Mexico, April 21–24.

Boyce-Tillman, J. (2004). Towards an ecology of music education. *Philosophy of Music Education Review, 12*(2), 102–24.

Bruner, J. (1966). *Toward a theory of instruction.* Cambridge, MA: Harvard University

Press.

Bruner, J. (1990). *Acts of meaning.* Cambridge, MA: Harvard University Press.

Buber, M. (1965). *Between man and man.* New York: Macmillan.

Burbules, N. C. (1993). *Dialogue in teaching: theory and practice.* New York: Teachers College Press.

Burr, V. (1995). *An introduction to social constructionism.* London: Routledge.

Cochran-Smith, M., & Lytle, S. L. (1993). *Inside outside: teacher research and knowledge.* New York, NY: Teachers College Press.

Deleuze, G. (1995). *Negotiations* (M. Joughin, Trans.). New York: Columbia University Press.

Dewey, J. (1916). *Democracy and education. An introduction to the philosophy of education* (1966 ed.). New York: Free Press.

Egan, K. (1992). *Imagination in teaching and learning: ages 8 to 15.* London: Routledge.

Freire, P. (1970). *Pedagogy of the oppressed.* New York: Herder & Herder.

Freire, P. (1994). *Pedagogy of hope: reliving pedagogy of the oppressed.* New York: Continuum.

Gergen, K. J. (1985). The social constructionist movement in modern psychology. *American Psychologist, 40,* 266–75.

Gergen, K. J. (1991). *The saturated self.* New York: Basic Books.

Gergen, K. J. (1994). *Realities and relationships.* Cambridge, MA: Harvard University Press.

Gergen, K. J., & Gergen, M. M. (1997). Toward a cultural constructionist psychology. *Theory and Psychology, 7,* 31–36.

Giroux, H. A. (1994). *Disturbing pleasures: learning popular culture.* New York: Routledge.

Goldblatt, P. F. (2006). How John Dewey's theories underpin art and art education. *Education and Culture, 22*(1), 17–34.

Gutmann, A. (1995). Challenges of multiculturalism in democratic education. *Philosophy of Education.* Retrieved September 5, 2007 from http://www.ed.uiuc.edu/eps/ PESYearbook/95_docs/gutmann.html

Harré, R., & Van Langenhove, L. (1991). Varieties of positioning. *Journal for the Theory of Social Behaviour, 21,* 393–407.

Harrison, A. C., & O'Neill, S. A. (2000). Children's gender-typed preferences for musical instruments: an intervention study. *Psychology of Music, 28*(1), 81–97.

Harrison, A. C., & O'Neill, S. A. (2002). The development of children's gendered knowledge and preferences in music. *Feminism and Psychology, 12*(2), 148–53.

Harrison, A. C., & O'Neill, S. A. (2003). Preferences and children's use of gender-stereotyped knowledge about musical instruments: making judgments about other children's preferences. *Sex Roles, 49,* 389–400.

Hermans, H. J. M. (2001). The dialogical self: toward a theory of personal and cultural positioning. *Culture & Psychology*, *7*(3), 243–81.

Hubbard, R. S., & Power, B. M. (1993). *The art of classroom inquiry: a handbook for teacher-researchers*. Portsmouth, NH: Heinemann.

Huddleston Edgerton, S. (1996). *Translating the curriculum: multiculturalism into cultural studies*. New York: Routledge.

Isar, Y. R. (2006). Cultural diversity. *Theory, Culture & Society*, *23*, 372–75.

Kublin, K. S., Wetherby, A. M., Crais, E. R., & Prizant, B. M. (1989). Prelinguistic dynamic assessment: a transactional perspective. In A. M. Wetherby, S. F. Warren & J. Reichle (Eds.), *Transitions in prelinguistic communication* (pp. 285–312). Baltimore, MD: Paul H. Brookes.

Kuster, D. (2006). Back to the basics: multicultural theories revisited and put into practice. *Art Education*, *59*(5), 33–39.

McAdams, D. P. (1993). *The stories we live by: personal myths and the making of the self*. New York: William Morrow.

McCarthy, C. (1988). Rethinking liberal and radical perspectives on racial inequality in schooling: making the case for nonsynchrony. *Harvard Educational Review*, *58*, 265–79.

McNamee, S., & Shotter, J. (2004). Dialogue, creativity, and change. In R. Anderson, L. A. Baxter, & K. J. Cissna (Eds.), *Dialogue: theorizing difference in communication studies* (pp. 91–104). Thousand Oaks, CA: Sage.

Mezirow, J. (1990). *Fostering critical reflection in adulthood*. San Francisco: Jossey-Bass.

Mezirow, J. (1991). *Transformative dimensions of adult learning*. San Francisco: Jossey-Bass.

Mezirow, J. (1997). Transformative learning: theory to practice. In P. Cranton (Ed.), *New directions for adult and continuing education: No. 74. Transformative learning in action: Insights from practice* (pp. 5–12). San Francisco: Jossey-Bass.

Morrison, T. (1993, December 7). Nobel Lecture: Nobel Prize in Literature. Swedish Academy. Retrieved 1 January 2000 from http://nobelprize.org/nobel_prizes/literature/laureates/1993/morrison-lecture.html

Nussbaum, M. C. (1997). *Cultivating humanity: a classical defense of reform in liberal education*. Cambridge, MA: Harvard University Press.

O'Neill, S. A. (1997). Gender and music. In D. J. Hargreaves, & A. C. North (Eds.), *The social psychology of music* (pp. 46–63). Oxford: Oxford University Press.

O'Neill, S. A. (2002). The self-identity of young musicians. In R. A. R. MacDonald, D. J. Hargreaves & D. Miell (Eds.), *Musical identities* (pp. 79–96). Oxford: Oxford University Press.

O'Neill, S. A. (2005). Youth music engagement in diverse contexts. In J. L. Mahoney, R. Larson, & J. S. Eccles (Eds.), *Organized activities as contexts of development:*

extracurricular activities, after school and community programs (pp. 255–73). Mahwah, NY: Lawrence Erlbaum.

O'Neill, S. A. (2006). Positive youth musical engagement. In G. McPherson (Ed.), *The child as musician: a handbook of musical development* (pp. 461–74). Oxford: Oxford University Press.

O'Neill, S. A. (2008). *What is cultural diversity and how is it a paradox for music educators?* Paper presented at the 28th International Society for Music Education World Conference, Bologna, Italy, July.

O'Neill, S. A. (2009). Revisioning musical understandings through a cultural diversity theory of difference. In L. Bartel (Series Ed.), E. Gould (Vol. Ed.), J. Countryman, C. Morton, & L. Stewart Rose (Eds.), *Exploring social justice: How music education might matter* (Vol. 4). CMEA Biennial Series: Research to Practice (pp. 70–89). Toronto: Canadian Music Educators Association.

Perry, P. (2001). White means never having to say you're ethnic. White youth and the construction of 'cultureless' identities. *Journal of Contemporary Ethnography, 30,* 56–91.

Postman, N., & Weingartner, C. (1969). *Teaching as a subversive activity.* New York: Dell.

Rogers, C. (1969). *Freedom to learn: a view of what education might become.* Columbus, OH: Merrill.

Rorty, R. M. (Ed.) (1992). The linguistic turn: essays in philosophical method. Chicago: University of Chicago Press.

Russell, J. (2007). [Review of the book *Cultural diversity in music education: directions and challenges for the 21st century*]. *British Journal of Music Education, 24*(1), 128–30.

Schensul, J. (1990). Organizing cultural diversity through the arts. *Education and Urban Society, 22*(4), 377–92.

Schoem, D., & Hurtado, S. (Eds.) (2001). *Intergroup dialogue: deliberative democracy in school, college, community, and workplace.* Ann Arbor: University of Michigan Press.

Shehan Campbell, P., Dunbar-Hall, Howard, K., Schippers, J., & Wiggins, R. (Eds.) (2005). *Cultural diversity in music education: directions and challenges for the 21st century.* Brisbane: Australian Academic Press.

Shweder, R. A. (1990). Cultural psychology: what is it? In J. E. Stigler, R. A. Shweder, & G. Herdt (Eds.), *Cultural psychology: essays on comparative human development* (pp. 1–43). New York: Cambridge University Press.

Skelton, K. D. (2004). Should we study music and/or as culture? *Music Education Research, 6*(2), 169–77.

Sullivan, P. (2007). Examining the self-other dialogue through 'spirit' and 'soul'. *Culture & Psychology, 13*(1), 105–28.

Sullivan, P., & McCarthy, J. (2005). A dialogical approach to experience-based inquiry. *Theory & Psychology, 15*(5), 621–38.

Taylor, C. (1994). The politics of recognition. In A. Gutmann (Ed.), *Multiculturalism* (pp. 25–74). Princeton: Princeton University Press.

Vygotsky, L. (1978). *Mind in society.* Cambridge, MA: Harvard University Press.

Wells, G. (2000). Dialogic inquiry in education: Building on the legacy of Vygotsky. In C. D. Lee, & P. Smagorinsky (Eds.), *Vygotskian perspectives on literacy research: constructing meaning through collaborative inquiry* (pp. 51–85). New York: Cambridge University Press.

Wertsch, J. V. (1991). *Voices of the mind: a sociocultural approach to mediated action.* Cambridge, MA: Harvard University Press.

Wertsch, J. V. (1998). *Mind as action.* New York: Oxford University Press.

第九章　文化、音乐性以及音乐专长

苏珊·哈勒姆

导　论

心理学研究关注于不同文化在发展中所扮演的角色，探索人与文化间的互惠关系，这促进了新文化形式的修订与创立，并使个体发生改变，从而实现文化适应（Kagntcibasi，2006）。早期的文化观将这对关系视为一种既定概念：一群社会互动的人的共同生活方式，通过文化熏陶和社会化的过程代代相传（Munroe & Munroe，1997）。而最近的社会建构观则认为，文化是通过人与社会环境之间的相互作用来解释和创造的（Gergen & Gergen，2000）。这一方法会使人们关注文化在发展中的作用（Cole，1996；Rogoff，2003；Wertsch，1988），但不太强调人类行为的生物学基础，尽管在不考虑物种特异性潜力的情况下，很难解释跨文化的相似之处。相关的例子如对"儿向用语"的使用——在所有文化中，成年人倾向于以更高的声调以及更多的语调变化来和婴孩说话（Fernald，1992），这就是所谓的"婴儿定向唱法"，它具有独特的语速、措辞以及动态表情，这与对着成人歌唱时的情形截然不同。

理解行为—文化的互动有三种广泛的理论：绝对主义、相对主义以及普世主义（Berry & Poortinga，2006）。绝对主义认为，在所有文化中，人的行为在本质上是相同的，文化在其中扮演着非常有限的作用。相对主义则认为人的行为是由文化定义的，用于解释日益发展的文化背景下人类的多样性。普世主义认为人类的基本特征是所有物种的共同特征，而文化则影响着他们的发展与过程。作为这一方面的延伸，生态文化的方法试图理解认知和社会行为之间的异同，并假设所有的人类社会都有着共性（文化共性），且共享着基本的心理过程（Berry，poortinga，Segall & Dasen，2002）。从这个角度来看，文化差异可以解释为在不同系统下个体的发展。这是因为不同的文化促进了特定的路径，沿着生物学的轨迹，使每一个孩子的潜力都可能得到开发（Keller，2002）。

本章的重点是关于学习和发展音乐专业知识的过程，这一过程为所有人所共有，但个

人的发展差异则取决于其所处的文化环境和生态环境。本章还考虑了我们对人类学习的了解，以及大脑是如何对个体所处的特定音乐环境做出反应的，以及这些反应是如何随着音乐专业的发展而进行表达的。本章的证据表明，长期参与音乐对专业的发展至关重要，而自我效能感可以影响个人对于积极音乐创造的承诺。本章还对不同文化观念中的"音乐性"进行了思考，并对其有别于西方文化的部分进行了讨论。

音乐的普遍性

音乐是普世的，并存在于所有文化中。她与语言一样为人类所独有，并把人类与其他物种区分开来，它是我们人类的精髓。尽管有助于制作音乐的声音如客观现实一般存在，但对于那些被定义为音乐的声音，也需要人类给予承认。在不同的音乐、文化和团体中，对"音乐"的定义都有所不同。一些文化中，没有单独形容音乐的词汇。如尼日利亚的伊博人就会用 nkwa 这个单词表示"歌唱，乐器演奏和舞蹈"（Gourlay，1984）。利比里亚的格贝列人会用同一个词"sang"形容一首优美的歌曲、一段酣畅淋漓的鼓点或一支美妙的舞蹈，这个词体现了艺术已经融为一体（Stone，2004）。同样的，传统的日本音乐也与戏剧、舞蹈和歌曲密切相关，"geino"一词就能表示所有类型的"人为组织的声音和行动"（Kikkawa，1959，p.28）。牛津英语词典将音乐定义为"把声音和乐器结合在一起的艺术，用于实现形式上的美和抒发情感"——这一定义依赖于主观的判断，并可能因人而异。

尽管对"音乐"的定义众说纷纭，但普遍认为音乐是人类的一种共同特征（Blacking，1995），并可能具有进化的意义。这一点在早期文化所发现的乐器中也得到了证实（Carterette & Kendall，1999）。音乐体现了许多经典的人类进化适应标准，并提出了一系列的进化目标，尽管有些人认为音乐和其他艺术一样，没有进化的意义和实用功能。如平克（Pinker，1997）认为，音乐之所以存在，仅仅是因为它提供的快乐，而它的基础纯粹就是享乐主义。

在这些争论的基础上，假设人类是一个有着音乐发展倾向的物种，而音乐性就像语言能力一样普遍（Blacking，1971；Wallin，Marker & Brown，2000）。最近的神经学研究支持这一观点，认为关于音乐的处理有两个关键的因素，一个是关于音高的编码，另一个是将常规节拍归因于传入的事件。大脑中的音乐结构观点也认为：这样的处理方式在人类发展的早期就已经出现并发挥作用了。

人 类 学 习

学习是人类的自然过程，我们生来就有学习的习惯。日常生活中，我们会在与他人和环境的互动中不断学习。这一过程也许是有意为之，也可能是在无意识的情况下偶然为之。从长远来看，我们所学到的知识能否长存脑海，取决于我们与它的持续接触程度以及它对我

们的重要性。事实上，我们是否关注环境中的特定刺激物，完全取决于大脑对这些刺激物对于我们的重要程度的评估。从接触到文化中音乐的瞬间，我们就已经开始发展音乐的表现形式了。正如我们将在本章稍后所见，这一切都可能发生在我们出生之前。

正如人们能够通晓两种语言一样，个人也可以精通两种音乐（Hood，1960），能够熟练掌握两种截然不同的音乐系统中的技术要求，并能辨别其风格上细微的差异（O'Flynn，2005）。多元音乐文化是存在的（Nettl，1983），同时随着近代技术的发展和全球化的趋势，世界各地都能听到不同文化的音乐。在我们自己的文化中，潜在神经机制能够使我们感知、理解和表演音乐。如果我们花足够的时间与之接触，这一机制还有助于我们理解任何文化中的音乐。在很久以前，这一理论就在"互音性"中得到了阐释。互音性是一种过程，在这一过程中，音乐家会将一种风格或表演环境下的具体实践和细微差别导入另一种风格（Monson，1996）。

对大脑的研究能告诉我们多少关于学习音乐的知识？

虽然环境在不断变化，在过去的 7000 年里人类的生物和基因都没有改变。我们的生理机能为我们提供了学习的基础，但我们所学的知识是由环境决定的，这不仅包括我们的家庭，还涵盖了我们所参与的社会范围内更广泛的群体（Kim，Yang & Hwang，2006）。因此，我们所接触的文化塑造了我们所发展的音乐结构，以及我们在生活中所扮演的角色。

虽然我们对大脑运作方式的认识还处于起步阶段，但我们已经建立起一些与学习有关的基本过程。人类大脑约有一千亿个神经元，每个神经元都有相当的处理能力（一些资料表明，每个神经元都相当于一台中等大小的计算机）。一千亿个神经元中相当大一部分是同时活动的，而信息处理主要是通过它们之间的相互作用进行的，每个神经元与其他神经元有大约一千个连接。在学习过程中，轴突和树突的生长以及连接神经元的突触数量会发生变化，这一过程被称为"突触发生"。当一个事件足够重要，或者经常重复，突触和神经元就会反复地表明这个事件值得记住（Fields，2005）。通过这种方式可以改变现有连接的有效性。随着时间的推移、学习的延续以及特定活动的发生，"髓鞘形成"就发生了。这包括增加每个神经元的轴突的涂层，从而提高绝缘性能，使已建立的连接更有效率。"修剪"也会发生，这一过程减少了突触连接的数量，使功能得以微调。通过这些过程的组合，在不同的时间尺度上，大脑皮层的（自我组织）会对外界刺激和我们的学习活动作出反应（Pantev，Engelien，Candia & Elbert，2003）。而这些反应都是由个人所处的文化所决定的。

很多学习都是在无意识的情况下发生的（Blakemore & Frith，2000）。举个例子，当我们听音乐或演讲时，我们会快速地处理大量信息。我们做这件事的难易程度取决于我们先前的音乐和语言经验，以及文化决定的调性方案或者是我们已经习惯的语言（Dowling，1993）。这种知识是隐性的，并通过接触特定的环境而习得，在我们听音乐和演讲的时候，

它会自动发挥作用。永久性的和实质性的脑功能重组需要相当长的时间。对西方古典音乐家的研究表明，长期积极参与特定的音乐活动与神经元表征的增加有关，可以具体到对音阶的调整处理，而最大的皮质表征则出现在音乐家演奏乐器时间最长的时候（Pantev et al.，2003）。变化也与所进行的特定音乐学习有关（Munte，Nager，Beiss，Schroeder & Erne，2003）。例如，弦乐演奏者的音高处理特点是监控时间更长，拥有更多前额分布的"事件相关"（event-related）脑电位的关注。在音乐序列的时间组织中，鼓手创作了更复杂的记忆痕迹，而指挥则表现出更强的听觉空间监视能力（Munte et al.，2003）。与非音乐家相比，弦乐演奏者对手指活动有更大的体感表现，并随着演奏年龄的增加而增加（Pantev et al.，2003）。显然，大脑会以特定的方式发展，以应对特定的学习活动，而改变的程度取决于学习时间的长短。尽管迄今为止的研究始终是围绕西方古典音乐家展开，并假设他们潜在的神经系统过程与其他文化中的音乐家团体是相同的。

我们学习的方式也反映在特定的大脑活动中。如学生（13 岁）被教导用传统方法来判断对称结构的音乐短句是否平衡（包括言语解释、视觉辅助、符号、言语规则、音乐实例演奏），或参与音乐的体验（唱歌、演奏、即兴或者演奏音乐文献中的例子），观察不同脑区的活动情况（Altenmuller，Gruhn，Parlitz & Kahrs，1997）。这表明在任何文化中，支持特殊音乐技巧发展的工具和实践将直接影响大脑的发育，并进而影响承担音乐任务的首选方法。

综上所述，有证据表明大脑的处理机制反映了每个人的"学习经历"（Altenmuller，2003，p.349）。反之，个人学习经历也能反映在主流文化中可获得的机会和影响。当我们在很长一段时间内从事不同的音乐活动，大脑会发生永久性变化。这些变化不仅会反映出我们所学的知识，也会显现我们的学习方式。这些过程巩固了音乐处理中的文化差异。但是，神经心理学研究不能告诉我们这些大脑的长期变化是如何影响信息处理、学习、问题解决，并进行创造性活动的。我们必须求助于有关专业发展的文献来探讨这些问题。

学习作为专业知识的发展

对专业技能发展的研究，其特点是探索个人在某一领域获得特定技能和知识的方式，以及随着专业知识的扩充，个人的思维和学习过程是如何变化并反映大脑发展的。在一系列领域中，已经鉴定出一些专家行为（表现）的共同特征（Chi，2006；Glaser & Chi，1988）。虽然许多研究都集中在西方文化中的专家表现上，但我们已经在足够多的领域中探索了这一包罗万象的特征，我们有理由相信，这些宽泛的原则将转移至不同音乐文化的专家行为中。

专家认为在他们的领域中有大量有意义的模式

在音乐方面，例如读谱的时候，熟练的乐者并不会专注于每一个音，他们的注意力会

横穿线谱与乐句，提前阅览全谱并返回到当前的表演节点（Goolsby，1994）。他们浏览作品时会更具效率，与新手相比，他们只需要更短和更少的定位，就能对作品中的素材进行比较或编排，这是因为他们能够在一个固定的情况下掌握更多的信息（Waters, Underwood & Findlay，1997）。当移开纸质乐谱的时候，他们能够持续阅读或回忆大概六到七个音符，而读谱能力较差的人则只能记得三到四个音（Goolsby，1994）。同样，专业作曲家会更全面地看待他们正在创作的作品，并在处理局部出现的问题时保持这种全球概念上的理解。新手只考虑局部特征或孤立的个体声音，而在较高层次上工作的人则采用类似于格式塔的方法，并具备在结构化的整体中考虑任务细节的能力（Youngker & Smith，1996）。

专 家 速 度

专家比新手工作更快。与相关活动长期的接触，确保了专家技能能够自动化到较高的水平，这样就释放了他们处理任务其他方面的记忆能力。这一结论在很多领域都得到了证实，包括国际象棋、音乐、打字、物理学以及路径规划。（Chi, Glasser & Farr，1988）。

专家具备出众的短时记忆和长时记忆能力

与新手相比，专家并非拥有更强的短时记忆能力，但他们养成的与自身众多技能相关的自动性，能够为其他任务释放工作记忆。考夫曼和卡尔森（Kauffman & Carlsen，1989）表示，音乐家在回忆音乐素材时明显比非音乐家更优秀，尤其当这些素材是按调性规则排列的时候。但当音调规则被违反，同时需要回忆随机音符序列时，他们的优势就会降低。如果音乐家被要求从不同的文化音调中回忆序列时，我们也会预见类似的情况。

专家能够看到并勾勒出自身出现的问题

专家在解决问题时采用的概念性范畴是基于语义和原则的，而新手则依赖于语法以及表面化的特征。专家会花时间去理解自己正试图解决的问题，他们会建立一个心理表征，从中他们可以推断关系、定义情境，并为要解决的问题添加约束条件。当问题不明确时，如在创意过程中就可以清楚地看出这一点。例如，柯林斯（Collins，2005）在研究一个作曲家时，就演示了在微观和宏观层面上运作的策略。创作伊始，作曲家心中就会有一个明确的心理构图，它在整个创作过程会充当一个松散的框架。问题的扩散以及连续解决方案的实施，不仅会以线性的方式发生，同时也会呈现递归的形式。而根据观察，格式塔创造性顿悟的瞬间是与问题的重组息息相关的。一些顿悟被认为是与实时重叠的，其他的顿悟则表明了思维的并行性。而他们各阶段之间并没有明确的界限。对于每一个出现的问题，解决方案包

括推测、实现或延期。

专家具有很强的自我监控能力

专家具有良好的元认知和自我监控能力。他们清楚地了解自己为何会犯错，为什么他们不能理解某一问题，他们也知道什么时候检查解决方案以及下一步应该怎么进行。他们比新手更能判断问题的难度，并能选择更为合适的策略去解决问题（Hallam，1995，2001a）。

专家技能的发展方式限制了他们的可转移性，并可能导致僵化（Chi，2006）。他们在特定的文化调性和习语中，通过聆听和理解而习得的音乐高水平专业知识，并不会迁移到与其他文化音乐相似的理解上。即使在相同的音乐调性中，转换至不同的风格也会遇到问题。例如，技艺精湛的专业古典音乐家苏德诺（Sudnow，1978），就记录了为了获得爵士乐即兴创作的专业知识经验是多么繁琐、令人沮丧和费时，同时这一学习的过程还需要全神贯注的付诸努力，而一些训练有素的古典音乐家，在演奏无调性音乐或节奏十分复杂的音乐时，也会面临困难，这是因为这类音乐的创作并未依循西方古典音乐的规范（Hallam，1995）。同样的，拉塞尔（Russell，2002）在研究斐济群岛传统的跨代公共歌唱练习中发现，孩子们的音乐实践都会在教堂、学校、家庭以及同龄人中展开，但这种对传统实践的复制却扼制了创新，并限制了孩子即兴创作的能力。

获取专业知识的阶段

虽然在文化适应的影响下，我们会无意识地发展和习得大量关于音乐聆听的专业知识，但在获得音乐表演专家级水平方面，已经确立了三个主要阶段（Fitts & Posner，1967）。最初是学习—语言—运动阶段，学习有意识的控制；学习者明白什么是必需的，并在有意识地提供自我指导时将其付诸实践。当学习者对学习过程和目标有清晰的心理表征时，当反馈可以直接从环境或观察中获得时，学习就会得到支持。在联想阶段，学习者开始整合一系列反应，而这一过程也会随着时间的推移变得更加流畅。在这一阶段，错误会被检测并消除，而来自他人的反馈或自我监控仍然十分重要。在最后的自主阶段，技能会变得自动化，并可以在无需主观努力的情况下执行任务。每一次运用后，技能都会变得愈发成熟流畅，其执行任务的速度也会变得越来越快。随着自动化程度的提高，部分过程已经无法进行有意识的检查，学习者很难向他人解释自己的行为（Fitts & Posner，1967）。在一个领域中，获得程序性的技能和知识是密不可分的。以知识为基础的，具备适当音乐效果的心理表征需要纠错、选择可行的策略并监控进度（Hallam，1995，2001a，2001b）。这些表征是通过文化适应而习得的，并根据个体成长的不同文化背景而有所不同。

专业知识发展的开端

音乐专业知识是在特定的实践社区中获得的，这些社区可能在不同的水平上运作。例如，特定的音调和节奏结构可以为一系列音乐体裁提供一个总体框架，从而形成独特的学习和表演环境以及相关的实践社区。虽然所有这些都会随着时间的推移而演变，但文化中的音调结构似乎对变化有着特殊的抵抗力，这或许是因为它们与口语一样，在早期就已经被习得并自动化了。

在任何一种文化中，占主导地位的音乐结构的偶然学习都始于出生前，人类的听觉系统在受孕后的 5 至 6 个月便开始发挥作用。妊娠 28—30 周后，胎儿开始对外界的声音有反应，他们的心率会随着音乐的变化而变化（Woodward，1992）。音乐的同化从那一刻就开始了。在分娩前后，子宫中的婴儿都会对所听到的音乐表现出认知反应（Hykin et al.，1999），在怀孕的最后三个月里，他们的母亲在怀孕期间听过的音乐明显更加舒缓和专注（Hepper，1988）。在婴儿成长的后期，也一再显示出对摇篮曲的依恋远甚于其他不熟悉的旋律（Panneton，1985）。特热沃森（Trevarthen，1999）认为，聆听外部的声音以及母亲身体的节奏会给胎儿带来早期的音乐体验，这会对听觉系统神经通路的结构和功能产生影响。熟悉特定的声音，有助于培养婴儿的敏感性以及他们的后期音乐偏好（特别是对于母亲的声音），如母亲的语言、母亲唱的歌或特定的音乐序列（Lecanuet，1996）。

婴儿出生时就有完善的音乐加工系统。婴儿倾向于注意旋律轮廓、韵律模式和辅音发音，这与成年人对音调和节奏的声音敏感度相似。然而，理解和分析任何特定文化中的音乐所需的复杂技能，都需要时间来磨练和培养，同时这也取决于音乐的类型和程度。在婴儿早期，父母和家庭在音乐同化中扮演着关键的角色。有着悠久传统的音乐抚养技巧包括唱歌、押韵，以及有节奏的摇动婴儿，而这些行为都发生在不同的文化中（Gottlieb，2004；Trehub & Trainor，1988；Trehub，Unyk & Trainor，1993）。这些过程被称为交际音乐性（Trevarthen & Malloch，2002），拥有着共同的特点（Trehub，2003）。当对着婴儿唱歌时，成年人倾向于用较高的音调和较慢的速度，并将歌曲的情感夸张化（Papousek，1996）。尽管这些互动中存在着文化差异，包括节奏上细微的区别、动态强度和节奏的不同，但这些互动发生的基本框架是相似的，都能促进儿童的文化适应，使他们熟悉自身文化中特定的音色音调。

虽然对音乐技能发展的研究主要是在西方文化中进行的，但不同文化之间很可能存在着共性，这与适当的音乐表现在大脑中发展的时间有关。在西方文化中，婴儿往往开始自发地牙牙学语或唱歌，这一举动从音高和节奏的模式上是有别于语言的，并最终形成自发的歌唱。之后，婴儿开始自发地形成系统性的音乐，并运用离散的音高、重复的节奏和优美的旋律轮廓进行创作，而创作所得就已经被视为"歌曲"了（Ostwald，1973）。然而婴儿缺乏一个稳定的音高框架，在任何一首歌中都只能使用非常有限的短语轮廓（Dowling，1984）。直到孩子 5 岁左右，个体轮廓和音程才能精确地产生，他们才能用稳定的音调创作出可辨识

的歌曲（Dowling，1984）。在西方文化中，学前儿童参与唱歌的程度存在着广泛的个体差异；对一些孩子来说，唱歌几乎是所有日常活动的一部分。而另一些孩子则只是会偶尔唱歌（Sundin，1997）。家庭背景对于孩子也至关重要。斯特里特·杨以及戴维斯（Young，Street & Davies，2007）在英国的一项研究中发现，婴儿和非常年幼的孩童在家中体验了各式各样的音乐，其来源包括玩具、电视、音乐播放器以及现场音乐。在现代西方社会中，儿童歌曲的现场演唱似乎只是众多音乐刺激中的一个元素（Street，Young，Tafuri & Ilari，2003；Young & Gillen，2006；Young et al.，2007）。新技术已经极大地改变了音乐环境，当孩子们玩耍时，他们可以从各种各样的适合自己的文化工具中进行自由选择。儿童并不是他们所在的音乐文化中的被动接受者。他们会在自己创作的歌曲中适当地加入成人音乐创作以及流行媒体的元素（Barrett，2000，2003），从而变成从事音乐文化生产和传播的"模因工程师"。

获得高水平的音乐专业知识

西方古典传统就是实践社区的一个例子，多年来，它已经催生了一系列专家角色的活动，包括表演、作曲、即兴创作、评价和分析。演员、作曲家、治疗师、评论家或是最近从事音乐录制、制作和推广的音乐产业的成员都会或多或少的从这些活动中获益，找到并从事有偿的工作。现代发达社会公认的专业音乐技能，其本质远比以前更为广泛。尽管如此，大多数研究都集中在获取高水平的表现技能的类型上。在专业范式内进行的研究表明，个人参与音乐实践的时间是达到一定水平的关键因素，而非遗传能力。比如，西方古典音乐家需要累积 16 年的个人练习才能达到国际级的演奏水平，他们个人通常会在很小的时候就开始练习，并逐渐增加训练量，到了青少年时期，每周的练习会多达 50 个小时（Sosniak，1985）。

虽然目前对于为了获得较高水平的专业知识（而非进行其他音乐活动），个人"刻意练习"所需的实际时间仍有争议（Ericsson，Kramper & Tesch-Romer，1993）。比如，在一系列乐团演奏中表演不止一种乐器、作曲或者聆听。但强有力的证据表明，投入大量的时间积极参与音乐创作是必要的。具体的时间量受特定题材和乐器要求的影响，比如，与古典乐器演奏家相比，爵士吉他手（Gruber，Degner & Lehmann，2004）和歌手开始正规训练的时间一般都较晚（Kopiez，1998），尽管在音乐学院中，不同乐器组中的学生所需的练习时间也不尽相同（Jorgensen，2002）。也有证据表明，累计练习并不能预测在任何特点时间点上表演的质量（Hallam，1998a，2004；Williamon & Valentine，2000）。相较而下，教师对学生音乐能力、自尊和课外音乐活动参与程度的评定，远比计算练习时间更能预测他们的考试成绩（Hallam，2004）。

对那些从正规音乐学院退学的学生的研究支持这一论点：练习音乐的时间可能并不是达到高水平的唯一预测因素。研究表明，先前知识、动机、努力和感知效能之间的复杂关系影响着继续学习或停止学习的决定（Hallam，1998a，2004；Sloboda，Davidson，Howe &

Moore，1996）。当孩子开始学习乐器时，先前的音乐知识会影响学习的流畅性和完成一项任务所需的时间。虽然进行额外的练习可能弥补先前知识的不足，但这需要时间成本，更需要坚持不懈。如果一项任务被证明极具挑战性，完成它可能需要巨大的付出和努力，那么人们就可能放弃这项任务（Hurley，1995）。任务的困难可能是由于缺乏音乐能力，导致学生丧失自尊、失去动力，进而减少练习时间，并开始恶性循环，最终导致他们终止学习（Asmus，1994；Chandle，Chiarella & Auria，1987）。对音乐能力的信念可以对继续学习音乐的动机和意愿产生重大影响。因此，这种信念的跨文化差异可能会影响学习音乐的承诺。

在大部分研究中，对个人练习的过分关注已经导致人们相对忽视了参与各种团体或其他音乐活动的重要性，包括聆听和分析。集体学习是非常有效的。据相关报道，在英国，小组学习、集体学习有利于高等教育音乐学生各方面技能的提升，包括他们的音乐技巧、专业技能、个人技术和社会技能（Kokotsaki & Hallam，2007），尽管格林（Green，2001）表示流行音乐家大部分的演奏技术是通过非正式学习而习得的。个人能通过示范、讨论和创造音乐的实际过程相互学习。这些技能似乎发展得很早，即使是很小的孩子也能够作为教师。对儿童在学校操场上的歌唱游戏的研究表明，他们会使用各种各样的技术来改编熟悉的游戏和歌曲，如通过重组曲式、添加新的音乐素材或扩大原有的音乐素材来展示歌曲，通过省略、收缩曲式、重铸音乐材料来压缩歌曲（Marsh，1995）。这些变化是孩子们通过小组的合作和互动来实现的，他们主要依靠近距离观察、动态模仿、音乐声音和动作的影子练习，以及重复新游戏来实现他们的目的（Marsh，1999）。同样的，巴雷特和格罗姆科（Barrett & Gromko，2002）在对三部新作品（作品是为特定的社区项目所编写）的学习和表演研究中发现，参与其中的儿童（9—12 岁）会汲取他人的知识，借鉴自己以往的经验，并对同龄人进行观察学习。同时，孩子们也会从其他学习环境中（如私人音乐课）借鉴和改编实践，从而完成对作品的演绎。

解释高水平专业知识的习得

尽管越来越多的神经生理学证据表明，学习音乐的倾向具有普遍性，但越来越多的人一致认为，音乐技能的发展有赖于坚持和长期积极参与音乐，而对于"音乐技巧发展的程度在个人层面上是由基因决定的"这一观点，目前仍在进行着持续的辩论。目前可用的研究方法无法提供这个问题的结论性答案。对同卵、异卵双胞胎和其他家庭成员进行的关于音乐智商的研究表明，目前所得的数据依然是混杂的（Gardner，1999；Hodges，1996；Shuter-Dyson，1999），迄今为止，遗传学研究的进展还不能提供确凿的答案。一些人类的行为或特征可以一直追溯到特定的基因对，很可能这些表现出高水平音乐技巧的人是借助了一系列不同的基因组合，这些组合除了会促进认知和情绪发展，还能对生理功能产生影响。人们越来越认识到环境和遗传之间存在复杂的相互作用，因此不可能有任何简单的答案（Ceci，

1990）。尤其是知识习得本身，就会影响获取更多知识过程的效率和有效性，以及大脑皮层回应外部刺激（包括音乐）的自我组织能力（Rauschecker，2003）。

对于学者和天才儿童的研究（这部分人在早期就获得了高水平的专业知识），强调的是环境对他们技能发展的重要性（Sloboda，Hermelin & O'Connor，1985；Young & Nettlebeck，1995）。许多学者有语言障碍同时视力也有缺限，这或是因为他们听觉处理能力的提高，以及他们习惯于用音乐作为交流的手段。专家会花大量时间磨炼他们的技巧，部分原因在于这样做会使他们获得相当大的正强化（Miller，1989）。许多音乐天才和神童的音乐特征以及家庭环境在本质上是相似的，尽管在一般智力功能上他们有着显著的差异（Ruthsatz & Detterman，2003）。最近从神经建构主义理论中得出的结论认为，这种显著的发展差异可能是在正常发育过程中出现的非典型约束的结果。一个非典型的发展轨迹会影响他人与孩子的互动，而孩子所追寻的这种互动体验，也会进一步影响他自身的发展轨迹（Mareschal，Johnson，Sirois，Spratling，Thomas & Westernman，2007）。在实例中，父母会为孩子选定所应具有的音乐能力，为此他们会为孩子提供相应的音乐资源以及奖励性的音乐活动，引导孩子进一步参与、学习音乐，促进孩子专业知识的增长以及特定神经结构的发展，这些举动会让孩子将来的音乐学习变得更加容易。这套熟悉的反应可能会发生在学者和天才儿童身上。

音乐性（乐感）

对于音乐性、音乐能力、音乐才能、音乐天赋以及音乐潜力这些术语，并没有公认的定义，同时它们还经常交替使用。这些术语的含义是由每一个采用它们的作者所建构的，并反映当时、当地的文化、政治、经济和社会因素（Blacking，1971）。而如今，人们普遍认为"音乐性"一词通常是指人类的特定物种特征，而其他术语则用于指代个体差异。音乐能力虽然不是唯一的，但通常用来指个人所表现出的音乐技能的当前水平，无论这一技能是通过遗传继承还是通过学习所得。而天资、才能和潜力往往是指基于遗传因素的音乐技能。这些术语的运用反映了社会的需要——在音乐技能的基础上区分个人，其目的在于挑选和培养发展中的人才。

在一些发展中国家，这样的选择是不必要的。这是因为在当地，音乐功能与所有人拥有的文化仪式有关。比如，布莱金（1973）探索了南非德兰瓦尔北部文达音乐的本质，在那里每个人都被认为有能力进行音乐创作，没有人被排除在音乐表演之外。古德尔（Goodale，1995）在研究 Kaulong（巴布亚新几内亚的农耕文化）中，发现唱歌和跳舞是日常生活中不可或缺的一部分，同时他还发现孩子们对唱歌、跳舞、打猎甚至是魔法咒语的习得，并非依靠系统的指导，而是通过观察和主动参与。唱歌等同于说话，孩子们在学习语言的同时（甚至在学习语言之前）就会学习唱歌。尽管如此，一些孩子在很小的时候就被认为在歌唱上极具天赋（Goodale，1995，p.120），他们会被寄予厚望，并被单独挑选出来进行训练。同样

的，如果塞内加尔沃洛夫语的民谣歌手发现某个小孩极具天赋，那么这个孩子就会被带到一个男性亲戚身边接受训练，直到他有足够的能力去参加公共节日的一小部分（Campbell，2006）。在非洲西部一些地区的秘密社团中，年长的孩子被期望离开自己的家，在森林的围场中生活一段时间，男生会加入 Poro，女生则参加 Sande。在那里，他们会接受本民族文化传统和价值观的指导教学，其中的音乐和舞蹈都极具特色。此外，针对那些被认为具有天赋并能够成为独唱歌手、乐器演奏家或舞者的人，还有专门的培训（Stone，2004）。这样看来，能够获得高水平音乐成就的人，并不只会出现在发达社会中，尽管这些社会尤其希望自身的艺术具有最高质量，以此反映本社会的财富、权利以及优越性，或者体现出想要控制艺术的欲望。比如在 20 世纪 80 年代的中国，音乐家的角色是由国家所决定的，只有数量非常有限的专业音乐家才能参加相关培训，他们会被指派为器乐演奏人员和教师去填补空缺的位置，这些位置会受到追捧。家庭在确定人才和确保人才培养方面至关重要。在家庭的"鼓动"下，孩子很小就开始了音乐的练习，此外，他们的练习还会受控于一套严格的制度以确保成功（Lowry & Wolf，1988）。

音乐能力是社会的建构方式，其中一个鲜明例子来自日本。与其他东方文化一样，在日本，儿童的成就被认为取决于后天的努力而不是先天的能力（Stevenson & Lee，1990）。约在 120 年前，西方音乐传入日本的学校。在此之前，并没有关于音乐或音乐能力的术语出现。但从那以后，一条清晰的纽带在"ongaku-sei"（音乐性）与演奏西方音乐的能力之间建立起来（Fujita，2005），但这并不适用于校外日本民间歌舞团的参与和学习。西方文化的引入带来了西方的信仰能力，但这也只与西方音乐有关。

在 19 世纪晚期，英国和美国会将有限的音乐资源分配给那些最有可能受益的人，这一举动促进了"音乐能力测试"的发展，这与智力测试的发展并行，共享着相同的假设：即这一能力是以基因为基础的，并且相对无法改变。这些测试以及相应的解释方式，是基于开发人员对于音乐能力本质的信念和理解。如西肖尔等人（Seashore et al.，1960）认为，音乐能力是一套松散的基本感官辨别技能，且具有遗传基础，随着时间的推移，除了因注意力不集中而变化外，它不会随着时间变化。他们认为应该获得一种音乐轮廓，其可分为音高、响度、节奏、时间、音色和音调记忆。与之相反，温格（Wing，1981）则相信音乐欣赏和感知的总体能力，而并非音乐轮廓。最近的发展研究表明，任何一种音乐标准只能在现行的音乐文化规范中被考虑。例如，卡尔马（Karma，1985）认为，音调、节奏以及和声都是文化上特有的，音乐才能是从任何文化中理解这些不同元素的一般能力。音乐能力测试的最新发展反映了 20 世纪后半期的技术进步。个性化的计算机系统现在可以识别和评估在合成器上产生的旋律变化（Vispoel，1993）。这些变化反应了随着时间的推移，评估过程对文化工具的发展作出的回应。

在现代世界中，随着媒体和教育机会的增加，音乐变得更容易获得，这使得音乐能力的概念发生了改变，在其他因素中——除了听觉感知之外——音乐能力现在被认为是关

键的定义元素。如今，人们已经认识到广泛的技能有助于提高音乐素养，包括运动能力（Gilbert）、创造力（Vaughan，1977；Webster，1988）、阅读、演奏排练的音乐、背谱演奏、凭听觉记忆演奏和即兴演奏（McPherson，1995 / 1996），以及听觉认知、技术、音乐才能、表演和学习技能（Hallam，1998b）。这些技能很少能在孩子积极参与音乐之前进行测试。在那些从事识别天才音乐家的认知研究中，阿鲁图尼安（Haroutounian，2000）发现，在识别潜在的天才儿童时，他们的"持续兴趣"和"自律"远比在教育者面前展现出特殊的音乐才能更为重要。在另一个研究中，哈勒姆和普林斯（Hallam & Prince，2003）发现71%的受访者将音乐能力定义为演奏乐器或歌唱的能力。这些回答反映了音乐能力的识别过程，这一能力似乎在前面描述的文化中普遍存在，在这些文化里，能力是在培养实践技能的基础上确定的。总体而言，只有28%的样本认为听觉技能是音乐能力的象征。大多数音乐家的个人品质包括动机、个人表达，沉浸在音乐中，全情投入和元认知（能够学会学习）。后续的定量研究（Hallam & Shaw，2003）证实，音乐能力在节奏、声音组织、沟通、动机、个人特征、复杂技能的结合以及团队表演方面最具概念化。而鉴于其在历史上音乐能力方面的突出地位（图9.1），"有一双精通音乐的耳朵"在以上榜单中的排名却低于预期。节奏作为最重要的概念，可以反映出它在许多西方流行文化中的核心地位。对于动机和个人承诺的高度评价承认了培养高级技能所需的时间。总的来说，研究所产生的音乐能力概念是复杂的、多方面的，反映了发达国家音乐界中广泛存在的专家终结状态。

图 9.1　音乐能力要素的平均分数（翻译从左至右）

1. Sense of rhythm	节奏感
2. Sound organization	声音组织
3. Communication	沟通
4. Motivation	动机
5. Personal qualities	个人品质
6. Skill integration	技能整合
7. Group performance	团队表演
8. Response to music	对音乐的反应
9. Meta-cognition	元认知
10. Playing or singing	演奏或歌唱
11. Musical ear	音乐耳朵
12. Listen / understand	聆听 / 理解
13. Creativity	创造力
14. Appreciation	欣赏能力
15. Technical skills	专业技能
16. Evaluation skills	评估能力
17. Compose / improvise	作曲 / 即兴
18. Reading music	阅读音乐
19. Musical knowledge	音乐知识

结　　论

现在的观点普遍承认，人类作为一个物种，已经预先设定了学习各种各样音乐技能的可能。发展的特定技能取决于个人所在的文化和环境，而这些因素决定了个人所能接触到的音乐类型以及他们所能获得的（学习音乐的）机会。不同的音乐文化和传统决定了音乐学习的方式，以及与之相关的知识和技能是如何代代相传的。一些传统是包容性的，每个人都可以参与其中，而另一些则要求个人发展高水平的专门知识。在这种情况下，社会责任就显得十分重要，它必须识别出那些经过适当训练，就能够成功习得高水平专业技巧的人。在大多数文化中，这会通过观察参与音乐的儿童，根据其学习速度和学习成果的质量来进行识别区分。在发达国家，音乐能力测试是为了便于识别所谓的"音乐儿童"而设计的。然而，人们越来越认识到，没有一种测量系统能够评估"天生"的能力，而听觉测试并没有考虑到孩子从事音乐的动机。他们只能评估已经获得的音乐专业水平，这取决于先前的音乐经验。未来研究可以有效地尝试以跨学科的方式工作，跨越和融合不同的研究范式，这有助于我们理解音乐技能的发展，并进一步了解早期经验在不同音乐文化中的作用，以及早期经验在其他文

化语境下，如何促进专业音乐技能的后期发展。

参 考 文 献

Altenmuller, E. O. (2003). How many music centres are in the brain? In I. Peretz & R. Zatorre (Eds.), *The cognitive neuroscience of music* (pp. 346–56). Oxford: Oxford University Press.

Altenmuller, E. O., Gruhn, W., Parlitz, D., & Kahrs, J. (1997). Music learning produces changes in brain activation patterns: a longitudinal DC-EEG-study. *International Journal of Arts Medicine, 5*, 2–34.

Asmus, E. P. (1994). Motivation in music teaching and learning. *Quarterly Journal of Music Teaching and Learning, 5*(4), 5–32.

Barrett, M. S. (2000). Windows, mirrors and reflections: a case study of adult constructions of children's musical thinking. *Bulletin of the Council for Research in Music Education, 145*, 43–61.

Barrett, M. S. (2003). Meme engineers: children as producers of musical culture. *International Journal of Early Years Education, 11*(3), 195–212.

Barrett, M. S., & Gromko, J. E. (2002). Working together in 'communities of practice': a case study of the learning processes of children engaged in a performance ensemble. Paper presented at the ISME 2002 conference Bergen, Norway (CD-Rom).

Berry, J. W., & Poortinga, Y. H. (2006). Cross cultural theory and methodology. In J. Georgas, J. W. Berry, F. J. R. van de Vijver, C. Kagitcibasi & Y. H. Poortinga (Eds.), *Families across cultures: a 30 nation psychological study* (pp. 51–71). New York: Cambridge University Press.

Berry, J. W., Poortinga, Y. H., Segall, M. H., & Dasen, P. R. (2002). *Cross-cultural psychology: research and applications* (2nd edn). New York: Cambridge University Press.

Blacking, J. A. R. (1967). *Venda children's songs: a study in ethnomusicological analysis.* Johannesburg: Witwatersrand University Press.

Blacking, J. A. R. (1971). Towards a theory of musical competence. In E. DeJager (Ed.), *Man: anthropological essays in honour of O. F. Raum.* Cape Town: Struik.

Blacking, J. (1973) *How musical is man?* Seattle: University of Washington Press.

Blacking, J. (1995) *Music, culture, and experience.* Chicago: University of Chicago Press.

Blakemore, S. J., & Frith, U. (2000). *The implications of recent developments in neuroscience for research on teaching and learning.* London: Institute of Cognitive Neuroscience.

Campbell, P. S. (2006). Global practices. In G. McPherson (Ed.), *The child as musician: a handbook of musical development* (pp. 415–38). Oxford: Oxford University Press.

Carterette, E. C., & Kendall, R. (1999). Comparative music perception and cognition.

In D. Deustch (Ed.), *The psychology of music* (2nd edn, pp. 725–82). London: Academic Press.

Ceci, S. J. (1990). *On intelligence—more or less: a bioecological treatise on intellectual development*. Englewood Cliffs: Prentice Hall.

Chandler, T. A., Chiarella, D., & Auria, C. (1987). Performance expectancy, success, satisfaction and attributions as variables in band challenges. *Journal of Research in Music Education*, *35*(4), 249–58.

Chi, M. T. H. (2006). Two approaches to the study of experts' characteristics. In K. A. Anders, N. Charness, P. J. Feltovich, & R. R. Hoffman (Eds.), *The Cambridge handbook of expertise and expert performance* (pp. 21–30). Cambridge, UK: Cambridge University Press.

Chi, M. T. H., Glaser, R., & Farr, M. J. (1988). *The nature of expertise*. Hillsdale: Lawrence Erlbaum.

Cole, M. (1996). *Cultural psychology: a once and future discipline*. Cambridge, MA: Harvard University Press.

Collins, D. (2005) A synthesis process model of creative thinking in composition. *Psychology of Music*, *33*(2), 193–216.

Dowling, W. J. (1984). Development of musical schemata in children's spontaneous singing. In W. R. Crozier, & A. J. Chapman (Eds.), *Cognitive processes in the perception of art* (pp. 145–63). Amsterdam: North-Holland.

Dowling, W. J. (1993). Procedural and declarative knowledge in music cognition and education. In T. J. Tighe & W. J. Wilding (Eds.), *Psychology and music: the understanding of melody and rhythm* (pp. 5–18). Hillsdale: Lawrence Erlbaum.

Ericsson, K. A., Krampe, R. T., & Tesch-Romer, C. (1993). The role of deliberate practice in the acquisition of expert performance. *Psychological Review*, *100*(3), 363–406.

Fernald, A. (1992). Human maternal vocalizations to infants as biologically relevant signals: an evolutionary perspective. In J.H. Barkow, L. Cosmides, J. Tooby, (Eds.), *The adapted mind: evolutionary psychology and the generation of culture* (pp. 391–428). New York: Oxford University Press.

Fields, R. D. (2005). Making memories stick. *Scientific American*, *292*(2), 75–81.

Fitts, P. M., & Posner, M. I. (1967). *Human performance*. Belmont: Brooks Cole.

Fujita, F. (2005). Musicality in early childhood: A case from Japan. In S. A. Reily (Ed.), *The musical human: rethinking John Blacking's ethnomusicology in the twenty first century* (pp. 87–107). Aldershot: Ashgate.

Gardner, H. (1999). *Intelligence reframed: multiple intelligences for the 21st century*. New York: Basic Books.

Gergen, M. M., & Gergen, K. J. (2000). Qualitative enquiry: tensions and transformations. In N. K. Denzin & Y. Lincoln (Eds.), *Handbook of qualitative research* (2nd edn, pp. 1025–46). Thousand Oaks: Sage.

Gilbert, J. P. (1981). Motoric music skill development in young children: a longitudinal investigation. *Psychology of Music, 9*(1), 21–25.

Glaser, R., & Chi, M. T. H. (1988). Overview. In M. T. H. Chi, R. Glaser & M. J. Farr (Eds.), *The nature of expertise* (pp. xv–xxviii). Hillsdale: Lawrence Erlbaum.

Goodale, J. C. (1995). *To sing with pigs is human: the concept of person in Papua New Guinea*. Seattle: University of Washington Press.

Goolsby, T. W. (1994). Profiles of processing: eye movements during sightreading. *Music Perception, 12*, 97–123.

Gottlieb, A. (2004). *The afterlife is where we come from: the culture of infancy in West Africa*. Chicago: University of Chicago Press.

Gourlay, K. A. (1984). The non-universality of music and the universality of non-music. *World Music, 26*, 25–36.

Green, L. (2001). *How popular musicians learn: a way ahead for music education*. London: Ashgate.

Gruber, H., Degner, S., & Lehmann, A. C. (2004). Why do some commit themselves in deliberate practice for many years–and so many do not? Understanding the development of professionalism in music. In M. Radovan & N. Dordevic (Eds.), *Current issues in adult learning and motivation* (pp. 222–35). Ljubljana: Slovenian Institute for Adult Education.

Hallam, S. (1995) Professional musicians' orientations to practice: implications for teaching. *British Journal of Music Education, 12*(1), 3–19.

Hallam, S. (1998a). The predictors of achievement and drop out in instrumental music tuition. *Psychology of Music, 26*(2), 116–32.

Hallam, S. (1998b). *Instrumental teaching: a practical guide to better teaching and learning*. Oxford: Heinemann.

Hallam, S. (2001a). The development of metacognition in musicians: implications for education. *British Journal of Music Education, 18*(1), 27–39.

Hallam, S. (2001b). The development of expertise in young musicians: strategy use, knowledge acquisition and individual diversity. *Music Education Research, 3*(1), 7–23.

Hallam, S. (2004). How important is practising as a predictor of learning outcomes in instrumental music? In S. D. Lipscomb, R. Ashley, R. O. Gjerdingen & P. Webster (Eds.), *Proceedings of the 8th International Conference on Music Perception and Cognition*. Evanston, IL: Cambridge University Press.

Hallam, S., & Prince, V. (2003). Conceptions of musical ability. *Research Studies in Music Education, 20*, 2–22.

Hallam, S., & Shaw, J. (2003). Constructions of musical ability. *Bulletin of the Council for Research in Music Education, 153/4*, 102–107. Special Issue, 19th International Society for Music Education Research Seminar, Gothenburg, Sweden, School of Music,

University of Gothenberg, 3–9 August, 2002.

Haroutounian, J. (2000). Perspectives of musical talent: a study of identification criteria and procedures. *High Ability Studies*, *11*(2), 137–60.

Hepper, P. G. (1988). Fetal 'soap' addiction. *Lancet*, *1*, 1147–48.

Hodges, D. A. (1996). Human musicality. In D. A. Hodges (Ed.), *Handbook of music psychology* (pp. 29–68). San Antonio, TX: IMR Press.

Hood, M. (1960). The challenge of bi-musicality. *Ethnomusicology*, *4*(2), 55–59.

Hurley, C. G. (1995). Student motivations for beginning and continuing/discontinuing string music tuition. *Quarterly Journal of Music Teaching and Learning*, *6*(1), 44–55.

Huron, D. (2003). Is music an evolutionary adaptation? In I. Peretz & R. Zatorre (Eds.), *The cognitive neuroscience of music* (pp. 57–77). Oxford: Oxford University Press.

Hykin, J., Moore, R., Duncan, K., Clare, S., Baker, P., Johnson, I., et al. (1999). Fetal brain activity demonstrated by functional magnetic resonance imaging. *Lancet*, *354*, 645–46.

Jorgensen, H. (2002). Instrumental performance expertise and amount of practice among instrumental students in a conservatoire. *Music Education Research*, *4*, 105–119.

Kagntcibasi, C. (2006). Theoretical perspectives on family change. In J. Georgas, J. W. Berry, F. J. R. van de Vijver, C. Kagitcibasi & Y. H. Poortinga (Eds.), *Families across cultures: a 30 nation psychological study* (pp. 72–89). New York: Cambridge University Press.

Karma, K. (1985). Components of auditive structuring: towards a theory of musical aptitude. *Bulletin of the Council for Research in Music Education*, *82*, 18–31.

Kauffman, W. H., & Carlsen, J. C. (1989). Memory for intact music works: the importance for musical expertise and retention interval. *Psychomusicology*, *8*, 3–19.

Keller, H. (2002). Development as the interface between biology and culture: a conceptualisation of early ontogenetic experiences. In H. Keller, Y. H. Poortinga & A. Schoelmerich (Eds.), *Biology, culture and development: integrating diverse perspectives* (pp. 215–40). Cambridge, UK: Cambridge University Press.

Kikkawa, E. (1959). *Hogaku kansho nyumon* [Introduction to the appreciation of traditional Japanese music]. Osaka: Sogen sha.

Kim, U., Yang, K.-S., & Hwang, K.-K. (2006). *Indigenous and cultural psychology: Understanding people in context*. New York: Springer.

Kokotsaki, D., & Hallam, S. (2007). Higher education music students' perceptions of the benefits of participative music making. *Music Education Research*, *9*(1), 93–109.

Kopiez, R. (1998). Singers are late beginners. Sangerbiographien aus Sicht der Expertiseforschung. Ein Schwachstellenanalyse [Singers' biographies from the perspective of research on expertise. An analysis of weaknesses]. In H. Gembris, R. Kraemer & G. Maas (Eds.), *Singen als Gegenstand der Grundlagenforschung* (pp. 37–56). Augsberg: Wissner.

Lecanuet, J. P. (1996). Prenatal auditory experience. In I. Deliege & J. A. Sloboda (Eds.), *Musical beginnings: origins and development of musical competence* (pp. 3–25). Oxford: Oxford University Press.

Lowry, K., & Wolf, C. (1988). Arts education in the People's Republic of China: results of interviews with Chinese musicians and visual artists. *Journal of Aesthetics Education, 22*(1), 89–98.

Mareschal, D., Johnson, M. H., Sirois, S., Spratling, M. W., Thomas, M. S. C., & Westerman, G. (2007). *Neuroconstructivism: how the brain constructs cognition* (Vol. 1). Oxford: Oxford University Press.

Marsh, K. (1995). Children's singing games: composition in the playground? *Research Studies in Music Education, 4*, 2–11.

Marsh, K. (1999). Mediated orality: the role of popular music in the changing tradition of children's musical play. *Research Studies in Music Education, 13*, 2–12.

McPherson, G. E. (1995/6). Five aspects of musical performance and their correlates. *Bulletin of the Council for Research in Music Education, Special Issue, the 15th International Society for Music Education*, University of Miami, Florida, 9–15 July 1994.

Miller, L. K. (1989). *Musical savants: exceptional skill in the mentally retarded*. Hillsdale, NJ: Erlbaum.

Miller, G. (2000). Evolution of human music through sexual selection. In N. L. Wallin, B. Merker & S. Brown (Eds.), *The origins of music* (pp. 329–60). Cambridge, MA: MIT Press.

Monson, I. (1996). *Saying something: jazz improvisation and interaction*. Chicago: Chicago University Press.

Munroe, R. L., & Munroe, R. H. (1997). A comparative anthropological perspective. In J. Berry, Y. H. Poortinga & J. Pandey (Eds.), *Handbook of cross cultural psychology, Vol 1: Theory and method* (2nd edn, pp. 171–213). Boston: Allyn & Bacon.

Munte, T. F., Nager, W., Beiss, T. Schroeder, C., & Erne, S. N. (2003). Specialization of the specialised electrophysiological investigations in professional musicians. In G. Avanzini, C. Faienza, D. Minciacchi, L. Lopez & M. Majno (Eds.), *The neurosciences and music* (pp. 112–117). New York: New York Academy of Sciences.

Nettl, B. (1983). *The study of ethnomusicology: twenty nine issues and concepts*. Urbana: University of Illinois Press.

O'Flynn, J. (2005). Re-appraising ideas of musicality in intercultural contexts of music education. *International Journal of Music Education, 23*(3), 191–203.

Ostwald, P. F. (1973). Musical behaviour in early childhood. *Developmental Medicine & Child Neurology, 15*, 367–75.

Panneton, R. K. (1985). *Prenatal auditory experience with melodies: effects on postnatal auditory preferences in human newborns*. Unpublished doctoral thesis, University of

North Carolina at Greensboro.

Pantev, C., Engelien, A., Candia, V., & Elbert, T. (2003). Representational cortex in musicians. In I. Peretz & R. Zatorre (Eds.), *The cognitive neuroscience of music* (pp. 382–95). Oxford: Oxford University Press.

Papousek, M. (1996). Intuitive parenting: a hidden source of musical stimulation in infancy. In I. Deliege & J. A. Sloboda (Eds.), *Musical beginnings: origins and development of musical competence* (pp. 88–112). Oxford: Oxford University Press.

Peretz, I. (2003). Brain specialization for music: new evidence from congenital amusia. In I. Peretz & R. Zatorre (Eds.), *The cognitive neuroscience of music* (pp. 192–203). Oxford: Oxford University Press.

Pinker, S. (1997). *How the mind works*. New York: W. W. Norton.

Rauschecker, J. P. (2003). Functional organization and plasticity of auditory cortex. In I. Peretz & R. Zatorre (Eds.), *The cognitive neuroscience of music* (pp. 357–65). Oxford: Oxford University Press.

Rogoff, B. (2003). *The cultural nature of human development*. New York: Oxford University Press.

Russell, J. (2002). Sites of learning: communities of musical practice in the Fiji Islands. In M. Espeland (Ed.), *Sampsel—together for our musical future! Focus area report* (pp. 31–39). Stord: International Society for Music Education.

Ruthsatz, J., & Detterman, D. K. (2003). An extraordinary memory: the case of a musical prodigy. *Intelligence, 31*, 509–518.

Seashore, C. E., Lewis, L., & Saetveit, J.G. (1960). *Seashore measures of musical talents*. New York: The Psychological Corporation.

Shuter-Dyson, R. (1999). Musical ability. In D. Deutsch (Ed.), *The psychology of music* (pp. 627–51). New York: Harcourt Brace.

Sloboda, J. A., Davidson, J. W., Howe, M. J. A., & Moore, D. G. (1996). The role of practice in the development of performing musicians. *British Journal of Psychology, 87*, 287–309.

Sloboda, J., Hermelin, B., & O'Connor, N. (1985). An exceptional musical memory. *Musical Perception, 3*, 155–70.

Sosniak, L. A. (1985). Learning to be a concert pianist. Developing talent in young people. In B. S. Bloom (Ed.), *Developing talent in young people* (pp. 19–67). New York: Ballantine.

Stevenson, H., & Lee, S.-Y. (1990). Contexts of achievement: a study of American, Chinese, and Japanese children. *Monographs of the Society for Research in Child Development, 55*(1/2). Chicago: University of Chicago.

Stone, R. (2004). *Music in West Africa*. New York: Oxford University Press.

Street, R., Young, S., Tafuri, J., & Ilari, B. (2003). *Mothers' attitudes to singing to their infants.* Proceedings of the 5th ESCOM conference, Hanover University of Music and

Drama, Germany.

Sudnow, D. (1978). *Ways of the hand: the organisation of improvised conduct.* London: Routledge & Kegan Paul.

Sundin, B. (1997). Musical creativity in childhood—a research project in retrospect. *Research Studies in Music Education, 9*, 48–57.

Trehub, S. E., (2003). Musical predispositions in infancy: an update. In I. Peretz & R. Zatorre (Eds.), *The cognitive neuroscience of music* (pp. 3–20). Oxford: Oxford University Press.

Trehub, S. E., & Trainor, L. J. (1998) Singing to infants: lullabies and play songs. *Advances in Infancy Research, 12*, 43–77.

Trehub, S. E., Unyk, A. M., & Trainor, L. J. (1993). Maternal singing in cross-cultural perspective. *Infant Behaviour and Development, 16*, 285–95.

Trevarthen, C. (1999). Musicality and the intrinsic motive pulse: Evidence from human psychobiology and infant communication. *Musicae Scientiae*, Special Issue, 155–215.

Trevarthen, C., & Malloch, S. (2002). Musicality and music before three: human vitality and invention shared with pride. *Zero to Three, 23*(1), 41–46.

Vaughan, M. M. (1977). Measuring creativity: its cultivation and measurement. *Bulletin of the Council for Research in Music Education, 50*, 72–77.

Vispoel, W. P. (1993). The development and evaluation of a computerized adaptive test of tonal memory. *Journal of Research in Music Education, 41*, 111–36.

Wallin, N., Merker, B., & Brown, S. (2000). *The origins of music.* Cambridge, MA: MIT Press.

Waters, A. J., Underwood, G., & Findlay, J. M. (1997). Studying expertise in music reading: use of a pattern-matching paradigm. *Perception and Psychophysics, 59*, 477–88.

Webster, P. R. (1988). New perspectives on music aptitude and achievement. *Psychomusicology, 7*(2), 177–94.

Wertsch, J. V. (1988). *Vygotsky and the social formation of mind.* Cambridge, MA: Harvard University Press.

Williamon, A., & Valentine, E. (2000). Quantity and quality of musical practice as predictors of performance quality. *British Journal of Psychology, 91*(3), 353–76.

Wing, H. D. (1981). *Standardised tests of musical intelligence.* Windsor, UK: National Foundation for Educational Research.

Woodward, S. C. (1992). *The transmission of music into the human uterus and the response of music of the human fetus and neonate.* Unpublished doctoral thesis, University of Cape Town, South Africa.

Young, L., & Nettelbeck, T. (1995). The abilities of a musical savant and his family. *Journal of Autism and Developmental Disorders, 25*(3), 231–47.

Young, S., & Gillen, J. (2006). Technology assisted musical experiences in the everyday life of young children. *Proceedings of the ISME Early Childhood Music Education Commission Seminar, Touched by Musical Discovery: Disciplinary and Cultural Perspectives*, Chinese Cultural University Taipei, Taiwan, 9–14 July, pp. 71–77.

Young, S., Street, A., & Davies, E. (2007). The music one-to-one project: developing approaches to music with parents and under two-year-olds. *European Early Childhood Education Research Journal*, 15(2), 253–67.

Younker, B. A., & Smith, W. H. (1996). Comparing and modelling musical thought processes of expert and novice composers. *Bulletin of the Council for Research in Music Education*, 128, 25–35.

第十章 大教堂音乐语境下的文化与性别：活动理论探索

格拉汉姆·F. 韦尔奇

绪 论

一旦小男孩们认真阅读了圣诗集，他们就能理解所有书的内容。

（Guido d'Arrezo，1025，as cited in Mould，2007，p.6）

本章旨在以文化历史活动理论为视角，从音乐、发展、社会文化等角度探讨 20 世纪末女性唱诗班被成功引入英国大教堂的先决条件。此外，活动理论还被用于评估这一重大创新的当代影响。以活动理论为基础，本章还审视了既定的大教堂音乐文化塑造、促进以及限制女性唱诗歌手音乐行为的方式。与此同时，大教堂音乐文化的范围也在不断地扩展。

描绘文化历史背景

自公元 597 年圣奥古斯丁在坎特伯雷建造第一座本尼迪克廷修道院以来，唱诗班活动就一直是英国大教堂、修道院附属教堂[①]和主要小教堂[②]日常仪式的一部分。这种合唱实践被认为起源于公元前 1 世纪犹太圣殿歌曲学校的音乐传统（Smith & Young，2009）。随后，罗切斯特（604）、伦敦（圣保罗）（604）和约克（627）也复制了坎特伯雷的模式。

在坎特伯雷，年轻的男性见习生从 7 岁起就会被录取，以保证新的牧师和僧侣的供应，这也是奥古斯丁从欧洲大陆带来基督教使命的 部分。五年后，经埃塞尔伯特国王的指示，

[①] 修道院附属教堂属于大型且重要的教堂，具有大教堂的地位，通常是修道院的一部分。

[②] 根据其最初的基础地位，英国有三大类宗教机构拥有唱诗班。绝大多数是大教堂，只有极少数的修道院或修道院附属教堂，以及一些所谓的"主要的小教堂"（如剑桥国王学院）。在本章中，术语"大教堂"被用作一个集体术语，以表示宗教合唱音乐表演的一整套广泛相似的设置。

一座修道院依附着原来的奥古斯丁教堂拔地而起，作为宗教活动延伸到该区域其他地区的一部分。当见习生进入宗教建筑时，个人的新身份将以外观的变化为标志（如，男童会有特殊的着装"习惯"以及特定的发式，而女童则会佩戴戒指，表明自己是将一生奉献给基督的修女[①]）。在进入修道院相对封闭的环境后（相比较于较世俗化的教堂[②]），孩子们很少再与家人接触。人们期望宗教团体为儿童提供物质和精神两方面的养料，以确保特定宗教秩序的使命得以延续。儿童教育和步入宗教生活的核心包括日常礼拜的歌唱（如弥撒、赞美诗、晚祷以及圣经旧约中的诗篇）（Mould，2007）。一些修道院建筑会有一个毗邻的大教堂（主教的所在地——如在坎特伯雷），且所有修道院都有各自的风格。在益格鲁－撒克逊时期，包括音乐在内的宗教活动在英国许多地区经常遭到严重破坏。这是由于8世纪后期到11世纪海盗入侵的结果。随着1066年诺曼人入侵之后，在一段相对平静的时期里，随着教堂和小教堂数量的大量增加，音乐实践也蓬勃发展起来（Mould，2007）。在全国范围内，截止到黑死病的爆发（1348—1349），据估计英国各地有1000多座修道院和女修道院，包括14000名僧侣和3000名修女（Sackett & Skinner，2006）。按照惯例，这些宗教组织会要求男孩（在男修道院）和女孩（在女修道院）参与音乐生活和日常的礼拜。相比之下，大教堂中的音乐活动一直只能由男性参与。

随着时间推移，教堂音乐的风格开始扩展，其特征在于出现了更多样化的音乐复调形式，而不是单声部圣歌，这一变化就要求歌手成为高度专业的音乐家和声乐表演者。但直到1438年，在坎特伯雷一所修道院的记录中，才发现一小群修道院男孩（8位）被选中为女修道院唱歌（Page，2008）。当时，除了几所主要的小教堂外，如温彻斯特、新学院（牛津）、伊顿、国王学院（剑桥）、马格达伦学院（牛津），这个人数的男性唱诗班在当时（也包括成年男子）似乎相当普遍。而这五个主要的小教堂"雇佣了80名唱诗班男童，几乎达到了整个英国世俗大教堂所需的唱诗班歌手人数，即97名"（Mould，2007，p.46）。1379年，牛津新学院就拥有16名唱诗班男童，到了1382年，温彻斯特学院也规定了相同的唱诗班人数，之后，这一数字就成为了主要合唱组织中唱诗班人数的典范，并延续至今。

1534年亨利八世国王与罗马教会的决裂导致了1536年和1539年的两次解散法案，致使许多宗教团体关闭。因此，所有在修道院和女修道院唱歌的儿童（女修道院通常负责教育男孩和女孩）失去了执行日常礼拜的机会。尽管在连续几个世纪里，男孩们仍然有机会在大教堂和重要的小教堂里唱歌（除了17世纪英联邦政治上的中断，当时音乐实践一般都停止了），但在四百多年的时间里，女孩们再也得不到同样的机会了。

因此在20世纪末期，英国大教堂引入女性唱诗班必须被视为一个相对独特的历史事

[①] 年轻女性在教堂宣誓之时会穿白色衣服，就像在婚礼上一样，并在手指上佩戴戒指。

[②] 在20世纪，英国17座教堂中的9座都拥有世俗的男孩唱诗班（Mould，2007，p.23）。每座大教堂都由自己的"基金会"管理（现在也是如此），由一位"院长"领导，并由少数指定的"教规"所支持。宗教活动是在全国各地以区域为基础进行管理的，每个地区由一位主教领导，主教的"宝座"位于大教堂内。

件。须知，自坎特伯雷时期以来，大教堂的音乐就一直是由男性进行表演。虽然布拉德福德（1919 年从一个老的教区教堂建成大教堂）、伯里圣爱德蒙和莱斯特（分别在 1914 年和 1927 年建成）在 20 世纪的各个时期都有女唱诗班（参见下文的"变革的动力"），但直到 1991 年，索尔茨伯利（1258 年建立）才成为英国史上首个承认女孩唱诗班的古老教堂基金会。

尽管围绕这一创举存在争议，但其强大的政治影响力已经得到了显现——在英国其他的教堂中，女性唱诗班的数量迅速增长。从图 10.1 可以看出，在索尔茨伯利行动前一年（1990 年），英国 94%（数量为 48 中的 45 个）的大教堂、修道院附属教堂和主要小教堂都只拥有男童唱诗班（莱斯特是当时的例外，布拉德福德和曼彻斯特则是男女性唱诗班参半），而到了 2009 年，只拥有男性唱诗班的教堂所占比例很少（31%，数量为 15）。至今，近三分之二的英国大教堂（65%，数量为 31）雇用了同龄的男孩和女孩唱诗班，虽然他们通常会分别演唱日常的仪式歌曲，只是偶尔一起为特定的重大节日或音乐会演出。

图 10.1　英国 1990 年至 2009 年间，大教堂唱诗班性别组成的变化

并且，索尔茨伯利的倡议似乎对其他英国大教堂产生了较快的影响，在接下来的 6 年中，接连建立了 17 个新的女童唱诗班（图 10.2），直到今天，还有源源不断的女童唱诗班诞生。[①]

如朴茨茅斯和索尔茨伯利的一些大教堂，已经建立了更多以社区为中心的唱诗班，男女生都可以定期一起唱歌。在朴茨茅斯，有一个名为"坎塔特"〔寓意为圣经旧约诗篇第 98 篇（劝民歌颂耶和华的慈爱救恩）〕的 12—18 岁青少年混合唱诗班，从 2006 年 11 月开始，每周四都会演唱晚祷。而 2007 年，索尔茨伯利成立了一个由 70 名 8—14 岁的男女成员组成的"青少年合唱团"，每个星期六上午排练，在教堂服务并且在音乐会上提供表演。

① 原始数据分别由克莱尔·斯图尔特（私人沟通，2009 年 8 月）以及其他音乐总监的附件信息提供。

1975	1991	1992	1993	1994	1995	1996	1997	1998	1999	2000	2001	2002	2003	2004	2005	2006	2007	2008	2009
1	1	2	3	2	4	3	3		1	1			1	2		5		1	1
莱斯特	索尔茨伯利	伯明翰 韦克菲尔德 考文垂 威尔斯	布里斯托尔 谢菲尔德	埃克塞特 诺维奇 罗切斯特 圣奥尔本斯	林肯	切斯特 彼得伯勒 里彭	布莱克本 德比 约克		温彻斯特	萨瑟克区			吉尔福德	切姆斯福德		卡莱尔 伊利 里奇福德 伍斯特 朴茨茅斯		纽卡斯尔	杜伦

总数 n=31

图 10.2　英国大教堂的名字和数量（截止到 2009 年数量为 31 所）：
引入女子唱诗班，作为男子唱诗班的补充，参与日常礼拜仪式的歌唱

关于大教堂唱诗班向当地社区开展外延活动则有两个例子。根据唱诗班学校协会（CSA）的报告，第一例这样的活动发生于千禧之年，地点在康沃尔的特鲁托，随后时间延续到 2007 年，一共有 21 次类似的活动得以开展。最近，得益于英国政府的国家歌唱计划"唱起来"（2007—2009）所给予的每年额外 100 万英镑的拨款，大教堂的外延活动也受到了极大的鼓舞。这一计划的重点是确保所有小学儿童（5—11 岁）都能获得高品质的歌唱经验，大教堂利用他们在儿童歌唱发展方面的丰富专长和经验，将唱诗班带到学校，促进"少年唱诗班"的联合音乐会，并鼓励在大教堂内进行更广泛的音乐创作和演唱。[1]

每增加并建成一个大教堂基金会，都需要筹集新的资金。例如，索尔茨伯利的报告显示，需要 50 万英镑来筹建 16 个奖学金，威尔斯大教堂就设立了一个"女性唱诗班信托基金"来确保获得永久捐赠基金，进而为 18 位女唱诗歌手提供与她们的男伴一样的持续机会（包括合唱奖学金）。

改 革 的 动 力

首先承认女性唱诗班的三个大教堂（布拉德福德、莱斯特和索尔茨伯利），其变革动力既存在相似之处，也有不同之点。

在 1920 年成为大教堂之前，布拉德福德是一个很大的教区教堂，与 19 世纪末 20 世纪初的几座其他大教堂情况一致。到了 20 世纪 80 年代，布拉德福德已拥有了两个包含男孩和成年男性的大型唱诗班。然而据报道，唱诗班指挥和大教堂当局之间的"争吵"导致前者辞去了他的职位，许多男孩唱诗班成员也相继离开。与最古老的大教堂相比，[2] 布拉德福德的音乐传统相对较新，因而缺乏持久的、大量的资金用于唱诗班的招募，男孩唱诗班歌手遭遇了意想不到的短缺。幸而到了 1986 年，音乐总监的态度有了进一步的改变，大约就在这个时候女孩们开始被招募，这也许是为了增加唱诗班的数量，也许是为了提高整体的音乐质量

① 见于 http://www.choirschools.org.uk/2csahtml/outreach.htm. 根据 CSA 的报告，在唱诗班学校 21500 名男女生中，有超过 1200 名的唱诗班歌手（唱诗班学校协会，日期不详）。

② 在 597 年（坎特伯雷）和 1133 年（卡莱尔）之间建立了 18 个英国大教堂，另外 5 个大教堂则建于 1542 年，其余的教堂的修建也可追溯到 1836 年。

（C. Steeart，个人沟通，2008 年 2 月）。大批年轻女歌手涌入大教堂，使得大教堂创建了两个混合唱诗班，一个负责演唱早祷，一个演唱晚祷。从那时开始，布拉德福德就持续保留了一个混合唱诗班，尽管最近仍有关于创建单独的、单一性别唱诗班的讨论（C. Stewart，个人沟通，2008 年 2 月）。

　　莱斯特大教堂对女性唱诗班歌手的招募也源于与布拉德福德类似的需求。[①] 按照惯例，大教堂在周日有两个晚祷。第一个在下午 4 点举行，作为一个完整的唱诗班晚祷而呈现，内容包括答唱咏（轮流应答的祈祷文）、颂歌（圣母玛利亚颂）、西面颂，随后是一首赞美诗，但此时不会布道。下午 6 点 30 分还会有一次晚祷，包括一首短的圣歌、一首安立甘式圣咏、一首平日的答唱咏，以及一首短的赞美诗，随后开始布道。与 4 点的那次晚祷不同，这次的晚祷音乐是由 8 位男孩演唱，其中 4 人是实习生，另外 4 人则来自唱诗班的轮调制度成员，此外会有一些男性歌手（但他们不是大教堂唱诗班的成员）给予支持。据报道，由于之前模式所带来的音乐质量并不尽如人意，因而在 1974 年，莱斯特大教堂进行了女性唱诗班歌手的试唱，并于 1975 年成立了 16 人编制的女童唱诗班，成员年龄在 12—14 岁。尽管这样的唱诗班取得了成功，其能力也有目共睹，但是截止到 1984 年，周日下午 6 点 30 分的晚祷已经减少到不需要唱诗班的程度。女孩们本有机会将她们的歌声带到周六的晚祷上，与男性唱诗班（包括男孩和成年男性）一起合作。然而根据报告，她们并不愿意这么做，因此唱诗班就此解散。新成立的女性唱诗班只在周六晚上演唱，这一习惯一直延续至今。

　　尽管索尔茨伯利变革的动力与布拉德福德和莱斯特的情况一致，但还是存在一些不同因素。索尔茨伯利大教堂始建于 1075 年，至今已有九百多年的历史，而其唱诗班成员的性别却没有任何的突破。然而像许多大教堂一样，定期、有条不紊地招募男童唱诗班成员，对索尔茨伯利大教堂而言也是一个持续的挑战。布拉德福德和莱斯特的创新变化，可能促使大教堂当局进行思考和讨论——纳入女唱诗歌手是否是一个合适的方式，用于招募更多可用的唱诗班。当时，人们对爱丁堡圣玛丽大教堂的动作也产生了广泛的兴趣。1978 年，第一位女唱诗班成员被允许进入大教堂唱诗班。[②] 6 年前，管风琴家丹尼斯·汤希尔（Dennis Townhill）同意了大教堂音乐学校校长提出的建议，认为在音乐上有特殊兴趣和能力的女孩应该被学校（但并非大教堂唱诗班）录取。1987 年，汤希尔在大教堂风琴协会（COA）所组织的考文垂会议上发表了演讲，并感谢了来自索尔茨伯利的理查德·希尔（Richard Seal）（对开展女性唱诗班活动）一直以来的支持。随后，大教堂风琴协会于 1990 年在爱丁堡举行了为期两天的会议，其成员

① 细节信息由杰弗里·卡特（Geoffrey Carter）提供，他是莱斯特大教堂 1973—1994 年期间的助理风琴师，此外，信息来自于与克莱尔·斯图尔特（Claire Stewart）的私人通信。

② 尽管苏格兰自 1978 年以来在爱丁堡圣玛丽大教堂举办了男女混合唱诗班，并被称作"第一座建立男女同龄人三重唱诗班的英国大教堂"（Townhill, 2000, p.121）。有报道称，威尔士的圣·大卫大教堂从上世纪 70 年代初起就出现了男女混合的唱诗班，这起初是因为女孩在最后一刻被征召，用于替代刚刚在电台广播节目中染病的男孩。女孩们的演出非常成功，因而这一形式得以保留，直到 1991 年她们才被分成两个单一性别的唱诗班，只是大多女孩唱诗歌手只服务于礼拜仪式（Stevens, 1999, p.12）。

参加了圣玛丽大教堂的日常礼拜，并观察了男生和女生一起排练的唱诗班合唱练习。

而在 1989 年的 10 月 10 日，当地时间星期二，在伦敦威斯敏斯特教堂也召开了一次会议，讨论唱诗班的招募问题。[①] 这次会议是两个主要大教堂组织的代表联合会议，与会人员为高级神职人员（院长和教务长）和风琴师（Seal，1991）。

议程的第 7 项聚焦 "大教堂唱诗班学校的发展及唱诗歌手的招募"。正式会议记录如下：

> 关于培养女孩在大教堂演唱的可取性引发了广泛讨论，或许可以给予她们在单一性别唱诗班中演唱的机会。大家一致同意这个问题必须彻底公开……从所表达的意见中可以清楚地看到，这是一个无法迅速解决的庞大而复杂的问题。而所有人都同意，保持教堂里男孩唱诗班的优良传统是至关重要的（Seal，1991，p.2）。

在对索尔茨伯利男童唱诗班每周的礼拜仪式演唱进行反思时，希尔发现新的女性唱诗班可以安排至每周的周一和周三晚上进行演唱，这两个时间段是不需要男孩进行演唱的。此外，女性唱诗班还可以分担男性唱诗班每周末忙碌的工作量，将其原有的四场礼拜仪式演唱削减到三场。如此一来，女生每周就能参与 3 次宗教仪式演唱，而男生则将原有的 7 场宗教仪式演唱减少到 6 场。对于男生而言，还有一个额外的好处，即他们会保持同样的排练时间，只是每周的音乐演唱项目会减少一些。

20 世纪 80 年代后期，关于能否将女性唱诗班歌手引入英国国教传统的唱诗班（全为男性组成）的讨论，也会在更广泛的政治辩论中得以显现，其核心议题在于社会机会的均等分配。当时英国的政治形势包括了对社会正义问题的重大关注。平等机会委员会（1975 年成立）的工作就是一个例子，其中包括调查最近关于实现同工同酬和减少六项歧视的立法的影响（HMSO，1975），以及关于种族关系和残疾规定的立法（HMSO，1976），后者特别关注特殊教育需求（教育与科学部，1981；英国诺瓦克委员会，1978）。可以想象，大教堂里的音乐家和神职人员不太可能不受这些公开讨论和新的法律命令的影响。[②] 以索尔茨伯利为例，一个男孩唱诗班歌手的妹妹就向广受欢迎的 BBC 周末电视节目提出了自己的请求。

> 我发现我不能像我哥哥一样在大教堂的唱诗班中歌唱，但您能满足我的愿望，让我和他们一起演唱一次吗？（Seal，1991，p.4）

1989 年 12 月 20 日，她的愿望得到了实现——大教堂唱诗班前往伦敦，和她一起在电视上进行了演唱。不到两年，索尔茨伯利的 18 名女唱诗班成员，包括电视演员，于 1991 年 9 月 9 日集结并进行了第一次排练（一个真正的历史时刻——Seal，1991，p.5）。一个多月后，她们于 10 月 7 日演唱了第一首大教堂晚祷。理查德·希尔在之后的回忆中确认，电视

① 正如理查德·希尔回忆的，他在 1991 年 9 月 18 日达勒姆举行的领唱人会议上所作的演讲。

② 在对大教堂为什么套引入女性唱诗班的小规模调查中（Swewart，2006），近一半的受访者（49%）都提到了为给女孩提供平等机会的重要性。

请求是当时他希望实施变革的关键事件之一：

> 真正激励我继续这一事业（创建一支女子唱诗班）的是一个压倒性的愿望，即看到终有一日，大教堂向男孩和女孩都开放了唱诗班的位置，凭借如此，女孩也能够从英国唱诗班学校提供的独特教育中受益。（Seal, 1991, p.6）

在推动变革的路上，希尔并不孤单。他报告说，他得到了很多同事的支持，包括约克大教堂学校（尽管历时 6 年之久，约克才拥有了自己的女子唱诗班）的理查德·谢泼德和英国皇家教堂音乐学院的院长以及前院长。

2001 年 7 月 15 日是索尔茨伯利女子唱诗班成立十周年之际，索尔茨伯利的大教堂院长休·迪肯森牧师（Hugh Dickenson）在布道中也强调了变革的根本道德必要性（Dickenson, 2001）。

> 从有记载的历史开始以来，父权社会就有系统地、制度地、个人地合谋压迫妇女，否认并剥夺上帝赋予她们的自由及合法权利。女性获得选举权或获得学位的时间还不到一百年，而已婚女性合法拥有财产的时间也不到两百年。歧视和男性沙文主义仍然占据了我们公共生活中的很多事务，包括政治、商业、公务员和教会。（p.2）

2001 年 7 月，索尔茨伯利举办了一场"庆祝周末"的活动来纪念女孩唱诗班的第一个十年，包括一场盛大的音乐会，国际女高音埃玛·柯克比（Emma Kirkby）以及来自 19 个不同大教堂的三百多名女唱诗班成员同时登台亮相。随附的一份小册子载有对原女唱诗班成员的采访。她们谈到了自己对"家庭"的感受，谈到了那些生活在一起的唱诗班歌手之间长久的"友谊"，谈到了所掌握的高级音乐技能，以及她们后来与音乐"打交道"的过程中，这些技能是如何成为了一种财富，给了自己深远的影响——无论她们是专业音乐家，还是作为业余领域中相对熟练的音乐家。

如图 10.1 和 10.2 所示，在整个 20 世纪 90 年代及其以后，英国大教堂继续转向对女性唱诗班的引入。到了 2006 年，由索尔茨伯利发起，布拉德福德和莱斯特相继追随的开创性行动，已经被大多数英国大教堂仿效。而这两套（男性与女性分开）唱诗班经常聚在一起参加特殊的音乐活动，如广播和电视广播、音乐会或重大节日。尽管如此，除了布拉德福德和曼彻斯特（从 1992 年开始）的混合唱诗班之外——伯里·圣爱德蒙最初也只拥有男孩唱诗班，而从 1959 年到 1984 年间男生和女生唱诗班开始一起配合，之后又变成男孩唱诗班的独角戏——总而言之，他们（男生与女生）倾向于分开（不在一起）唱日常礼拜的歌曲。与之相反的是，女孩唱诗班通常是与男孩唱诗班交替执行每周大部分的仪式歌咏任务。①

① 比如，根据 COA（Stewart, 2006）的一份小规模调查：（1）在教堂仪式中的礼仪表演中，男孩与女孩的比例是 2∶1；（2）男生倾向于在仪式演唱中参加纯男声的完整的四声部唱诗班，极少有机会单独进行演唱。相较之下，女生唱诗班在仪式演唱上获得的机会更少，获得单独演出的机会或者与男生配合的机会则近乎一致。

对变革的反应

对这些传统上全由男性组成的大教堂唱诗班进行变革和创新并非没有争议。

索尔茨伯利大教堂的教务长在他十周年的布道（如上所述）中报告说，"我们知道在一些地方会有震惊和恐惧的尖叫声。""我们遇到了强硬的，有时几乎是恶毒的反对。"（p.1）《大教堂音乐》《教堂音乐周刊》《古典音乐》《BBC 音乐杂志》等专业音乐期刊，以及《世界报》《时代杂志》等其他新闻媒体经常撰写文章，表示对于大教堂女唱诗班创新的质疑和反对。

相关人员群体发起了传统大教堂唱诗班运动（CTCC，以前被称为捍卫传统大教堂唱诗班的运动），其目标"在于维护所有男性唱诗班的古老传统，其涵盖的范围包括大教堂、皇家小教堂、学院教堂、大学小教堂以及类似的教会合唱基金会"。CTCC 的网站提供了一个"图片指南，告诉我们男声唱诗班传统的消亡"。他们认为，引入女性唱诗班会减少男孩的机会，并导致成年男性歌手（男高音、男中音、男低音）的招募出现问题，因为根据他们的报告，大教堂唱诗班的许多男性都是前唱诗歌手。

CTCC 还表示担心，男孩唱诗班的"独特性"的声音会连同其悠久的表演传统一并消失。一些实证研究还探讨了受过训练的男孩唱诗歌手的声音与女孩的声音相比，更具噪音的"独特"性——无论是从听觉或知觉的单一角度，还是将两者皆考虑在内。当然，在未经训练的儿童的歌唱中，存在着声学和知觉上的差异。一项针对 320 名 4—11 岁未受过训练的儿童的歌唱研究发现，在 70% 以上的案例中，小听众们能够正确地识别歌手的性别，其中年龄较大的儿童比年龄小的儿童更能准确地识别歌手的性别（Sergeant，Sjolander & Welch，2005）。随后，通过分析未经训练的儿童的"长期平均光谱"，对他们歌唱中相对一致的年龄和性别线索进行了声学检验（Sergeant & Welch，2008，2009）。这些结果表明，对于最小的年龄组（4—5 岁），性别之间没有显著的声学差异，但是年龄较大的两个组（6—8 岁和 9—11 岁）在歌唱光谱中却展现了统计上显著的性别差异。随着年龄的增长，发现两个性别的数据中都存在光谱能量从高频区到低频区的偏移，而这些光谱倾斜变化的支点约为 5.75 千赫，即频率在 5.75 千赫以上的能量随年龄的增加而降低，而低于 5.75 千赫的能量则相应增加。然而，男孩女孩间的变化在时间上却并不一致，女孩的转变往往会更早。

通过对比在知觉和听觉上受过训练的唱诗班歌手（包括个人以及集体演唱），研究表明听众对歌手性别的感知准确性会随着音乐实例的性质而变化（Howard，Barlow，Szymanski & Welch，2001；Howard，Szymanski & Welch，2002；Howard & Welch，2002；Moore & Killian，2000—2001；Sergeant & Welch，1997）。有证据表明：个别的女孩和男孩独唱者，以及男孩女孩的唱诗班，会不断在一些音乐曲目的特别片段中被误认或错识。似乎并非所有大教堂男孩唱诗班都能展现出一种"独特"的典型的男生音色，并能历经岁月流逝而继续保持下去。实验数据表明，一些男孩唱诗班在作曲构成中甚至会被误认为女性。相反，很显然

一些女唱诗班成员，无论是单独还是集体，都能够产生被认为是属于"男孩/男性"范畴的声音音色。

关于感知歌手的性别，最近研究数据的总结表明，虽然从8岁左右开始可以相对准确地识别未经训练的独唱歌手的性别，但同样地，受过训练的8岁以上的女性唱诗班成员也可能被系统地误认为是男性，这取决于需要演唱的特定音乐。然而，一旦女性唱诗歌手到达十几岁左右的年龄，其声音质量就会变得更加具有识别性，会被辨识为"女性的"（有女人味的）。[①]（Welch, 2006, p.321）

此外对于表演中所有男性唱诗歌手而言，"合适"的音色似乎也具有一定社会地位。比如，1947年，当乔治·马尔科姆（George Malcolm）被任命为威斯敏斯特大教堂风琴演奏者时，他就曾放言自己不喜欢英国唱诗班男孩发出的"人造的和不自然的声音"（Day, 2000, p.131）。随后，他开始创作一种不同的，更"自然"的声音。这一成果被当代人称为"大陆语"，因为更强调声乐的"色彩"和"力量"（p.131），所以人们认为它不是刻板印象中的"英语"。

尽管男性唱诗班的传统经久不衰，但关于儿童和青少年歌唱发展的研究数据存在一个悖论，即女孩往往被描述为每个年龄组中更有能力的歌手，并在报道中经常可以看到女孩往往更喜欢歌唱。在英国政府国家歌唱计划的赞助下，对3500名7—11岁儿童歌唱发展进行的研究表明（此研究仍在继续进行），随着年龄的增长，男孩子通常不喜欢在学校和公共场合唱歌（Welch et al., 2008）。然而，大教堂唱诗歌的传统却一直围绕着男孩的歌唱技巧发展了1000多年。

女性唱诗班的创立以及她们与男性唱诗班的合作，是否对传统唱诗班的招募有特殊影响还有待观察。《利物浦回声》（Riely, 2006）报道了一位利物浦大教堂管理者的讲话，"只有一个男孩唱诗歌手在6月通过了试镜，但是我们的女孩似乎已经人满为患了"。该报推测，对男声唱诗班而言，周一、周二和周五晚上以及周六和周日的半天工作日程安排可能过于繁重，这起到了抑制作用。其他新闻报道也指出，男性唱诗歌手招募上的困难可能是由竞争造成的，如各种技术媒体为孩子所提供的童年时期的游戏、娱乐以及各式的探索机会。另一原因可能是招募女孩对以前男性唱诗班的排他地位和身份具有负面影响，不仅仅是因为女性可能稍微年长一些，更成熟一些，能够在唱诗班待更长的时间，还因为与男孩相比，她们青春期的声音变化对歌唱表演的影响相对较小。

尽管有人（过去以及现在）担心女唱诗班的创新会削弱甚至摧毁"全男性"的音乐传统，但证据（如图10.2所示）表明，这种情况迄今尚未发生。在招募男唱诗班成员方面，

① 有关性别和唱诗班嗓音的文献，包括唱歌基础解剖学和生理学方面的异同，详见韦尔士（Welch）和霍华德（Howard, 2002）。有关未经训练的儿童声音感知性别的数据，请参阅萨金特（Sergeant et al., 2005）等人的文章。

任何特殊的挑战似乎都是长期存在的（至少如前面提到的 1989 年在教堂会议中的记录所示）。在整个大教堂领域内，自索尔茨伯利的变革以来，男孩唱诗班的数量并没有发生改变。除了英国的两个大教堂（布拉德福德和曼彻斯特）有混合唱诗班，其他所有的教堂都继续着单性别的唱诗班活动，即男孩自己或与成年男性一起歌唱。或许是由于引入了女性唱诗班，男孩每周的演唱服务会有所减少，但这可能只是他们总工作量的一小部分。总的来说，男孩比同龄的女孩所需演唱的歌更多。

此外，在引入女子唱诗班的情况下，男生的排练次数往往与以前相同，所以在新制度下，他们的演唱技巧水平如果没有相对提高的话，至少应该得到保持。这是在新体制下，一个对音乐总监的调查反馈（数据）所给出的建议（Stewart，2006）。

唱诗班歌手的传统和创新：活动理论视角

从以上的文化和历史叙述中可以明显看出，过去 20 年英国大教堂音乐发生了重大的文化转变。从社会心理学的视角来看，这一切可以通过所谓的文化—历史活动理论给予解读（Bedny，Seglin & Meister，2000）。[1] 这一理论（也称为"活动理论"）特别关注的是，组织结构如何为参与者提供信息以及适当行动的可能性（Daniels，2004）。该理论还认为，个人学习不仅与文化产物相关，还需与更广泛社区内的群体成员互动，方能显示其真正的意义。

这一理论的基础可以追溯到卢里亚（Luria）、维果茨基（Vygotsky）和列昂捷夫（Leont'ev）在 20 世纪早期几十年的作品（Bannon，2008；Cole，1999）。这些俄罗斯心理学家探索了学习和发展是如何由文化人工制品[2]（如文献）、工具（包括心理学工具，比如语言或其他象征系统）、期望、"规则 / 惯例"和规范所孕育，进而形成人际和内部行为的产物。工具（人工制品）的内化也被看作有利于个体的成长，这使得工具本身可以通过个人使用而得到修改，进而在文化中产生变化的可能。

理论中的一个关键概念是"活动"，它被定义为"一个主体对特定目标（客体）或目的的参与"（Ryder，2008）。而恩格斯托姆（Engestörm）在关于理论演变的讨论中就曾提出（Engestörm，2001a，见于图 10.3；Engestörm & Miettinen，1999）一个被广泛引用的活动系统模型。

① 在韦尔奇（2007）的文献中，可以找到活动理论应用于音乐教育的一个初步例子，例如把女唱诗歌手引入大教堂唱诗班。

② 根据科尔（Cole，1999，p.90）的说法，人工制品是"一种物质实体，它已经被人类改造成调节人类与世界，人类彼此之间相互作用的一种工具手段"。艺术品内部承载着早期成功的改编（蕴含在创造艺术品的人或先辈的生活中），从这个意义来看，它们结合了人的理想和真材实料。因此，在采用由某一文化提供的艺术品时，人类同时也要采纳它们所体现的符号资源以及象征意义。

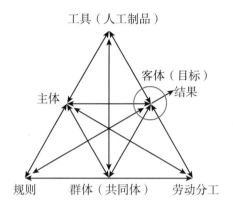

图 10.3　人类活动系统的结构（经 Engeströrm 允许重新进行了绘制，2001b, p.136）。圆表示"以（客体）目标为导向的动作总是明确的或隐式的，其特征带有模糊性、惊奇、解释、意义创造和变革的潜力"（Engeströrm，2001b, p.134）。可见于 Engeströrm 的文章《工作中的拓展性学习：面向活动理论的重新概念化》，2001 年发表于《教育与工作杂志》，Taylor and Francis，（Taylor & Francis Group，http://www.informaworld.com）。

　　在上方的三角形中，恩格斯托姆借鉴了维果茨基的一个概念，即某种形式的"工具"在文化上的"影响和推动"，有利于"主体"（或"主题"）在行动中达到预期"目标"。这就涉及维果茨基的"最近发展区"（Vygotsky，1978）的概念，即人们可以在专家或更有能力的同行的指导下实现潜在的发展。图的上半部分往下延伸至底部，就涵盖了列昂捷夫的观点，即个人和群体的行为被嵌入一个集体的、交互式的活动系统中，其中"规则""共同体"意识和"劳动分工"的作用也得到了证实。在整个模型中，活动的"客体（目标）"会被视为一个文化实体（Engeströrm，2001a），其"结果"可能与预期的"目标"相同，也可能不同。

　　恩格斯托姆还认为几个活动系统可以共存和相互作用，比如"客体目标"既可以共享或共建，也可以被视为一个"广泛学习"（Engeströrm，2001b，p.137）的机会，进而催生文化上新的活动模式[①]（见下文）。

　　恩格斯托姆（2001a，2001b，2005）阐述了活动理论的五个基本原则，如下：

　　分析的主体是"一个集体的、人工干预的、以客体目标为导向的活动系统，我们可以从它与其他活动系统的网络关系中窥其全貌"（2001a，p.6）。活动系统是元素之间的一套关系（图 10.3，Engeströrm，2001b）。而全球导向的个体和群体行动……是相对独立但从属于

① Engeströrm（2001b，p.140，p.145）通过分析（最低限度）三个相互关联的活动系统，举例说明了赫尔辛基儿童医疗保健组织的紧张关系是如何显现的。这三个系统分别代表当地儿童医院、初级保健健康中心和儿童患者家庭的活动系统。

整体的分析单位，最终只有在整个活动系统的背景下才能被理解（2001a，p.6）。

活动系统是"多声部"的，包含多种观点、传统和兴趣："参与者拥有各自不同的历史，而活动系统本身也承载着镌刻在其工具、规则和惯例中的多层历史。"（2001b，p.136）

活动系统需在很长一段时间内才能得以形成并发生转变，这表明了"历史性"的概念。而历史既包括"[特定]活动及其目标的当地历史"（p.136），也包括"形成活动理论的观点和工具所属的更广泛的历史"（p.136）。

变化和发展源于"矛盾"的推动，而这种"矛盾"需要日积月累，并由活动系统内部和系统之间的结构性紧张关系所催生（2001b，p.137）。

活动系统可能会受到"扩张性变革"的影响（2001b，p.137）。这些是矛盾"加剧"的产物，例如"当个人开始质疑并偏离既定规范时"，这种既定规范将"升级为（集体）协作的构想，并逐步向另一种集体观点靠拢"（p.137）。

尽管可以在任何特定的教育情境中设想这些问题的答案，并无需借助活动理论本身，但恩格斯托姆及其他学者依然认为该理论提供了一个框架，借助这个框架，一个更全面、更细致并注重情境的行为概念化成为了可能。[①] 对这种理论方法的支持可以在其他相对较新、对教育敏感的概念中找到，例如"情境学习"和"实践交流"，其中个体行动和理解的社会定位是核心（Lave & Wenger，1991）。综上所述，这些观点表明个人和集体行为都是以情境实践为基础的（Johansson，2008）。

活动理论与女性唱诗班在英国大教堂中的引入：个案研究

活动系统理论的一个应用是，它允许调查者将宏观和微观两个角度结合起来。

> 分析人士构建活动系统时，就如同从上俯视它一样。同时，分析人士必须选择本地活动的一个成员（或者最好是多个不同的成员），通过与该成员的眼神互动，并倾听他/她的解释，进而构建活动。这种系统性和主观倾向性观念之间的辩证关系，使研究者与被调查的地方活动形成了对话关系。（Engestörm & Miettinen，1999，p.10）

恩格斯托姆活动理论模型的基本原理，可以用于探索最近英国大教堂引入女性唱诗班的情境。例如，以1354年男性唱诗歌手开始在唱诗班中演唱为背景，在1993年，英格兰西部的威尔斯大教堂引进了女子唱诗班（这发生在索尔茨伯利改革的两年后）。而到了1999年，我开始（于威尔斯大教堂）进行一系列纵向的（仍在进行）研究访问，目的是调查女性

① 实践理论已被广泛应用于"文化实践和实践性认知"（Engestörm & Miettinen，1999，p.8）的研究，如"人机交互模式（HCI）、工作场所学习、市场、医疗保健、儿童游戏和特定种类的教育"。该理论在音乐教育和音乐心理学领域的应用相对较新（Barrett，2005；Johansson，2008；Smith & Walker，2002；Walker & Smith，2001；Welch，2007）。

唱诗班的嗓音性质和发展，以及引入女唱诗班对以往全男性的教堂文化的影响。个案研究法包括观察法、半结构式访谈、印刷资料分析（如音乐及宗教仪式时间表）、现场笔记、个别及集体演唱行为录音（地点包括威尔斯大教堂学校一间空着的练习室，排练室——大教堂的圆顶地下室、回廊、新合唱中心，以及经允许观看晚祷合唱表演的中殿）。[①] 在每次访问期间，我都会有机会与个人和小团体中的女唱诗班成员以及重要的成年人对话，例如大教堂的风琴师、唱诗班的领队（此岗位 2004 年发生过职位变动）和唱诗班的成年男性歌手（他们隶属于"教区牧师合唱团"），此外还有负责唱诗班一般福利的其他人员，包括唱诗班接受专业教育的威尔斯大教堂音乐学校的校长和副校长。采访的主要焦点是探索正式成为一名女性唱诗歌手的经历，并将这些内容与那些密切参与并支持这项事业的人的观点联系起来，作进一步的分析。

半结构化访谈数据和观察性现场笔记被转录成微软文字处理软件，并使用 ATLAS.ti 5.0[②] 进行分析。分析产生了 39 种不同的因素，这些因素被认为对唱诗班的发展有影响。这些类别分为四个主要的类别和子类别，下面是示例。

个人 / 个体身份

在这一标题下，歌手的反应体现了他的自我意识及其发展。唱诗歌手的评论：

（1）提高他们的声乐技巧："我的嗓音越来越好，并愈发擅长于速读乐谱和做一些长乐句的演唱"；"我会更多地使用膈膜"；"作为一名实习生，我觉得自己变得更好了，同时对（处理）幕间休息等一系列事情变得更加游刃有余"。

（2）积极的声音质量变化："一个清晰的嗓音"；"来自于你额头上的一道光"；"嗯，我听唱诗班里年纪大一些的女孩唱歌，她们可能拥有你想听到的声音……"但有时候也会有消极的反馈，如在 15 岁的时候受惊于"颤音"的出现。

（3）人们愈发意识到了性别的差异："小男孩"的嗓音是"纯洁"的，女孩的嗓音"缺少声量"，男孩有时会过于"烦人"和"炫耀"，以及"尴尬于做某些事情（如在女孩面前唱歌）"。

（4）歌唱是一种情感体验："我喜欢它……我真的很喜欢它（前唱诗班歌手）"；"如果没有它，我会迷失的"。他们还评论了个人的学习策略："我看不见，但能用听代替。如果第一

① 数据（2009 年 10 月）来源，有 20 次现场访问，68 名唱诗班成员的 357 次录音（有些人在 6 年的时间内定期录音），在 18 次的排练观察和相等数量的晚祷仪式观察，以及超过 25 小时的半结构化访谈。两位同事［约克大学的大卫·霍华德教授（David Howard），以及最近加入的教育学院的伊万杰洛斯·希莫尼迪斯博士（Dr Evangelos Himonides）］一直从中协助，关注于录音和声学的分析。部分研究经费由艺术和人文研究委员会资助。B/SG/AN8886/APN14717（2002—2003）。

② 这是一个专业的定性分析软件，由 ATLAS.ti 科学软件研发中心开发。

次视唱时我能安静地从容以对，那么下次演唱时也不会出任何问题。"

集 体 身 份

　　评论也揭示了他们在音乐创作上的集体意识，以及对于唱诗班的归属感："我更喜欢和女孩一起唱歌"［而不是和男孩一起唱］；"我们的嗓音会更大"［相对男声而言］；"我们大概有一百人"参加了在索尔茨伯利举行的音乐会以庆祝女子唱诗班成立十周年纪念，那种经历真的"很棒"；"我们相处得很好，我喜欢这样的纽带……我们都属于唱诗班的一份子，共同进退"；"非常有趣的社交经历"；谈论唱诗班里的男性："好吧我承认，在我们一起去巡演之前，我从未真正了解过他们。但当我们一同经历了巡演，我进一步了解了他们，他们真的非常友善，这种感觉好极了。"他们还评论了其他人的影响，以及在塑造他们的音乐身份时体验到的歌唱差异："A 先生说'找一个女孩来'，'作为新手，成为唱诗班的一员并融入其中不需要太长的时间'"；"有时，我仍然会迷失在其中的一些声音里"；"她的声音比我的大，要知道，我还比她长一岁"；"星期六，我们在布里斯托尔大教堂开了一场音乐会。我们每一个唱诗班都有机会呈现自己的作品。大家来自埃克塞特、索尔茨伯利、布里斯托尔……我认为威尔斯的唱诗班有些特别，因为它听起来没有太多'女孩'的声音'"；尽管来自非唱诗班的同龄人评论不一定总是积极的，特别是随着女孩年龄的增长，但这依然有助于合唱团的认同感："天哪！你居然在唱诗班唱歌，你究竟为了什么？"；"他们总认为你唱的是非常奇怪的东西，比如歌剧这种非常神圣的，具有宗教意味的音乐，但这并不是全部，你知道，我们也唱其他类型的音乐……"

环 境

　　声乐（声音）会受到宗教仪式和建筑风格的影响，同时也会由音乐文化的形式进行塑造。"周六，我们为女生唱诗班十周年举办了一场音乐会……听众席上的人评论说，这帮女孩（的声音）到底为什么听起来那么像男声"；"我在唱诗班时嗓音变化很大，主要是因为受到周围人的影响"；"最重要的是声乐（声音），其次才是歌词"；"一个女孩因为嗓音破裂就离开了，她的声音过于沙哑，因此（在演唱中）根本无法与唱诗班成员保持一致"；"A 先生强烈建议唱诗班中的每一位成员练习钢琴，以提高他们的基本音乐技能"；"你犯错误的时候，必须举手示意"。

关 系

　　在高级别的唱诗班中，如何让人们感到自己是实践集体中的一份子？答案是，拥有一

名起领导作用的核心人物："大部分的长者都会有很好的嗓音"；"倾听周围所有人的声音是有帮助的"；"当我紧张的时候，他们总会告诉我会没事的，放轻松"；"他们总会给予支持"；"我们去年复活节去了法国、比利时和荷兰巡演，我们'独领风骚'，因为我们演唱了一切，我们唱了非常动听的歌曲。我们完成了很多事情，我们真的证明了如果我们真的想，就可以完成任何事情。"

尽管数据分析仍在进行中，但已经开始浮现一幅画面，其中女性合唱团员可能被视为既定传统的一部分，还会对传统产生"转型"的影响。在音乐中，物理环境、人（表演者和听众）和音乐声景之间传统的三方关系（Small，1999）制约着音乐结果的多样性，但这种关系也通过女性唱诗班的创新而得到了改善。

女性唱诗班的引入是在一个以男性为主的音乐文化背景下进行的，它有既定的仪式、过程（包括教学和学习）、规则、期望和公共预期。

虽然提出这项革新的人的主要目的是出于道德上的需要，但他们也相信（根据大教堂音乐界其他地方的经验），在没有风险的情况下引进女唱诗班歌手是可能的，即她们不会影响到原本音乐的质量，更不会破坏宗教仪式中音乐曲目的完整性。这在一些实证研究的数据中应该已经得到了证明，如经过训练的男女性声音的声学相似性（Welch & Howard，2002），以及全国女性唱诗班数量的增长，这都证明了既定音乐文化的力量。活动理论的视角表明，大教堂唱诗歌手的成长（从初出茅庐的新手到游刃有余的娴熟歌唱家）是一个辩证发展的过程。而与此同时，也有证据表明，随着主流的全男性文化适应了女孩唱诗班的诞生所带来的不可预见的压力，文化转变正在发生。例如最近大教堂外延活动的发展就是个例子，这些活动试图通过把年轻和年长的男女唱诗歌手带出大教堂，与更专业的合唱团成员一起表演，从而解决道德上的迫切要求。

威尔斯的数据表明，唱诗班歌手的发展会受到系统化文化实践的熏陶、塑造和制约（见于图 10.4，Welch，2007）。大教堂的新晋女唱诗歌手会通过定期参加排练（多数时候，每天至少排练一次，有时一天排练两次），在选定的工作日晚上以及周日的宗教仪式上演唱，进而融入教堂音乐的文化中。典型的 50 分钟的晨练一般会在早上 8 点前开始，20 名学校中的唱诗班歌手（包括见习生）会成对接受训练，刚开始时他们会在唱诗班首席的带领下进行排练，此时年长的唱诗班成员也会密切关注年轻成员的练习，并适当给予建议，随后是管风琴师和唱诗班教师的指导。

中介（工具）：排练练习的（圆顶地下室和教堂正厅）；大教堂宗教仪式的性质＆结构；神圣音乐的艺术品＆论述；声学环境；年长唱诗歌手的合唱声音

目标（客体）：通过创立和引进女性唱诗歌手延续大教堂唱诗班的传统

结果：文化传统以及变革

规则：教堂唱诗班成员的规则、歌唱表演、大教堂礼拜、延长日的规范模式（练习、学校、排练、表演）

共同体：大教堂社区（在大教堂区＆穿过大教堂——牧师、音乐会、志愿者、礼拜者、观光者）

劳动分工：唱诗班中的等级作用（音乐的＆非音乐的），表演实践（团体演唱、独唱、方向—南侧唱诗班演唱、北侧唱诗班演唱、男声、女声、成人男性、管风琴师＆副手的角色）

图 10.4　一个活动系统的例子，框架发展下的（女性）大教堂唱诗班见习生（经韦尔奇许可后重新进行了绘制）。韦尔奇，《音乐教育研究》，28（1），版权为 2007 Sage。经 SAGE 批准后进行了重印。

　　他们会进入排练室（原来是靠近圣坛的圆顶地下室，现在已经用作新的唱诗班排练房），挂好外衣并分为两组（以圣坛为中心分南北两侧站立），站在彩排座椅的后面（非常类似于他们演出的大教堂中的那些），即大钢琴的两侧，一些最矮和最年轻的成员需要站在小盒子上面，以便于观看和接收指令，并确保指挥和同伴能看到自己。经验不足的歌手会被安排站在资深唱诗歌手之间，以接受唱诗班"老人"提供的支持和指导，同时这些资深人士也会充当声乐榜样，鼓励"新人"们努力进步。通常，两名唱诗歌手都会在每次会议中公布将要排练的曲目。唱诗班成员被希望能用铅笔（在必要时）对他们的乐谱进行注释（如划出特定的乐句成分，或者为了避免表演出错所做的标记）。

　　排练通常以五分钟的练声（开嗓）开始。典型的音乐活动包括鼻音的哼唱、在音阶前五个音高上按模式上升和下降（即模唱），开始时音高会被逐步上移然后下移；接着琶音上升到第九位再返回；最后声音在不同的元音上滑动。比如，在 2007 年 11 月 12 日的早晨，在热身会议之后，唱诗班成员用德语为晚祷仪式演唱了许茨的《圣母玛利亚颂》，然后他们排练了巴赫的《赞美主》（赞美诗第 117 首）。声调范围从 c4（中央 C）到 a5（top A），重新回到了八度音阶和六度音阶，大部分作曲设计都是用来诠释快板的速度。排练伊始，在钢琴伴奏下唱诗班成员会完整演唱整套歌曲。接着会进行段落练习，重点在发音以及措词分节法上，有时候会带伴奏，有时则不会，最后会排练《哈利路亚》，其重点强调的是单词重音，

这时会有大量的笔记进行提醒标注。此外，还需要解决合唱团教师提出的关于总谱、演唱、配乐等方面的问题。在排演中任何的错误、纰漏都会被及时发现，并促使人们进一步排练、修正这些纰漏，直到它们完整无误。特殊的节奏乐句会在钢琴上进行模仿，并先由唱诗班教师进行示范。教师准确快速的德语演唱往往令人印象深刻。有证据表明在排练过程中会出现明显的认知负荷（Owens & Sweller，2008），因为唱诗班需要处理音乐的听觉体验、乐谱、外语文本以及大师在表演中所要求的具体特征。38 分钟的排练后，焦点又转回许茨的双声部合唱以及两支女高音线条，特别专注于歌词节奏中的交叉小节线、发音、措词以及稳定性。排练在上午 9 点前结束，唱诗班的学生刚好可以接上早班的课程。整个过程中的重点在于持续演唱的表现，很少有证据表明唱诗班歌手会"开小差"或是他们的行为（如随着时间的推移）会被"工具"（如音乐和语言）所固化（图 10.4），抑或是在唱诗班社区的语境下，唱诗歌手会被排练"规则"（如期望和角色）所局限，拘泥于所谓的"劳动分工"（角色）。

这种集中活动的模式（其时间会受到仔细、精准的管理）也是整个学校日常的特征。当被问及典型的唱诗班日活动时，唱诗歌手进行了这样的描述：通常会有 14 个小时的一系列活动，从早上 6:30 开始到晚上 8:30。而课外的时间也会围绕着音乐和社区。在威尔斯大教堂，有这样的一个例子：

> 在唱诗班日，我的日常行程——4 点的时候去 Cedars，吃个蛋糕喝杯饮料，4 点零5 分前去排队候车，4 点 10 分出发前往大教堂。我会排练晚祷歌曲。我会从 4 点 20 分开始排练直到 5 点整。5 点 15 分就得去参加礼拜仪式，这一仪式会在 6 点钟结束。然后又返回排练厅，15 分钟后是茶歌，喝完茶之后就去 Bat House 吃沙拉，同时为 7 点的排练做准备。7 点半排练结束，我回家吃晚饭；7 点 45 分上楼，穿上睡衣，刷牙，接着是一段安静的阅读时间，一直延续到 8 点 30 分，之后就熄灯休息。

而在坎特伯雷，现代男孩的唱诗班也会度过同样受限制的一天：

> 以下是一个典型的唱诗歌手工作日：早上 7:05——唱诗班的钟声响起；7 点 10分——第一声早餐铃响起，一半的男孩用餐，另一半做器乐练习；7 点 30 分——两组男孩再进行交换，接下来是刷牙并换鞋（把拖鞋换为户外鞋）；8 点——按照铃声排队练习，他们排着队到音乐学校练习了一个小时的音阶、琶音和晚祷时的音乐；9点——所有人都乘坐小型巴士前往圣埃德蒙的学校，开始一个日常的学校生活；下午 4点——他们会喝杯饮料，吃块蛋糕，然后小巴会把他们送回唱诗班，接下来会在一个监督员的监督下洗手并清理鞋面；5 点——男孩们返回到大教堂，穿上教士礼服并练习半个小时；6 点（正式演出）——在这一演唱过程中，他们都会穿上长袍礼服和斜襟衣。晚祷仪式结束后，他们会回到唱诗班的驻地吃晚饭。[①]

① 检索于 2008 年 1 月 4 日。http：// www. ofchoristers. net / Chapters / Canterbury. htm.

文化维系自身的另一种方式是唱诗班内不同的年龄模式。女性唱诗班代表了重叠的年度人口，因为在每个夏季学期结束时，唱诗班人员总会有一些变动。当1993年威尔士最初成立女性唱诗班时，资深女性唱诗班成员被要求在14岁时"退休"，这与男性唱诗班成员的退休年龄相同。通常来说，年轻的女歌手（通常年龄在8—10岁）会取代那些离开的歌手。然而，在女性唱诗班招聘的第一年出现了临时缺口，这导致了招聘规则的改变，女性唱诗歌手可以选择留在唱诗班直到16岁，但不再担任行政职位（如唱诗班领队）。这反过来又改变了女性嗓音的整体音域，并允许（当时）唱诗班的大师利用"改变调色板"（他的原话）所提供的机会，选择（和创作）新的曲目。如此一来，唱诗班的年轻成员都会有机会与经验丰富、嗓音成熟的资深成员共事，年轻人会把"老人"视为优秀的表演者和榜样，但也有一些年轻人感觉到他们的个人贡献受到了限制。

主流文化的一种"结果"是，它塑造了个体唱诗歌手的演唱风格，使之成为了公认的声音作品（产品）。然而，这种唱腔只是唱诗歌手可以使用的几种风格之一。例如，作为研究过程的一部分，个别唱诗歌手已经被记录了他们日常生活中不同的演唱风格，有些是公开的，有些是私下里的，遍及大教堂和校园的内外。这些曲目包括大教堂的神圣音乐、在学校学习的个人作品（通常是古典音乐，也有一些来自流行音乐剧院），以及在家或和同龄人一起放松时听的"自己"的音乐。每一种音乐风格都有自己的表演"规则"、已存在的文化"艺术品印记"以及隐含的音乐身份。

因此，文化的成功在于创造出有成就的年轻女歌手，她们能够以其独特的音色延续和丰富现有的音乐节目，但这也可能包含了个人层面的"矛盾"。随着这些青春期少女年龄的增长，她们的嗓音在语音和歌唱上都呈现出年轻女性的声学特征，后者通常包括音调和音域的提高，以及出现"新"的声色，如颤音（Gackle，2000）。

对于一些成功的14岁女性唱诗歌手来说，通过加入唱诗班而获得的声乐技巧，加上她们对非神圣（流行）声乐的强烈情感投入，足以让她们在离开唱诗班后去追求自己的音乐兴趣，比如组建一个摇滚乐团，学习音乐剧院的曲目，或"开启人生新的阶段"。根据恩格斯托姆的理论（2001b，p.137），几个活动系统可以共存并相互作用，我们可以看到唱诗班的集体"目标"是培养新的专业唱诗歌手——虽然对于一些人来说，这可能与他们正在发展的个人身份不匹配，他们或许想成为一名专业的独唱歌手，或者作为一名表演者，他们可能会被其他的音乐体裁所吸引，而这些音乐风格则与他们同龄人的身份关系更加密切（10.5）。有时培养的目标和结果可能并不一致。如，爵士乐或音乐剧院的声乐风格就与古典音乐表演的要求相异，而这类（体裁敏感的）声乐行为更多参照的是带有聆听偏好的，被同龄人所喜爱的流行表演音乐，而非大教堂宗教音乐。这样培养的结果是，一名专业的年轻女歌手就此诞生，但她成熟的声音身份已不再是唱诗班集体表演中所期待的"目标"了，这样的结果显然不能让人满意，因为这名歌手只是在个人层面上与音乐保持了一致。一名前唱诗歌手报告

了离开唱诗班后对她声音的益处。

> 在唱诗班中，你必须每天都唱歌。你必须按照他们要求的那样唱歌。我指的是，自身的嗓音是被禁锢了的，必须按需发声，没有太多的自由去发出真正的声音。而在我不需要应付过多的唱诗班课程之后，我的嗓音承受的压力也少了很多……我声音的音域变得更加宽广，但不那么纯净了，支撑它的方式也已经变得不同了。简而言之，要想获得声音上的自由，你就不能一直坚持一个音高，要想融入其他的音色，你就必须用其他方式进行协调。

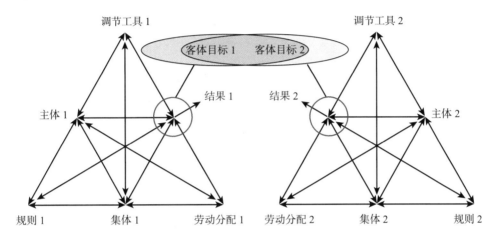

主题 1	主题 2
新人唱诗班女歌手新人女歌手	
中介工具 1	中介工具 2
排练练习（圆顶地下室，教堂正厅）排练练习	
大教堂礼拜仪式的本质和结构大教堂礼拜仪式的本质和结构	
神圣音乐的（艺术品）人工制品和话语神圣音乐的（艺术品）人工制品和话语	
声学环境流行音乐话语	
年长唱诗歌手的合唱声音声学环境	
（大教堂、学校、家、第三环境）	
年长唱诗歌手的合唱声音	
属于自己的，个人的声音	
聆听＆分享同龄人的唱诗班声音	

目标 1	目标 2
通过创建和引进女性唱诗班（歌手）个人演唱技艺的精进	
以延续合唱唱诗班的传统在歌唱表演方面的个人专长	

结果 1	结果 2
文化的传统和革新个人的转变	
歌手擅长于唱诗班风格,但也会选择演唱对	
己有吸引力的其他风格音乐	

劳动分工 1	劳动分工 2
唱诗班中的等级作用(音乐的&非音乐的)唱诗班中等级角色	
的约束意识增强;	
表演实践(团体演唱、独唱、方向——	非正式同伴关系网络
南侧唱诗班演唱	
北侧唱诗班演唱	
男声、女声、成人男性、管风琴师&副手的角色)	

社区 1	社区 2
大教堂社区(在大教堂内&穿过大教堂——牧师、音乐会、志愿	校内和校外的同龄人群体:
者、礼拜者、观光者)真实的和虚拟的	

规则 1	规则 2
教堂唱诗班成员的规则、歌唱表演、声乐表演规则(体裁)	
大教堂礼拜、延长日的规范模式音乐风格的个人选择	
(练习、学校、排练、表演)	
(如流行音乐、爵士乐、戏剧)	

**图 10.5　两个活动系统:一个促进大教堂唱诗班的发展;
另一个框架内是促进个人歌手的身份发展,其区别在于内容是否包括神圣的唱诗班音乐**

　　一些唱诗班成员认识到,从 14 岁开始,学校开设的个人歌唱课程可能会给他们的歌唱身份带来挑战:"如果我们拥有了单独的歌唱课,我们的嗓音就会发展……但它们(即学校音乐课和唱诗班音乐)不会混合,而且我们都必须发展属于自己的歌唱技艺和风格。"当被问及未来时,一位资深的唱诗班成员说她想转到一所专门研究流行音乐的学校:"我去看了看,那里真的很友好,你可以做各种风格的音乐,""因为我现在只能在唱诗班中唱歌,掌握的也只有这一类音乐的技巧和风格,但我需要尝试更多不同风格的音乐……"

活动理论和英国大教堂对女性唱诗班的引进: 一些常规发现

　　恩格斯托姆(Engeström)活动理论模型的五个总结原则(2001a;2005),可以结合在整个大教堂音乐部门引入女性唱诗班的历史文化来解释。这种特殊的活动理论框架为维护唱诗班传统,以及唱诗班传统(相对)的革新(恩格斯托姆称之为"扩展")提供了解释。

　　原则 1:"……存在一个集体的、由工具进行调解的、以目标为导向的活动系统",它"与其他活动系统保持着互动的网络关系。"(Engeström,2001b,p.136)

得益于理论化活动系统所包含的元素组合（图 10.4），音乐文化和唱诗班的传统每天都会受到持续滋养。然而，在团体和个人的层面，以及更广泛的唱诗班传统中，变化都十分显著，这是因为在日常仪式中会嵌入社会的、文化的以及音乐的过程。这些过程为多样化和革新创造了机会，比如在音乐曲目、合唱行为、个人声音发展、角色扮演、领导力、师徒制等方面，同时还包括了在神圣的唱诗班演唱中表现出"完美"的一面。尽管大教堂音乐部门的整体"目标"趋于一致，即培养出专业的唱诗班歌手（男女皆可），使他们都能够驾驭教堂音乐的曲目，但在地方一级的唱诗班活动中，音乐组织的内部也存在着差异。

在每个大教堂的背景下，地方文化的特点是各种相互关联的、以目标为导向的活动系统。一个学生可能受到某种文化的影响，如他／她的同龄人、音乐家或唱诗班歌手——每一名学生也都拥有相关的以及不同的教育"目标"。比如威尔斯大教堂的女性唱诗歌手（除了少数例外），通常就读于威尔斯的专业音乐学校——位于英格兰，是五所独立的男女合校（收费的，非国家资助的）学校中的一所，专门招收 4—18 岁的学生。

从地理上看，三个组成部分（独立学校、音乐学校以及大教堂）坐落在一个复杂的、原始的中世纪建筑周围。地理空间上的紧密性和相似性是主要音乐身份的组成部分，并与形成音乐身份的方式密不可分。这就包括了唱诗歌手们在音乐中的身份——如音乐家、器乐演奏家、歌手、表演者以及音乐与他们个人身份相互交织时所形成的身份，如在威尔斯接受教育的年轻人以及女性（Hargreaves，Miell & MacDonald，2002 年对于"音乐中的身份"和"身份中的音乐"的讨论）。

原则 2：活动系统是一个"多声部"系统，包含着多样的视角、传统以及利益。

大教堂的工作人员，如牧师、管理者、志愿者、音乐家、提供饮食和服务的人，每个人都带着自己（集体或个人）的观点，并在集体身份中达到他们的目的。大教堂会众的正式会员以及来自英国和海外的成千上万的游客也拥有着不同的期许——他们会带着自己的希望和视角，参与大教堂的仪式活动中去。虽然音乐是大教堂生活的重要组成部分，但它的中心（重心）会有所不同，这取决于其视角是否来自专业音乐家、包括唱诗班（以及他们的家长）、音乐的消费者、听众（无论是教堂的官方雇员还是其他人）。"多声部（多重声音）"在多种视角下表现得尤为明显，不论是在不同的教堂唱诗班之间，还是在唱诗班内部。例如，威尔斯大教堂的唱诗班女孩总认为自己在行为、成熟度以及——有时——在发声方面都与男孩有所不同。最近的调查（如我之前给出的例子）显示，为什么某些大教堂会引入女性唱诗班，在地方层面上有不同的解释（Stewart，2006）。一些音乐总监认为这是男性唱诗班招募困难的结果，另一些人则认为女性唱诗班的招募能在一定程度上减轻男孩的压力，而更多的人则认为这是为了解决机会均等的问题。

原则 3：活动理论的形成和革新"需要在很长的一段时间才能完成"（Engeström，2001b，p.136）。

在英国，全男性的大教堂唱诗班拥有着 1400 年的历史。尽管整个国家在政治、疆土、

以及文化上几经周转，但这一强大的传统在几个世纪内仍然得以延续。但即使在这样的传统中，变化依然存在。例如，唱诗班男歌手的数量在不断上升，音乐剧目也不断得以扩充，这包括圣咏集、赞美诗的增加，以及在一周内宗教仪式演唱的次数也有所变化。同样的，1991年索尔茨伯利对女性唱诗班的引入在19世纪早期也有过先例，最引人注目的是威尔士和苏格兰的主要大教堂，而当时的引进也是出于实用和专业目的，此外，布拉德福德、伯里圣埃德蒙兹和莱斯特的英格兰大教堂也实施了同样的策略。这些例子在负责指导大教堂唱诗班的专业人士中是众所周知的。当然，也会有相对较小的社区存在，例如拥有44名成员的唱诗班学校协会，拥有自己的非正式和正式的专业网络，包括教堂风琴手协会。会员们会定期聚会，分享经验，了解局部、地区性和全国范围内大教堂音乐社区正在发生的事情。音乐职业本身就是一个学徒制的过程，一个地方的管风琴学生可能会在其他地方成为管风琴演奏助理，并在第三个地方成为唱诗班的管风琴大师。

在威尔斯，1993年是"历史性"的一刻，在600多年的纯男性唱诗班传统之后，女性唱诗班的引入对当地社区产生了深远的影响。这一举措不仅受到了唱诗班（过去以及现在）和学校所有女童家长的强烈欢迎，还被视为与社会机会平等政策相一致的标志，同时，这一举措还催生了对现有唱诗班传统进行整合、调整的反思，以确保（大教堂）音乐文化的延续。1999年，在对刚刚履行完唱诗班任务的女生的采访中，被威尔斯大教堂所任命的第一批女性唱诗歌手都认为，她们有一种"先锋开路人"的感觉，尤其是她们当时是作为一个团体加入了唱诗班演唱的系统，而现在，一些（单独的）资深唱诗歌手很快就能加入一个唱诗班团体，他/她们娴熟的技艺能够很快帮助他们融入唱诗班传统中。

原则4：发展和变化源于"矛盾"的推动，而矛盾产生于"活动系统的内部以及活动系统之间，这需要经年累月的积淀以及结构张力之间的碰撞"。

通过分析不同组织和团体对于索尔茨伯利创举的反应，我们可以认识到"对话性"（通过对话形成想法）、"多声部"（意识到行动和想法是由许多声音提供信息的，Daniels，2004）以及"矛盾"的重要性。根据所得数据，全男性的唱诗班传统的"活动"需要适应明确的社会政治期望，即在更广泛的社会中提供平等的机会。公众和大教堂音乐界的一些成员质疑了女性总被排除在外的事实，并对男性霸权主义发起了挑战。然而，支持传统唱诗班结构（即全男性）的主导父权观点则是基于生理和社会心理的视角。传统上，由男唱诗班成员产生的对声音类型的偏见，大多源于礼拜和音乐语境中年轻男性声音的结构和功能。因为这类声音是由现有的音乐实践以及大教堂社区的预期所培养的，根据性别假设，这种类型的声音输出对于年轻男性（的声音）来说是"独一无二"的，而对于年轻女性则不可用。其他地方也有很明显的通用实践例子，比如父母的行为、大众媒体的形象、儿童玩具和乐器的选择。毫不意外，到6—7岁时，"大多数孩子会达到性别恒定，这一种成熟的理解，即性别意识趋于稳定，不受身体外表或着装的表面变化的影响。"（Lippa，2002，p.161）

然而，尽管有性别上的讨论，英国各地的一些大教堂已经开始积累证据，去表明如果

有机会的话，女孩能唱得和男孩一样好。此外。关于全男性声音的"独特性"论点，随后也被各种"对唱诗班作品中性别归因的实证研究"所削弱。

这些研究结果表明，生理性别的差异并不一定等同于声音输出的差异，同时也挑战了唱诗班嗓音一定为"男性"的文化刻板印象。

以威尔斯大教堂为例，从1993年开始，大教堂、学校当局和唱诗班成员如何处理某些紧急的"矛盾"就证明了变化和发展，比如从另一所当地学校中招聘额外的唱诗班女歌手；在招聘人数无法达标的情况下，把女性年龄从14岁提高到16岁；这也为年长一些的唱诗班歌手继续奉献其声音提供了新可能；适应高层人员的变更，如2004年新唱诗歌教师的任命——这样的变动同时在排练、表演期望和实践方面会有微妙的变化；为女唱诗歌手设立适当的财政资助；确保学校和大教堂的组织系统能够有效地相互关联。

在整个大教堂区域开始引入（女）唱诗歌手，并处理男孩唱歌不规律的影响时，其他的"矛盾"也逐渐显露。虽然如果排练时间保持不变，这一举措可能有益，但一些音乐导演仍然担心女孩的引进可能意味着没有充足的时间进行实际演唱练习。另一些人则认为，如果男孩们不演唱所有的仪式歌曲，他们学习新曲目的速度可能会较慢，而且没有机会去精通并诠释复杂的圣咏歌集，甚至会在准备不足的情况下去参加电台广播和录音（Stewart，2006）。

原则5：活动系统可能会受到"扩张性变革"的影响（Engeström，2001b，p.137）。

在20世纪早期的英格兰、威尔士和苏格兰，少数几个（罕见的）成功引入女子唱诗班的例子似乎对全男性霸权主义的影响不大。但是索尔茨伯利的创新——作为第一个接纳女性唱诗班的老教堂——重大变革的催化剂（如图10.1和10.2所示）。整个唱诗班领域明显存在的矛盾为变革埋下了种子，这也在某种程度上确保了整体唱诗班传统的生存。

礼拜仪式的共性提供了一个框架，此框架中某些元素是已知的和周期性的，例如唱诗班晚祷中的歌唱顺序以及惯例（旧约圣咏、新约颂歌、答唱咏、赞美诗）。但是整个唱诗班领域的分工却各有不同，如唱诗班内部角色和职责的分配，此外唱诗班成员在一周内的礼拜仪式歌唱曲目也不尽相同。这种内在的多样性为扩张性的变革提供了一个框架。在1991年的索尔茨伯利，女唱诗歌手开始在周一、周三的宗教仪式上与男同事们分享晚祷歌唱的任务。2006年在朴茨茅斯，男性唱诗歌手也不需要在周四进行例行的歌唱。这为新的男女青少年唱诗歌手（包括前唱诗歌手）提供了唱晚祷歌曲的机会，同时也并没有减少男孩们每周的工作量。女性唱诗班的这种创新不仅是整个（传统）唱诗班文化（具有个体差异）的"扩张性变革"，对于当地大教堂活动系统的组织内部也是一次突破。对于恩格斯托姆（2005，p.321）而言，当个人对公认的实践提出质疑，这种质疑会逐渐汇聚为集体的行为和习惯，这时，扩张性的变革就会发生。如今，许多年轻女性都能够参与大教堂音乐中，这也证明了质疑纯男性传统所带来的影响，这一点在索尔茨伯利体现得尤为明显。

总　　结

"性别的刻板印象一旦形成，就会在很多方面影响人们的行为。"（Lippa，2002，p.161）就大教堂唱诗班的性别而言，有 1400 年的传统认为唱诗班成员理应是男性。然而，自英语于 597 年在坎特伯雷确立以来，维持这一观念的历史文化体系就一直面临着各种挑战，这些挑战有些是近代的，有些则来自远古。直到 16 世纪，相关的宗教基金会和女修道院都会收取各自的男女信徒，他们日常的礼拜仪式都围绕着类似音乐主题，并由年轻的女性声音进行演唱庆祝。之后大概 400 年的时间内，一直存在着一种全男性的霸权，直到 20 世纪后期，由于各种实用的原因，英国不同地区的个别大教堂才引入了女性来演唱日常的礼拜仪式歌曲。然而，索尔茨伯利的创新是一个"引爆点"（Gladwell，2000），他鼓励大教堂音乐界作为一个集体，正式参与到引进年轻女歌手作为唱诗班成员的计划中。如今，唱诗班传统已经发生了很大的变化，但就音乐曲目和特征音调而言传统依然存在。男孩们的歌唱依然延续，或与女孩一起配合（在两个英国教堂里），或与女孩（现在大多数教堂）交替演唱。（大教堂）音乐文化已经适应了这样的改变，并在这一过程中得到了扩展（从字面上讲，就全国唱诗班的数量而言，以及从理论上讲，就活动理论的概念而言，扩展即改变）。一些评论人士担心，这些变化对男声唱诗班的继续存在构成了持续的"威胁"。相比之下，女性唱诗班的支持者则指出，在歌唱服务数量或支持她们的资金方面，整个行业还没有完全平等。总体而言，这种视角范围是活动系统内"多声部"的另一个例子，也是未来可能发生进一步变革的证据。

活动理论（Engeström，2005）的成功应用表明，这一传统的动态是可识别的、强大且灵活的。这一理论也有助于解释个体唱诗歌手音乐身份的发展是如何被塑造成主流文化模式的，但与此同时，大教堂之外的主流音乐领域中更广泛的社会音乐动力，也会对歌手的身份产生影响。传统和变革在不同层面上共存，相关例子可见诸于年轻歌手从童年到青春期所遵循的个人（成长）途径。无论未来的趋势如何，我们都应该庆祝文化的革新，它给当代人带来了更多独特的唱诗班传统，也让越来越多的年轻人成为歌唱表演的专家。

感　　谢

这篇文章的研究得到了英国艺术与人文研究委员会的资助，在此我想表达我的谢意（B/SG/AN8886/APN14717）。我同样想要感谢：克莱尔·E. 斯图尔特（Claire E. Stewart），她研究了英国大教堂中英国国教唱诗班基金会的细节，包括关于布拉德福德和索尔茨伯利改革背景的信息；约克大学的大卫·霍华德教授（David Howard），我们正在进行合作，收集女性唱诗班歌手演唱的声学数据；以及伊万杰洛斯·希莫尼迪斯博士（Dr Evangelos Himonides），他在我们记录个体唱诗班歌手时提供了专业的技术支持。

参 考 文 献

Bannon, L. (2008). *What is activity theory?* Retrieved 16 March 2008 from http://carbon. cudenver.edu/~mryder/itc_data/act_dff.html

Barrett, M. S. (2005). Musical communication and children's communities of musical practice. In D. Miell, R. MacDonald, & D.J. Hargeaves (Eds.), *Musical communication* (pp. 261–80). New York: Oxford University Press.

Bedny, G. Z., Seglin, M. H., & Meister, D. (2000). Activity theory: history, research and application. *Theoretical Issues in Ergonomics Science*, *1*(2), 168–206.

Campaign for the Traditional Cathedral Choir (undated). Available from http://www.ctcc. org.uk/index.htm

Choir Schools Association (undated). *About the Choir Schools' Association*. Retrieved 16 March 2008 from http://www.choirschools.org.uk/2csahtml/aboutcsa.htm

Cole. M. (1999). Cultural psychology: some general principles and a concrete example. In Y. Engeström, R. Miettinen, & R-L. Punamäki (Eds.), *Perspectives on activity theory* (pp. 87–106). Cambridge: Cambridge University Press.

Daniels, H. (2004). Cultural historical activity theory and professional learning. *International Journal of Disability, Development and Education*, *51*(2), 185–200.

Day, T. (2000). English cathedral choirs in the twentieth century. In J. Potter (Ed.), *The Cambridge companion to singing* (pp. 123–32). Cambridge: Cambridge University Press.

Department of Education and Science (1981). *Education Act 1981*. London: HMSO.

Dickenson, H. (2001). Salisbury Cathedral celebrations of the foundation of the girls' choir. Unpublished manuscript of the sermon preached 15 July 2001.

Engeström, Y. (2001a). *Expansive learning at work: toward an activity–theoretical reconceptualisation. With a commentary by Michael Young.* Learning Group, Occasional Paper No. 1. London: Institute of Education.

Engeström, Y. (2001b). Expansive learning at work: toward an activity theoretical reconceptualization. *Journal of Education and Work*, *14*(1), 133–56.

Engeström, Y. (2005). *Developmental work research: expanding activity theory in practice.* Berlin: Lehmanns Media.

Engeström Y., & Miettinen, R. (1999). Introduction. In Y. Engeström, R. Miettinen, & R.-L. Punamäki (Eds.), *Perspectives on activity theory* (pp. 1–16). Cambridge: Cambridge University Press.

Gackle, L. (2000). Understanding voice transformation in female adolescents. In L. Thurman & G. Welch (Eds.), *Bodymind and voice: foundations of voice education* (rev. edn, pp. 739–44). Denver, CO: National Center for Voice and Speech, The VoiceCare Network, Fairview Voice Center.

Gladwell, M. (2000). *The tipping point: how little things can make a big difference.* London: Little, Brown & Co.

Hargreaves, D. J., Miell, D., & MacDonald, R. (2002). What are musical identities, and why are they important? In R. MacDonald, D. J. Hargreaves & D. Miell (Eds.), *Musical identities* (pp. 1–20). New York: Oxford University Press.

Howard, D. M., Barlow, C., Szymanski, J., & Welch, G. F. (2001). Vocal production and listener perception of trained English cathedral girl and boy choristers. *Bulletin of the Council for Research in Music Education, 147*, 81–86.

Howard, D. M., Szymanski, J. & Welch, G. F. (2002). Listener's perception of English cathedral girl and boy choristers. *Music Perception, 20*(1), 35–49.

Howard, D. M., & Welch, G. F. (2002). Female chorister development: a longitudinal study at Wells, UK. *Bulletin of the Council for Research in Music Education, 153/4*, 63–70.

Johansson, K. (2008). *Organ improvisation—activity, action and rhetorical practice.* Studies in Music and Music Education, No. 11. Malmö, Sweden: Malmö Academy of Music.

Lave, J., & Wenger, E. (1991). *Situated learning: legitimate peripheral participation.* Cambridge: Cambridge University Press.

Laven, M. (2002). *Virgins of Venice.* London: Viking/Penguin.

Leont'ev, A. N. (1978). *Activity, consciousness and personality.* Englewood Cliffs: Prentice-Hall.

Lippa, R. A. (2002). *Gender, nature and nurture.* Mahwah: Erlbaum.

Mills, S. (2003). Language. In M. Eagleton (Ed.), *A concise companion to feminist theory* (pp. 133–52). Oxford: Blackwell.

Moore, R., & Killian, J. (2000–2001). Perceived gender differences and preferences of solo and group treble singers by American and English children and adults. *Bulletin of the Council for Research in Music Education, 147*, 138–44.

Mould, A. (2007). *The English chorister: a history.* London: Hambledon Continuum.

Owens, P., & Sweller, J. (2008). Cognitive load theory and music instruction. *Educational Psychology, 28*(1), 29–45.

Page, A. (2008). *Of choristers—ancient and modern.* Retrieved 16 March 2008 from http://www.ofchoristers.net/index.htm

Riley, J. (2006, 20 January). Girls are taking over from the boys in choir. *Liverpool Echo*, p. 1.

Ryder, M. (2008). *What is activity theory?* Retrieved 16 March 2008, from http://carbon.cudenver.edu/~mryder/itc_data/act_dff.html

Sackett, E., & Skinner, J. (2006). *Abbeys, priories and cathedrals.* Salisbury, UK: Francis Frith Collection.

Seal, R. (1991). Notes for precentor's conference, Durham September 18, 1991. Unpublished manuscript.

Sergeant, D. C., Sjölander, P. J., & Welch, G. F. (2005). Listeners' identification of gender differences in children's singing. *Research Studies in Music Education, 24*, 28–39.

Sergeant, D. C., & Welch, G. F. (1997). Perceived similarities and differences in the singing of trained children's choirs. *Choir Schools Today, 11*, 9–10.

Sergeant, D. C., & Welch, G. F. (2008). Age-related changes in long-term average spectra of children's voices. *Journal of Voice, 22*(6), 658–70.

Sergeant, D. C., & Welch, G. F. (2009). Gender differences in long-term average spectra of children's singing voices. *Journal of Voice, 23*(3), 319–36.

Small, C. (1999). Musicking—the meanings of performing and listening. A lecture. *Music Education Research, 1*(1), 9–21.

Smith, J., & Young, P. (2009) Chorus (i). *Grove Music Online.* Oxford: Oxford University Press. Retrieved 5 October 2009, from http://www.oxfordmusiconline.com/subscriber/article/grove/music/05684?q=song+school+of+the+Jewish+Temple&search=quick&pos=5&_start=1#firsthit

Smith, R., & Walker, I. (2002). 'Oh no! Where's my recorder?': using activity theory to understand a primary music program. In R. Smith & J. Southcott (Eds.), *A community of researchers. Proceedings of the XXII annual conference of the Australian Association for Research in Music Education* (pp. 158–63). Melbourne: AARME.

Stevens, C. (1999, 12 December). Jobs for the girls. *Classical Music*, p. 12.

Stewart, C. (2006, 8 November). *Investigating female cathedral choristers.* Presentation to the Cathedral Organists Association, St Paul's Cathedral, London.

Townhill, D. (2000). *The imp and the thistle: the story of a life of music making.* York: G.H. Smith & Sons.

UK Government (1975). *Sex Discrimination Act 1975.* London: Stationery Office.

UK Government (1976). *Race Relations Act 1976.* London: Stationery Office.

Vygotsky, L. (1978). *Mind in society* (M. Cole, Trans.). Cambridge, MA: Harvard University Press.

Walker, I., & Smith, R. (2001, August 23–26). An activity theory perspective on a primary music program. In Y. Minami & M. Shinzanoh (Eds.), *Proceedings of the 3rd Asia–Pacific Symposium on Music Education Research and International Symposium on 'Uragoe' and Gender: Vol. 1.* (pp. 123–28). Nagoya: Aichi University of Education.

Warnock Committee. (1978). *Special educational needs: the Warnock report.* London: Department of Education and Science.

Wenger, E. (1998). *Communities of practice: learning, meaning, and identity.* Cambridge: Cambridge University Press.

Welch, G. F. (2006). Singing and vocal development. In G. McPherson (Ed.), *The child as musician: a handbook of musical development* (pp. 311–29). New York: Oxford University Press.

Welch, G. F. (2007). Addressing the multifaceted nature of music education: An activity theory research perspective. *Research Studies in Music Education, 28*, 23–38.

Welch, G. F., Himonides, E., Saunders, J., Papageorgi, I., Rinta, T., Stewart, C., et al. (2008). *The national singing programme for primary schools in England: an initial baseline study overview, February 2008*. London: Institute of Education.

Welch, G. F., & Howard, D. (2002). Gendered voice in the cathedral choir. *Psychology of Music, 30*(1), 102–20.

第十一章 教堂唱诗班歌手的培养之路与职业体验：对于早年拥有音乐专长者的文化心理学分析

玛格丽特·S.巴雷特

序　言

教堂唱诗班歌手一生的经历及其学习的体验，与常人相迥异。唱诗班歌手所演唱的主要音域通常很早就会定型：在其青春期（以及随着青春期而发生的一系列附带的生理变化）之前，即处于"童声"阶段便已确定。和其他年轻人的音乐表演经历不同的是，唱诗班歌手一生演唱的巅峰时期只在 12—13 岁。在此之后，他们独特的明亮音色就会慢慢变得嘶哑和低沉。一旦变声期开始，他们的声音会逐渐变为成熟的男声，而且变声开始的时间是无法预估的。对于其中一些人而言，完成变声之后的歌声仍很动听，使得他们能继续以唱诗班歌手的身份从事音乐表演。但对于另一些人来说，要想继续音乐生涯，便取决于他们能否演奏其他乐器了。虽然教堂唱诗班歌手的演唱生涯非常短暂，大概也就 5 年时间，但大多数人还是极大地发展了他们的音乐专长，展现出非常高水平的表演质量。这一切是如何发生的？究竟是基于个人的努力还是社会的影响，抑或是文化大背景之中的某一个或某一些因素的作用促使这些年幼的"专业歌唱家"出现？我们倘若研究唱诗班歌手的培养过程，对于我们想要获得演唱专长的理想来说能有何助益？在这一章中，我对一个英国教堂唱诗班进行了一段长期的个案研究，通过他们的叙述，了解唱诗班成员的生活和学习，用来探索上述这些问题。[①]

文化心理学与音乐学习

杰罗姆·布鲁纳（Jerome Bruner）指出："教育并非作为一种工具，为促成某种社会文

[①] 这一章之前有一版本刊登于 Jacinth Oliver Address，为塔斯马里亚朗塞斯顿第 17 届澳大利亚社会、音乐教育会议而作，会议时间为 2009 年 7 月 10—14 日。

化生活方式而存在；教育本身，即是社会文化生活方式的一个重要体现。"这一观点在我们考察教堂唱诗班歌手的教育情况时得到了明确的印证。就像唱诗班歌手的培养过程一样，看似这段时间是为了他们以后音乐学习与生涯而作的集中准备。但事实上，唱诗班歌手日复一日的学习体验，本身就折射出一种独特的社会文化生活方式。他们的学习与生活，不仅延续、传承了英国国教教堂多年的灵修生活，也向世人传播了神圣的教堂音乐——以西方音乐文化的身份代表出现在世人眼中。在此过程之中，他们不仅保留了教堂唱诗班歌手传统的培养方式，也确保了社会主流文化与宗教传统在他们的努力之下，同时得到传承和发展。

布鲁纳（1996）在他创作有关文化心理学对教育的影响的文章时指出：

> 文化主义的任务可以从两个角度去看待。从宏观的角度上，它把文化视作一种价值体系和思想体系，视作一种相互间的交流与彼此间的责任、义务。文化是一种机遇，同时也是一项权力。从微观上来讲，文化主义检验了一个文化系统的需求如何影响着体制内的人。从后者的角度上看来，文化主义注重个体如何构建他们所谓的"现实"，以及当个体想要融入某种文化体系中，他们将付出什么样的代价，又在期盼着收获什么样的结果，同时，融入这种体系究竟有何意义。（pp.11–12）

正如布鲁纳也认可的一点，人类创造、构建了文化体系，而反过来，随着时间的流逝，文化体系也在不断塑造着人类活动——在各自文化体系的内部与外部的抗争与融合，无论是个人层面意义或集体层面意义上的。从宏观角度上来看，英国教堂唱诗班文化无疑代表着一种独特的历史与价值体系、思想体系，代表着交流与责任，机遇与权力。[①] 尽管有时论及英国独特的传统时，会想起那些发生在克吕尼修道院（Boynton & Cochelin，2006），以及近代早期时候塞维尔修道院（Borgerding，2006）的典故——教堂长期"雇佣"儿童来为宗教和文化习俗服务。英国教堂唱诗班的传统流传千年，文化底蕴厚重非凡，其中有一点算得上令人瞩目的特别之处——这一点或许就是我们能从唱诗班学校身上看到一种教育上的奉献精神。唱诗班学校为何得以经久不衰？其中最主要的原因还是在于它自身的努力——经年累月地谋求与大环境同步发展、与时俱进，在时代的潮流之中努力探寻自己的存身之地。教堂唱诗班学校所做的种种努力，都围绕着一个重心：保证学校提供的教育是"一流的"，以及促使教堂活动趋于商业化。例如，确保教堂唱诗班表演能够及时推出，这项要求优先于其他一切教堂服务，如祈祷、海外传教与录音。

在 2007 年的一篇文章中，莫尔德（Mould）强调：

> 今时今日，名校联盟在校学生可达 25000 名，且培养了超过 1000 名唱诗班歌手和预备成员，这种规模和势头令人感到震惊。对比全国上下的中学年度发布的学生成绩

① 参见（Mould, 2007）对英国教堂唱诗班传统的历史介绍及说明，同时也可参见本书第十章。

表，我们可以看出，学术成绩高居榜首或接近榜首的都属于唱诗班中学，无论是私立的还是综合的，精英学校抑或慈善学校都不例外。如果上网阅读有关于唱诗班学校的最新研究报告，我们会发现唱诗班学校有着启发式的教学方法，以及非常周到的宗教上的关怀。这些报告非常吸引眼球，甚至令人感动。（p.246）

教堂唱诗班学校因其学术和音乐方面都取得了卓越的成绩以及不凡的成就，已被视为英国传统教堂唱诗班文化的象征。事实上，在音乐成就方面，唱诗班歌手的音乐创作经验与实践均达到了专家级别。而他们是如何取得音乐创作方面的专长的呢？而且唱诗班歌手普遍低龄化，究竟是什么样的环境条件使得他们如此早的就拥有了这样的专长？

所 谓 专 长

埃里克森（Ericsson）这样描述所谓专长：

> 专长……应该就是指某些人拥有一些与新手或是经验稍有欠缺的人相比，所不同的性格、技能和知识。在某些领域，能否被称为"专家"，是有一些客观评判标准的：就像那些能在一个领域的代表性项目中持久地做出卓越表现的人。例如，职业音乐家演奏时的风范，对于不成熟的音乐人来说，可能就是难以企及的。

齐（Chi, 2006）指出了具有专长的人的七个特点，（或者说他们所擅长的七类事情），包括：能够找到一个问题或任务的最佳解决方案；能够察觉、辨别出那些迷惑新手的"陷阱"；能够在一定时间内对问题和任务进行定性分析；能够妥善地自我监控思想与行为；善于鉴别与选择正确的方法、策略；在解决问题与实施方案的时候，表现出更强的机会主义倾向；并且能够快速搜索到相关领域的知识与技能。相对应的，齐也指出在专业上存在不足的人的七个共性：例如他们可能在专业领域方面存在局限，过分自信，过分依赖本专业的比赛，不懂变通；而他们所做出的预估、判断、建议等又常常失于精准，倾向于掩饰问题与任务，表现出偏见和心理上的固执。（Chi, 2006, pp.24-27）

发 展 专 长

取得某个领域的专长，常常被归因于拥有独特的天分、技巧或是该领域的"天赋""天才"。这种说法在教堂唱诗班歌手身上似乎特别说得通，鉴于这些歌手们早早便拥有了音乐方面的专长。但近期的一些实验开始质疑这种说法："天才"，或者说"与生俱来的天赋"一定就是树立、发展专长的必不可少的先决条件。事实真有如此绝对吗？（Ericsson, Nandagopal & Roring, 2005；Howe, 1990, 1999；Howe, Davidson & Sloboda, 1998）

豪（Howe）便质疑"天才论"能够对艺术上取得高水平的成就有多少作为。（Howe，1990，1999；Howe，Davidson & Sloboda，1998）他认为很多不同种类的经历或者事物，都会对艺术成就做出不同程度的贡献：例如用于练习的时间长短、质量高低；受教育的时间长短、质量高低；个人追求艺术的动力与期许……天赋不过是其中之一（Howe，1999，p.195）。同时，他也指出了拘泥于"天才论"的潜在的危险：

> 天才论到底是对是错，这问题的答案很重要吗？是的，的确很重要……天才论现在可谓众人心目中评判一个人能否成才的准绳，这条准绳影响了千千万万年轻人的生活。在某些领域，例如音乐界，对于天才论坚信不疑，且往往便伴随着另一种"迷信"：能够取得不凡成就的人，一定都是在孩童时期便显现出天赋异禀。如果碰到对于上述两点论调坚信不疑的教师，抑或是具有影响力的专业前辈，那么一种常见的情景便会发生了：有限的教育资源与机会，往往会直接落到某些特定的年轻人头上——那些被认为是具有天赋异禀的人，好处往往非他们莫属。而看起来没有什么天赋的孩子们就没那么幸运了，他们往往与那些成功路上至关重要的资源擦肩而过。（Howe，1999，p.191）

豪对于天才论的有害影响的发掘，以及他对于那些贴上"天才"标签的人能够独占教育资源与优越的训练条件这一现象的关心，在其他一些研究者的实验中也得到了体现。

在有关"天赋才能"对于专长的作用的辩论之中，埃里克森等人提出，培养艺术表演专长有两个必备条件：第一是"环境条件"，第二是"适当的训练条件（也可谓之仔细的练习）"。这两点的重要性，远胜于"一个人本身学习能力的固定阈限"（2005，p.291）。根据西蒙和蔡斯（Simon & Chase，1973）所提出的"十年定律"中所提到的，专长的形成，并非单纯因为个人拥有独特的"天赋"，因为表演方面的专长是一个逐年增长的过程，而非一开始便有定论；此外，他们还声称："表演方面的专长是因为不断递增的精心的练习的量，从而获取认知与生理上的适应性，方可获得的。"（2005，p.287）更重要的是，他们维护这样一种观点："有天赋的孩子的确应该获得更优越的训练资源，使得他们拥有发展的优势。"

布卢姆（Bloom，1985）在早年采访研究游泳、网球、雕塑、钢琴演奏、数学以及分子生物学等领域的一些国际知名人物时指出，对于形成专长来说，有两点基本条件：第一，接触该领域的时间早，且得到了指引；第二，家庭的支持。布鲁姆之"早接触、得指引"与"家庭的支持"这两项条件或许都能归于"环境因素"这项成才的原因之中。这些因素在豪（1999）关于"天才"的研究之中已有提及。而近期，在彼得·多尔蒂（Peter Doherty）的一本自传性著作《赢取诺贝尔奖的新手指引》中也可寻觅到踪迹。豪指出，那些格外突出的"天才"所展现出的与众不同的天赋，多半是由于多种原因共同作用所造成的产物，例如早年生活的环境与机遇相结合的产物，又如个人的动机、决心与专注力相结合。在其他关于展现出高度发展的能力的个人研究中（Csikszentmihalyi & Csikszentmihalyi，1993；

Csikszentmihalyi，Rathunde & Whalen，1993；Manturzewska，1990），个人早期生活中的环境与氛围也被认为是影响成才的重要因素。在这些研究之中，家庭成员的角色都是非常重要的，因为他们可以为个人提供身体上的、情感上的和社会关系上的支持，通过下列途径：

1. 使孩子得以接触到最好的教师，得到最好的教育机会，拥有最好的教育设备与材料；

2. 鼓励孩子在该领域付出努力，并且向他们指出活动所具备的正面价值；

3. 确保家庭成员的社会地位，对孩子的练习、表演作息提供支持。

埃里克森（1996）认为，获取专长需要经过四个不同的发展阶段，包括：首先，通过充满童趣的练习与互动，进入该领域的学习；其次，获取建构性的指引，且在练习时得到监控与反馈；再次，对于专业发展的前景获得他人的评语与预期，开始接受"专业的培训"；最后，对该领域作出原创的贡献。在这四个阶段之中，父母的职责仍然非常重要，尤其是在如下方面：

1. 将孩子引领进入该领域；

2. 管理孩子们的练习过程，并且让孩子们能够培养起对专业进步有利的练习习惯；

3. 为孩子们寻找该领域最好的指导教师，确保孩子接触到最佳的教育机会（如让孩子们去参加合宿练习、各类比赛、大师班以及其他能够得到集中培训的机会）；

4. 告诉孩子练习与学习的价值。

"练习"有何用

对于塑造起专长的因素诸多版本之中，都有一个共同点，那便是"练习"的作用。勒赫曼与格鲁伯曾说："我们并不知道，光靠练习本身是否足够获得很高的成就，但如果一个人企求获得专业技能在认知、生理与心理活动上的适应性，那么他就必须通过练习的方式方可成功。"已有不少的实验结果证明，经历过"仔细的练习"（Ericsson，Krampe & Tesch-Romer，1993），付诸练习上的时间也足够多，乃是音乐演奏取得成功的关键性因素。"十年定律"中所提到的，一万个小时的练习时间仍是获得成功的"黄金基准线"（Ericsson & Crutcher，1990）。虽然这一说法常常遭受质疑，但并非在否定练习的重要性。如在音乐领域，研究发现，演奏不同的乐器（或从事不同的音乐方向）想要获得进步所需的练习时间是不同的。对歌手而言，他们可以起步最晚、练习最少，却也同样能获得进步。不同音乐流派的音乐人也具有不同的练习习惯，从事古典音乐的人或许会花更多时间在个人练习上，而非古典音乐的音乐家们，例如从事流行音乐、爵士乐或传统苏格兰音乐的人则更倾向于与他人一起合练，或者跟着一些个人或组合的表演音频、视频进行弹奏练习，以期能够学到特定演奏者充满个性的演奏方式，或者达到相同的演奏水平（Gruber，Degner & Lehmann，2004；Papageorgi et al.，2010）。抛开有关于乐器、音乐风格上的区别不谈，练习本身最重要的因素之一就是：练习时需要全神贯注，而非简单机械地重复——这一点也就是前文所提到过的

"仔细"的含义。仔细地练习，要注重两个方面：

1. 改善已获得的技能；

2. 从高度与广度两方面去扩展技能。（Ericsson，prietula & Cokely，2007，p.119）

埃里克森等人同样指出，练习时需要得到专业的教练或指导者的监控与批评，这是提升专长的一个关键性策略。上述这些作者们，都很关注练习的过程中是否得到反馈的重要性。他们指出："在近一个世纪的实验室试验中得出一条结论，学习在什么时候最有效率呢？答案是在拥有一个高度凝练的中心目标时。例如想要提升某一特定方面的技能时，能够通过反馈获知自己的实际操作与理想操作之间的区别，以及拥有足够多的反复练习的机会，直到达到预期的熟练程度。"

成年人去监控（包括提供反馈）并参与进孩子们的早期练习的重要性，已经在一系列实验中得到印证（Davidson，Howe，Moore & Sloboda，1996；McPherson & Davidson，2002，2006），同时，这也被视为个人获得自律的练习习惯的重要先行者（McPherson & Zimmerman，2002）。在近期的一些实验当中，麦克弗森（McPherson，2009）关注孩子们学习音乐的过程之中，父母能起到的作用。他认为孩子音乐演奏方面的进步取决于如下条件：孩子自身拥有目标，父母为其树立起某种抱负，这两者得以相辅相成；在家庭之中，父母亲的形象以及他们的作为方式。

孩子们的能力以及对成功的渴望，与家庭所提供的社会文化环境有本质上的联系，同时也受到学校及过往音乐学习经历的影响。当孩子们觉得自己具有足够的能力与自主权，与家庭的联系也很紧密，所从事的活动很有意义，那么他们就会以更加积极的心态去参与这些活动。麦克弗森认为，父母与子女在交互活动之中，孩子们取得的成就会"修整"父母的行为方式，同时也在不断"修整"父母为孩子们树立的目标与抱负。这些交流的结果，最终都会通过各种外在或潜在的方式，通过父母传达给孩子。但最重要的是，父母应该在孩子心目中树立一个有权威的家长形象——体现为积极参与孩子的学习，为孩子构造一个良好的学习环境，并且高度维护孩子学习的自主性——这样的家长形象是最理想的。

需要留意的是，上文提到的大部分有关音乐学习的方式，主要是针对西方音乐流派的学习而提出的。那些将研究领域扩展到其他音乐流派的实验指出，家庭环境或父母的教育方式对于音乐学习或从事音乐行业的影响可能没那么大。在一次以高校学生为对象的研究之中，实验者询问学生们对于音乐表演课程的观点，以及他们对于如何获得诸如古典乐、流行音乐、爵士乐和苏格兰传统音乐等风格的音乐专长的看法，结果发现，这些学生的看法与非古典音乐家一致，认为开始接触音乐的年纪，以及家庭的介入对于从事与学习音乐的影响，都不是那么重要。通过对各种音乐流派的244位音乐家的调查，得出的结论是，非古典主义流派的音乐家与古典主义相比，他们开始音乐学习的时间会晚一些；而且在他们的学习过程中，那些著名的音乐人以及音乐事件对于他们而言，重要程度或许超过了父母与教师。尽管，上述这些实验，都是针对音乐领域而言的。重点在于关注不同流派之间

音乐家，为了获得其音乐方面的专长对于环境条件的依赖程度之差异所在。而大部分的实验结果，无论是音乐、体育、数学甚至是国际象棋领域都说明，在任何领域要想获得专长，其过程之中都有一些相似之处。

上述实验结果显示，成才过程中的相辅相成的两点：环境条件（包括积极的、正面的家庭环境与价值观，以及早期而持续地接触到教育资源与机会），以及适当的教育条件（包括仔细的具有明确目的的练习，且得到其他专业认识的管理与评价）都是非常重要的。但当这两点关键因素与教堂唱诗班歌手的学习经历放在一起考虑的时候，一种进退维谷的现象就出现了。许多教堂唱诗班歌手在 6 或 7 岁之时就离开家，成为唱诗班学校的寄宿生。这段经历对于他们专长的培养来说，或许在某种程度上是有害的。在这一章中，我们将研究牛津—剑桥教堂唱诗班学校之中歌手的生活环境以及学习情况，去了解他们在这种情况下是如何获得其专长的。

研 究 方 法

本章的研究计划旨在调查音乐在大教堂唱诗班成员生活中的意义和作用，并呈现出在此背景下成员们音乐教与学的实践。值得注意的是，这些唱诗班成员都在一个要求极高的音乐实践环境中工作。研究方法为跨度超过两年（2005—2006）的纵向叙述性个案研究。研究个案来自于"牛津剑桥"（Oxbridge）教堂唱诗班学校，该校为我们提供了研究的情境，从中可以调查唱诗班歌手生活中的音乐意义与功能，以及教学和学习行为。本章关注此种环境下音乐专长的获取，尤其是帮助获取专长的教学与学习行为，还有环境和文化因素（布鲁纳的"价值观、思维、交流、义务、机会、力量"；1996，p.13）。尽管这一研究案例可能略显"独特"，然而从本质上来说，此案例与文献[①]中记述的其他案例之间由于具有足够的对比，使其可能具有一定的工具性功能（Stake，1995，2000），也就是说，能够作为实现"小范围泛化"的手段（Stake，1995，2000）。本研究采用的个案研究叙述性方法旨在为读者提供大量的现象记录，以增加此研究迁移到其他条件或情境中的可能性。

本案例的中心要素——"音乐实践社区"（Barrett，2005a，2005b）引导男孩（仅限男孩）加入这有着数世纪传统的古老的唱诗班中来。每年，大概允许 4 名男孩成为实习生（需年满 7 岁），使唱诗班的人数维持在 20 人以上。一般说来，进入学校四年左右（大约八九岁），学生可以从实习生状态正式进入唱诗班，正式加入之后，他们会一直待到毕业，也就是入校 8 年后（约 13 岁）。

本研究采用了丰富而多样化的数据生成方法，其中包括：个人与双人观察（Barrett & Mills，2009），针对音乐实践社区中的关键被试者进行的小组与个人访谈，手工档案分析，

① 例如本书第十章。

如教堂礼拜计划表、学校宣传活动与资料、课程表文件以及曲目表。研究被试者包括教堂唱诗班歌手（20 名 8—13 岁的男孩）；学校的其他学生（10 名 8—13 岁的男孩）；学校教师（其中包括学校音乐教师、寄宿家庭的监护人、校长）；教堂的音乐工作人员，如管风琴师、副管风琴师还有 2 位管风琴学者；唱诗班歌手的父母（包括 5 位母亲与 3 位父亲）；还有于1936—1996 年期间曾经参与唱诗班的前任歌手，他们组织了一个重聚会，并称自己为"老男孩"。小组采访在唱诗班歌手与其他学生间展开，而针对唱诗班各种年龄层次的歌手以及所有的成年人，则进行个人采访。研究中会对排练、俗乐与圣乐表演（其中包括各种节日的礼拜活动，如复活节、圣餐礼、圣诞颂歌仪式等）、一年之中（2005 年 6 月—2006 年 6 月）的音乐课与其他课程进行单人和双人观察。这些观察都秉承"自然主义"的原则，通过实地考察笔记进行记录。

随着实验推进，研究环境中凸显而出的各种让人感兴趣的现象、音乐的意义与功能、教学与学习行为之中会发生各种突发事件，所以，对于采访、观察与手工档案的数据都会进行分析，以发现这些事件。以文化主义者的眼光来看待这些数据，此类数据分析同时意在发现支撑教学与学习行为，以及本章的关注重点——获取音乐专长的过程之中潜藏的价值观与文化支撑。继而，数据会重新存储，为此环境中音乐专长的获取研究提供更丰富的叙述性记录（Barone，2001；Clandinin，2006；Clandinin & Connelly，2000）。

唱诗班的故事

我与这个唱诗班的初次邂逅，是在四月一个狂风呼啸的星期天，那天，我与我的同事珍妮特·米尔斯（Janet Mills）[①] 一起在她"当地的"教堂中参加周日圣餐仪式。我们的座位距离教堂唱诗班不到 1 米，这让我能非常近距离地观察唱诗班与指挥的行动。我能忆起，我如痴如醉地望着唱诗班里的男孩和成年男子，他们的年纪从 8 岁到二三十岁不等，通过协同合作，各个声部共同创造一种辉煌而神秘的音响。唱诗班第一排的一个小男孩引起了我的注意；他可能 8 岁左右，紧挨着一个大男孩站着，他俩共同看着一份乐谱，而小男孩的视线几乎难与乐谱齐平。有些时候，大男孩会用手指着乐谱，伴随着演唱，用手指轻轻划过演唱的歌行；他还会用余光确认小男孩是否跟上。我注意到，小男孩并没有从头至尾地演唱，他的目光不断游移在指挥、乐谱，以及与他比肩而立的另两个男孩身上。有时，他的头会埋得很低，似乎用脚移动他足边的跪垫，比起参与他身边的音乐活动来说更有趣。随着礼拜仪式的冥想与活动不断向前推进，我开始好奇，这样的环境下学习是如何发生的；小男孩们，例如我注意到的这个小伙子，如何获得演唱极具难度的教堂音乐的技能与专长，这些技能，让许多成年合唱团都望尘莫及。

① 本节用于纪念我的合作研究者：珍妮特·米尔斯博士。

我的这份好奇，让我与珍妮特[1]进行了许久的探讨，在这些男孩所述的教堂唱诗班的环境中，教与学的本质是怎样的，例如这些男孩所属的大教堂唱诗班、支持这类教与学环境特征，以及这种音乐实践的专长是如何发展的。我们非常幸运得到资金支持以开展此项研究，也因而与这个唱诗班开启了为期两年多的关系。

获得进入唱诗班的资格：选择

获选进入教堂唱诗班往往需要经过一个综合的遴选过程，其中囊括了音乐、学术和社会角度的遴选。举例来说，格洛斯特的国王学校（King's School）的网站为我们提供了详尽的描述，在声乐考核过程中会考察哪些音乐元素，以及选择过程所关注的重点：

> 参与声乐考核的人员并不要求经历特殊的指导或声乐训练。教堂音乐总监需要的是对演唱有兴趣、具备一定演唱能力、面对挑战充满自信的男孩。参加遴选的歌手需要准备一首平时喜欢唱的歌曲，可以是赞美诗、颂歌，甚至是童谣。测试内容包括嗓音质量、聆听能力、音准能力以及参试者的节奏感。考核内容还包括大声朗读，以确保歌手能够自信地朗读古代及现代英语。（King's School Gloucester, 2009a）

本研究所关注的教堂唱诗班的网站中只简要提到，歌手选择会通过声乐测试、学术测试以及访谈[2]来进行。我们与唱诗班指挥进行了交谈，在公布的选择简介之外，指挥更看重未来的歌手身上的两项关键品质：音乐潜能与智力。

> 好吧，很明显是潜力。在我看来，如果要根据耳朵的乐感、聆听的能力来做出抉择的话，对于那个年纪——7—8岁的儿童来说，（选择正确）很有可能是出于偶然。其他人会看重孩子是否聪明——智力上是否聪明，因为我认为，对于十分优秀的唱诗班而言……孩子是否具有足够的学习能力，意味着他们能否明白你试图传递给他们的更深层的概念。所以，我认为稍微年长一些的孩子，比如那些顶尖的二年级生，你可以像对成年唱诗班歌手那样与他们进行交谈，他们可以理解有关音乐元素、分句、结构以及诸如此类的更复杂的概念……可以这么说，他们也能明白风格的意义。举个例子，如果你想要演唱维特多利亚（Vittoria）的音乐，你甚至无需指示，他们就能进行渐强——因为他们对音乐的风格化内容已经习以为常。但是，对于那些拥有优秀的乐感、可爱的嗓音，但不太聪明的孩子来说，就很难做到了。那些孩子需要更多的训练。（Choir director, interview 1）

[1] 这一项目获得英国学会小额赠款计划的资助，2004—2005，Mills, J. & Barrett, M. S. *Music as everyday life: a case study of learning and life in an English cathedral school.*

[2] 来自学校网站的信息，收集于2009年7月5日。学校网址此处未有收录，是为了出版的缘故而有意抹去学校的具体信息。

就唱诗班指挥看来，将音乐潜力界定为"耳朵的好坏"或演唱的音域，是一种"非常古老的测试"方法。

> 我使用过最有效的方法，就是让他们重复我在钢琴上弹出的音符。我只告诉他们来玩一个游戏，然后，我不断提高音符的高度，当然，他们中很多人都意识不到自己能够唱出这么高的音，所以他们认为这游戏非常有趣。我们一起咯咯笑着，然后我突然弹出一个低音，而那些在我看来耳朵很好的孩子就能直接唱准这个低音。而那些耳朵不太灵敏的孩子就会跑调，因为他们以为音高还将继续往上，所以，我实际上是给他们挖了个陷阱。还有个方法也非常有效，我让孩子们从三个音符中挑选出音高居中的音符，这项能力能够通过学习获得，有些孩子也受过专门的训练。（Choir director, interview 1）

学校音乐教师对遴选过程中重点考察的音乐元素进行了详细的说明，其中包括音域、音高、节奏以及基本的音乐能力（潜力）：

> 我们看重的是一系列的能力。首先，最重要的毫无疑问是音域。如果一个孩子没能掌握头声发声方法，我就会比较警惕，因为这项能力取决于孩子的年纪，所以，考虑要素之一在于音域。其次，我们也会考察孩子的耳朵，通过听觉测试，孩子们需要准确发出随机呈现的音符音高，所有音符都用键盘演奏而且是在他们音域范围之内。考核内容包括唱出两个音符之中较低的一个，还有在三个音符中找出音高居中的一个——这项考试较前者而言更为困难。合唱团的指挥也会演奏一些音群或不协和音程。此外，孩子们还需演唱音阶，以测试他们是否能够从低到高地连接他们的声音。如果有所准备的话，可以演奏一件乐器，不过这项能力不太重要，因为有些孩子还很年幼。我们并不会基于孩子演奏乐器的能力来给予评判，但是，这项能力也很有用，如果他们已经在音乐学习上起步，那么，我们就很清楚我们将来的作为。考核内容还有节奏和节奏测试。他们需要回应我们给出的节奏以及其他一些东西，随着测试进行，内容会越来越难；此外，他们还需要演唱事先准备好的歌曲。这一项往往会较早进行，而孩子们都会选择一些熟悉的内容，通常是一些赞美诗，而指挥会将歌曲进行移调，以测验孩子们能否适应；或者为歌曲加上一个声部，对孩子们进行一些干扰，看看他们能否保持自己的音调，还是完全依赖于钢琴伴奏。所以，音高、节奏感以及一般的音乐能力就是我们所要考核的内容。（Music teacher, interview 2）

当要考察参试者的智力水平时，会举行一系列的推理测验。然而，随着唱诗班招聘难度日渐增加，很多情况下，对智力水平的重视明显超过了对音乐潜能的考虑。正如音乐教师所提到的：

有段时间，能够成为唱诗班歌手对于父母来说极具吸引力，所以，申请者远远多过于我们的需求，我们不得不设立一个基准线——智力测验不足 125 分的孩子不能加入唱诗班。然而，我们现在却不能这么做了。（Music teacher, interview 2）

遴选过程同样也会考察孩子们的社交能力，以及"自给自足"的能力。对于这方面的能力，音乐教师谈道：

在遴选过程中，孩子们需要在此过夜，以此观察他们能否照顾自己。我们会有监护人在场，但是孩子们也需要能够自己照看自己；他们需要自己刷牙、更衣、将待洗衣物放入箱中，所有此类有关自给自足的事情。这一过程，也在考察他们如何与教室中其他孩子共处一段时间。我认为这是一件困难的事情。我想说，我们的确在遴选中遇到过一些与众不同的孩子……很明显，我们必须考虑，他们将来如何与同一团体中个性不同的孩子相处，必须设想将来宿舍中会发生的事情，因为，他们将来会在一个非常亲密的环境中相处，他们需要和其他孩子和睦相处、互相理解，需要对其他孩子拥有同情心或同理心。简单来说，我们必须考虑他们对其他孩子的反应。（Music teacher, interview 2）

经历一系列的考试，以及在合唱学校中度过为其两天的遴选，对于这些未来的歌手而言，算是唱诗班生活的"提前体验"。一位教堂管风琴学者对唱诗班歌手所需要的品质进行了总结，他认为：

一系列的智能、天生的音乐能力、热情、奉献精神、团队精神……而他们来这里之前是否拥有音乐经历，并不重要……哪怕他们之前耳朵不够灵敏，他们也能很快地学会这项技能……大约一年之后，几乎就分辨不出他们在来此之前是否学过音乐。（Organ scholar interview, visit 1）

加 入 唱 诗 班

唱诗班歌手家庭的奉献精神与承诺是至关重要的，这种精神对歌手及其家庭来说具有约束作用，使其与学校、教堂、教区以及更广阔的社区形成了一种主要的社会契约关系。在一所教堂学校里，唱诗班歌手招募网站上，有关歌手的职责以及教堂对他们的期望的注意事项中，很早即明确了这种承诺：

唱诗班歌手的职责比其他学校和社会活动更为重要。所以，对于唱诗班歌手本人及其家庭来说，需要完成一项承诺。只有在唱诗班假期期间，成员才能放假回家。家长需要提前做好准备，他们的孩子来到教堂之后，在学习期间，必须履行所有的职责，

包括圣周、复活节、米迦勒节前后，以及圣诞节在内的所有节庆。

唱诗班歌手同时需要参加每年8月举行的三个著名的唱诗班节，节日在格洛斯特、赫里福、伍斯特三地轮流举行。除此之外，他们还需不时参加特殊的主教和公民服务、电台电视表演，以及婚礼和葬礼演出。

我们会尽全力确保学生只在极其特殊的情况下缺席学校课程，相应地，唱诗班歌手也应尽可能全情参与学校的活动，例如戏剧表演和运动。学校与教堂的关系非常密切，但也很复杂，这份关系将由一位唱诗班歌手辅导员予以管理，辅导员在国王学校与教堂中都担任职位。（King's School, 2009b）

显然，如上所述，成为唱诗班歌手将会对"正常的"家庭生活造成极大的干扰，歌手需要提前安排大量的时间以完成职责，或许还会对学校及其教育造成困扰。我不禁感到疑惑，"为什么这些孩子及其家庭选择承担唱诗班歌手的生活？"在我对家长、孩子们、学校人员（包括校长、教师、寄宿家庭的房主与监护人）以及教堂工作人员（包括唱诗班指挥、管风琴家以及管风琴学者）进行采访过程中，我得到了一些理由。这些理由包囊甚广，可能出于未来的唱诗班歌手本人的进取心，他人对其潜力的认可（通常来自于某位音乐教师的认可），也有可能是为了延续家族传统，或者是为了得到某所质量受到肯定的预科学校[①]教育的资助（占全额住宿费的60%），还有人为了获得某些音乐奖项，以便将来有望进入英国几所重要的公立学校，如伊顿（Eton）、拉格比（Rugby）、什鲁斯伯里（Shrewsbury）、惠灵顿（Wellington）或温彻斯特（Winchester）。[②]

上面提到的原因是男孩们加入唱诗班的首要因素，但即便如此，每个人的叙述中仍然存在一些共同之处，那就是男孩们对音乐的热爱与热情，他们家庭环境中对音乐的明确重视，父母或其他家庭成员之中至少有一人积极参与音乐活动之中。

男孩的进取心

浩二（Koji[③]）的母亲认为，她的儿子之所以能够得到教堂唱诗班的录取，原因有三：他热爱唱歌，他本人（自发地）想要成为寄宿生，以及母亲对他钢琴演奏的鼓励。然而，在叙述儿子与唱诗班的不解之缘时，浩二的母亲有所保留，当她坦承寄宿生活中的困难，以及教堂要求他们做出的承诺。教堂在很早的时候就告知了男孩们以后在礼拜活动中应尽的职责：

我的儿子，他热爱歌唱。当他在上一所学校时，他举办了一场音乐会，他让每个

① 一般情况下，预科学校包含从预备学校到8年级的教学年限。

② 信息收集于2009年7月5日，通过个案研究学校的网站获得。基于研究的目的，学校信息暂不公布。

③ 此处及后文所有人名均为化名。

观众都笑了起来，因为他看上去那么渴望歌唱。平时他常常对自己唱歌，同样也让人愉悦，因为他看上去那么快乐……浩二坚持参加声乐测试，他说："我想成为一名寄宿生，不是唱诗班歌手，而是寄宿生。"虽然他精神上还是个孩子，但他的精神并不属于父母，而是属于他自己，所以我不能阻止他。之后，有人为他提供了一个地点，他打算改变他的主意，但我说了"不"……我不知道他那么喜欢寄宿生活……他们都很有天分，但是也会做出一些牺牲。他们看上去那么渴望歌唱。他们已经对社会做出了贡献。他们为礼拜服务。他们或许还未意识到这一点，但他们的确参与了礼拜仪式。或许，这种仪式的质量还不错。这是一个伟大的学科……就像是冥想一般，他们需要入座……唱诗班并不是某种炫耀。（Mother interview，visit 2）

菲利普（Philip）的母亲是一位音乐教师（另一个有 20 个男孩的唱诗班中，也有 2 个孩子的母亲是音乐教师），她同样提到了自己的儿子对歌唱的热爱，她如此形容自己的儿子："在可以说话之前，已对歌唱抱有热情。"她形容自己的儿子仿佛"通电的电线"那般生龙活虎，她也"认为唱诗班的生活能够让他充实"。菲利普在三年级的时候开始了教堂学校的生活，在此之前就读的学校中，几乎没有音乐的存在；很快，菲利普通过了声乐测验，被教堂学校的音乐教师选为唱诗班的候选成员。菲利普的母亲如此形容音乐：

（音乐）是他的热情。在车上有一张唱诗班的 CD，每个星期天的早上，尽管他已经连续演唱了 4 个小时，但是在回家的路上，他仍然跟着 CD 唱个不停。他坐在车的后座上会大喊："妈妈，重放一遍，我在学习这首歌，重放一遍。"（Mother interview，visit 2）

尽管菲利普的母亲意识到儿子对音乐的热爱，以及对唱诗班的承诺，但她仍然觉得，（9 岁大的）儿子正式成为唱诗班歌手的第一年充满了"苦与乐"。她说：

在一年之后，他终于明白，他不仅是一个唱诗班歌手，同时也是一位音乐学者——他做到了来这里最想做的事情，也就是歌唱。上周日，在礼拜仪式之后，他对我说："那段音乐太美了，让我全身颤抖——所以我很担心我会出错。"

唱诗班仿佛就是全部：你必须为它做出牺牲。在回家的路上，我们一直不停地听着磁带，我忍不住想——你就不能歇会儿吗？夹在工作压力、学术工作、音乐学术和唱诗班工作之间，我感觉精疲力尽。而且，他不能做更多运动，这一点也让我困扰……但我必须承认，他爱这种音乐的规范，享受与大人们一起歌唱。他了解唱诗班中的每个人，每个人都是他的朋友，他说："如果我变成这些大人中的一员，你难道不会为我骄傲吗？"（Mother interview，visit 2）

山姆（Sam）的母亲在叙述儿子早期与音乐打交道的过程中，也提到儿子对演唱明显的

"热情"。"在他会说话之前，就已经能唱歌了。"她说：

> 在他 1 岁时——听到贝多芬和莫扎特的音乐时，他能跟着唱。因为唱歌，他在第一所学校里被人欺负。每当他感觉到压力时，他也总是唱歌。在他 6 岁时，音乐教师建议他参加声乐测试。所以我们让他在三年级的时候加入教堂学校，并且为此付费。（在教堂学校的）第一年（在经济上）几乎让我们完蛋。在他 8 岁就读四年级时，他成为了实习生。他很享受这一点，尽管为了跟上学生的进度，他必须非常努力地学习。（Mother interview, visit 2）

山姆的母亲同样提到儿子离开家庭并加入唱诗班后给自己带来的情绪压力，她说："我从未参加过多少次晚祷，因为直到现在，我还不能接受山姆离开我而前往寄宿宿舍（的事实）。"当然，山姆妈妈也承认会有其他因素能够缓和这种情绪上的压力，比如看到自己的儿子对唱诗班抱有极高的热情与奉献精神。

> 他收获了自信、知识与洞察力。这种生活也让他更加独立。当他与其他歌手产生了矛盾，现在他也能以更加成熟的方式去处理。当他在过去的学校与孩子们在一起时，他说话几乎像个大人。当他向我们提起一周中他做了些什么，还有音乐，他唱了一段旋律，让我们极为激动。比起以前，他更喜欢唱歌了。当他生病时，他会说："我让唱诗班失望了。"他不再只想到自己，而是把自己视为集体的一员。他这样描述他唱歌时的感受——"你能感觉一个肿块，从你的胃里慢慢升起到胸口，然后，你脖子后面的毛发全都立了起来。"他非常喜欢星期六学校——甚至包括那些理论，他也喜欢跟管弦乐团的成员一起玩耍。回家路上，他会播放《赞美之歌》（Songs of praise）的磁带，然后一路跟着唱。我至今不敢相信他加入了唱诗班，而且适应得很好。他与周围的人一样，喜欢音乐，喜欢歌唱，不是一件奇怪的事。（Mother interview, visit 2）

尤其对山姆和菲利普而言，参与音乐实践的社群——唱诗班，成为"集体中的一份子"，对于他们参加唱诗班，履行自己的承诺来说，起到了重要的作用。

受到他人认可的演唱潜力

在很多时候，家长、教师、朋友或其他家庭成员发现儿童有唱歌的偏好，或者对音乐明显的喜爱，就会建议男孩参与声乐测试（如前文中山姆的例子）。爱德华（Edward）在 3 岁半，刚进入幼儿园时，就加入了教堂学校。如他父亲所说，来自音乐教师的学校报告中，建议 7 岁半的爱德华参加声乐测试，继而为他在唱诗班中提供一个位置。爱德华的家族都十分热爱音乐，父母都加入了唱诗班，并参与业余的音乐创作，所以，进入唱诗班对他来说是"自然而然的"，尽管，他的父亲这么说道："费用是一个问题，奖学金也是一个问题。"对于

爱德华，他父亲评价道："总的来说，他很喜欢成为寄宿生，加入小小的俱乐部。在唱诗班中，他是唯一一个小孩子，仿佛有了 20 个大哥哥。"（Father interview, visit 2）

乔纳森（Jonathon）的故事与爱德华颇为相似，他的家人也很推崇并且从事音乐活动，很早即推荐他参加声乐测试。当他以走读生的身份进入教堂学校时，学校音乐教师又旧话重提（Mother interview, visit 2）。

汤姆（Tom）的父亲认为，他的儿子进入唱诗班，是出于一些音乐之外的原因，也是因为这些原因让一个孩子愿意成为唱诗班歌手。他特别强调了他的孩子在成为唱诗班歌手的前期发生的一些改变：

> 5 岁时，他进入了州立系统的学校，并且短期参与了一个当地唱诗班。他常常唱歌，我的妻子也非常具有乐感，而我的兄弟以音乐为业。汤姆曾经学了 18 个月的钢琴，到了 9 岁时——在 2005 年的 9 月，他成为了唱诗班歌手。他非常高兴。他是唱诗班中最年轻、个头最小的孩子。看上去他非常享受歌唱的环境，团队的生活，迫不及待地想成为全职的唱诗班歌手。对他来说，前往寄宿学校还有一些哈利·波特的效应存在。他的钢琴与大提琴技术也突飞猛进。我们唯一的遗憾就是他周末不能在家。他很快变得成熟，已经和两个月前刚刚来到这里时的小孩子完全不一样了。

采访进行到此时，汤姆的父亲不得不停下，拭去眼泪：

> 他已经远远超过过去学校里的同龄人。我们第二个孩子也去了那里。我不知道每个星期面对空荡荡的房子我们应该怎么办。（Father interview, visit 2）

延续家族传统

作为一项拥有悠久历史的传统，我们无需奇怪，许多年轻的男孩成为唱诗班歌手，从某种角度来说是为了延续家族传统。当八年级的唱诗班歌手罗伯特（Robert）回忆是谁决定他参加遴选，加入唱诗班时，说道：

> 这个决定是由我全家——真正意义上的全家人做出的。我的叔叔们是唱诗班歌手，我的父亲是达拉莫大教堂的唱诗班歌手，他们的父亲也是歌手……所以，大家认为，"如果罗伯特也成为唱诗班歌手，难道不是很好吗？"（Robert interview, visit 2）

在威廉（William）的叙述当中，延续家族传统也是他成为唱诗班歌手的重要原因：

> 我父亲是利奇菲尔德的唱诗班歌手，他也希望我能加入唱诗班，于是我开始尝试，在索尔茨伯利你可以担当一日唱诗班歌手。我试过索尔茨伯利，但失败了，于是我又去

利奇菲尔德和教堂学校（本次研究开展的学校）进行尝试。这两个地方我都获得了成功，最后我选择了教堂学校，因为它离我家更近。（William, boys' group interview, visit 1）

对于一些孩子来说，寻找成为唱诗班歌手之地，是整个家族的"追求"。一个八年级的男孩如此描述他母亲的寻觅：

我去过威斯敏斯特教堂，但没能成功，所以第二天我又去了伊利，但他们让我来到这里。我对此有很多看法，所以再次向我母亲表示（想要到这里来）。

保证现在和将来的教育优势

如果要问是什么促成一个孩子参加声乐测试，随后，让一个家庭愿意为了培养唱诗班歌手而做出承诺，唱诗班负责人认为，首先应该归根于音乐教师、教区牧师或唱诗班指挥对孩子早期"潜力"的认可，以及这些人对男孩加入唱诗班学校的建议。接着，负责人指出了在这样的环境中人们所面临的困境与机遇：

时常会有这样的情况，约翰尼（Johnny）上钢琴课或类似的课程时，音乐教师说："你没发现他特别有音乐天赋吗？"或者在另一种情况下——孩子一直在当地小学就读，家长从未想过花钱让孩子去私立学校。这根本不算是个问题，只会让全家人陷入麻烦之中，因为他们会想："我们能培养出一个天才吗？要么我们还是坚持去当地的学校，然后在某郡找一所星期六上午的学校……或者，我们试着将他送入那种特殊人才音乐教育或者之类的学校去？"所以，家长会作一番调查，之后发现，如果让孩子学音乐，他们能够省去私立学校60%的费用，除此之外别无他法。所以，孩子的音乐学习自此开始。

还有另一种可能，一个家庭常常前往教堂，小男孩与教区教堂唱诗班的牧师或指挥相遇，然后后者说："他真的非常非常好——你们有没有想过让他进入唱诗班学校？"对于这些人而言，尤其是那些时刻为孩子考虑私立教育问题的人，已经考虑到了下一阶段的问题。津贴对他们来说更为珍贵，因为所有的男孩，包括那些我曾与你谈到过的——唱诗班中最优秀的男孩，全都享有他们接下来想要前往的学校发给的顶级音乐奖学金。他们的家长与校长之间显然已经达成了共识，对于这些孩子来说，什么样的学校才最为适合。这些奖学金占到了私立学校费用的50%，有些时候还会更多。我认识一位前任唱诗班歌手，后来前往一所非常昂贵的私立学校，学校中的音乐系也是出类拔萃的。但是，歌手所获得的奖学金几乎为他支付了所有的教学费用。现在，如果你前往一所私立高中，一年需要支付的费用大约为两万英镑，学校学制为五年，也就是说，需要支付十万英镑。学习音乐，对于那些本来无望进入这种学校的家庭打开

了机遇之门。不管这些家庭怎么想，这对他们来说的确是一种机遇。（Choir director，interview 2，visit 2）

这一问题对男孩们来说并非没有任何影响，到了八年级，他们所有人都会参加奖学金考试。在与一群即将离校的八年级男孩的对话中，下列交谈可以说明这一问题：

玛格丽特（Margaret）：好吧，阿利斯泰尔，对你来说，来到这里意味着什么？

阿利斯泰尔（Alistair）：意味着非常好的教育，我在音乐才能上迈出了一大步，而且我很喜欢在这里交新朋友，与他们交谈。

戴维（Davey）：来这里能够帮助我们获得音乐奖学金。

对一些年龄更小的男孩来说，奖学金所提供的支持，以及付给唱诗班歌手的报酬具有很强的吸引力。这一点，在一名七年级学生的身上体现得尤为明显：

起初我并不想加入唱诗班，后来我母亲告诉我酬金的事，所以我就想要来了。她为我安排了面试，然后我成功地通过了。（Group interview，visit 1）

尽管将加入教堂唱诗班当作实现其他人生目标（例如有助于将来进入精英学校）的渠道，并不是所有父母或男孩们选择进入唱诗班的主要原因，但是，教堂唱诗班毕业生的记录载明，那些获得优秀学校奖学金和助学金的人往往认为唱诗班的经历至关重要，这一点在唱诗班学校以及其他教堂学校的推介材料中也占有重要地位。对资金的考虑可能不会是选择成为唱诗班歌手最主要的动机，但是，这一点在众人心目中也的确是一个因素，正如学校校长所述：

我认为，他们（父母）往往对自己儿子的前程雄心勃勃，在他们眼中教堂唱诗班是最好的……所以，他们会想让自己的儿子进入最好的地方。但是，我也很清楚地认识到，我们的父母可能不像典型的（特指公立学校孩子的）父母那么富有。为了让孩子接受独立的教育，他们中的大多数人可能做出了相当大的牺牲。从这个方面来看，成为唱诗班歌手可能会对这些父母有所帮助，尽管寄宿费用比一般走读学校会高，但是，学校会在相当大的程度上资助每一个唱诗班歌手。（Headmaster interview，visit 1）

抛开每位将来的唱诗班歌手个人进取心的驱动，他人对其潜力的认可，延续家族传统，以及对现在和将来教育优势的保证等原因不谈，每位加入唱诗班的男孩都能得到"顶尖的训练资源"（Ericsson et al.，2005，p.287）和"发展优势"。进入唱诗班的男孩的记录之中，很少提到某人具有特殊的"天赋"或是天才，更多的是提及他们对音乐的享受，具备"聆听"的能力，而且能够理智地参与各类活动，融入周围环境。

服务的承诺

以唱诗班歌手为业，意味着过上了一种对教堂负有服务责任的生活，在此情况下，每年假期，唱诗班歌手都需要周游全国或者全世界举行公开音乐会。每一学年，从周一到周五，唱诗班歌手需要寄宿学校，不能回家；到了周末，还有星期六的上午音乐学校（每四周中有三周时间如此）；除此之外，所有基督教年历上的重要时间，例如复活节和圣诞节，唱诗班歌手都有活动。有时周末学生可以得到短期离校许可，他们在周五晚上离开，但是需要于周六下午 4:30 前返校，以准备晚上 6:00 开始的晚祷，以及星期天轮番举行的晨祷、圣餐和晚祷仪式。对于那些住得离校很远的男孩，利用短期离校许可与家人团聚似乎不太可能。在这种情况下，唱诗班歌手的家人不得不学会调整所有家庭聚会与仪式的时间。一位"老男孩"（曾经的唱诗班歌手）有两个孩子，一儿一女，在不同的教堂学校担任唱诗班歌手，他向我描述了他们家的圣诞节仪式。每一年，他和他的妻子分别去两所教堂学校陪伴女儿和儿子，下一年则进行交换。他们需要开车经过相当长的一段距离，圣诞前夜在民宿中度过，圣诞节当天则在孩子们唱歌的教堂里和附近度过。这一家人真正的圣诞节于 25 日晚上开始，父母两人各接上一个孩子，开车跨越整个国家，最终回到自己家里，才能正式开始庆祝。

每 日 流 程

从星期一到星期五，寄宿家庭中的唱诗班歌手每天的日程从早上 6:45 开始，被闹钟叫醒之后沐浴、穿衣，7:00 开始早餐。早餐时间为 15 分钟，之后有 5 分钟时间清洁牙齿，每日两次器乐训练时间之一，于早晨 7:20 开启。每个男孩都需要学习两门乐器，其中之一须为钢琴。每天练习乐器的时间和种类安排在学期开始时即已确定，以保证每个男孩每天都有钢琴可练。到了 7:50，乐器被收走，男孩们整理好自己的东西，用 8 分钟的时间走到教堂的排练厅，开始每日两次的合唱练习之一。

晨练：学习与教学策略

晨练为一小时，由唱诗班指挥带领，在正式开始演唱曲目之前，会有一个简短的开嗓练习。这个唱诗班因其演唱早期的教堂音乐而闻名——"在我们这里，没有维多利亚时代的战马"（headmaster interview, visit 1），接下来，孩子们会迅速练习所有曲目，包括教堂礼拜仪式、音乐会、巡演以及为唱诗班表演档案录制所用的曲目。在 55 分钟的练习时间里，唱诗班会演唱 12 首不同的曲目，从塔利斯（Tallis）到汤姆金斯（Tomkins），从舒伯特（Schubert）到布里顿（Britten），包括麦斯威尔·戴维斯（Maxwell Davis），以及一些 21 世纪新近出现的作曲家的作品都有涉及。每首作品都不会演唱全曲，唱诗班指挥会带领男孩们

直接演唱作品的关键部分。他向我们稍微解释了一下他的策略："每一天我都会进行几页曲谱的排练，因为他们已经能够记住其中的一半了（经过去年的训练）……我只需要对他们稍加提醒。"在训练中，每当男孩们发现错误就会举起一只手来予以"承认"，按照传统唱诗班歌手训练的方式，指挥会利用某些特定的孩子来进行困难部分的示范表演，以为其他男孩提供自我纠正的机会：

> 很显然，很多时候，我们都可以依靠乔纳森这样的男孩，他极具乐感，大部分时候都非常专注。他可以在第一次演唱时就把所有东西准确演绎出来。很明显，也有很多男孩做不到这一点，你能注意到，虽然排练开始我并没有预先计划，但当来到某一节点时，我就会有所设计地这样去做。我会选择一些在过去 5 分钟左右被我发现唱出一些错误音程的男孩，然后，再选出一名男孩，我知道，这名男孩接下来会有正确的表现。他们也喜欢这样做，因为他们知道我需要依靠他们做出示范。接下来，我会让一个小一些的孩子再做一遍，其他孩子会用心倾听，同时进行学习。所以，你可以确定，每当小哈利或汤姆重复了三次之后，每个人都能学会正确的演唱方法。（Choir director interview, visit 3）

面对新作品时，其中的一些部分会以练声曲的方式来演唱，唱诗班指挥对孩子们说："我非常喜欢这首歌的曲调与和声。它非常有趣，所以现在我不打算在其中加入歌词。"指挥会就结束部分向男孩们提问，这样唱诗班北侧的男孩就能从前一部分的尾部找到他们开始演唱的音符，也能让他们了解某一特定的乐段在何处开始，为何不能共同演唱。唱诗班在《慈悲经》的第 37 小节处出现了错误，指挥说："很有趣。克里斯蒂安，就你看来，错误出在哪里？""它是一个附点音符，先生。"克里斯蒂安回答说。"很好，我们再来一次……"然后整个唱诗班重新开始那一部分。演唱此部分的时间不到一分钟，他们又迎来了全新的作品："让我们演唱《当大卫听见》。这是汤姆金斯的作品，对吧？让我们来朗读。我记不起去年我们有没有唱过这首了"，指挥这么说道。"哪个聪明的孩子能为我唱一个 C 音？我们从 G 音开始。来吧，让我们打败七年级！"他举起手的同时开了个玩笑，"我的意思是，一个年龄小点的聪明男孩。噢，来吧，哈利，我们来试试。"当哈利试图调整音符时，唱诗班指挥全神贯注地听着，并鼓励他道："再试一次。好孩子，那是个四级音"，他确认了音符的正确音高。

指挥非常温和而幽默。男孩们所有举动指挥都会给予评价，告诉他们意义，使用音乐术语，针对作品或音乐实践，指挥会为大家提供作品的背景知识，让男孩们关注音响与发声的问题。排练的一小时过得很快，还有几分钟，男孩们就会从排练厅后部墙边靠着的一排衣架上取下他们的外衣，预备回学校去，于 9:00 开始一天的学习。

在排练中，刻意训练的元素显而易见，唱诗班指挥着重提高男孩们已有的技能并继续扩展。排练有着清晰的目标，与内在的、切实的表演义务相关。指挥会通过口头表达或音乐上的示范为男孩们提供即时的反馈，在男孩们达到精通状态前，还会给予他们不断重复的机

会（Ericsson et al.，2005，2007）。

校 园 生 活

学校中的日子漫长而且忙碌，唱诗班歌手不断在教室里进进出出，参加他们每周的钢琴与其他器乐课程，完成第二门乐器的练习后，就到了下午4:30。短暂休息，"喝点饮料，吃点三明治、饼干或蛋糕"（matron interview，visit 2），唱诗班歌手于下午4:45步行回到教堂，准备完成教堂的日常礼拜仪式。他们会加入教堂的世俗领唱员一同进行排练，时间为5:00—5:45。在排练中，指挥着重于在教堂原声乐器的伴奏下，找到男人与男孩声音间的平衡，将乐段的开头与结尾处理得更为精确。稍事休息，6:00唱诗班歌手们就会穿上白袈裟，开始晚祷或圣餐仪式（周四晚）。礼拜结束，时间已经是晚上7:00，男孩们回到寄宿家庭吃晚餐（7:10），从7:30开始准备功课，这段时光将持续一个小时。对于孩子们来说，8:30就得熄灯就寝；而年龄稍大一些的则可以看电视、玩游戏直到9:00。尽管在"后半天日程的描述中可能会有一些偏差"（正如寄宿家庭的主人所说），但是鉴于每日课程的要求以及男孩们难以避免的疲惫，大多数情况还是会按事先订好的日程进行活动安排。唯一的变动是在周一和周五，因为这两天男孩们不用进行晚祷，也不用进行下午的排练。到了周日，是一周中最重大的礼拜仪式之日，男孩们可以睡个懒觉直到早上8点，（matron interview，visit 2）以确保他们得到足够的休息，能够应付整日的礼拜仪式。正如一位音乐教师所看到的："这些孩子工作的时间非常长，我认为一周有52个小时。"唱诗班成员本身也没有忘记这一点，正如一个八年级唱诗班歌手所说：

> 有一件事人们往往没有意识到，他们不只是一些小天使。他们工作非常努力，但他们跟其他孩子一样，也会有心情不好的时候，只是他们会选择如常行动。他们与别的孩子完全一样，只不过更加努力。（Chorister interview，visit 3）

校长对于日程安排的作用做出了如下评论：

> 我无法低估这些日常安排与仪式对男孩们的重要性，在我看来，某种意义上如同硬币的两面。孩子们都认为每日的日程让人感觉特别安心，我认为，对于仪式来说，它存在的目的在于让你在某种特定的程序中忘记自我，而孩子们离这一境界仅一步之遥。我希望这些唱诗班歌手能够再一次体会到这种感觉，或许他们同年龄段的其他孩子无法以相同的方式获得这种感受。（Headmaster interview，visit 1）

对校长而言，正是每日的日程安排以及高度结构化的时间表让一切产生了意义，唱诗班可以从中找到自己的"杰出之处"：

我认为，唱诗班指挥之所以能做到如今的水准，是因为歌手们都是寄宿生，因为他们就在此地。他们全情投入于教堂高要求的礼拜仪式之中，与众人一起生活、玩耍、歌唱——日复一日，一起度过超长的学时——我认为，这就是指挥将所有事从"非常好"变为"杰出"的关键所在。（Headmaster interview, visit 1）

练习的不同维度

练习量

据文献中所述，进行十年或一万个小时深思熟虑的刻意练习，可以使人发展出某领域的专长（Ericsson & Crutcher, 1990），尽管，在不同音乐流派与乐器之间，众人公认培养出专长所需的时间是不同的。在校期间，每周之中，唱诗班歌手大约用 11 小时进行唱诗班练习，3 小时练习钢琴，3 小时练习其他乐器，每周演唱 4 次晚祷歌曲，2 次演唱圣餐歌曲，还会进行 1 次晨祷（演奏音乐的时间约为 3 小时）。除去这些练习之外，唱诗班歌手还需参加其他排练，例如为巡演和学期外音乐会进行的排练。保守估计，每个男孩每周需要演唱 14 小时，一学年中有 35 周时间如此，从四年级到八年级，每个男孩参加唱诗班排练的时间超过 2450 个小时。此外，每个男孩每周需要练习 6 小时乐器，一年中大概有 40 周如此，假期也不会停止练习，那么从四年级到八年级共计超过 1200 个小时。总而言之，到 13 岁时，这些男孩进行练习的时间，可以超过前面报告中所述获取专长的时间的三分之一。

刻意练习

除去这些男孩练习的时间量不提，很明显，在此环境中，他们的练习均是刻意为之、高度结构化，而且得到密切监控。唱诗班指挥引导的晨间排练会刻意关注音乐的方方面面，而且歌手的表演需要高度专注与深思。在排练中，很少有机会将一首作品从头唱到尾。这种练习方式或许跟学校体育教师的训练方式有相同之处：

> 我认为，问题之一非常常见，就是来自时间的压力。所以，你只有 20 分钟或半小时，你必须高度利用这段时间，让其发挥作用。这就好像当我训练某种体育项目时一样。过去，理论上来讲我们都会进行 3 小时的指导，但我从不相信这一套，很多人现在也不会这么做。我们一般只用一半的时间，然后，让这段时间变得相当充实——全神贯注、获得高质量，而不是靠大量时间堆积。毕竟站在那里无所事事毫无用处。（Teacher interview, visit 1）

唱诗班中的重要人物，如教堂管风琴师，常常会向歌手们示范如何进行精心计划、有策略的练习——当唱诗班歌手来到教堂时，就能听到管风琴师练习，此外，校长也会给予示范。后者曾经是一位唱诗班歌手与管风琴师，在他示范如何有目的地进行刻意练习时，他说：

这纯属偶然——我练习管风琴的地点在学校的入口大厅，而非某个房间……在每天放学时，男孩们不断从我身边经过，看我练习，我并不认为这是件坏事——让他们看见，我并不能立刻坐下、流畅地演奏；恰恰相反，我跟他们一样，也需要把困难的部分拆开练习，然后再重新拼凑在一起。（Headmaster interview, visit 1）

每天在唱诗班排练中，无论是在练习室或教堂中，男孩们还能看到更多练习的榜样。在练习室里，资历较浅的男孩会站在经验更为丰富的伙伴身边；在教堂中，世俗领唱员则是男孩们学习如何练习的另一个榜样。重要的是，在排练时，男孩们的演唱练习能够得到精密的监控，他们个人的器乐练习也是如此，学校的工作人员，包括音乐教师、校长、舍监或是寄宿家庭的主人，都会以各种方法监督他们练习。除去舍监之外，上述所有人都拥有丰富的音乐经验，他们给予男孩们的反馈能够使他们得到音乐上的启迪、关注与鼓励。所以，这些男孩早早拥有了精心设计、有策略的练习的习惯与方法。

演出练习

在教堂唱诗班中，歌手很早就能拥有演出经验。这份经验的独特之处可能在于，这些歌手接触演出时的年纪非常小，他们可能还不具备特定水平的表演能力，但是他们置身的表演环境以及参与的表演实践非常典型，其中的表演行为远远超出个体现有的能力水平。唱诗班指挥指出，6岁是"关键的一年"，他说：

6岁时，孩子们可能会开始感觉有些困难，现在唱诗班中有3个6岁的男孩……这一年刚开始时的确是个难题，因为这些孩子不是从幼儿起步，而是被希望快速跟上，渗透学习，进而成为与众不同的人。（Choir director interview, visit 2）

有些年纪更小、资历更浅的男孩可能会觉得表演实践非常困难，正如我第一次来到唱诗班时所看到的，但在表演中，他们也被认可为"合格的外围参与者"。（Lave & Wenger, 2002）他们能够和唱诗班一起参与每次礼拜仪式，得到年长的男孩的指导和唱诗班指挥的鼓励，开始真正从事社区的活动。

环 境 的 支 持

示范与同行指导

在唱诗班歌手的教学与学习经验中，示范与同行指导属于关键要素。每天唱诗班歌手都能接触到大量音乐实践上的榜样。较为年长、资历更深的唱诗班歌手能为实习生与年幼的孩子展现唱诗班训练与服务的流程，同时也在发声、读谱、诠释音乐和表演排练中为他们做出了明确的示范。正如一位管风琴学者观察到的，"年幼的唱诗班歌手的确在向前辈们

学习——这种情况只在团队环境中才有可能发生，所以，前辈为后辈树立良好的榜样是非常重要的。"（organ scholar interview，visit 1）同行指导同样也是唱诗班的一项重要学习策略，一位教堂管风琴师对此评论道："我认为，年长的孩子帮助年幼的孩子是十分明智的，能在这里营造出一种家庭的氛围。"（cathedral organist interview，visit 2）

为了在唱诗班中构建同行指导的氛围，每一位年纪稍长的歌手总会与一个较小的孩子结对，希望他们能从"各种小事上"帮助到年幼的孩子，"例如为小弟弟翻到正确的页码，帮助他找到音乐行进的位置。"（chorister interview，visit 3）这项任务在罗布（Rob）心目中尤为重要，他是一个八年级的唱诗班歌手，他说："我认为，如果你想成为一名唱诗班歌手，仅仅歌唱得好是不够的；你需要善于照顾他人、充满责任感、能够代表整个唱诗班，而非只在意个人所得。"（chorister individual interview，visit 3）。

所有唱诗班歌手，每周有 5 天时间与教堂唱诗班中的世俗领唱员（富有经验的成年男子歌手）共事。此外，与音乐会中的管弦乐团成员一起表演、与学校中的音乐教师接触、在器乐课堂上向教师学习以及校长做出的示范，也能为唱诗班歌手提供很多音乐实践上的榜样。校长不仅会在日常管风琴联系中为唱诗班歌手做出技巧上的示范，同时，偶尔他也会在唱诗班中演唱。这种经验，在校长看来，"对于孩子们是一堂完美的课程，我跟他们一样，也必须仔细观察、聆听、服从指挥的要求。"（headmaster interview，visit 2）

独立性与自主性

唱诗班歌手每天与每周的安排，能够让孩子们逐渐学会时间管理、自律与自主。当与学校一位教师探讨唱诗班歌手学习自我规划与时间管理时，教师这么说道：

> 他们每天的时间表非常紧凑，仿佛是在接受某种强化训练。所以，你可以这么认为，当他们拥有的时间非常少，他们就会尽量让这段时间发挥出更高的价值……举例来说，做作业时他们说："我做完了。"我会告诉他们："好的，现在你坐那儿，再读 20 分钟书吧。"他们会说："好的，最后十分钟我能去电脑房吗？"或者"我做好准备之后能够去看'辛普森一家'（The Simpsons）吗？"重要的不是他们做了什么，而是他们能够成为良好的榜样，这才是关键所在。（Teacher interview，visit 1）

一个年长的唱诗班歌手，就唱诗班指挥教学风格的转变作出了自己的评论。这位八年级的歌手罗布如此说道：

> 在第一年里，他是你的教师；而以后的学习中，他便不再是教师了……他让你变得更加独立。他不再教你什么，而是开始对你提出期望，希望你能从过去的时光中学到东西，去使用知识，成为你自己，从你个人的音乐知识中找到你即将要做的事情和你应该做的事情。当你来到八年级，他对你而言，更像是一位顾问，而非教师。（Chorister interview，visit 3）

一名年幼的孩子谈起自己的排练经验时，所说的话略有不同。他这样描述每天的历程：

> 当我们进步有些缓慢的时候，他会告诉我们；他为人真的很好。因为他是个完美主义者，对任何事情都要求尽善尽美，所以……如果我们犯了一些小错，他会把它彻底纠正过来，并不只是改错就可以了，他会把这些事做到完美。我认为（这个方法）非常好。（Chorister interview，year 4，visit 3）

另一个四年级的唱诗班歌手就他在唱诗班里的经历，提出了重复与刻意练习之间的区别，他说："如果你只是不断从头到尾地反复演唱，那么你其实学不到什么东西。所以，他们会特别专注，告诉我们一些困难的音，如何提高自己的演唱质量……然后我们就真的有所进步。"（chorister interview，year 4，visit 3）

唱诗班歌手每天的日程，能够构建起一种独立而自主的生活方式。

家庭的角度

对于唱诗班歌手来说，唱诗班、教堂、学校、寄宿家庭仿佛成为了他们的另一个家庭，而这些新家庭塑造了他们的价值观，承担起父母的职责，支撑他们重视、坚持参与唱诗班，履行自己的义务。在教堂唱诗班学校这样的环境里，对音乐参与的高度重视是不言而喻的，从而也促使很多父母将他们的孩子送入这种环境。唱诗班歌手每天精确安排的时间表可谓是一种父母责任"权威型"风格的代表（McPherson，2009），这种风格从方方面面渗入唱诗班歌手的学习，保证他们所处的环境有条不紊，但同时也允许他们拥有高度自主权，能从环境中获取各种支持。男孩们的音乐实践，无论是在唱诗班里担任歌手，或是在学校里演奏乐器，还有在寄宿家庭里的生活，都拥有严格的时间表，一丝不苟，能够从各类"家人"获得反馈与监督，从而也能为他们提供有效的建议，而这类"家人"包括唱诗班其他歌手、寄宿家庭成员、教堂和学校的教职员工。

总 结 性 评 论

重新回到我们起初的问题：在这种环境中是如何发展出音乐专长的？而其中的关键要素可以在上述文献中提炼出：很早就开始接受高度专注、目标明确的教育，置身的环境能够给予即时、专业的指导与反馈；频繁而精心设计的练习，并得到监督；拥有亲眼观摩的机会，以及在一段相对短期的时间里，能够参与表演，于此同时，能够频繁接触到多样化的专业表演模范；拥有一个有条不紊、给予支持的家庭环境（哪怕孩子们的家庭并非是大多数西方国家中常见的核心家庭），家庭成员能够鼓励、促进孩子的学习。在这种环境下发展专长，最为关键的是能够接触到一系列的正面环境支持（榜样示范、同行支持、发展独立性与自主性、家庭角度），以及恰当的教育（频繁而刻意的练习、表演练习）。重要的是，唱诗班歌手

参与的是一个音乐集体、音乐实践的社群，在其中，个人的音乐目标与抱负有时需要妥协，以维持整个社群的持续运作（服务的承诺），同时也要遵守社群的各种规则与安排（如每日的日程）。

尽管唱诗班歌手的音乐生涯相对较短（通常到青少年开始变声时就走到终点，对于男性来说，约13—14岁），但我们可以推测，在唱诗班环境中形成的价值观、思维习惯以及音乐实践可能会持续影响他们日后的学习与生活。埃里克森（Ericsson）及其同事提醒我们：

> 想要达到表演的真正高度，不能心怀畏惧，同时也欲速则不达。真正的专长需要奋斗、牺牲、忠诚以及常常带来痛苦的自我评价，且无捷径可寻。想要获得专长至少需要花去十年时间，而且必须明智地使用时间，需要进行"刻意地"练习——练习的目标可能会超出你现有的水平和舒适区。你还需要一位见多识广的导师，不只是能够引领你进行刻意训练，还能帮助你学会自我指导。总而言之，如果你想要达到顶尖的表演水平……你必须忘记那些有关天才的传说，这些传说让很多人觉得他们不能使用科学的方法去发展专长。（Ericsson et al., 2007, p.116）

从唱诗班的经验中能够获取什么呢？离开唱诗班之际，男孩们在采访中提到，在与唱诗班共事的多年中，他们获得了团体合作的经验，自信心不断增长，发展了沟通技巧、责任心、奉献精神、决心、纪律性、组织性与独立性。在唱诗班中的经验可谓苦乐参半，这一点得到了许多家长的共鸣。然而，纵观这一切，许多男孩认为对唱诗班以及音乐的奉献精神仍然是最重要的。正如一个八年级学生，在他度过学校中最后一日时说：

> 我只想说，尽管唱诗班也有不少缺点，影响了我的社会生活，但我不会记得这些。我只会记得其中的好事，因为（坏事）并不重要。而且，就我看来，好事远远多于坏事。生活中还是会有一些低落的时刻，不过我不会因此停下脚步……在过去五年中，我成长了许多，也找到了自己在学校中的位置，音乐成为了我的一部分……过去三年我所做的事情，在我身上留下了印记。目前，音乐对我来说，已是我的全部。这就是为什么，离开唱诗班对我来说特别困难，因为它对我意义重大。（Chorister interview, visit 1）

布鲁纳（Bruner，1996）曾说，参与一种文化体系涉及"宏观"与"微观"的角度，也就是说，考虑到"价值观、思想、交流、义务、机遇与权力的体系"（p.11），以及个体适应这一体系的方式，他们参与体系的"代价"是什么，以及他们理想中的收获。教堂唱诗班作为一种文化体系，提供了获取早期音乐专长的渠道。在唱诗班歌手离开之际的访谈中，我们可以清楚地看到，想要走上获取专长之路，需要个体与体系中的价值观与框架协同合作，权衡个人的付出与收获。从文化主义者的角度来看，这一进程可能是双方互构的，唱诗班歌手在参与此种环境时产生了改变，反过来也对唱诗班的文化体系的改变与延续做出了贡献。

参 考 文 献

Barone, T. (2001). *Touching eternity: the enduring outcomes of teaching*. New York: Peter Lang.

Barrett, M. S. (2005a). Musical communication and children's communities of musical practice. In D. Miell, R. MacDonald & D. Hargreaves (Eds.), *Musical communication* (pp. 261–80). Oxford: Oxford University Press.

Barrett, M. S. (2005b). Children's communities of musical practice: some socio-cultural implications of a systems view of creativity in music education. In D. J. Elliott (Ed.), *Praxial music education: reflections and dialogues* (pp. 177–95). New York: Oxford University Press.

Barrett, M. S., & Mills, J. (2009). The inter-reflexive possibilities of dual observations: an account from and through experience. *International Journal of Qualitative Studies in Education*, 22(4), 417–30.

Bloom, B. S. (1985). Generalizations about talent development. In B. S. Bloom (Ed.), *Developing talent in young people* (pp. 507–49). New York: Ballentine.

Borgerding, T. M. (2006). Imagining the sacred body: choirboys, their voices, and Corpus Christi in Early modern Seville. In S. Boynton & R.-M. Kok (Eds.), *Musical childhoods and the cultures of youth* (pp. 25–48). Middletown: Wesleyan University Press.

Boynton, S., & Cochelin, I. (2006). The sociomusical role of child oblates at the Abbey of Cluny in the eleventh century. In S. Boynton & R.-M. Kok (Eds.), *Musical childhoods and the cultures of youth* (pp. 3–24). Middletown: Wesleyan University Press.

Bruner, J. (1996). *The culture of education*. Cambridge, MA: Harvard University Press.

Chi, M. T. H. (2006). Two approaches to the study of experts' characteristics. In K. A. Ericsson, N. Charness, P. J. Feltovich & R. R. Hoffman (Eds.), *Cambridge handbook of expertise and expert performance* (pp. 21–30). New York: Cambridge University Press.

Clandinin, D. J. (2006). Narrative inquiry: a methodology for studying lived experience. *Research Studies in Music Education*, 27, 44–54.

Clandinin, D. J., & Connelly, F. M. (2000). *Narrative inquiry: experience and story in qualitative research*. San Francisco: Jossey-Bass.

Creech, A., Papageorgi, I., Duffy, C. Morton, F., Hadden, E., Potter, J., et al. (2008). Investigating musical performance: commonality and diversity among classical and non-classical musicians. *Music Education Research*, 10(2), 215–34.

Csikszentmihalyi, M., & Csikszentmihalyi, I. (1993). Family influences on the development of giftedness. In G. R. Bock & K. Ackril (Eds.), *Ciba Foundation Symposium 178: the origins and development of high ability* (pp. 187–286). Chichester: Wiley.

Csikszentmihalyi, M., Rathunde, K., & Whalen, S. (1993). *Talented teenagers: the roots of success or failure*. Cambridge, UK: Cambridge University Press.

Davidson, J. W., Howe, M. J. A., Moore, D. G., & Sloboda, J. A. (1996). The role of parental influences in the development of musical ability. *British Journal of Developmental Psychology*, 14, 399–412.

Doherty, P. (2005). *The beginner's guide to winning the Nobel Prize*. Victoria: Miegunyah Press (MUP).

Ericsson, K. A. (1996). *The road to excellence: the acquisition of expert performance in the arts and sciences, sports and games*. Hillsdale: Erlbaum.

Ericsson, K. A. (2006). An introduction to *Cambridge handbook of expertise and expert performance*: its development, organization, and content. In K. A. Ericsson, N. Charness, P. J. Feltovich & R. R. Hoffman (Eds.), *Cambridge handbook of expertise and expert performance* (pp. 3–19). New York: Cambridge University Press.

Ericsson, K. A., & Crutcher, R. J. (1990). The nature of exceptional performance. In P. B. Baltes, D. L. Featherman & R. M. Lerner (Eds.), *Life-span development and behavior* (Vol. 10, pp. 187–217). Hillsdale: Erlbaum.

Ericsson, K. A., Krampe, R. T., & Tesch-Römer, C. (1993). The role of deliberate practice in the acquisition of expert performance. *Psychological Review*, 100, 363–406.

Ericsson, K. A., Nandagopal, K., & Roring, R. W. (2005). Giftedness viewed from the expert-performance perspective. *Journal for the Education of the Gifted*, 28(3/4), 287–391.

Ericsson, K. A., Prietula, M. J., & Cokely, E. T. (2007). The making of an expert. *Harvard Business Review*, 85(7/8), 115–21.

Gruber, H., Degner, S., & Lehmann, A. C. (2004). Why do some commit themselves in deliberate practice for many years—and so many do not? Understanding the development of professionalism in music. In M. Radovan & N. Dordevic (Eds.), *Current issues in adult learning and motivation* (pp. 222–35). Ljubljana: Slovenian Institute for Adult Education.

Howe, M. J. A. (1990). *The origins of exceptional abilities*. Oxford: Blackwell.

Howe, M. J. A. (1999). *Genius explained*. Cambridge, UK: Cambridge University Press.

Howe, M. J. A., Davidson, J. W., & Sloboda, J. A. (1998). Innate talents: reality or myth? *Behavioural and Brain Sciences*, 21, 399–442.

Jørgensen, H. (1997). Time for practising? Higher level music students' use of time for instrumental practising. In H. Jørgensen & A. C. Lehmann (Eds.), *Does practice make perfect? Current theory and research on instrumental music practice* (pp. 123–39). NHM-publikasjoner 1997:1. Oslo: Norges musikkhøgskole.

Jorgensen, H. (2008). Instrumental practice: quality and quantity. *Finnish Journal of Music*

Education, *11*(1–2), 8–18.

King's School, Gloucester (2009a). Becoming a chorister. Retrieved 5 July 2009 from www.thekingsschool.co.uk/Choristers/Becoming-a-Chorister/

King's School, Gloucester (2009b). Chorister duties. Retrieved 5 July 2009 from www.thekingsschool.co.uk/Senior/Choristers/Chorister-Duties/

Kopiez, R. (1998). Singers are late beginners. Sängerbiographien aus Sicht der Expertiseforschung. Eine Schwachstellenanalyse sängerischer Ausbildungsverläufe. In H. Gembris, R.-D. Kramer & G. Maas (Eds.), *Musikpädagogische Forschungsberichte* (pp. 37–56). Augsburg: Wissner Verlag.

Lave, J., & Wenger, E. (2002). Legitimate peripheral participation in communities of practice. In R. Harrison, F. Reeve, A. Hanson & J. Clarke (Eds.), *Supporting lifelong learning*, Vol. 1: *Perspectives on learning* (pp. 111–26). London: Routledge Falmer.

Lehmann, A. C., & Gruber, H. (2006). Music. In K. A. Ericsson, N. Charness, P. J. Feltovich & R. R. Hoffman (Eds.), *Cambridge handbook of expertise and expert performance* (pp. 457–70). New York: Cambridge University Press.

Manturzewska, M. (1990). A biographical study of the life-span development of professional musicians. *Psychology of Music*, *18*(2), 112–39.

McPherson, G. E. (2009). The role of parents in children's musical development. *Psychology of Music*, *37*(1), 91–110.

McPherson, G. E., & Davidson, J. W. (2002). Musical practice: mother and child interactions during the first year of learning an instrument. *Music Education Research*, *4*, 141–56.

McPherson, G. E., & Davidson, J. W. (2006). Playing an instrument. In G. E. McPherson (Ed.), *The child as musician: a handbook of musical development* (pp. 331–52). Oxford: Oxford University Press.

McPherson, G. E., & Zimmerman, B. J. (2002). Self-regulation of musical learning: a social cognitive perspective. In R. Colwell & C. Richardson (Eds.), *The new handbook of research on music teaching and learning* (pp. 327–47). New York: Oxford University Press.

Mould, A. (2007). *The English chorister: a history*. London: Hambledon Continuum.

Papageorgi, I., Creech, A., Haddon, E., Mortin, F., de Bezenac, C., Himonides, E., et al. (2010). Perception and predictions of expertise in advanced musical learners. *Psychology of Music*, *38*(1), 31–66.

Sloboda, J. A., Davidson, J. W., Howe, M. J. A., & Moore, D. G. (1996). The role of practice in the development of performing musicians. *British Journal of Psychology*, 87, 287–309.

Stake, R. (1995). *The art of case-study research*. Newbury: Sage.

Stake, R. (2000). Case studies. In N. K. Denzin & Y. S. Lincoln (Eds.), *Handbook of qualitative research* (2nd edn, pp. 435–54). Thousand Oaks: Sage.